WPROWADZENIE

*D*ziejom Irlandii, naznaczonym wojną i udrękami, dały początek nie kończące się najazdy kolejnych fal kolonizatorów. Każda z nich zostawiła po sobie ślady w pejzażu Zielonej Wyspy, jakimi są megality, monastyry, zamki czy też duże wiejskie domy. Pierwsze powstałe tutaj osady z około 6000 r. p.n.e. zamieszkiwały ludy żywiące się zbieranymi płodami roślinnymi i upolowaną zwierzyną. Przyszli po nich, w epoce kamienia, kolonizatorzy zajmujący się uprawą roli, dla której karczowali lasy. To oni wznosili duże kamienne pomniki, dolmeny oraz megalityczne kręgi, rozsiane po całym terytorium Irlandii. W epoce brązu, około 1500 r. p.n.e., pojawiły się budowle solidniejsze: z owego okresu pochodzą wielkie forty w Dun Aengus na wyspie Inishmore, czy też w Grianán of Aileach w Donegal. Mniej więcej tysiąc lat później Irlandię zasiedlili przybyli z Europy środkowej Celtowie. Zamieszkiwali oni miejsca typowo obronnego charakteru, jak pierścieniowe gródki, raths bądź crannógs, których spora ilość, bo aż trzydzieści tysięcy przetrwała do dziś. Celtowie znakomicie radzili sobie w obróbce metali, toteż ich wspaniałe brązy można obejrzeć w National Museum w Dublinie. Celtycka Irlandia dzieliła się na pięć dużych „prowincji", z których cztery istnieją po dziś dzień: Ulster, Munster, Leister i Connaught. Każda z nich podzielona była z kolei na wiele małych królestw rządzonych przez głowę klanu i podlegających – jak się przypuszcza - zwierzchności Wielkiego Króla. Legenda głosi, iż swą siedzibę miał on w Tara, leżącej w hrabstwie Meath. W 432 r. na wyspę przybył św. Patryk, a wraz z nim wielu innych misjonarzy, dzięki którym w pogańskiej Irlandii rozprzestrzeniało się z wolna chrześcijaństwo. Kiedy Europa pogrążona w chaosie przeżywała epokę nazwaną „mrocznym średniowieczem", misjonarze stąd rodem, jak na przykład św. Kolumban, udawali się na kontynent, aby zakładać szkoły i uniwersytety. Wiele irlandzkich monastyrów pochodzi z owej epoki: najważniejsze to Clonmacnois nad rzeką Shannon, Glenadlough w hrabstwie Wicklow, i Kells, w którym prawdopodobnie została spisana wspaniała „Księga z Kells". Klasztory te słynęły z wielkich skarbów, jakimi były wykonane ze złota, misterne tabernakula i oczywiście iluminowane księgi. I to właśnie w pogoni za skarbami pod koniec VIII w. Irlandię nawiedzili nowi najeźdźcy – Wikingowie. Ich przybycie miało jednakże jeden pozytywny skutek, gdyż po raz pierwszy lokalna ludność zjednoczyła się w celach obronnych, by stawić czoła wrogowi. W 1014 r. miała miejsce walna bitwa pod Clontarf. Wielki Król Irlandii Brian Boru dowodząc koalicją gaelickich dowódców rozbił doszczętnie znaczne siły skandynawskich najeźdźców. Niektórzy z pokonanych nie zbiegli, lecz osiedlili się w Irlandii poślubiwszy rodowite Irlandki i w ten sposób, przynajmniej na parę lat, zapanował na wyspie pokój. W 1169 r. z powodu lokalnych sporów zdetronizowano władcę Leinsteru Dermota MacMurrougha i tenże zwrócił się do Henryka II Plantageneta o pomoc w odzyskaniu swego królestwa. Król Anglii przystał na prośbę i wysłał do Irlandii Richarda FitzGilberta de Clare, zwanego Strongbowem, z jego anglo-normańskimi oddziałami

Jeden z wielu dolmenów wzniesionych w epoce kamienia

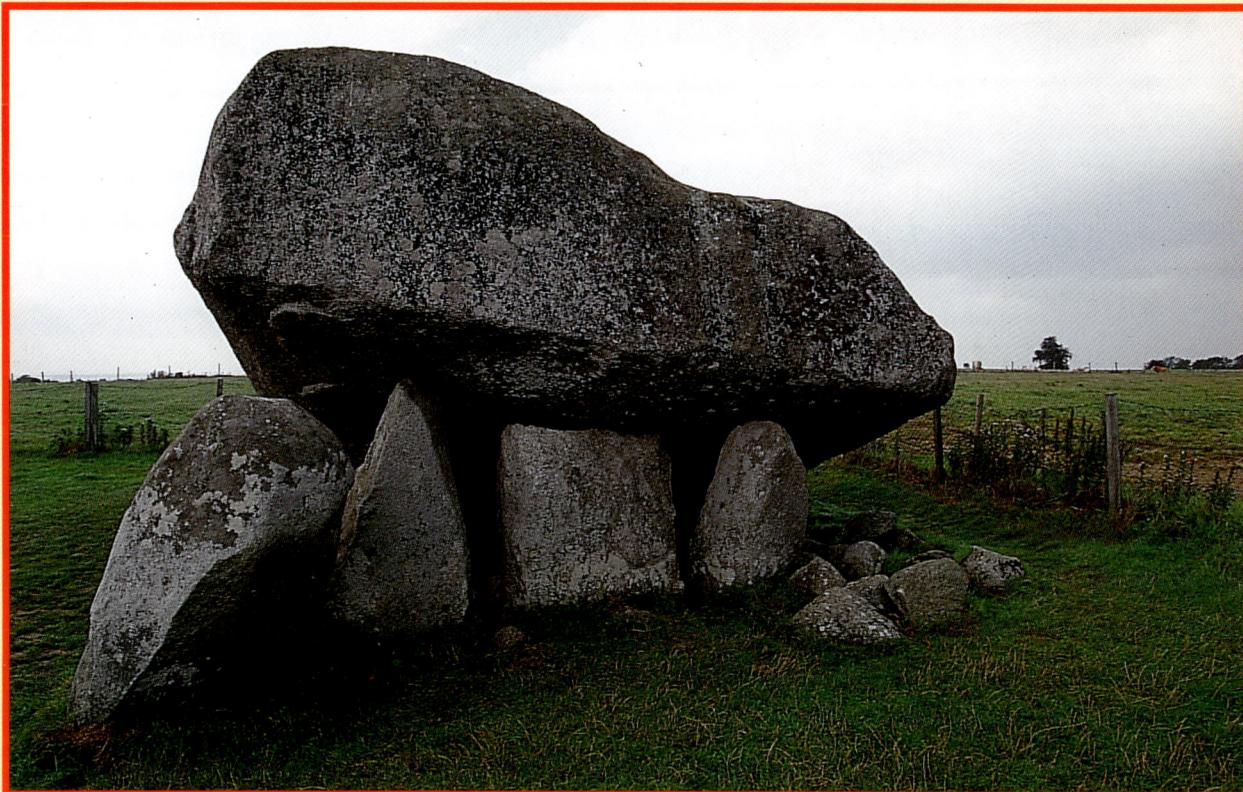

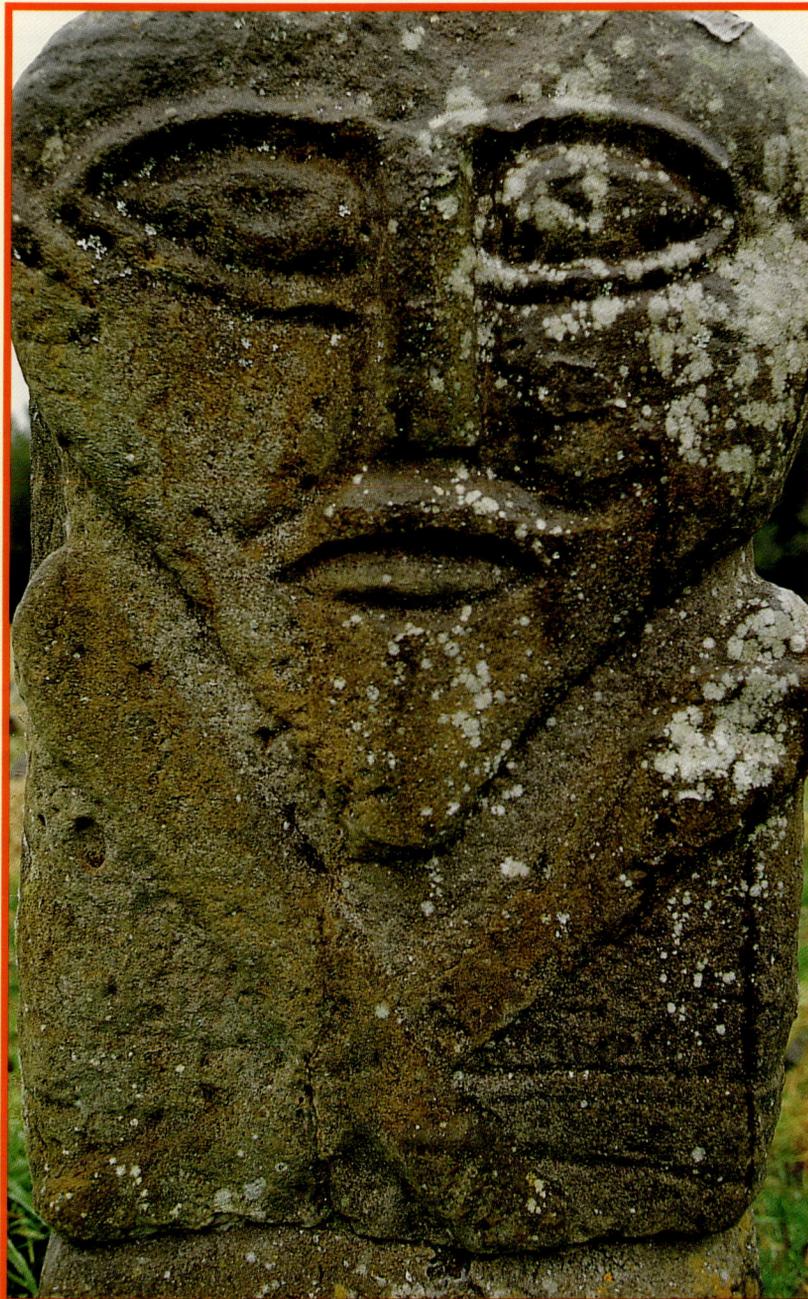

zapoczątkowując w ten sposób pierwszy rozdział długiej angielskiej dominacji na wyspie. Strongbow poślubił córkę MacMurrougha, Aoife, i przejmując koronę Leinsteru władzę przekazał definitywnie w ręce zdobywców anglo-normańskich. Na przekór niestrudzonym wysiłkom władców Anglii oraz Statutom z Kilkenny, zabraniającym mieszane małżeństwa, kultywowanie języka i tradycji irlandzkich, w XV w. anglo-normańscy kolonizatorzy byli całkowicie zasymilowani z kulturą gaelicką, a strefa wpływów angielskich ograniczała się jedynie do Dublina i jego okolic, czyli do tzw. „the Pale" (Palisada). Dopiero za panowania Elżbiety I udało się ujarzmić definitywnie naczelników klanów. Największym ciosem była klęska książąt Ulsteru w bitwie pod Kinsale, jaka rozegrała się w 1601 r. W parę lat później doszło do tak zwanego „odlotu earlów", kiedy to naczelnicy klanów Ulsteru, O'Neillowie i O'Donnellowie, wraz ze swymi licznymi towarzyszami opuścili wyspę, by osiąść na kontynencie. Wydarzenie to położyło kres dominacji w Irlandii prastarej arystokracji gaelickiej. Pozostawili oni po sobie nie obsadzone stanowiska władzy, jak i duże posiadłości ziemskie. Ziemię skonfiskowano na rzecz korony angielskiej, którą zasiedlano rzeszami kolonizatorów z prezbiteriańskiej Szkocji. Z chwilą rozpoczęcia systematycznej kolonizacji angielską ludnością obszarów wydartych katolikom irlandzkim rzucone zostało ziarno gniewu i konfliktu po nasze czasy targającego północną Irlandią. Około 1640 r. Oliver Cromwell, wcześniej zaangażowany w angielskiej wojnie domowej, skupił swą uwagę na pacyfikacji powstania, jakie w międzyczasie wybuchło w Irlandii. Zbrojny opór Irlandczyków złamał on ze szczególnym okrucieństwem. Wskutek masakr urządzanych przez Cromwella, epidemii i klęsk głodowych, w dwadzieścia lat później liczba ludności irlandzkiej wynosiła zaledwie pół miliona. Ostatecznym ciosem przeciwko katolikom irlandzkim oraz Dysydentom, tj. frakcji kościoła anglikańskiego, było

Leprechaun crossing

wprowadzenie Ustaw Karnych (Penal Laws), ograniczających wolność wyznania, kultywowanie rodzimych tradycji, prawo własności i dostępu do stanowisk władzy. Przez całe następne stulecie anglo-irlandzcy protestanci, przeżywający okres wyjątkowej prosperity i spokoju, szukali wszelakich sposobów na uwolnienie się od silnych pęt zależności od kolonizatorskiego rządu. W 1782 r. panującej klasie anglo-irlandzkiej udało się utworzyć teoretycznie niezawisły parlament z siedzibą w Dublinie. Zniesiono również najostrzejsze restrykcje z Ustaw Karnych. Nie przeszkodziło to jednakże w wybuchu, na fali wydarzeń Rewolucji Francuskiej, zrywu niepodległościowego zorganizowanego przez United Irishmen. Trwał krótko i skończył się klęską. W odpowiedzi na powstanie ogłoszony został w 1800 r. Akt Unii (Act of Union) sankcjonujący połączenie parlamentu irlandzkiego z angielskim, co położyło kres marzeniom o niezawisłości Irlandii. Kolejnym, fatalnym w skutkach ciosem, jaki spadł na Irlandię była choroba ziemniaka, będącego w owych czasach podstawowym pożywieniem dla dwóch trzecich ludności wyspy. W latach 1845-1849 zbiory ziemniaków zostały całkowicie zniszczone, toteż w efekcie doszło do straszliwej klęski głodu. Z powodu wywołanej nią masowej emigracji, chorób i wycieńczenia liczba ludności spadła w 1851 r. z ośmiu do czterech milionów. Ta dramatyczna sytuacja nie była jednakże przeszkodą w rozwijaniu się irlandzkiego ruchu niepodległościowego, który na przestrzeni całego XIX w. nabierał na sile. Dzięki powstaniu masowych organizacji typu Land League i Home Rule, łączących rozmaite odłamy nacjonalistyczne dla wzmocnienia presji wywieranej na rząd angielski, rosło poczucie tożsamości narodowej. W 1912 r. bez względu na silną opozycję ze strony protestantów z

Na stronie sąsiedniej, u góry: kamienny posąg Janusa pochodzący z czasów Irlandii przedchrześcijańskiej. U dołu: przypuszcza się, iż z tego samego okresu pochodzą niektóre mity i legendy irlandzkie, między innymi opowieści o czarodziejkach i leprehaunach.

Na niniejszej stronie: każda epoka w dziejach Irlandii pozostawiła po sobie ślady w pejzażu Zielonej Wyspy. U góry: klasztor w Glendalough, w hrabstwie Wicklow, z VI w. U dołu: opactwo Jerpoint, w hrabstwie Kilkenny, sięgające XII w.

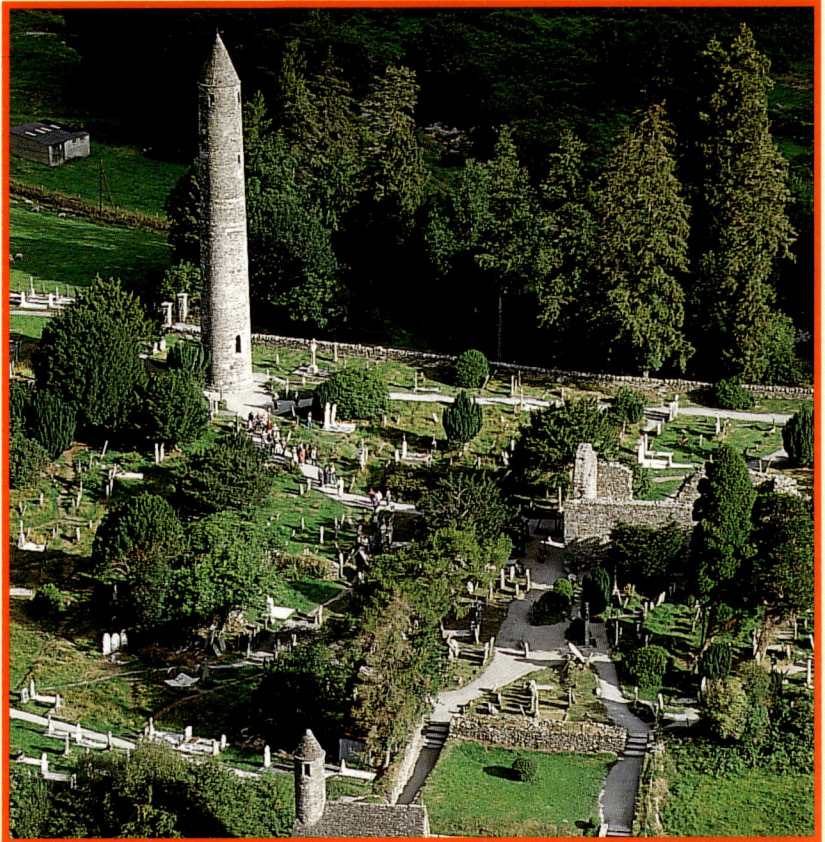

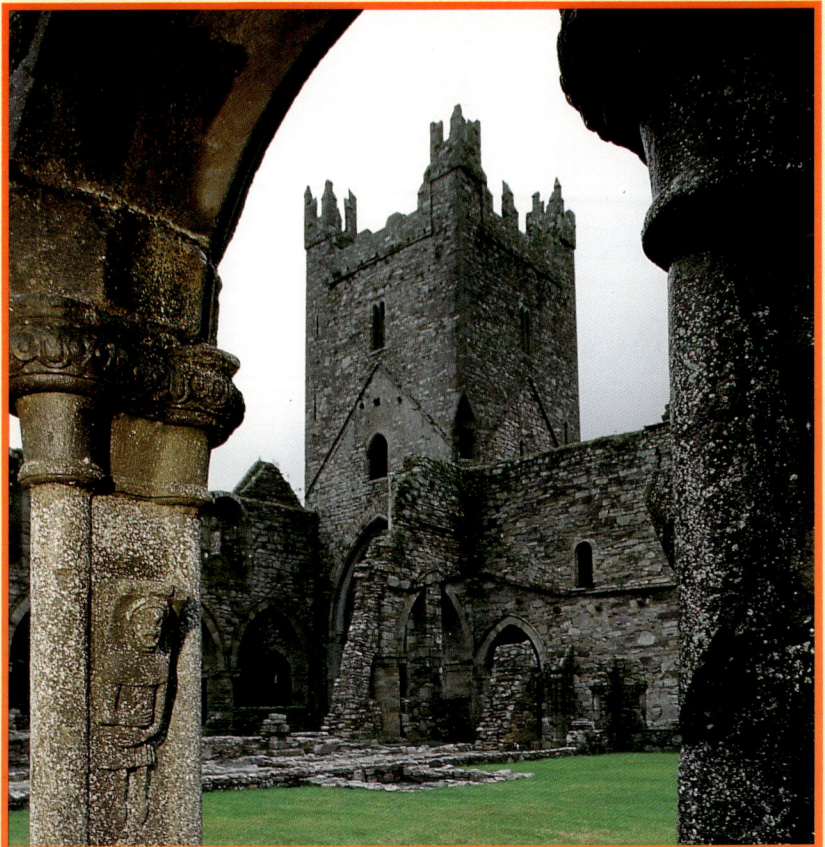

Ulsteru został definitywnie uchwalony Home Rule Bill, czyli ustawa o lokalnym rządzie. Niestety przed wprowadzeniem jej w życie wybuchła I wojna światowa, i wielu Irlandczyków walczyło pod flagami angielskimi. W 1916 r. doszło do kolejnego powstania narodowego. Pod egidą Eamona de Valera utworzono w Dublinie Rząd Tymczasowy, w którym zasiadł również Michael Collins, jako przywódca sił zbrojnych. Rozpoczęła się wojna o niepodległość. W 1920 r. rozporządzeniem Tymczasowego Rządu Irlandii powołane zostały dwa oddzielne parlamenty: Irlandii południowej, obejmującej dwadzieścia sześć hrabstw obecnej Republiki, oraz Irlandii północnej, na którą złożyło się sześć hrabstw, to znaczy Antrim, Tyrone, Derry, Down, Armagh i Fermanagh. Michael Collins, wraz z innymi przywódcami, wynegocjował traktat pokojowy z Anglią, ale niezaakceptowanie go przez de Valera doprowadziło do wojny domowej. Dopiero po długich i wycieńczających walkach zapanował pokój. W 1937 r. de Valera zredagował konstytucję Irlandii, która stała się gwarancją poszanowania praw cywilnych. W 1948 r. powołana została Republika Irlandii. W jej składzie zabrakło sześciu hrabstw północnych. Na północy wyspy władza w znacznej części pozostała w rękach protestantów i dawała się poważnie we znaki dyskryminacja katolików. W 1968 r. manifestacje o równouprawnienie skończyły się krwawymi potyczkami między katolikami i lojalistami. Wysłano na miejsce oddziały wojska brytyjskiego, początkowo dla ochrony mniejszości katolickiej, ale wydarzenia nabrały dramatycznego obrotu: w 1971 r. wprowadzono ustawodawstwo przewidujące karę więzienia bez przeprowadzania procesu, w 1972 r. doszło

Współczesne oblicze Dublina: International Financial Services Centre

do „krwawej niedzieli" (Bloody Sunday), kiedy to podczas pokojowej demonstracji żołnierze brytyjscy zaczęli strzelać zabijając trzynastu bezbronnych demonstrantów. Zaczęła się wojna. IRA Provisional rozpoczęła kampanię zamachów bombowych, w wyniku której zginęło lub zostało inwalidami setki osób. W odpowiedzi organizacje paramilitarne urządziły serię zabójstw. Po zawieszeniu broni ogłoszonym w 1994 r. przeprowadzono wiele rozmów bilateralnych między rządem brytyjskim i irlandzkim, przy udziale zainteresowanych stron, co dawało duże nadzieje na pokój, zniweczone niestety zamachem bombowym w Londynie, urządzonym przez IRA. Ponowne zawieszenie broni, ogłoszone w 1997 r., było kolejnym krokiem ku ugodzie pokojowej. W międzyczasie, bo w 1991 r. prezydentem Republiki Irlandii wybrana została Mary Robinson, specjalista w prawie konstytucyjnym. Irlandia zaczęła zmieniać swoje oblicze dostosowując się do nowych czasów. Wzrosło zainteresowanie rodzimą kulturą i językiem, wyzwoliły się siły kultywujące ducha liberalizmu. Wzmożony duch liberalizmu jest też wynikiem wyjątkowego wzrostu gospodarczego, dzięki któremu młode pokolenia nie muszą emigrować za pracą, ale mogą współdecydować o losach kraju. Pobudza do niego również postępująca integracja Irlandii z Europą zachodnią. Bez względu na siły sprawcze tego zjawiska, jedno jest pewne: społeczeństwo irlandzkie zmienia się w zawrotnym tempie, czemu sprzyja stan gospodarki krajowej, jak i młode, wykwalifikowane pokolenie. Ale nie wszystko się zmienia: Irlandia nie przestała być krajem o bogatej, oryginalnej kulturze, którą najlepiej wyraża jej muzyka i powieściopisarstwo, a zwłaszcza sztuka gawędy.

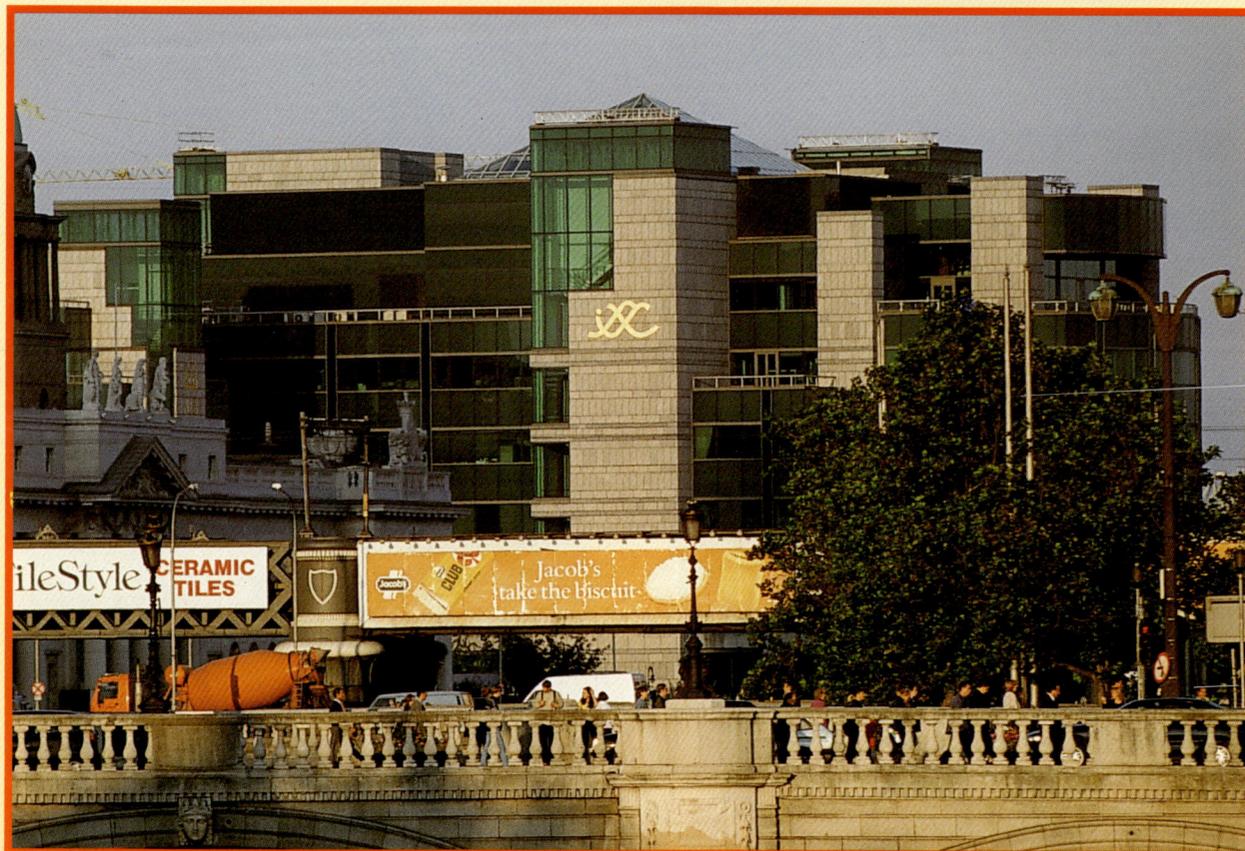

Klimat i flora

WIrlandii pogoda jest bardzo zmienna w ciągu dnia, co jest wręcz normą. Ciepłe masy powietrza pochodzące od prądu Golfstromu (Prądu Zatokowego) oraz przewaga wiatrów zachodnich wiejących znad Atlantyku zapewniają obfite opady deszczu oraz łagodną zimę i chłodne lato, o średniej temperaturze od 9 do 10,5 °C. Jako że wyspa leży na szerokości geograficznej o jedynie czterech stopniach różnicy między północą i południem, nie można mówić o zasadniczych różnicach klimatycznych na jej terytorium. Poszczególne regiony wyspy odróżniają się pod względem klimatycznym doprawdy nieznacznymi cechami, na przykład część północno-zachodnia jest bardziej podatna na wiatry i odznacza się większą wilgotnością powietrza, podczas gdy część południowo- wschodnia ma więcej dni słonecznych.

Wyspę cechuje bardzo zróżnicowana topografia i bogaty wachlarz roślinności związany z rozmaitymi warunkami terenowymi. Leżący na zachodzie, wapienny płaskowyż Burren porastają rzadkie okazy roślin o niecodziennej kombinacji gatunków od arktyczno-alpejskich po śródziemnomorskie. Rejon nadbrzeżny, usiany piaszczystymi wydmami, zwłaszcza Wexford, Donegal, Kerry czy Mayo, latem ukwiecają dzikie orchidee albo bagienne lotosy. Zaś w głębi lądu obfite deszcze i brak drenażu sprawiają, iż pełno tutaj bagien oraz błotnistych nizin zarośniętych trzcinowymi i kolczastymi zaroślami, i upstrzonych fiołkami, wodnymi ożankami, jeżynami. Podmokłe tereny midlands to raj dla traw, bagiennego mirtu i wrzosów.

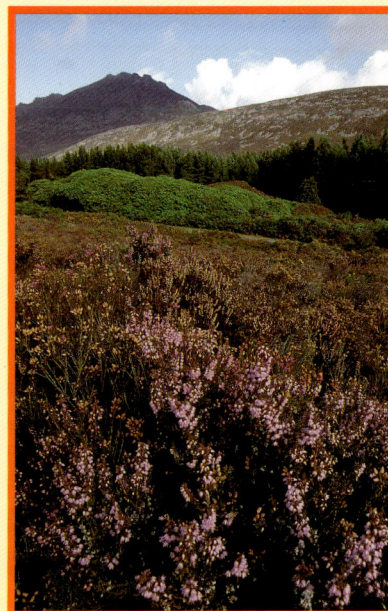

U góry: pogoda w Irlandii zmienia się z godziny na godzinę. U dołu, z prawej: dzięki łagodnemu klimatowi tutejsza flora jest nadzwyczaj różnorodna.

Gospodarka i przemysł

*R*ok 1993 r. to początek złotego okresu dla gospodarki Republiki Irlandii: bezrobocie niemalże nie istnieje, inflacja spadła do poziomu nigdy wcześniej nie odnotowanego w historii kraju, a w tempie wzrostu gospodarczego Irlandia dogoniła najbardziej konkurencyjne kraje świata. Nowe firmy rodzime, jak i zagraniczne, wyrastają jak grzyby po deszczu, zwłaszcza w dziedzinie przemysłu elektronicznego i technologii komunikacji. Aktualnie Irlandia zajmuje pierwsze miejsce w Europie pośród producentów oprogramowania. Co do Irlandii Północnej, jej sytuacja gospodarcza nie jest najlepsza. Ciągle jeszcze dają się tutaj we znaki skutki „rozruchów", a ponadto ta część wyspy zależy głównie od brytyjskich inwestycji rządowych, skupiających się tradycyjnie na przemyśle stoczniowym oraz włókienniczym. Niemniej, począwszy od 1994 r. i od okresu pierwszych porozumień pokojowych, wzrasta liczba turystów odwiedzających Irlandię Północną, a także pojawiają się tutaj coraz częściej zagraniczni inwestorzy. Jeszcze parę lat temu Irlandia była krajem głównie rolniczym o gospodarce opartej na hodowli i produkcji wyrobów mleczarskich, które zresztą po dziś dzień zajmują ważne miejsce w krajowej produkcji. Od momentu wstąpienia Irlandii do EWG w 1972 r. nastał bardzo korzystny okres dla rozkwitu rolnictwa. Ale

w międzyczasie, bo w latach 80-tych i na początku 90-tych, znaczny spadek cen na produkty rolne i recesja przyczyniły się do odpływu młodej siły roboczej szukającej pracy w mieście. Obecnie 39% ludności irlandzkiej, liczącej 3,9 miliona, mieszka na wybrzeżu wschodnim, odznaczającym się wysokim wskaźnikiem urbanizacji. Zmiana polityki rządowej w odniesieniu do profilu gospodarki krajowej, ulgi podatkowe i wspieranie zatrudniania poprzez incentives dały w rezultacie wzrost inwestycji ze strony kapitału zagranicznego. Źródłem znacznej części Produktu Krajowego Brutto jest działalność gospodarcza firm multinacjonalnych. Bardzo dużo ofert pracy w Irlandii pochodzi ze sfery turystyki, w której zatrudnionych jest 107.000 osób, a obroty roczne wynoszą 1445 miliardów funtów i mają tendencje wzrostową, rocznie o 12%. Nowa generacja rzemieślników, artystów, złotników i innych specjalistów rozpoczęła swą działalność w najdalszych zakątkach kraju, jak Kerry, zachodni Cork, Connemara i Donegal. Spod ich rąk wychodzą finezyjne, sprzedawane głównie turystom wyroby rękodzielnicze. Ważną gałęzią przemysłu irlandzkiego jest bezwzględnie rybołówstwo. Nie ma turysty, który nie spróbowałby tutaj wędzonego łososia, krewetek z Zatoki Dublińskiej, ostryg czy omułków. Począwszy od lat 70-tych XX w. odkryto na nowo tradycyjną muzykę

irlandzką i stała się ona również bardzo popularna za granicą, zwłaszcza po zaadoptowaniu jej przez grupy rockowe typu Planxty czy Moving Hearts. Współcześni kompozytorzy Van Morrison bądź Sinead O'Connor odświeżają stare piosenki i tworzą nowe w podobnym stylu, a muzycy tradycyjni odnawiają swój repertuar coraz częściej zastosowując osobliwe instrumenty, z tak odległych kontynentów, jak Afryka czy Australia. W klasyfikacji najsłynniejszych wykonawców muzyki współczesnej na pierwszych miejscach plasują się od lat irlandzkie zespoły rockowe U2, Clannad, Cramberries i Boyzone, jak i wokalistka Enya. Dużo inwestuje się w rozwój kultury. Nowym przemysłem stała się na wyspie kinematografia, zwłaszcza od kiedy w 1993 r. przywrócono do życia Io Irish Film Board, czyli Państwową Agencję Filmową, i wprowadzono nowy system fiskalny, sprzyjający inwestycjom w tymże sektorze. Na dobre efekty nie trzeba było długo czekać: aktualnie prężna irlandzka kinematografia może poszczycić się tak wybitnymi reżyserami, jak Neil Jordan, Jim Sheridan i Noel Pearson, wygrywającymi na różnych festiwalach filmowych. Ich sukcesy są dowodem na żywotność irlandzkiej tradycji powieściopisarskiej, jaką w naszych czasach uosabia nowy środek przekazu, czyli film.

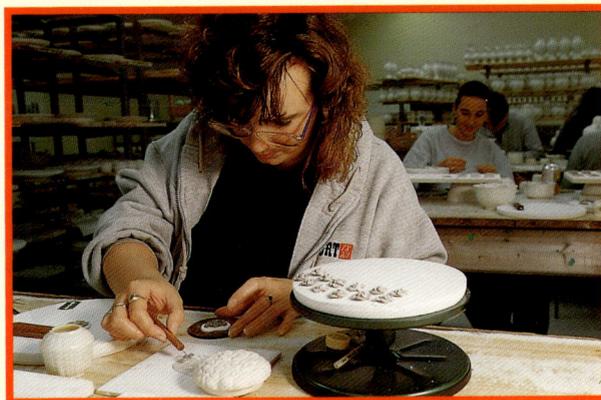

Tradycyjne dziedziny gospodarki irlandzkiej, jak hodowla koni i rybołówstwo (zob. strona obok) rozwijają się nieustannie, podobnie jak rzemiosło (zob. niniejsza strona) słynące z ceramiki, wyrobów ze złota i swetrów z Aran.

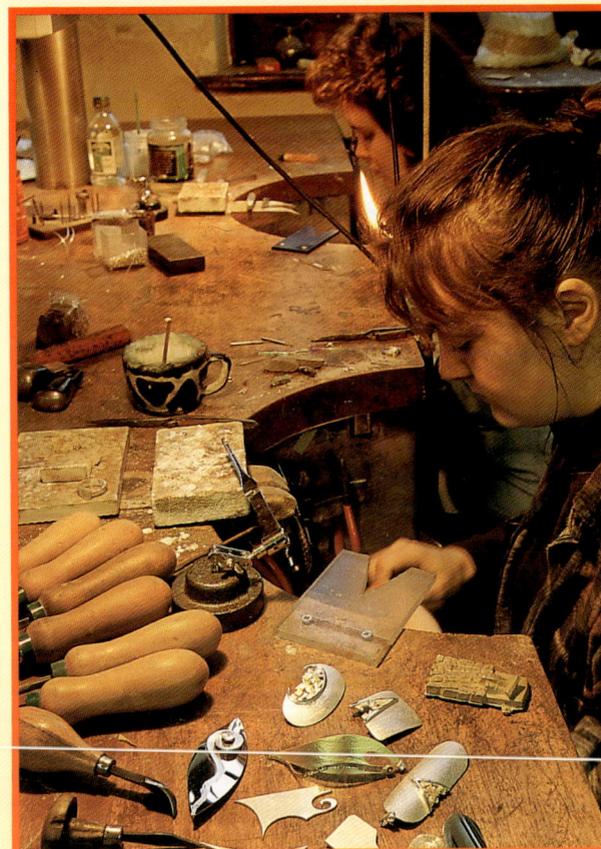

DUBLIN

Stolica Irlandii leży w rozległej zatoce ciągnącej się od Howth, na północy, po Dalkey, na południu. Miasto przecina rzeka Liffey uchodząca do Zatoki Dublińskiej. Dogodne usytuowanie nabrzeża dublińskiego sprawiło, iż pierwsze osady ludzkie powstały tutaj już 5000 lat temu, a ślady po nich zachowały się po dziś dzień w okolicach Dublina oraz w wielu miejscach na nabrzeżu. Niemniej dopiero około połowy IX w., z chwilą pojawienia się u wschodniego wybrzeża wyspy łodzi Wikingów, Dublin stał się ważnym miastem. Po Wikingach przyszła kolej na Anglo-Normanów, wysłanych tutaj w 1169 r. przez króla Anglii Henryka II, którego interwencję wywołała prośba o pomoc ze strony Dermota MacMurrougha, zdetronizowanego króla Leinsteru. Wydarzenie to zapoczątkowało długi proces kolonizacji angielskiej, jaka przez następne siedemset lat stanęła na przeszkodzie w rozwoju Irlandii. Na miejscu osady wikińskiej nowi przybysze wznieśli średniowieczne miasto okolone murami obronnymi, a drewniane katedry Christ Church i St Patrick przebudowali w kamieniu. Aby zapobiec uniezależnieniu się anglo-normańskich osadników od korony angielskiej, Henryk II osadził w Dublinie dwór królewski, który stał się ośrodkiem jego władzy nad całą Irlandią. W XVIII w. miasto kwitło dzięki zyskom z uprawy ziem, jakie były w posiadaniu Anglo-Normanów oraz przybyłych nieco później osadników angielskich, którym król Anglii rozdał posiadłości skonfiskowane zbuntowanym naczelnikom klanów gaelickich bądź niewiernym Anglo-Normanom. Zapanował okres względnego spokoju i stabilizacji, a także dobrobytu. W Dublinie zachowało się dużo śladów po epoce georgiańskiego splendoru. Wybitni architekci owej epoki przebudowali stolicę i dawną chaotyczną zabudowę zastąpili nowym, eleganckim miastem o szerokich, wygodnych arteriach, uroczych dzielnicach mieszkalnych i malowniczych placach. Mistrzowie sztuki kamieniarskiej, sztukatorzy i rozmaici rzemieślnicy z wielu krajów Europy przybyli do Dublina, aby dekorować eleganckie kamienice. Wraz z Aktem Unifikacyjnym ogłoszonym w 1800 r., na mocy którego zlikwidowano parlament irlandzki, nastał dla Dublina okres stagnacji. Wielu przedstawicieli anglo-irlandzkiej klasy rządzącej przeprowadziło się do Londynu porzucając swe posiadłości. Wspaniałe kamienice w stylu georgiańskim popadły w ruinę podzielone na mieszkania. Wprawdzie w poczuciu obowiązku obywatelskiego znamiennego dla epoki wiktoriańskiej wzniesiono w Dublinie nowe, ciekawe gmachy użyteczności publicznej, niemniej stare perły architektury dawnych czasów przetrwały jedynie dzięki dobroczynności takich przemysłowców, jak Guinnessowie. Wojna o niepodległość, jak i wojna domowa w 1922 r. również przyczyniły się do zniszczeń na terenie miasta, gdyż ucierpiało wówczas wiele zabytkowych budowli. Z powodu późniejszych zaniedbań i paraliżującego wszelakie inicjatywy poczucia braku perspektyw na lepsze jutro, zniszczały raz na zawsze cenne obiekty i ciekawe miejsca, jak na przykład wspaniały widok Winetavern Street, ongiś roztaczający się z katedry Christ Church, a obecnie przesłonięty tak zwanymi „bunkrami", czyli walcowatymi gmachami Civic Office. Pod koniec lat 80-tych XX w., w okresie niebywałego wzrostu gospodarczego w Irlandii, odrodziła się chęć rewaloryzacji dawnej architektonicznej szaty Dublina z jego budowlami georgiańskimi: zamiast burzyć, to co stare zaczęto restaurować. W ten sposób dawne, osiemnastowieczne domy towarowe i ciasne zaułki leżące przy Narrow Bar wróciły do życia stając się nie tylko modelem dla odzyskiwania innych, podobnych obiektów, ale także miejscem eksperymentowania na polu współczesnej architektury. Zatoka Dublińska, której wybrzeże nawiedzały kolejne fale wielu najeźdźców z innych krain, zmienia swoje oblicze wskutek intensywnej urbanizacji stolicy i jej przedmieść, liczących aktualnie ponad milion mieszkańców. Cała metropolia dublińska zmienia się w zawrotnym tempie, na co z pewnością ma wpływ jej wyjątkowo młoda ludność, skoro ponad 50% mieszkańców metropolii nie osiągnęła jeszcze wieku 25 lat. Współczesny Dublin to miasto pełne uroku, o bogatym życiu kulturalnym, kosmopolityczne, ale zarazem na tyle ni
duże, by ująć swą pełną serdeczności gościnnością.

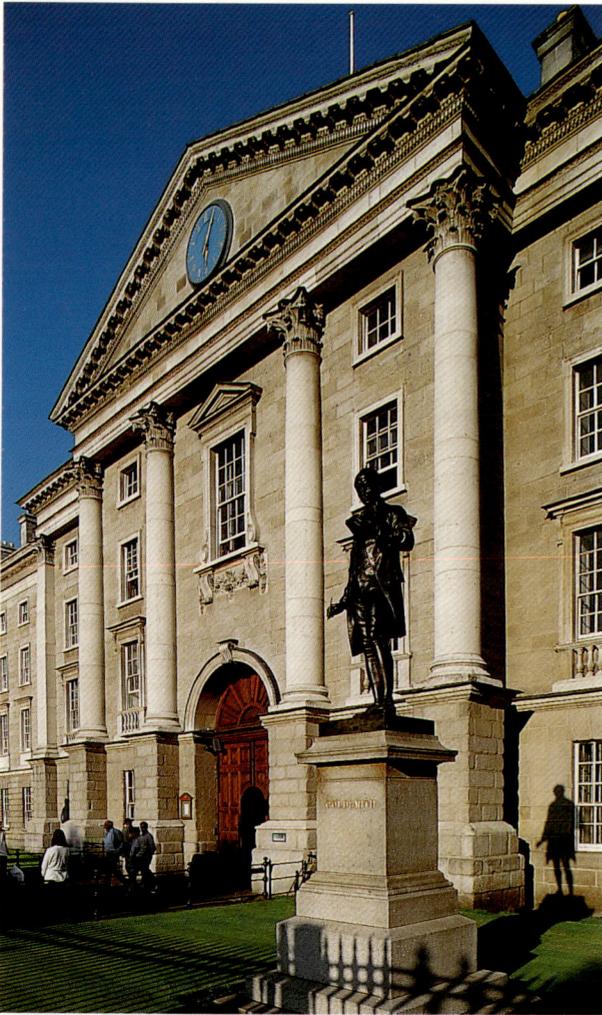

DUBLIN POŁUDNIOWO-WSCHODNI

Trinity College

Trinity College jest najstarszym uniwersytetem w Irlandii, założonym przez królową Anglii Elżbietę I, na terenie skonfiskowanym dawnemu prioratowi p.w. Wszystkich Świętych. Przed założeniem uczelni protestanckiej, angielsko-irlandzka klasa rządząca wysyłała swych synów na kształcenie na kontynent, gdzie jednakże ryzykowali „zakażenie umysłu papizmem". Trinity College miała być ośrodkiem edukacji w duchu protestantyzmu i przez 250 lat była jedyną wyższą uczelnią w Irlandii. Aż po połowę XX w. uczęszczali do niej głównie protestanci, gdyż aż po 1966 r. studiujący na niej katolicy musieli wystarać się u ich arcybiskupa o specjalną dyspensę (bez niej groziła im ekskomunika). W 1990 r. około 75% z 8000 studentów Trinity College było katolikami.

College leży w samym środku miasta. Na długiej 90-metrowej fasadzie gmachu uczelni zamyka się perspektywa Dame Street, jednej z najruchliwszych ulic w Dublinie. Wprawdzie z dawnego szesnastowiecznego budynku uniwersyteckiego nie zachowało się nic, za to *campus* daje okazję zapoznania się z dziełami wielu wybitnych architektów różnych epok. Skromna fasada, swą subtelnością kontrastująca ze stojącym na wprost imponującym gmachem Banku Irlandii, została zaprojektowana przez Theodora Jaobsena w połowie XVIII w. Prowadzi do otwierających się na jej tyłach licznych i połączonych między sobą dziedzińców wewnętrznych, wyłożonych kamiennym brukiem, i okolonych budynkami głównie z XVIII w., z pewnymi elementami w stylu wiktoriańskim bądź dodanymi w XX w. Pierwszym i największym dziedzińcem jest **Front Square** zwany też **Parliament Square** (sponsorem jego budowy był Parlament). Na dwóch pierzejach dziedzińca ciągną się skrzydła z pensjonatami dla studentów. Obecność młodzieży z Trinity College przydaje życiu dublińskiemu - w sferze społecznej jak i na polu kultury - bezspornie dużej żywotności. Nieco dalej, na tyłach Front Square, stoją dwa bliźniacze, neoklasyczne w stylu podcienia zaprojektowane przez szkockiego architekta sir Williama Chambersa: z prawej strony **Exam Hall**, a z przeciwnej **Chapel** zdobny w piękne gipsowe twory Michaela Stapletona. Zbudowane zostały w latach 80-tych XVIII w. i były ostatnim gmachem georgiańskim, jaki wzniesiono na terenie uczelni. Za Chapel wyrasta **Dining Hall**, zaprojektowany około 1740 r. przez architekta niemieckiego Richarda Cassellsa, twórcę większości dublińskich budowli w stylu georgiańskim. Po pożarze w 1984 r. budynek został gruntownie odrestaurowany. Przylegające doń **Atrium** zostało całkowicie zremodernizowane, aby uzyskać przestrzeń wysokości trzech pięter, z drewnianymi galeriami, wykorzystaną na spektakle teatralne, baletowe i muzyczne.

U góry: *Trinity College, założony w 1592 r. z woli królowej Elżbiety I, jest najstarszym uniwersytetem irlandzkim.* U dołu: *teren miasteczka uniwersyteckiego zdobią liczne rzeźby, zarówno współczesne jak i klasyczne, m. in. „Kula z kulą" Arnalda Pomodoro.*

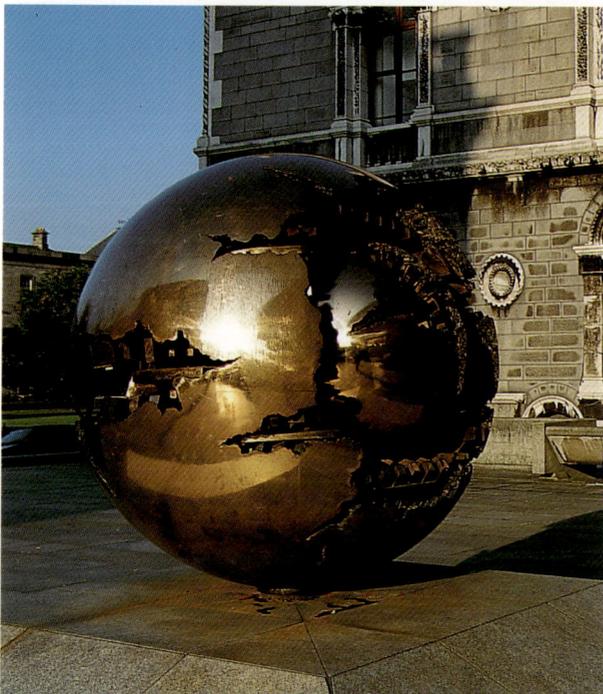

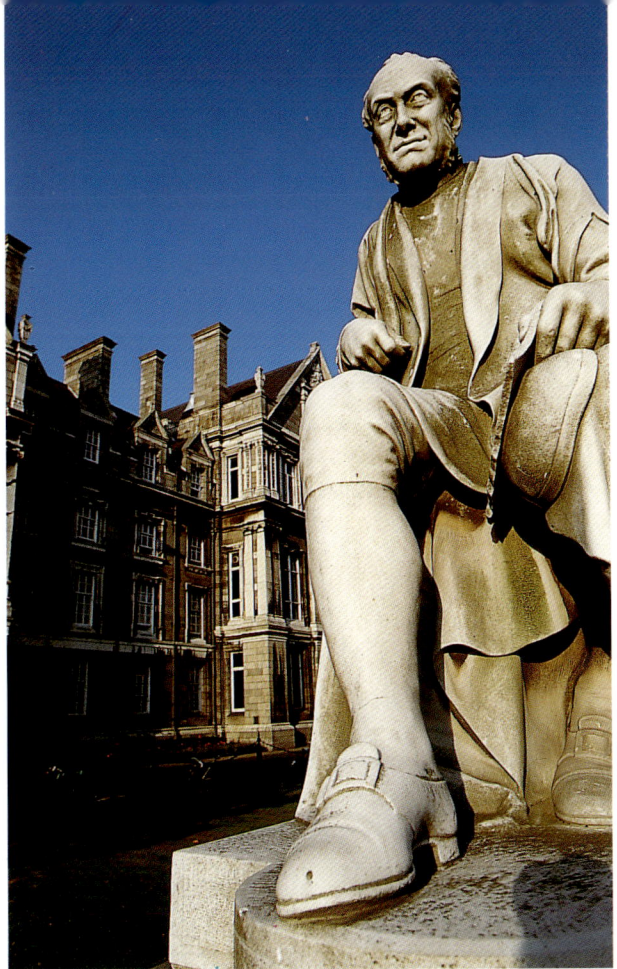

Z lewej: *dzwonnica postawiona w miejscu, jak się przypuszcza, dawnego ołtarza głównego prioratu Wszystkich Świętych. Z prawej: posąg rektora uczelni Georga Salmona, autorstwa Johna Hughesa.*

W samym środku Front Square, prawdopodobnie w miejscu, w którym stał ołtarz prioratu Wszystkich Świętych wznosi się barokowa **dzwonnica** z epoki wiktoriańskiej, dar arcybiskupa Armagh. W czasie tygodnia obchodów juwenalii, przeznaczonego na pobór funduszy na cele dobroczynne, dzwonnicę obwiesza się rowerami i innymi osobliwymi dekoracjami. Stojące tuż za dzwonnicą, ceglane **Rubrics** to mieszkania dla studentów, wzniesione w 1701 r., za panowania królowej Anny, a w epoce wiktoriańskiej poddane remodernizacji. Wspomniany wcześniej Richard Cassells zbudował również **Printing House,** czyli świątynię dorycką w miniaturze. Ta architektoniczna perła, zbudowana w 1734 r. i będąca pierwszym tworem dublińskim Cassellsa, wznosi się za Rubrics, na **New Square.** Na tym samym placu stoi **Muzeum**, zaprojektowane w 1852 r., w stylu gotyku weneckiego, przez sir Thomasa Deane'a i Benjamina Woodwarda. Ich twór wywarł przemożny wpływ na dzieła innych architektów XIX w. Z zewnątrz gmach zdobią piękne kamienne rzeźby przedstawiające zwierzęta, kwiaty i owoce, zaś w imponującym wnętrzu mieści się szkielet gigantycznego łosia irlandzkiego. Ci sami Deane i Woodward rozbudowali **Trinity Library**, zaprojektowaną w 1792 r. przez Thomasa Burgha. W latach 70-tych i 80-tych XX w. na placu, przy którym stoi biblioteka Burgha, powstały nowe budynki, jak na

przykład wzniesiony z cementu, tarasowaty **Arts Block** przeznaczony na bibliotekę i czytelnię, lub **Berkeley Library** z jego masywną, granitowo-cementową fasadą. Oba gmachy zaprojektowali Ahrends, Burton i Koralek. Natomiast w 2003 r. otwarto **Ussher Library**. Przy **polach do gry** wznosi się ciekawa budowla o drewnianej konstrukcji na wysokich palach. To **Samuel Beckett Theatre Centre** z początku lat 90-tych, projektu dwóch architektów dublińskich de Blacama i Meaghera. Mieści dwa teatry studenckie, wykorzystywane m. in. na prace eksperymentalne. *Campus* usiany jest mnóstwem posągów, zarówno współczesnych, jak i klasycyzujących. Na zewnątrz, od frontu Trinity College widnieją posągi ku pamięci dwóch słynnych absolwentów uczelni: filozofa i mówcy Edmunda Burke'a (1729-1797) oraz Olivera Goldsmitha (1728-1774), autora powieści *Upokorzenie Elly* i *Plebana z Wakefieldu.* Wiele innych światłych postaci w kulturze anglo-irlandzkiej studiowało w Trinity College, wśród których nie można nie wspomnieć mistrza satyry Jonathana Swifta (1667-1745), patrioty Wolfa Tone'a (1763-1798), Oscara Wilde'a (1854-1900), J. M. Synge'a (1871-1909), którego *Oszuścik z zachodu* wywołał prawdziwy bunt w trakcie premiery w Abbey Theatre, aż wreszcie laureata literackiej Nagrody Nobla Samuela Becketta (1906-1989).

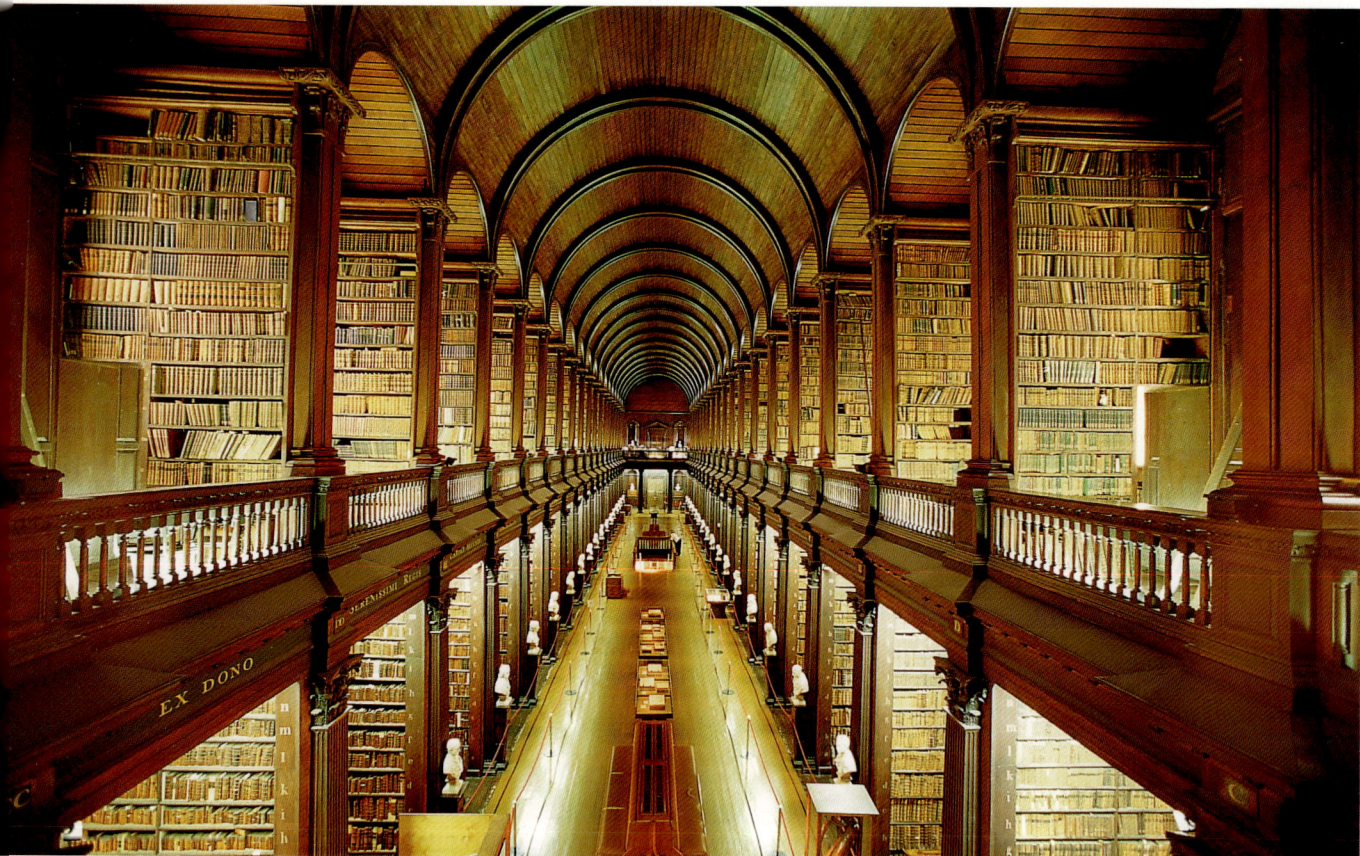

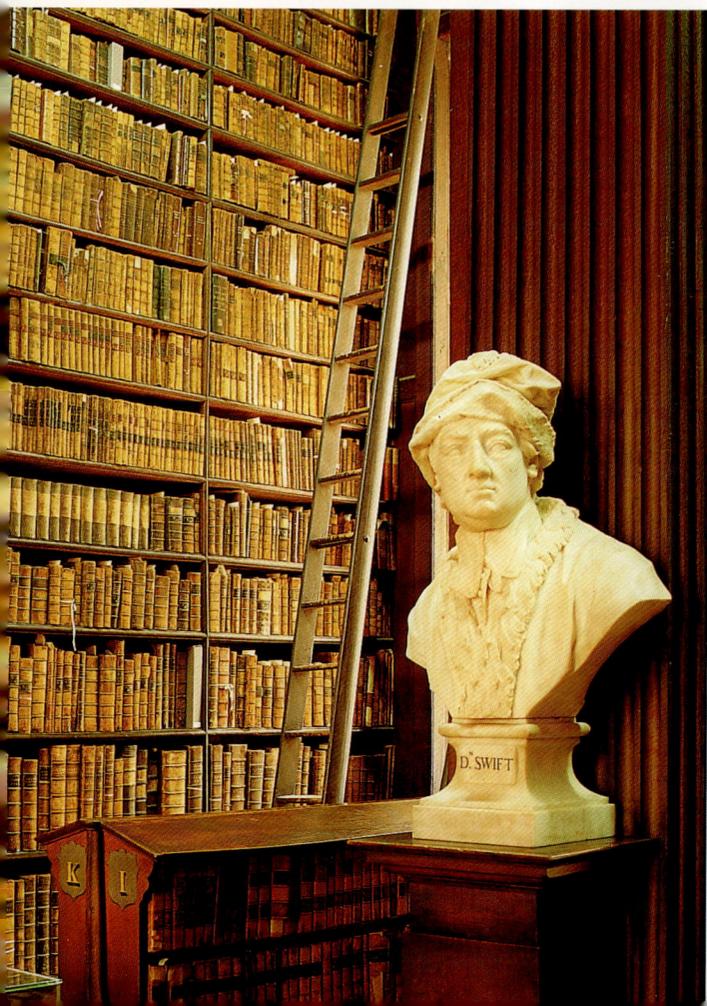

Powyżej: *Long Room w Trinity College Library, słynącej z manuskryptu iluminowanego z VIII w. zwanego* Księgą z Kells. U dołu: *popiersie pisarza satyrycznego Jonathana Swifta, który studiował w Trinity College.*

Trinity Library

Bibliotekę **Trinity Library** zaprojektował w 1792 r. Thomas Burgh. Z jej słynnym **Long Room**, długości 64 m i szerości 12,20 m, jest największą jednosalową biblioteką w Europie. W 1859 r. sir Thomas Deane i Benjamin Woodward wznieśli beczkowy sufit przydający bibliotece jeszcze większego efektu przestronności oraz niebywałej wytworności. Najsłynniejszym skarbem biblioteki jest *Księga z Kells*, czyli rękopiśmienny ewangeliarz z VIII w., spisany albo w skryptorium przy klasztorze w Kells, leżącym w hrabstwie Meath, albo na wyspie Jona u brzegów Szkocji. W wielu klasztorach irlandzkich działały skryptoria, w których kopiści ręcznie spisywali legendy przedchrześcijańskie, opowieści cykliczne, zwane sagami, i utwory różnej treści, oraz oczywiście Pismo Święte. Na marginesach tychże tekstów zostawiali dopiski (glosy) z pochwałami lub częstokroć dość ciętymi krytykami. To dzięki kopistom, jak i misjonarzom podróżującym po kontynencie w czasach mrocznego średniowiecza Irlandia zyskała przydomek „wyspy świętych i erudytów". Iluminowane rękopisy były bezcennymi arcydziełami i działały niczym magnes na złodziei. Niestety niektóre z pierwszych i ostatnich stron *Księgi z Kells* nie przetrwały do naszych

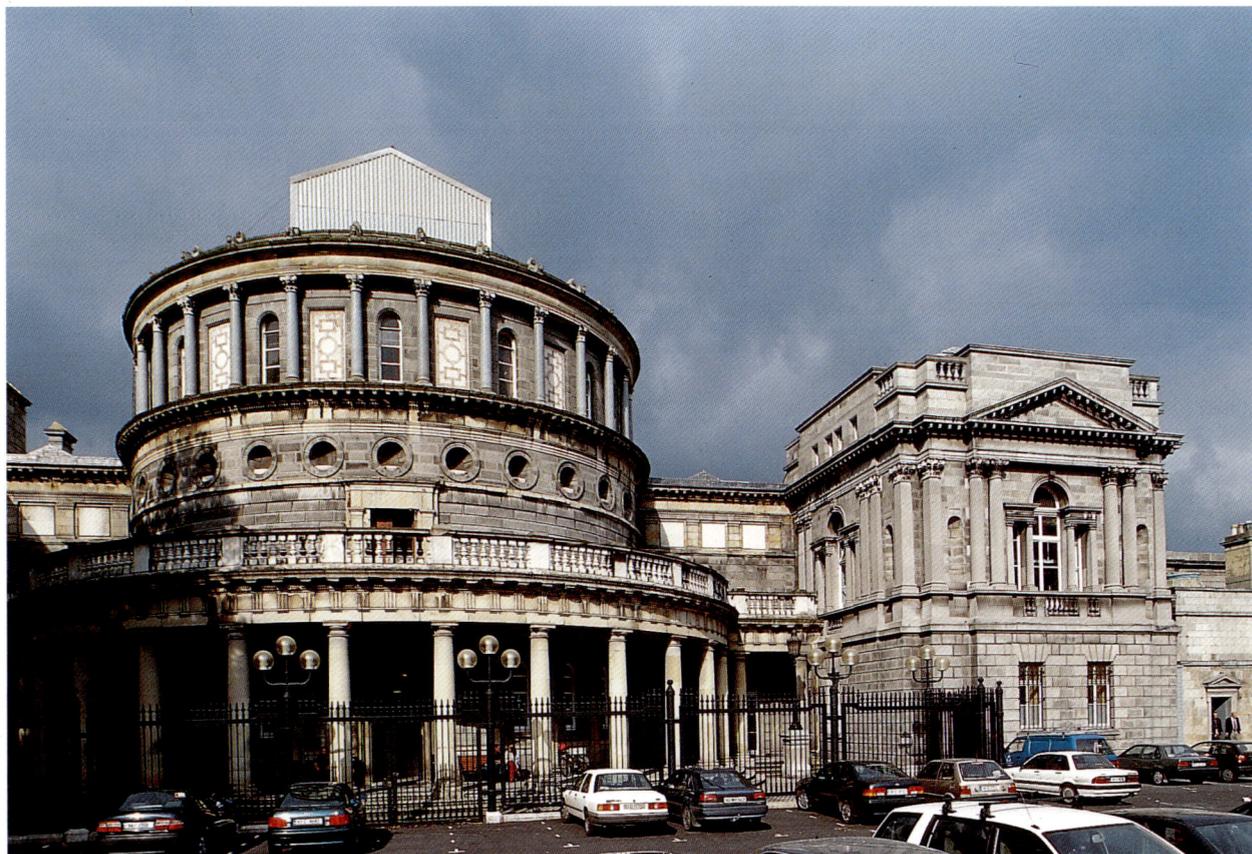

Powyżej: *widok z zewnątrz rotundy National Library przy Kildare Street i*, u dołu, *jej wnętrze.*

czasów, prawdopodobnie usunięte w czasie kradzieży manuskryptu w 1006 r., kiedy to zdarto zeń złotą oprawę.

National Library

Usytuowana przy Kildare Street **National Library** była pierwotnie biblioteką Royal Dublin Society (RDS), czyli instytucji zajmującej się szerzeniem postępu w dziedzinie nauki, rolnictwa i w sztuce.Została założona jako centrum kultury, podobnie jak stojący na wprost niej **National Museum**, po drugiej stronie zielonego kobierca **Leinster House**. Gmach biblioteki został zaprojektowany w 1890 r.przez sir Thomasa Deane'a. Zgromadzono tutaj tysiące książek, czasopism, gazet, map geograficznych i rękopisów dotyczących Irlandii, włącznie ze zbiorami RDS. Biblioteka posiada także ważną kolekcję pierwszych edycji oraz rękopisy najważniejszych pisarzy irlandzkich, z ich własnoręcznymi adnotacjami, poprawkami i gryzmołami. Pracować w okrągłej sali **czytelni** to wielka przyjemność, co stwierdziło wielu wybitnych współczesnych pisarzy irlandzkich, między innymi James Joyce.

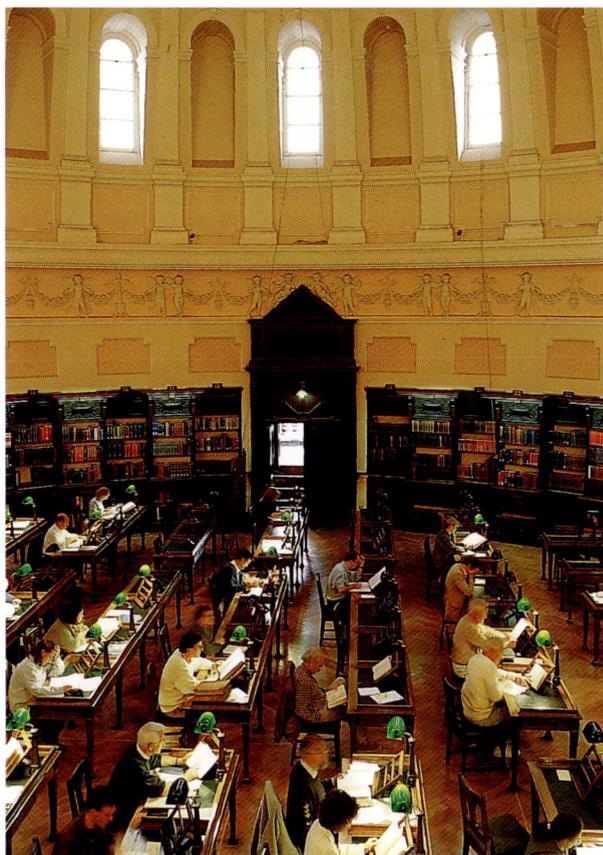

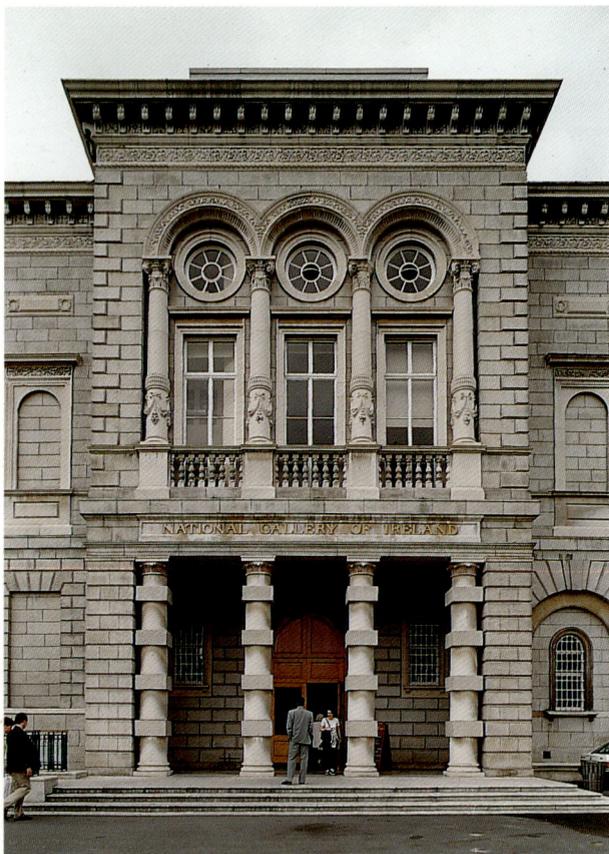

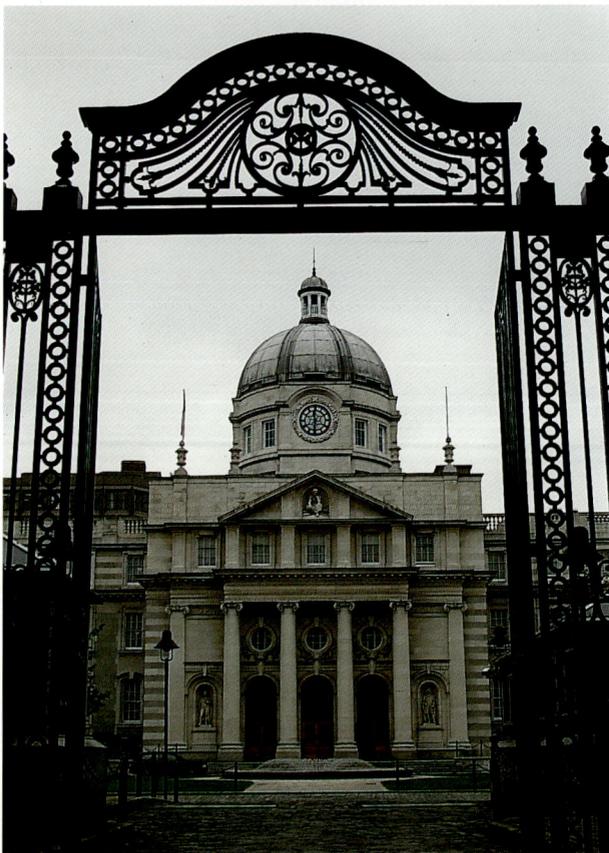

Powyżej, z lewej: *National Gallery of Ireland.* Powyżej, z prawej: *Mansion House z 1710 r. Żeliwne apliki z epoki wiktoriańskiej przesłaniają pierwotny styl tegoż gmachu.* U dołu, z lewej: *Leinster House, gmach rządowy.*

National Gallery

Wybitny komediograf George Bernard Shaw (1856-1950) wyznał, iż na całe jego życie wpłynęła **National Gallery**: „w wieku młodzieńczym całe dni spędziłem na chodzeniu po galerii, dzięki czemu nauczyłem się doceniać sztukę". Z wdzięczności przekazał on w swoim testamencie jedną trzecią zysków z praw autorskich na rzecz galerii, dzięki czemu można było zakupić do niej wiele cennych dzieł. Galeria składa się z trzech oddziałów: w skrzydle Dargana wyeksponowano sztukę europejską począwszy od epoki renesansu, obejmującą dzieła Rembrandta, Tycjana, Tintoretta i jedno dzieło Caravaggia; skrzydło sztuki Nowożytnej poświęcono sztuce europejskiej XX w., zwłaszcza impresjonizmowi; w skrzydle Milltowna zaprezentowano sztukę irlandzką, głównie dzieła autorów anglo-irlandzkich począwszy od XVII w., a jedną całą salę zadedykowano Jackowi B. Yeatsowi (1871-1957), bratu poety Williama Butlera Yeatsa.

Mansion House

Gmach ten od 1715 r. jest siedzibą burmistrza Dublina. Wprawdzie z zewnątrz został przebudowany poprzez dodanie doń elementów w stylu wiktoriańskim, ale

Powyżej: *artyści uliczni przy Grafton Street, jednej z najtłoczniejszych ulic handlowych w Dublinie. Z prawej: chwila relaksu po zakupach, przy stoliku słynnego pubu wiktoriańskiego.*

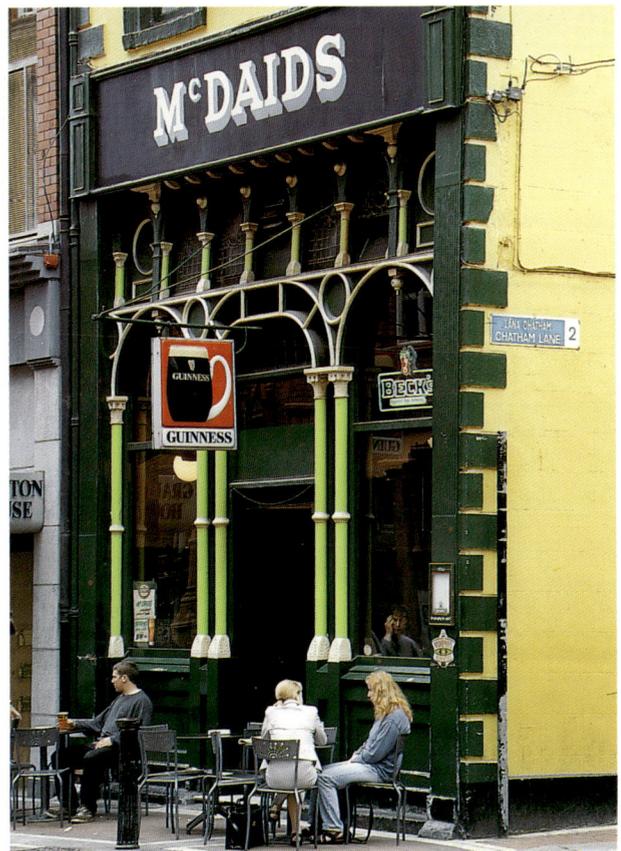

ciągle jeszcze zalicza się do najstarszych obiektów w tej części miasta. Pochodzi z 1710 r. i we wnętrzu zachował swój oryginalny styl z czasów panowania królowej Anny.

Leinster House

Siedzibą parlamentu Irlandii, czyli *Dáil Éiream*, jest **Leinster House**, zbudowany w 1745 r. dla księcia Kildare, w czasach kiedy to ważne osobistości mieszkały jedynie na północnym brzegu Liffey. „Gdzie bym nie był – rzekł ponoć książę – idą w moje ślady". I chyba miał rację, skoro zielone łąki okalające jego rezydencję, w zawrotnym wręcz tempie przekształciły się w **Merrion Square**. Leinster House należała do Royal Dublin Society w okresie od 1814 do 1925 roku, kiedy to przeszła na własność państwa.

Grafton Street

Na tej najmodniejszej ulicy handlowej w Dublinie roi się od pasjonatów zakupów. Pełno tu sklepów jubilerskich, kwiaciarek i ulicznych grajków. W leżących w bocznych uliczkach pubach epoki wiktoriańskiej, na przykład w **McDaids**, można posiedzieć po prostu obserwując przechodniów.

St Stephen's Green

W 1880 r. dzięki hojności filantropa sir Arthura Guinnessa, lorda Ardilaun, zielone tereny **St Stephen** ofiarowane zostały miastu na park publiczny, wcześniej bowiem wynajmowano je właścicielom posesji leżących wokół placu. Stojące tu wytworne rezydencje mieszkalne uratowały się przed zniszczeniem w okresie rozbudowy urbanistycznej miasta w latach 60-tych XX w., a obecnie są wspaniałymi przykładami dublińskiej architektury georgiańskiej w najlepszym stylu. Na południowej pierzei placu, pod nr 85-86, wznosi się **Newman House**, której przywrócono dawny osiemnastowieczny przepych. Gmach pod nr 85, zbudowany w 1738 r. przez Richarda Cassellsa, posiada wyjątkowe dekoracje z gipsu, wykonane przez słynnych sztukatorów włoskich, braci La Francini. W XIX w. Newman House stała się siedzibą University College Dublin (UCD), to znaczy katolickiego odpowiednika Trinity College. To tutaj poeta angielski Gerard Manley Hopkins prowadził swoje słynne lekcje aż do śmierci w 1889 r. po długiej gorączce tyfusowej. Krótko po śmierci Hopkinsa do UCD zapisał się James Joyce, o czym pisze w swoim *Portrecie artysty z czasów młodości*. W latach 60-tych XX w. katolicki arcybiskup Dublina przeniósł uczelnię na przedmieścia stolicy. Po sąsiedzku z nr 85 stoi **University Church**. Z zewnątrz prezentuje się skromnie, zaś wnętrze zdumiewa bizantyjskim przepychem. Na północnej pierzei placu kluby, otwarte wyłącznie dla mężczyzn, prowadzą do **Shelbourne Hotel,** pamiętający czasy największej świetności tego elitarnego miejsca. Spacerując po St Stephen's Green można powiedzieć, iż intencje lorda Ardilaun spełniły się. To park dublińczyków, chętnie tutaj odpoczywających opalając się, urządzając pikniki czy karmiąc kaczki i łabędzie. W parku nie brakuje altan dla orkiestr, ławeczek, pięknych gazonów kwietnych, posągów (na przykład Joyce'a, na wprost jego dawnej szkoły) i jeziorek.

Poczynając od góry: dublińczycy uwielbiają urządzać pikniki w St Stephen's Green; popiersie Jamesa Joyce'a umieszczone na wprost szkoły, do której uczęszczał; Fusiliers Arch, czyli jedno z wejść do parku; w parku nie brakuje ławeczek, altan dla orkiestr, fontann i gazonów kwietnych.

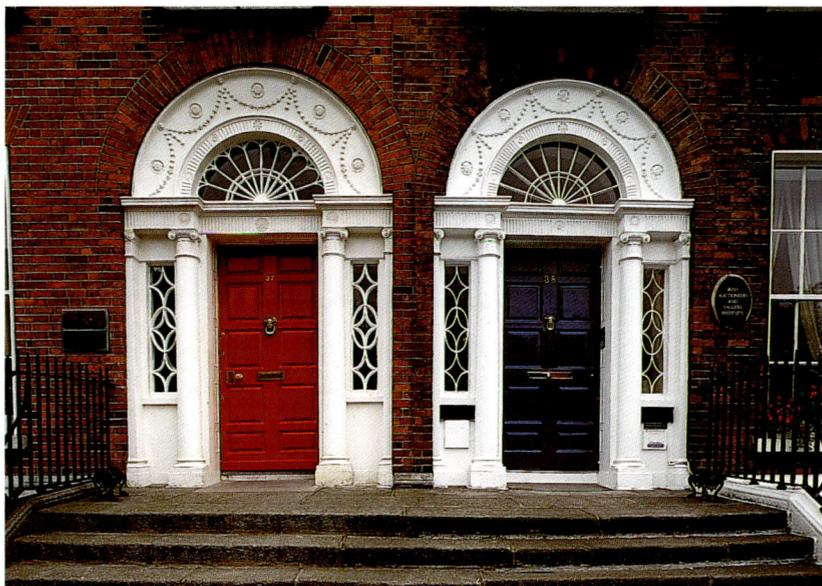

Merrion Square

Jednym z najlepiej zachowanych w Dublinie placów w stylu georgiańskim jest **Merrion Square**, zbudowany ok. 1760 r. na życzenie lorda Fitzwilliama. Na pierwszy rzut oka stojące tutaj kamienice zdają się być wszystkie jednakowe, ale w rzeczywistości różnią się jedna od drugiej takimi detalami, jak drzwi, finezyjne lukarny, kołatki z mosiądzu, żeliwne wycieraczki tudzież fantazyjne balkony. Na wielu kamienicach widnieją tablice pamiątkowe, na których przeczytać można o ich słynnych lokatorach: pod **numerem 1** spędził dzieciństwo Oscar Wilde, pod **numerem 50** mieszkał Daniel O'Connell, walczący o równouprawnienie polityczne dla katolików irlandzkich (i wywalczył je w 1829 r.). Obecnie w wielu domach przy Merrion Square mieszczą się biura, ale w weekendy plac ożywia się dzięki malarzom wywieszającym swe obrazy na ogrodzeniu okalającym park.

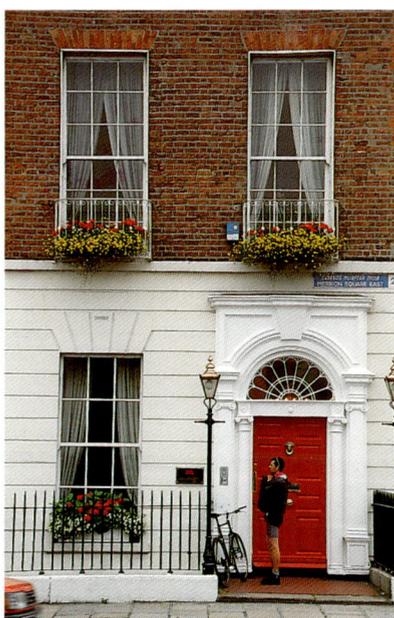

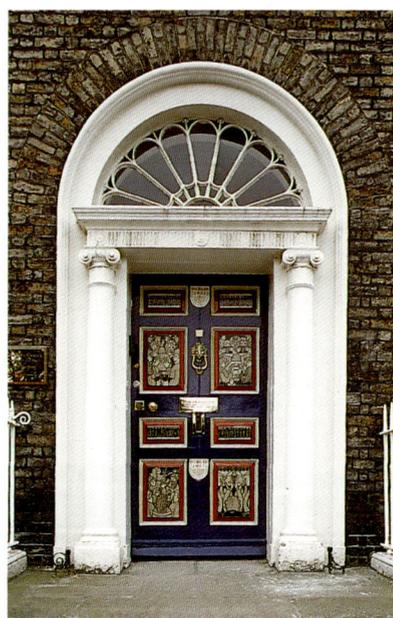

Fitzwilliam Street

Fitzwilliam Street ciągnąca się od **Leeson Street** aż po **Holles Street Hospital**, i obejmująca **Fitzwilliam Place** oraz wschodnią pierzeję **Merrion Square**, była dawniej najdłuższą ulicą georgiańską w Europie. W latach 60-tych część stojących przy niej domów została zburzona, aby wznieść kompleks biurowców, co zniszczyło perspektywę ulicy.

U góry i pośrodku: *wykwintne wejścia i detale architektoniczne domów georgiańskich przy Merrion Square.* U dołu, z prawej: *Fitzwilliam Street, ongiś najdłuższa ulica georgiańska w Europie.*

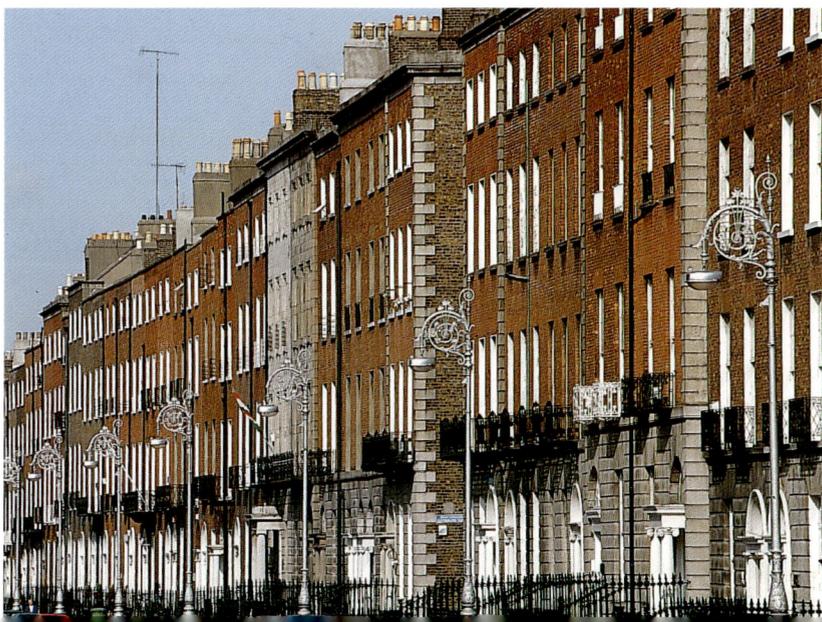

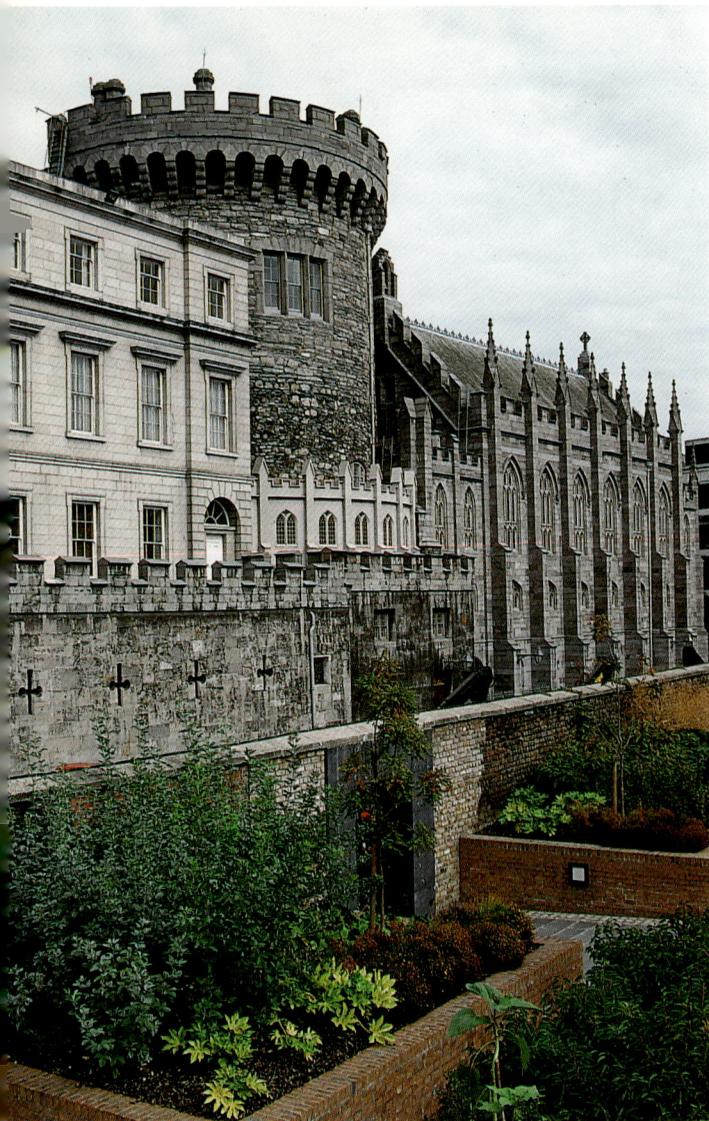

DUBLIN POŁUDNIOWO-ZACHODNI

Zamek Dubliński

Zamek Dubliński to po trosze niespodzianka: nie przypomina zamku, a z okresu, w którym był budowlą obronną zachowała się jedynie **Record Tower**, zresztą z blankami dodanymi w XIX w. Jest budowlą w mieszanym stylu architektonicznym, po części współczesną i po części średniowieczną, jakkolwiek większość budynków kompleksu zamkowego pochodzi z okresu eleganckiego Dublina osiemnastowiecznego. Grupują się one wokół **Upper** i **Lower Yard** (Dziedziniec Górny i Dolny). Przez ponad 700 lat „zamek" był nasilniej oddziaływującym na odczucia Irlandczyków symbolem władzy angielskiej, toteż zniszczenie go stało się celem każdego zrywu niepodległościowego. Nigdy się to nie udało.
Zamek zbudowano w 1204 r. na wzniesieniu, na południowym brzegu rzeki Liffey. Pierwotnie okolony był z trzech stron rzeką Poddle i to właśnie pod murami zamku Poddle spływała do tak zwanego Czarnego Stawu, czyli *Dubh Linn*, skąd miasto wzięło swą nazwę. W trakcie prac wykopaliskowych prowadzonych tu w 1990 r. odkryto pozostałości fortu Wikingów z około IX w., co świadczy o ważnej strategicznej roli, jaką miejsce to odgrywało od dawien dawna. Przypuszcza się, iż jeszcze wcześniej stał tutaj gaelicki *rath*, to znaczy okrągły fort okolony palisadą. Pierwotnie na każdym narożu murów obronnych okalających czworobok obecnie pokrywający się z Upper Yard wznosiła się masywna wieża strażnicza. Spuszczana krata obronna znajdowała się natomiast w środku **North Gate**, czyli północnego wejścia na zamek. W 1242 r. wzniesiono kaplicę ozdobioną mozaikowymi witrażami. W miejscu, w którym znajduje się obecnie **St Patrick's Hall** począwszy od 1320 r. wznoszono i ciągle przebudowywano obszerny salon.
Zamek wzbudzał respekt nie tylko z powodu dokonywanych tutaj na buntownikach strasznych egzekucji śmierci (ich głowy po odcięciu umieszczano niczym ornament na murach zamkowych), ale także z racji jego uprzywilejowania, gdyż tylko tutaj doprowadzono wodę za pomocą rur. W pierwszych stuleciach dominacji brytyjskiej zamek był obiektem ataków ze strony zbuntowanych Irlandczyków podczas wybuchających od czasu do czasu powstań narodowych. W 1534 r. Silken Thomas, syn hrabiego Kildare, oblegał zamek użwszy dział armatnich. Na jego nieszczęście rządzący miastem, pod osłoną niezdobytych murów obronnych zamku, przeżyli oblężenie dzięki sporym zapasom żywności i prochu strzelniczego. Silkena Thomasa pojmano i powieszono, podobnie jak i jego pięciu wujów.
W 1684 r. pożar zniszczył część mieszkalną zamku, toteż została ona gruntownie odbudowana, a przy okazji zamek rozbudowano większą uwagę zwracając na jego funkcje administracyjne: dobudowano do kompleksu sale przyjęć, niektóre urzędy i to wówczas powstały w ich obecnym

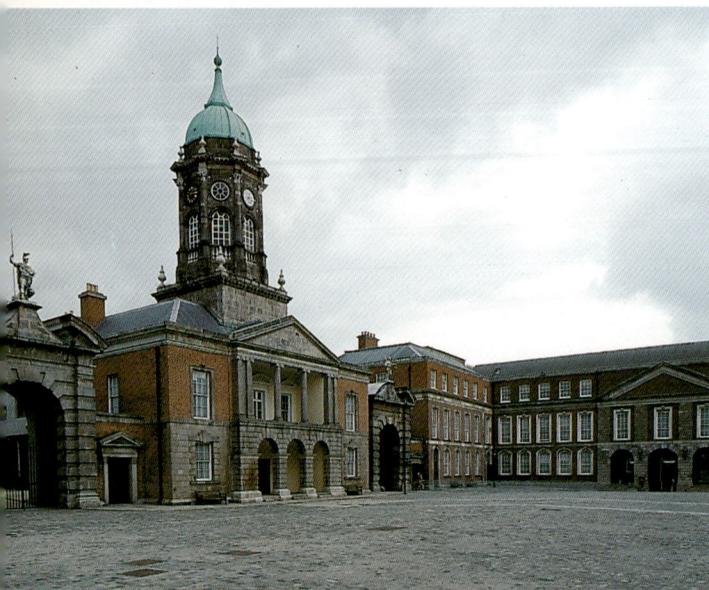

Zamek Dubliński jest pod względem stylu budowlą eklektyczną. U góry: Record Tower z 1207 r. ze stojącymi obok niej gmachami z XVIII w. oraz neogotycka kaplica projektu Francisa Johnsona. U dołu: Upper Yard ze stojącą tutaj Bedford Tower, w której mieści się dawna, zachodnia strażnica. To stąd w 1907 r. skradziono klejnoty Korony irlandzkiej, dotychczas nie odnalezione.

kształcie **Upper** i **Lower Yard**. Niemniej zamek nie przestał pełnić funkcji strażnicy wojskowej oraz więzienia. Przez trzy lata trzymano tutaj, w **Record Tower,** jako zakładnika piętnastoletniego Hugha O'Donnella, aby zapewnić sobie w ten sposób spokój ze strony klanu z Ulsteru, do którego należał. Było to zresztą normą w poczynaniach angielskiego rządu. W mroźną noc wigilijną 1592 r. Hugh wraz z kilkoma towarzyszami niedoli zbiegł z więzienia, ubrany jedynie w bieliznę i w sandałach. Pośród lodowatych porywów wiatru ze śniegiem przedarli się oni przez góry Wicklow i dotarli do Glenmalure. Hugh przeżył tę wędrówkę i przez wieki opiewali go irlandzcy bardowie (*filí*), ale niestety jego towarzysze zmarli z powodu zamarznięcia.

Przez cały XVIII w. prowadzono przebudowę zamku, a w międzyczasie z wolna zmieniała się jego funkcja. Będąc rezydencją wicekróla, to znaczy przedstawiciela władz brytyjskich w Irlandii, stał się ośrodkiem życia towarzyskiego najwyższych sfer angielsko-irlandzkich: odbywały się tutaj bale, przyjęcia i wizyty dygnitarzy. Znaczną część prac budowlanych przy przebudowie kompleksu wykonał sir William Robinson, autor projektu Royal Hospital Kilmainham. Nowy wystrój **St Patrick's Hall** to z kolei dzieło sir Edwarda Lovetta Pearce'a. Z tego samego okresu pochodzą niemalże w całości **Upper Yard** i **Castle Hall**, w niewyszukanym acz wytwornym stylu georgiańskim, wzniesione w czerwonej cegle. W przeciągu całego stulecia poczynając od końca XVIII w. prace przy remodernizacji i przebudowie kompleksu zamkowego prowadzono bez przerwy. W 1798 r. Anglicy stłumili kolejne powstanie i to w szczególnie bezlitosny sposób, kiedy to ciała straconych powstańców wystawiono niczym trofea na murach zamku. Jedno z nich zaczęło się ruszać, toteż straceńca reanimowano. Po ułaskawieniu go jeden ze świadków stwierdził, iż „rebeliant nie zmienił jednakże swych przekonań". W 1814 r. Francis Johnston zaprojektował **Kaplicę Królewską,** przylegającą do **Record Tower,** nadając jej styl neogotycki. Nazwa kaplicy brzmi **Church of the Most Holy Trinity**. We wnętrzu, przekrytym wykwintnym sklepieniem żaglowym i zdobnym w sztukaterie Michaela Stapletona, widnieją godła heraldyczne wszystkich wicekrólów, panujących w Irlandii od XII w. Z zewnątrz kaplicę zdobi 100 głów z wizerunkami postaci historycznych, jak i mitologicznych, wyrzeźbionych z kamienia przez Edwarda Smytha, który zasłynął ze względu na prace wykonane przezeń w Custom House i gmachu Four Courts. Po ukończeniu budowy kaplicy znawcy orzekli, iż jest ona „najpiękniejszym przykładem architektury neogotyckiej w Europie". W trakcie powstania w 1916 r. zamek został po raz kolejny zaatakowany i tym razem bez powodzenia. W 1922 r. przeszedł w posiadanie państwa irlandzkiego i obecnie mieści instytucje rządowe, a nadto chronione są tu manuskrypty i skarby **Chester Beatty Library and Gallery of Oriental Art,** zaś w Record Tower, mieści się **Garda Museum** (Muzeum Policji). Zamek nie przestał jednakże spełniać swych funkcji reprezentacyjnych: to tutaj przyjmowani są ważni dygnitarze.

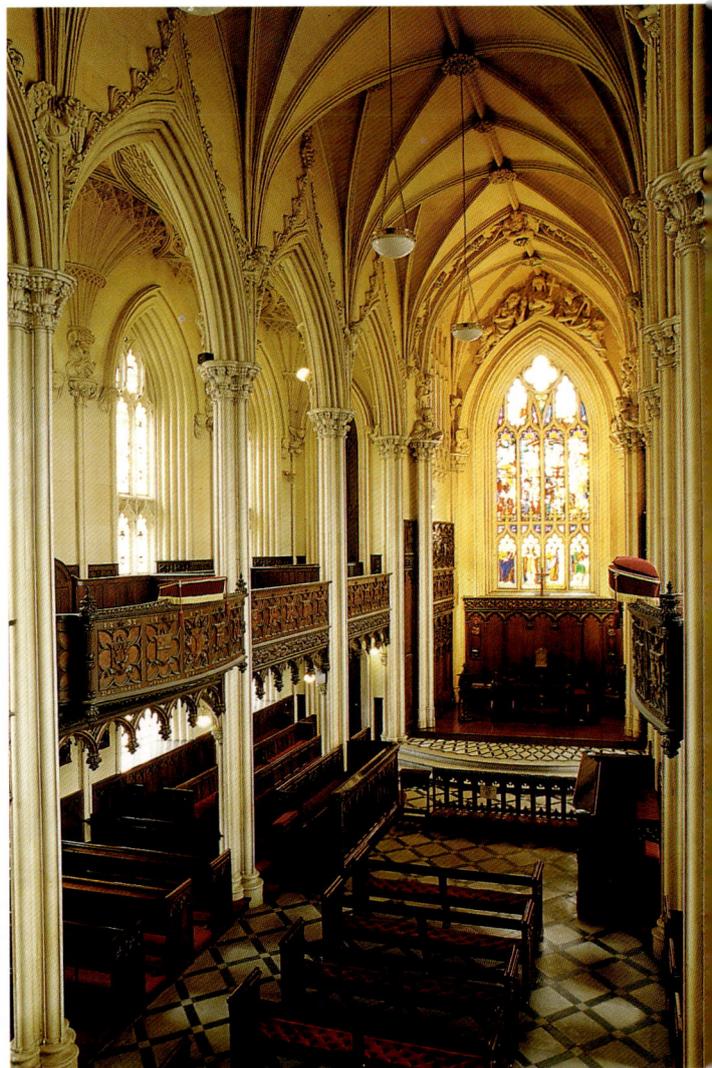

U góry: wnętrze kościoła Najświętszej Trójcy ozdobione finezyjnymi sztukateriami Michaela Stapletona. U dołu, z prawej: osiemnastowieczne malowidła zdobiące sufit w St Patrick's Hall; po lewej: kunsztowne lustro w Galerii Malowideł.

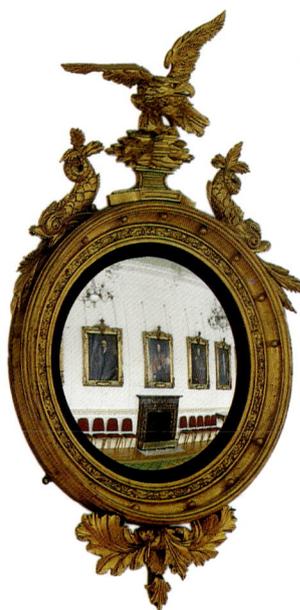

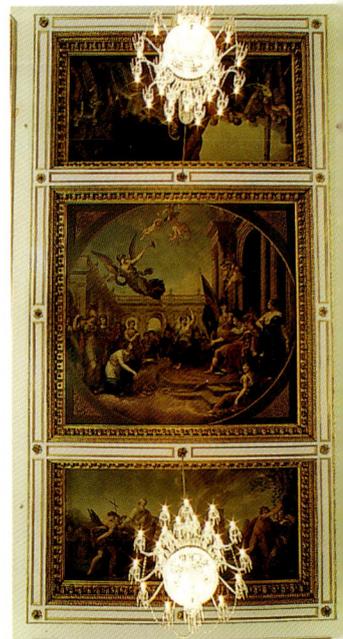

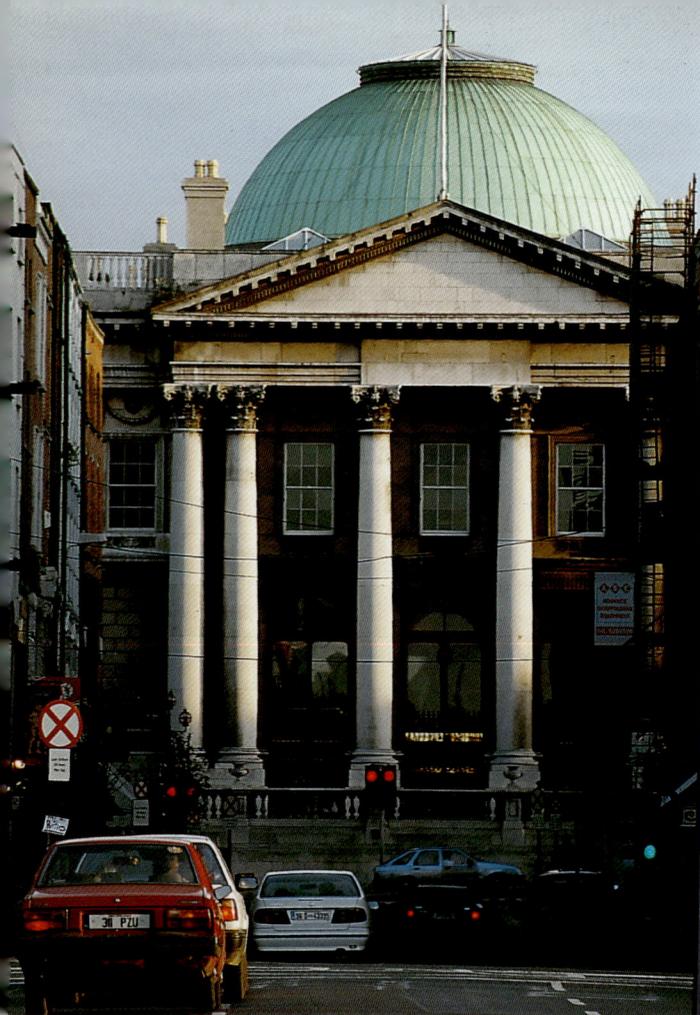

City Hall

Nad **Parliament Street** i nad **Capel Street**, na drugiej stronie rzeki Liffey, góruje wysoko piętrząca się w niebo dawna siedziba Giełdy (Royal Exchange), czyli **City Hall**. Wzniesiony w latach 1769-1779 dla Dublińskiej Korporacji Handlowej, gmach ten w czasie nieudanego powstania w 1798 r. przeszedł w posiadanie rządu, aby stać się miejscem przesłuchań oraz tortur. Mieści obecnie biura Rady Miejskiej.

College Green i Dame Street

Dame Street ciągnie się od parku **College Green**, leżącego tuż za bramami **Trinity College**, aż do **City Hall,** i jeszcze dalej, bo po **Lord Edward Street** i **katedrę Christ Church**. Na wysokości City Hall stoi Dame Gate, czyli przejście w murach obronnych przez które wchodziło się do średniowiecznego miasta. Na początku XVIII w. Dame Street była główną ulicą poza obrębem murów miejskich, łączącą wówczas najważniejsze ośrodki władzy, to znaczy **zamek** z **House of Parliament**, obecnie główną siedzibą Banku Irlandii stojącą na wprost **Trinity College**.
Przy Dame Street wznosi się nowoczesna siedziba **Central Bank** oraz wiele budynków w stylu znanym pod nazwą „bankierskiego stylu georgiańskiego".

U góry: City Hall wychodzi na Parliament Street i zwrócony jest ku rzece Liffey. Poniżej: widok Dame Street od strony Trinity College.

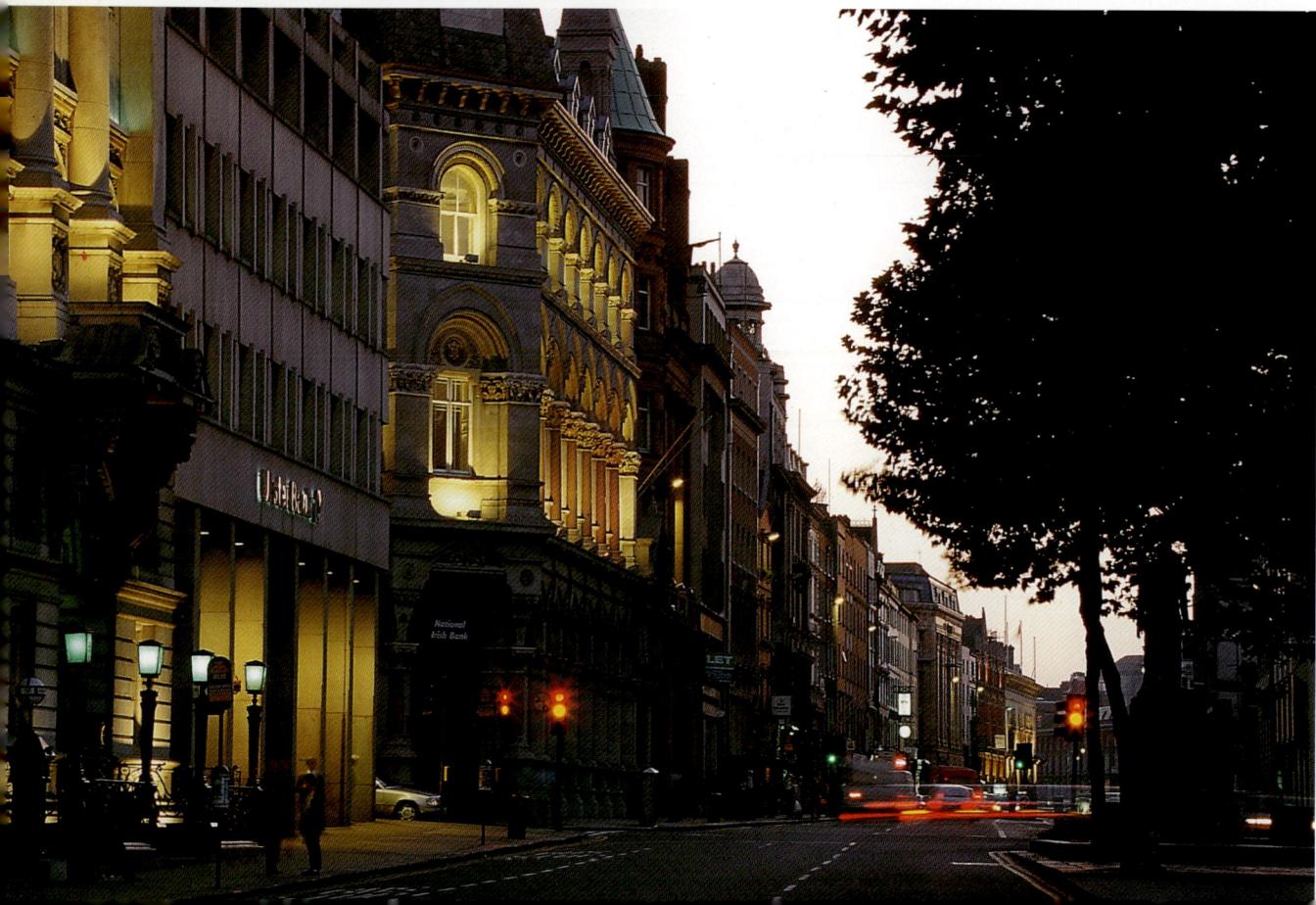

Katedra Christ Church

Katedra Kościoła Chrystusowego wznosi się w obrębie dawnego średniowiecznego miasta. Jest najstarszą katedrą w stolicy, gdyż erygował ją w 1037 r. Sitric Silkenbeard, król Wikingów w Dublinie. Nawrócony na wiarę chrześcijańską, Sitric dwukrotnie odbył pielgrzymkę do Rzymu i podobnie jak jego ojciec zmarł na wyspie Iona, u brzegów Szkocji. Ufundowana przez Silkenbearda budowla wzniesiona została z drewna, ale w latach 1173-1240 władcy anglonormańscy przebudowali katedrę w kamieniu.Prace budowlane trwały przez długie 70 lat, toteż obiekt charakteryzują elementy typowe dla dwóch odmiennych stylów: niektóre części, jak na przykład nawę główną, wzniesiono zgodnie z kanonami gotyku, natomiast inne, wśród których **chór** oraz **nawa poprzeczna,** są w stylu romańskim. Mała, owalna **głowa** widniejąca nad romańskim portalem **południowego skrzydła transeptu** przedstawia prawdopodobnie króla Anglii Henryka II. Ale może to być równie dobrze wizerunek Dermota MacMurrougha, króla Leinsteru odpowiedzialnego za sprowadzenie do Irlandii hrabiego Pembroke Strongbowa wraz z jego anglonormańskimi oddziałami, co dało początek długiemu procesowi kolonizacji wyspy. W XIX w. katedra była istną ruiną. W 1871 r. Henry Roe, producent whisky, sfinansował gruntowną restaurację świątyni, lecz niestety rezultat nie był najlepszy: znacznej części pierwotnej budowli nie odzyskano, a XIV-wieczny chór został rozebrany, by na jego miejscu wznieść nowy, w stylu pseudo-romańskim. Z dawnej XIII-wiecznej budowli zachowała się **krypta**, ze wspaniale rzeźbionymi kamiennymi kapitelami, **oba skrzydła nawy poprzecznej** i północna część **nawy głównej**. W **krypcie** przetrwały makabryczne relikwie: w metalowej szkatułce kształtu serca, w **St Laud's Chapel**, przechowywane jest serce **św. Wawrzyńca O'Toole**, arcybiskupa Dublina żyjącego w czasach najazdu Strongbowa. Niektórzy sądzą, iż pochowano tutaj również Strongbowa, tyle że jego grób prawdopodobnie został zniszczony z powodu zawalenia się dachu, i dlatego podobiznę wodza zamieniono wizerunkiem jakiegoś innego rycerza. Legenda głosi, iż mniejsza z dwóch przedstawionych w krypcie postaci zdobi mogiłę syna Strongbowa, w której złożono jego ciało przekrojone na pół za karę z powodu tchórzostwa, jakie okazał w czasie bitwy. Bardziej prawdopodobnym jest, iż mogiła mieści wnętrzności Strongbowa. W szklanej gablocie wystawiono spreparowane resztki jakiegoś kota i szczura, które na ich nieszczęście utkwiły

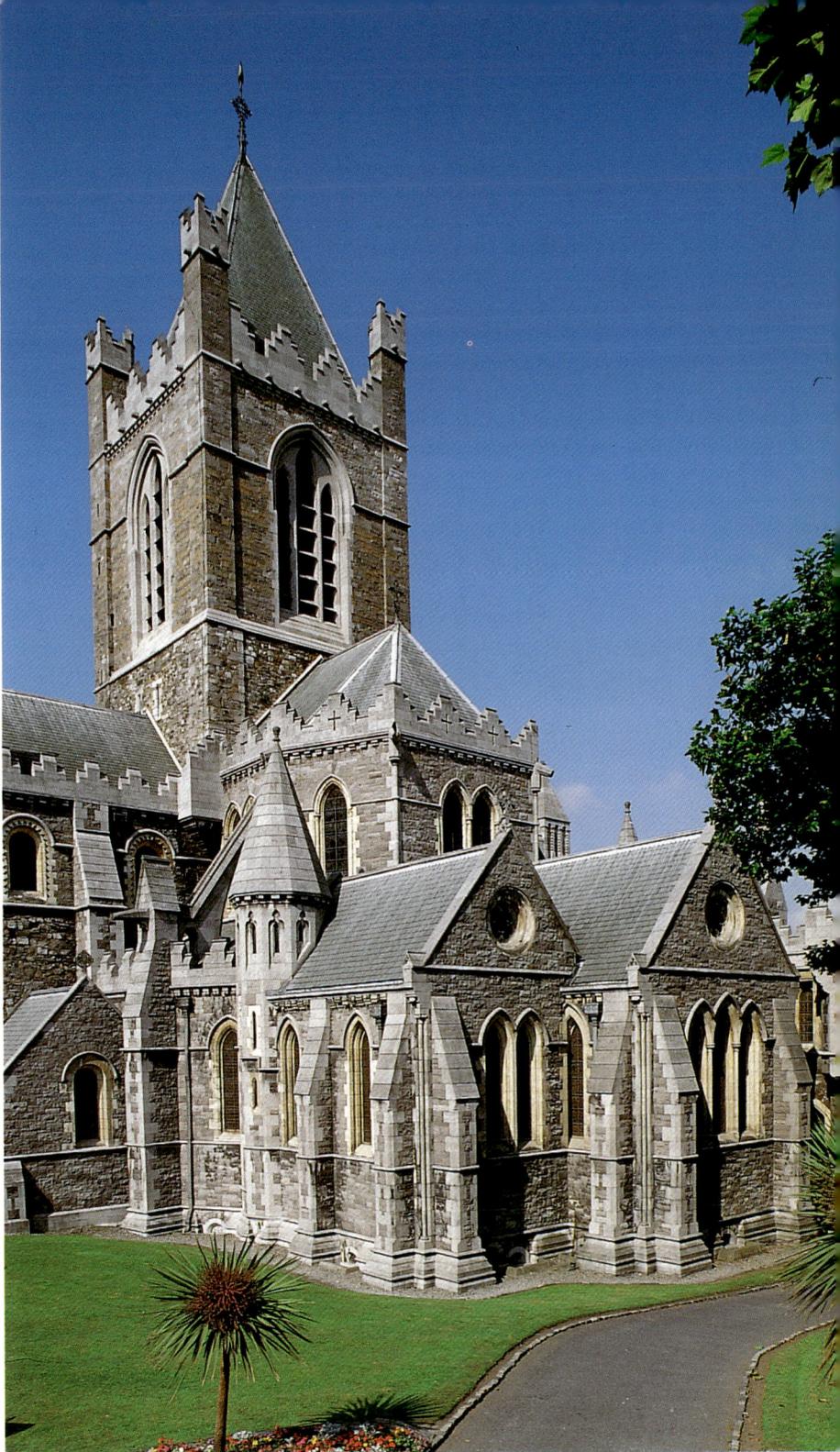

Katedra Kościoła Chrystusowego, założona przez Wikingów w 1037 r. i odbudowana przez Anglonormanów.

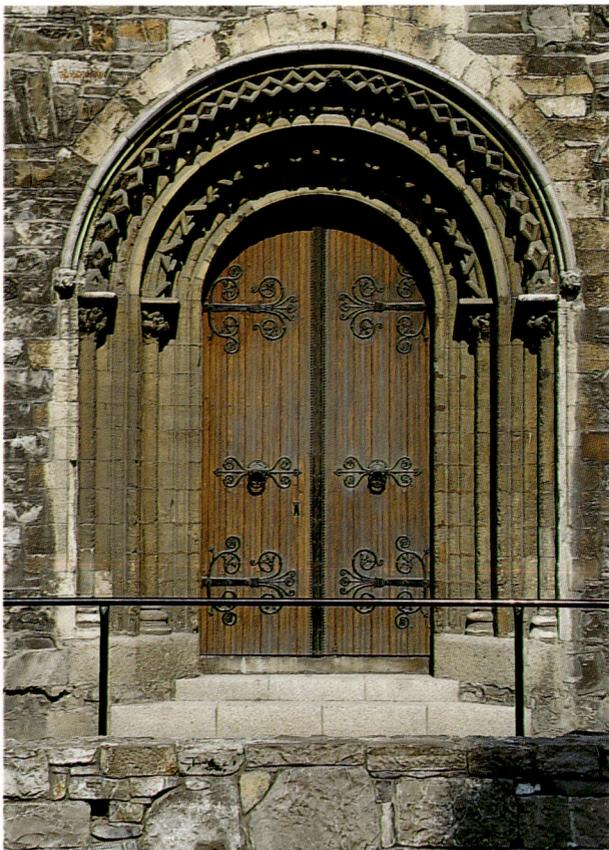

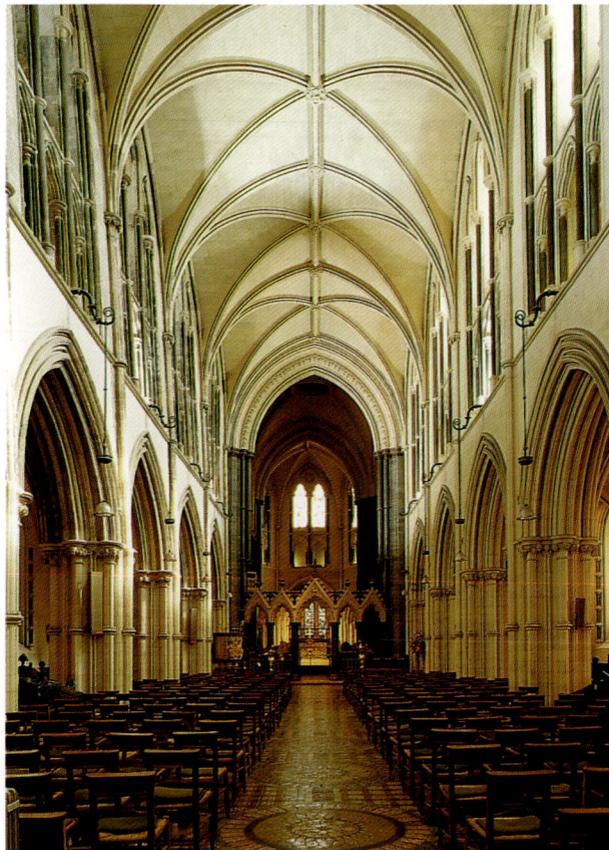

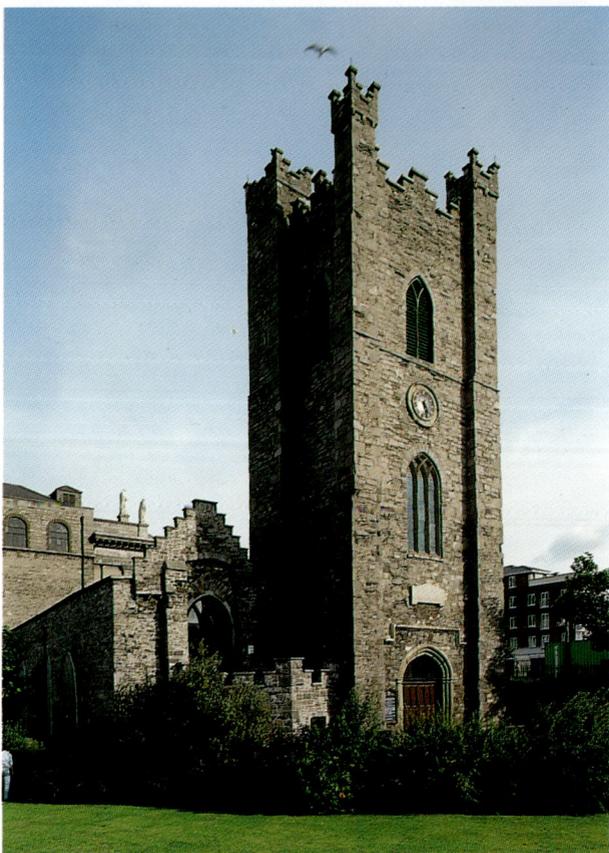

U góry, z lewej: *romański portal katedry Kościoła Chrystusowego*; z prawej: *wnętrze katedry odrestaurowane w 1871 r.* U dołu: *kościół St Audoen ze średniowieczną dzwonnicą.*

za organami i tam zdechły niczym w pułapce. Chodzą słuchy, jakoby z krypty zaczynał się jakiś stary, podziemny tunel przechodzący pod rzeką Liffey i wiodący do Four Courts. Ponoć dawno temu, bo w epoce średniowiecza, jakiś rycerz biorący udział w uroczystym pogrzebie w Christ Church, znudzony nabożeństwem wszedł z ciekawości do korytarza. Kościelny nic o tym nie wiedząc zamknął niebacznie rycerza w korytarzu. Upłynęło wiele miesięcy, kiedy to odkryto szczątki nieszczęśnika zjedzonego przez szczury, które zostawiły jedynie jego miecz. Wokół leżały kości ponad dwustu szczurów, zapewne zabitych przez rycerza rozpaczliwie broniącego się przed ich ugryzieniami!

St Audoen's Church

Przy High Street stoi kościół **St Audoen**, wzniesiony w 1190 r. na ruinach wczesnochrześcijańskiego kościółka zadedykowanego św. Kolumbianowi. Nosi wezwanie świętego normańskiego Ouena z Rouen. To najstarszy kościół parafialny, jaki zachował się w Dublinie. Jedynym świadectwem wczesnochrześcijańskich początków tejże świątyni jest płyta grobowa znajdująca się w portyku kościoła. Nazwano ją „**kamieniem szczęścia**", gdyż dotknięcie płyty ponoć przynosi szczęście. Pozostałością z dawnego kościoła jest **zachodni portal**. W **dzwonnicy** natomiast wiszą trzy dzwony z 1423 r., najstarsze z wszystkich dzwonów irlandzkich. Ich dźwięk rozbrzmiewał zawsze w czasie burz, aby przypominać

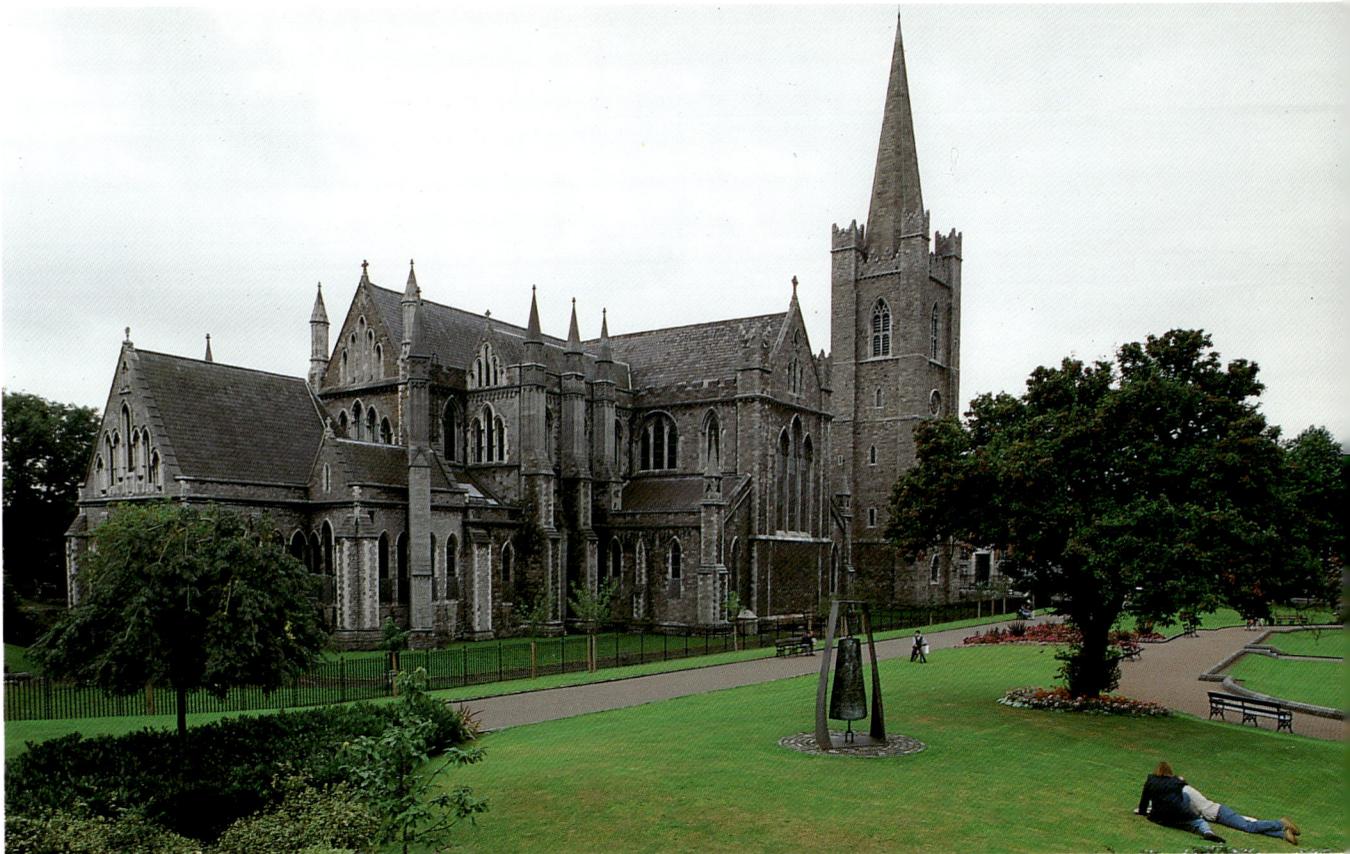

Poniżej: *katedra St Patrick oraz okalający ją park*. U dołu:
wnętrze katedry, całkowicie przebudowane w 1864 r.

dublińczykom, by modlili się za ludzi na morzu. W
ogrodzie kościoła widnieje odrestaurowany odcinek
starych **murów obronnych** ze schodami prowadzącymi
pod **St Audoen's Arch**, czyli jedyne zachowane po dziś
dzień wejście na Stare Miasto.

St Patrick's Cathedral

Druga protestancka katedra Dublina wznosi się na
starym stanowisku chrześcijańskim związanym, jak
się przypuszcza, ze św. Patrykiem. Kościół ten wiele
przecierpiał, podobnie jak leżąca nie opodal katedra
Christ Church. Odbudowany w kamieniu w 1190 r. w
stylu staroangielskim, na przestrzeni kolejnych stuleci
uległ zniszczeniu. Został całkowicie odrestaurowany w
1864 r. dzięki funduszom sir Benjamina Lee Guinnessa,
którego **posąg** stoi z prawej strony wejścia. W odróżnieniu
od Christ Church, katedra św. Patryka stanęła za
murami obronnymi miasta, na terenie niezamożnej
dzielnicy zwanej **„the Liberties"**. Była zatem katedrą
ludu i nie odbywały się w niej uroczystości państwowe.
Najsłynniejsza postać związana z tą katedrą to Jonathan
Swift, autor *„Podróży Guliwera"* i wielu innych utworów
satyrycznych, pełniący funkcję dziekana katedry St Patrick's
w latach 1713-1745. Był wyjątkowo hojnym: co roku
dawał na cele dobroczynne połowę swoich dochodów.
Pomni jego dobroci liczni dublińczycy przybyli na pogrzeb
pisarza i wszyscy niemalże brali na pamiątkę kosmyk jego
włosów, toteż wielkiego dobroczyńcę pochowano ... łysym.
Spoczywa w katedrze, obok swej ukochanej Esther Johnson.

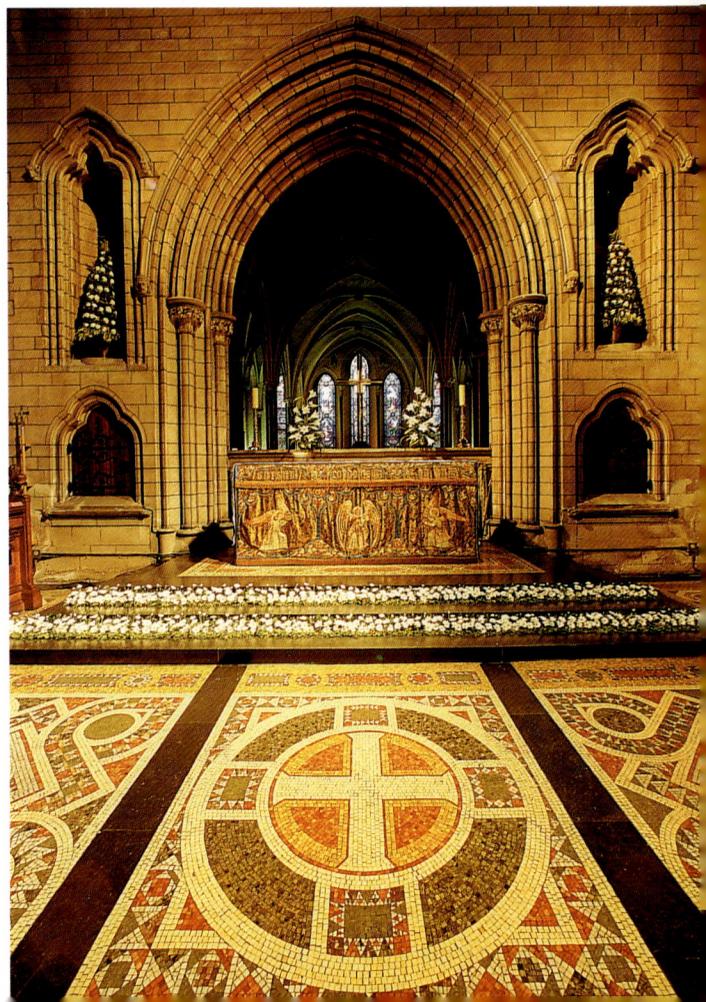

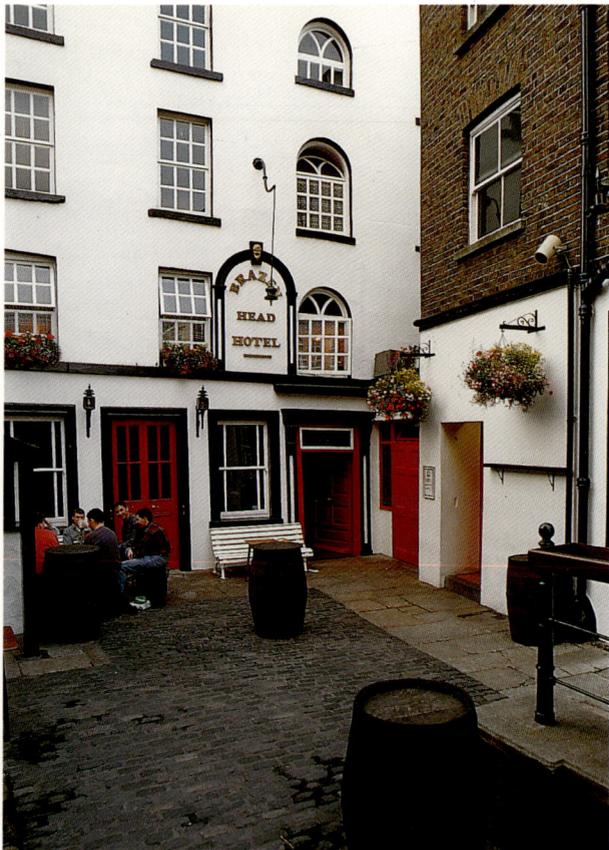

Brazen Head Pub

Leży przy **Lower Bridge Street** i jest najstarszym pubem w Dublinie, gdyż został założony w 1198 r. Ma długą i chlubną tradycję. To tutaj między innymi spotykali się przywódcy powstania zorganizowanego w 1798 r. przez Towarzystwo Zjednoczonych Irlandczyków (United Irishmen). Co wieczór odbywają się tutaj spektakle przy dźwiękach tradycyjnej muzyki irlandzkiej.

Temple Bar

Wąskie, wybrukowane kamieniami uliczki dzielnicy **Temple Bar** są przeurocze i trudno uwierzyć w to, że nie tak dawno temu proponowano całą tę dzielnicę zburzyć. Ongiś Temple Bar gościła pracownie zrujnowanych artystów, sklepy z używaną odzieżą, drukarnie i puby najgorszej klasy. Obecnie jest chlubą Dublina z jej drogimi mieszkaniami, galeriami sztuki, restauracjami, lokalami nocnymi i stylowym, secesyjnym Clarence Hotel, będącym własnością często tu zatrzymującego zespołu rockowego U2. Ale duszą Temple Bar są jej puby. Irlandzkie życie towarzyskie toczy się głównie w pubach, a najlepsze z nich zdobywają wierną klientelę dzięki serwowanej w nich „dobrej pincie". Podać „dobrą pintę" to istna sztuka, po której można rozpoznać doświadczonego barmana: trzeba czasu i cierpliwości, ale za to efekt końcowy to smak miękki niczym aksamit.

U góry: Brazen Head, najstarszy pub w Dublinie. Latem w jego dziedzińcu tłoczno jest od dublińczyków i turystów, a w środku (zdjęcie poniżej) *co wieczór występują grupy tradycyjnej muzyki irlandzkiej.*

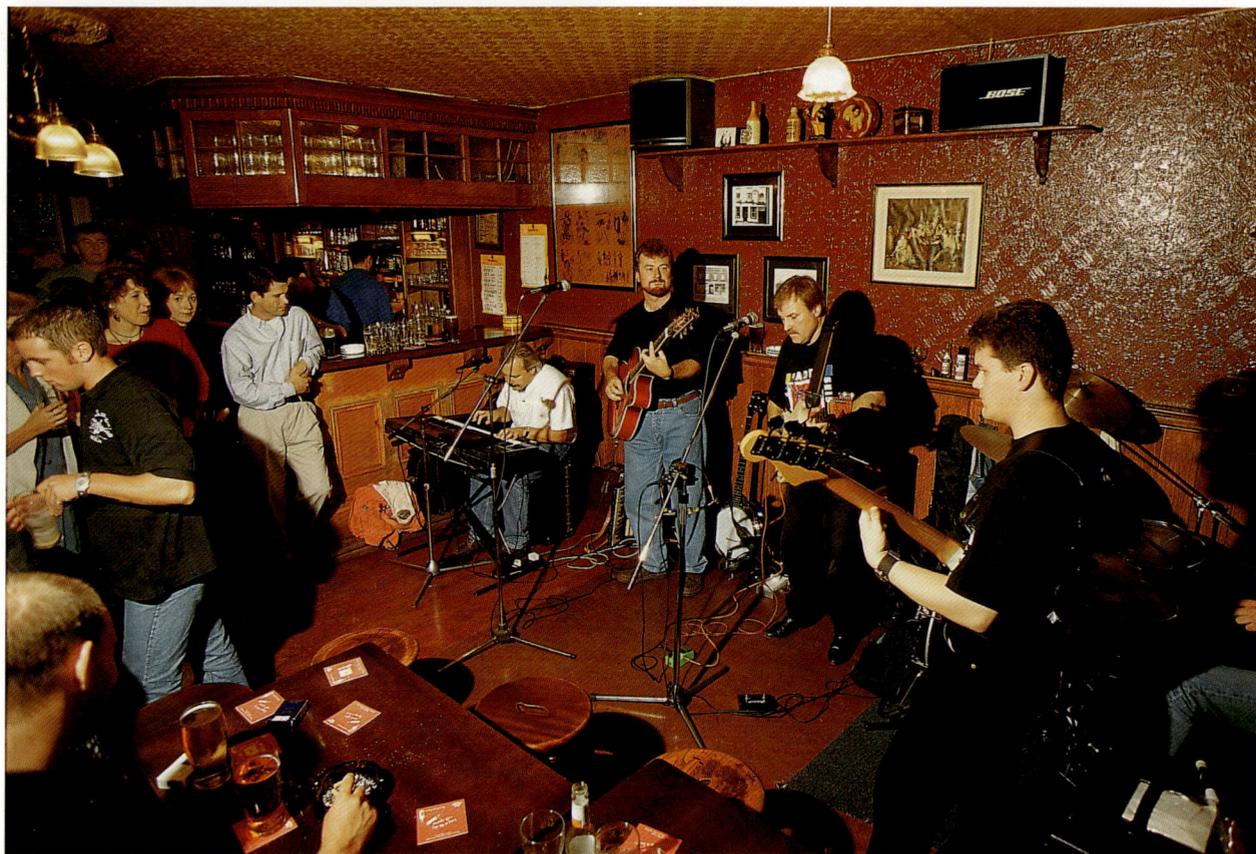

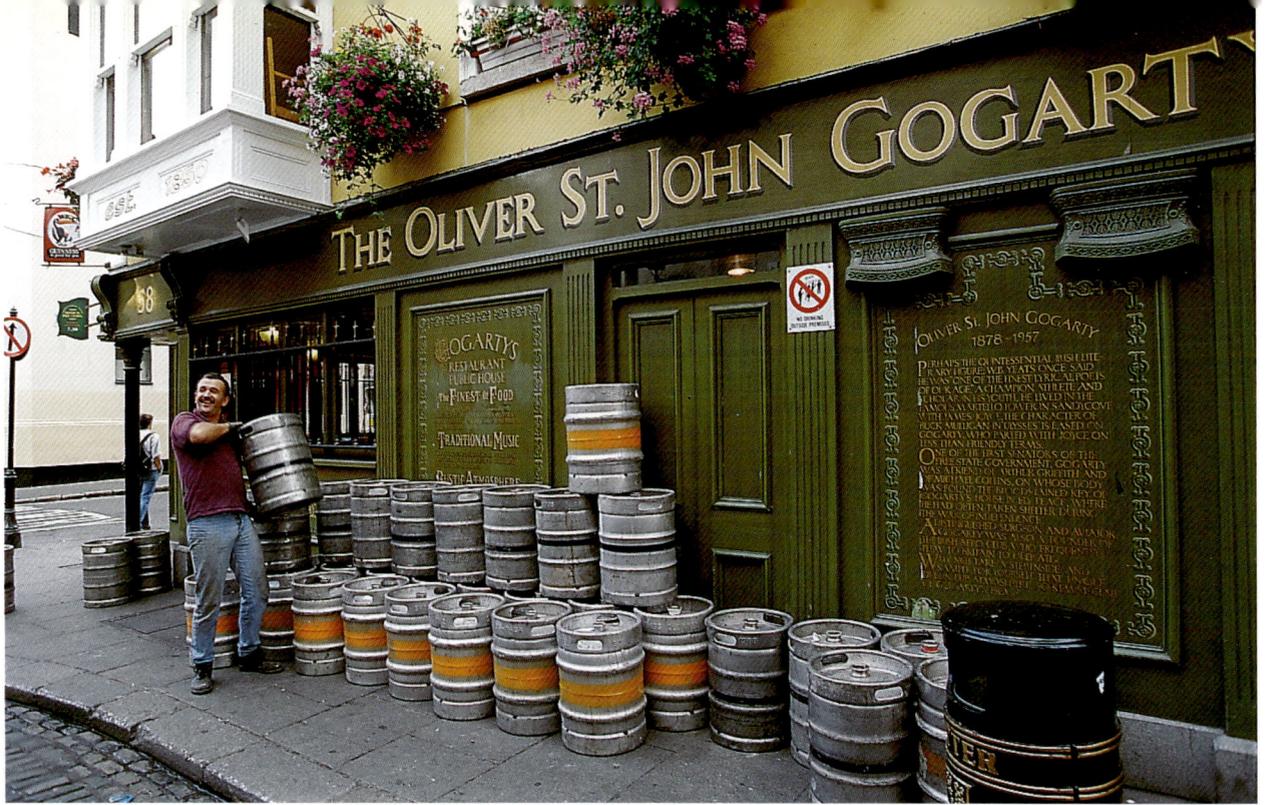

Powyżej: *na dowód mile spędzonego wieczoru puste pojemniki po piwie wystawione przed Oliver St John Gogarty Pub w dzielnicy Temple Bar. Zdjęcie w środku: grafitti na temat picia piwa. U dołu: wytworny pub wiktoriański przy Fleet Street, w dzielnicy Temple Bar.*

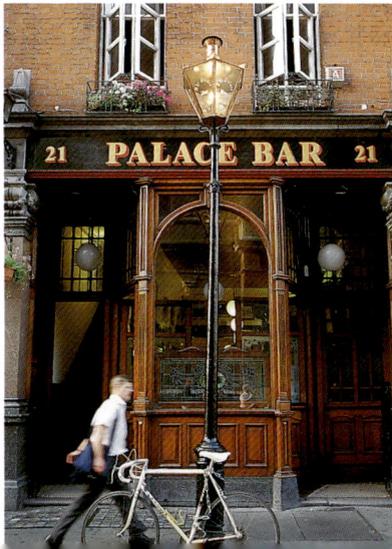

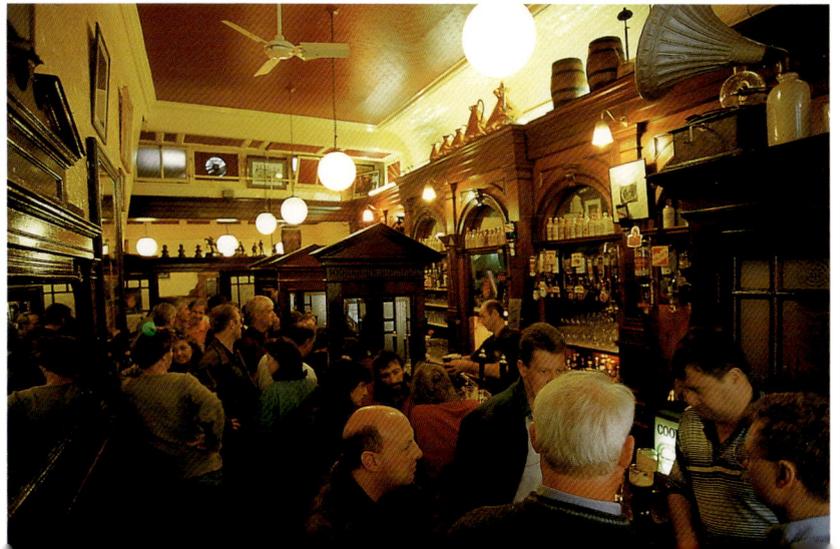

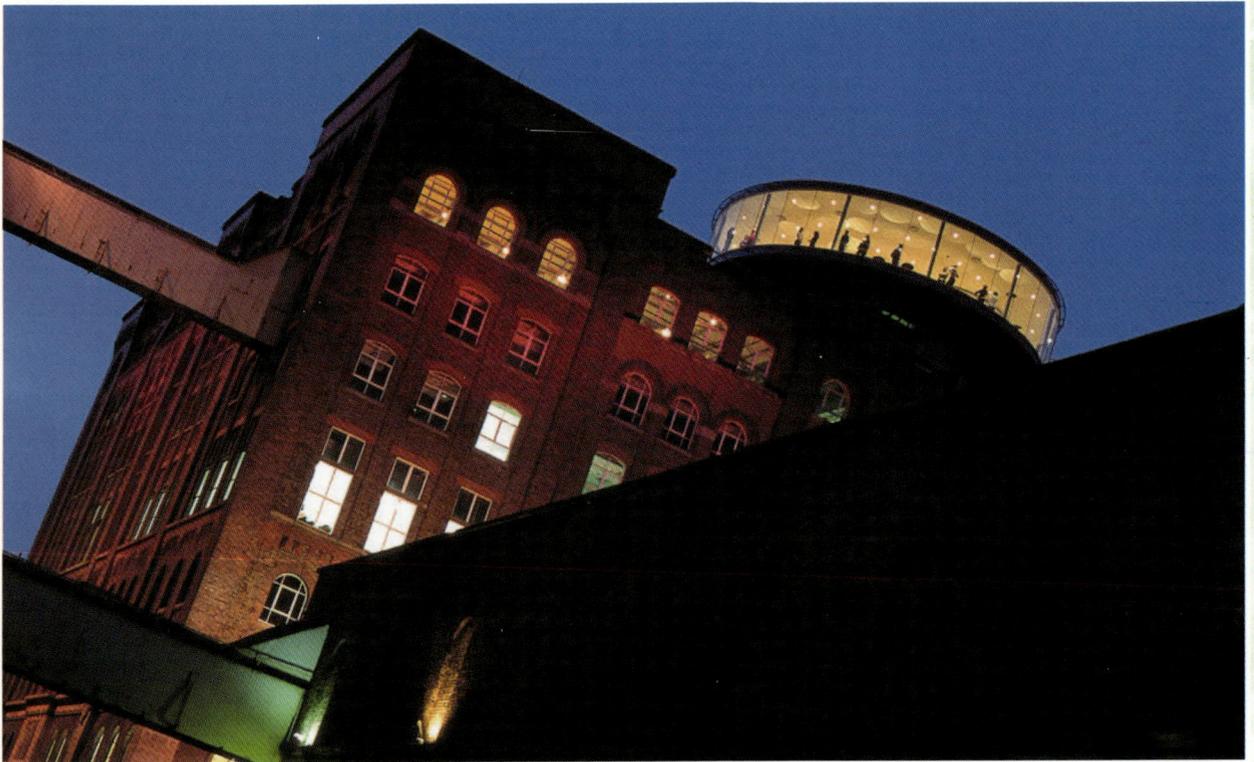

Fabryka piwa Guinness

Emigranci wzdychają na samą myśl o nim, w piosenkach śpiewa się i opiewa jego zalety, matkom radzi się je pić w czasie karmienia piersią. Piwo Guinness jest narodowym napojem Irlandczyków, a fabryka piwa założona w 1759 r. przez Arthura Guinnessa (*zdjęcie u dołu, po prawej*) daje, rzec można, 7 milionów szklanek piwa dziennie!

Rodzina Guinnessów prowadziła działalność dobroczynną na rzecz miasta.
To oni sponsorowali pracom restauratorskim nad **katedrą St Patrick**, zakupili na użytek miasta park **St Stephen's Green**, ponieśli koszty przebudowy walących się dzielnic, w których stanęły gmachy **Fundacji Iveagh**, powstały baseny i schroniska przy Patrick Street.

Odwiedzenie miejsca narodzin piwa Guinness jest bardziej niż atrakcyjnym punktem programu w zwiedzaniu Dublina. W osobliwym Guinness Storehouse, bo kształtu dużego kufla na piwo, oszałamiająca ekspozycja świetnie zapozna nas z tajnikami tego słynnego piwa. Na zakończenie zwiedzania warto dla relaksu odpocząć w Gravity Bar, znajdującym się na siódmym piętrze gmachu, skąd roztacza się wszechogarniający widok Dublina.

Royal Hospital Kilmainham

Obecne **Irish Museum of Modern Art** mieści się w **Royal Hospital Kilmainham** zbudowanym w 1680 r. jako hospicjum dla weteranów i funkcję tę spełniającym aż do 1922 r. Wzorowany na paryskim *Les Invalides*, został zaprojektowany przez inspektora generalnego sir Williama Robinsona, na służbie u wicekróla, księcia Ormondu. Architekturę obiektu znamionuje prostota i subtelność: dziedziniec okala budynek z kolumnadą i z wysoką, iglicową wieżą wyrastającą na jednym z jego boków. Wystrój wnętrz, **salonu** i **kaplicy**, odznacza się wyjątkowym pięknem. Sufit kaplicy zdobią motywy kwiatowe oraz reliefowe owoce. Salon przeznaczony jest na koncerty muzyki poważnej, podczas gdy pozostałe pomieszczenia muzeum goszczą kolekcje sztuki współczesnej, zarówno irlandzkiej, jak i zagranicznej.

Kilmainham Gaol

Ponure więzienie zbudowane w 1788 r., aby wkrótce potem, bo w 1798 r., stać się miejscem kaźni przywódców nieudanego powstania. Trzymano tutaj również przywódców powstania 1916 r. Wtedy to, po paru dniach Anglicy zdecydowali karę śmierci dla piętnastu z nich. James Connolly, jeden z piętnastu, był poważnie ranny, toteż aby mógł stanąć wraz z innymi przed plutonem egzekucyjnym przywiązano go do krzesła. Akt ten okazał się fatalnym ruchem ze strony Anglików w całej ich mozolnej walce z Irlandczykami: powstanie z klęski wojskowej przerodziło się w narodową wizję romantycznego bohaterstwa jeszcze mocniej pokrzepiającą walczących patriotów.

Marsh's Library

To pierwsza biblioteka publiczna założona w Irlandii, zaprojektowana w 1701 r. przez sir Williama Robinsona jako pomieszczenie dla księgozbiorów arcybiskupa Narcissusa Marsha. Przetrwała do dziś w swym pierwotnym kształcie: podzielona jest na kabiny czytelnicze przedzielone ściankami w stylu gotyckim, ozdobionymi herbem arcybiskupa. Użytkowników tej osobliwej czytelni często zamyka się w kabinie na klucz ze względu na konsultowane tutaj bezcenne kodeksy rękopiśmienne. Zasoby biblioteki liczą 25 tysięcy woluminów z okresu począwszy od XVI w. po czasy współczesne.

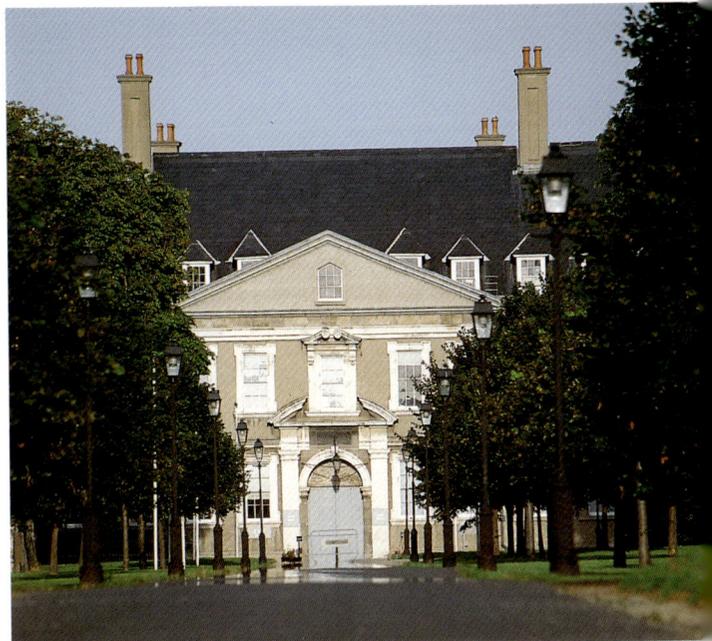

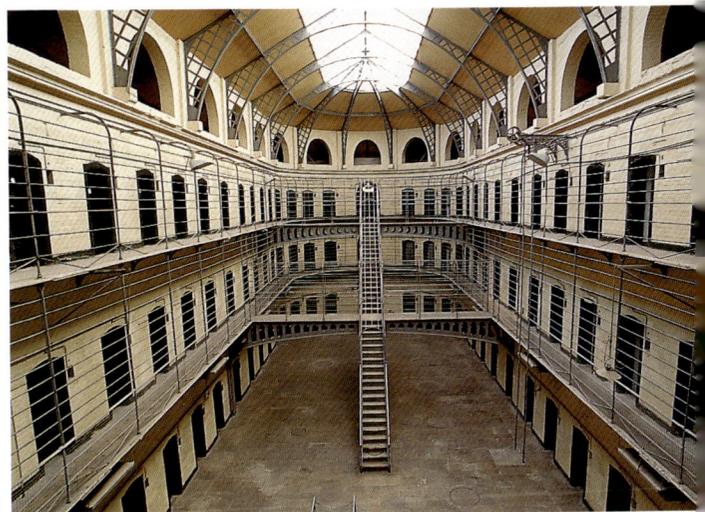

U góry: dawny szpital Kilmainham, obecnie muzeum sztuki nowożytnej. Zdjęcie w środku: Kilmainham Gaol, gdzie więziono patriotów irlandzkich. U dołu: Marsh's Library, otwarta w 1701 r.

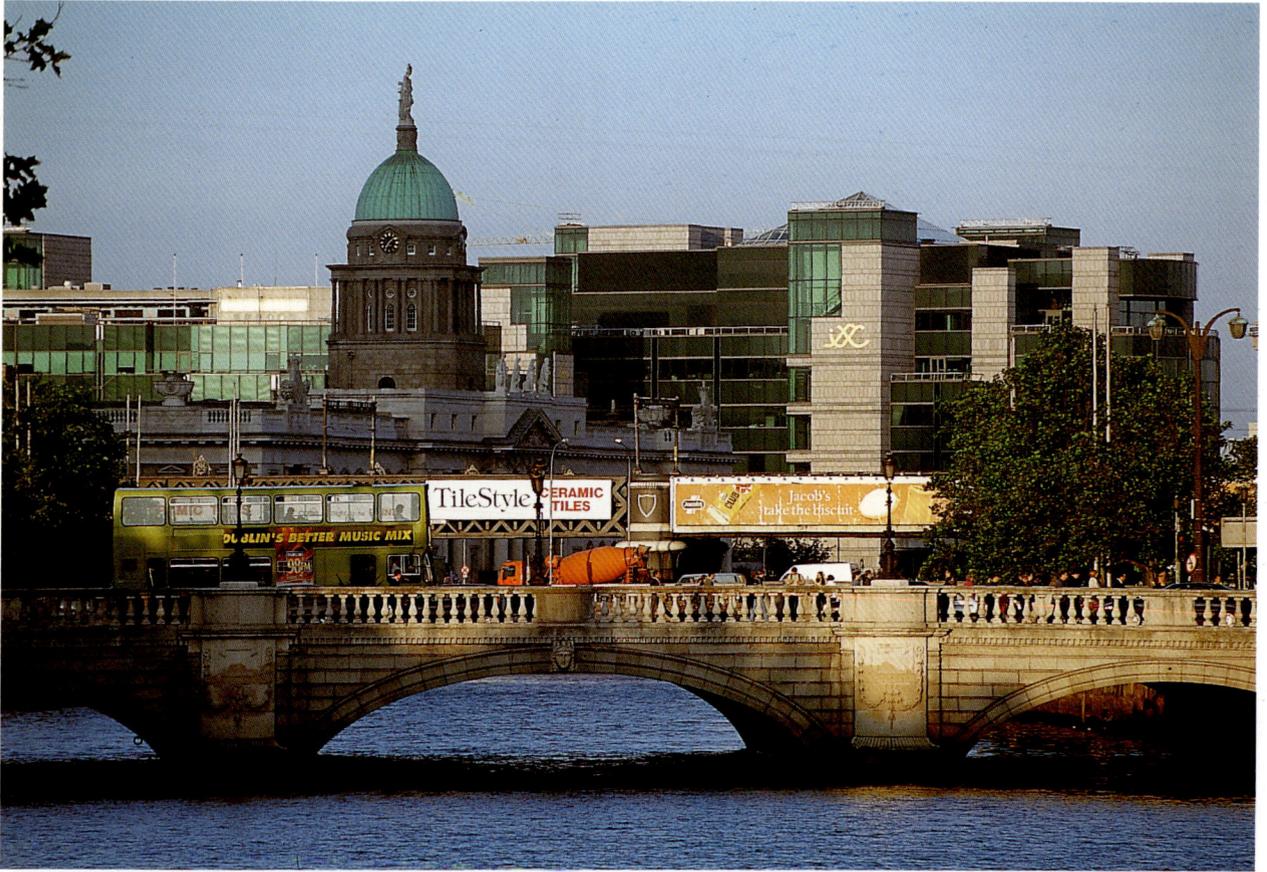

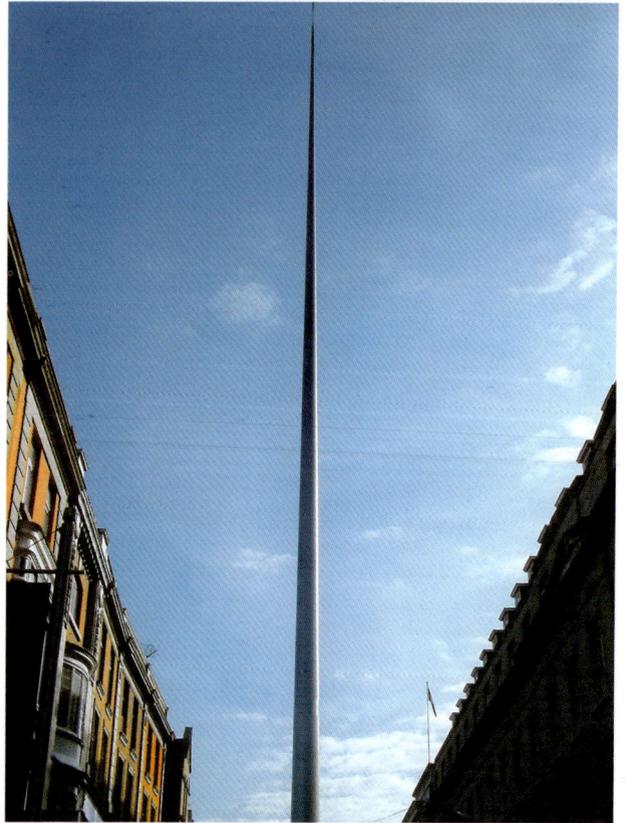

NA PÓŁNOCNYM BRZEGU LIFFEY

Liffey

To z powodu rzeki Liffey oraz jej licznych dopływów Dublin ma wiele nazw. Irlandzka nazwa *Baile Átha Cliath* oznacza „miasto przy ogrodzonym brodzie", a ów bród pochodzi z czasów jeszcze przed przybyciem tutaj Wikingów. Obecnie to swego rodzaju podwyższona droga przechodząca przez rzekę (dawniej bród był to niski i szeroki). Angielska nazwa Dublina, *Dubh Linn*, czyli Czarny Staw, wzięła się od bagnistych wód rzeki Poddle wpadającej do Liffey w pobliżu Dublińskiego Zamku. Nie na tym koniec: odcinek Liffey przepływający przez miasto też ma swą osobną nazwę *Ruirthech*, co znaczy „Niespokojna Rzeka". O tym, jak niespokojną rzeką jest Liffey świadczy zapis w starych rocznikach pod datą 770 rok, kiedy to jej wody pochłonęły całe wojsko Ulsteru. Obecnie rzeka płynie spokojniej, w korycie ograniczonym nabrzeżami, i leniwie wpływa do morza w miejscowości Ringsend. Liffey dzieli Dublin na dwie równe części: południową, o ulicach pełnych eleganckich butików, wytwornych restauracji, pubów i lokali nocnych, oraz północną, w której wspaniałe gmachy Jamesa Gandona okala ciągle rozbudowujące się, nowoczesne miasto.

O'Connell Bridge

Most o tej samej długości co szerokości, zaprojektowany w 1790 r. przez Jamesa Gondona. O'Connel Bridge łączy obie części Dublina i kończy się na głównej arterii miasta, czyli **O'Connell Street**.

General Post Office

General Post Office, czyli **GPO** to najciekawszy gmach wznoszący się przy przy O'Connell Street, nie ze względów architektonicznych. W poniedziałek wielkanocny 1916 r. grupa powstańców wybrała właśnie GPO na swój sztab główny. Przywódca powstania Patrick Pearse stał przy wejściu do budynku i czytał przechodniom *Proklamację o utworzeniu Republiki Irlandii*. Przez cały tydzień wojska brytyjskie ostrzeliwały z dział gmach poczty. GPO, jak i znaczna część sąsiedniej **Lower O'Connell Street** zostały poważnie zniszczone. Rebelianci wycofali się na **Moore Street** i wkrótce potem poddali się. Powstanie wielkanocne było straszliwą klęską wojskową, niemniej od owego momentu dziejowego odzyskanie niepodległości było dla Irlandii jedynie kwestią czasu. O'Connell Street została zniszczona również w czasie wojny domowej w 1922 r., kiedy to z gmachu GPO zachowała się jedynie fasada. Budynek został z czasem odrestarowany i obecnie prezentuje się w całej swej okazałości, a także spełnia swą dawną funkcję. Aby uczcić pamięć o wypadkach 1916 r. umieszczono tutaj posąg przedstawiający *Upadek Cúchulainna*, legendarnego bohatera Ulsteru.

Na stronie sąsiedniej, u góry: *O'Connell Bridge z kopułą słynnego Custom House projektu Gandona i z nowoczesnym Financial Centre w tle.* U dołu: z lewej, *widok południowej strony O'Connell Bridge* i z prawej, *Spire na O'Connell Street.*

Na niniejszej stronie, u góry: *zegar Lír, do którego Dublińczycy są bardzo przywiązani.* U dołu: *gmach General Post Office.*

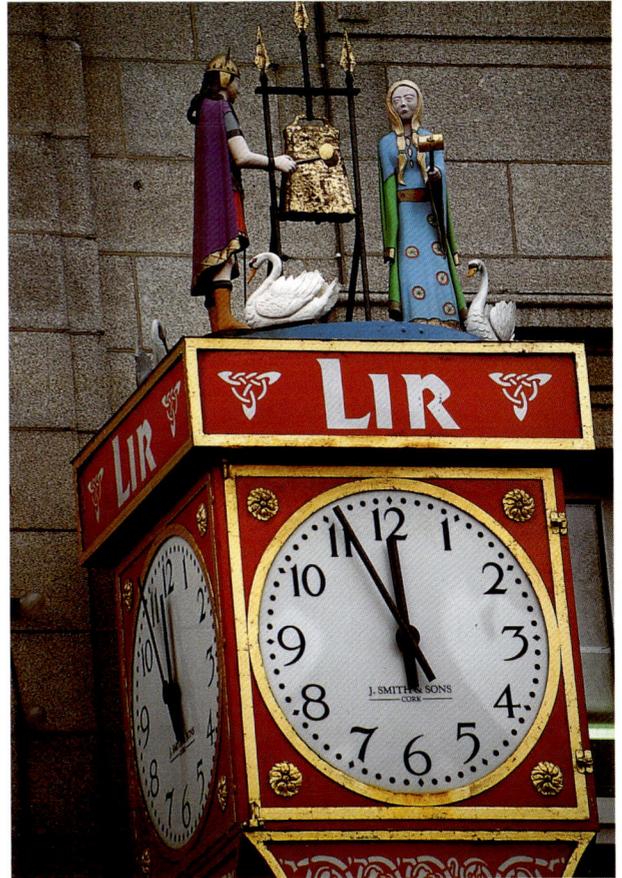

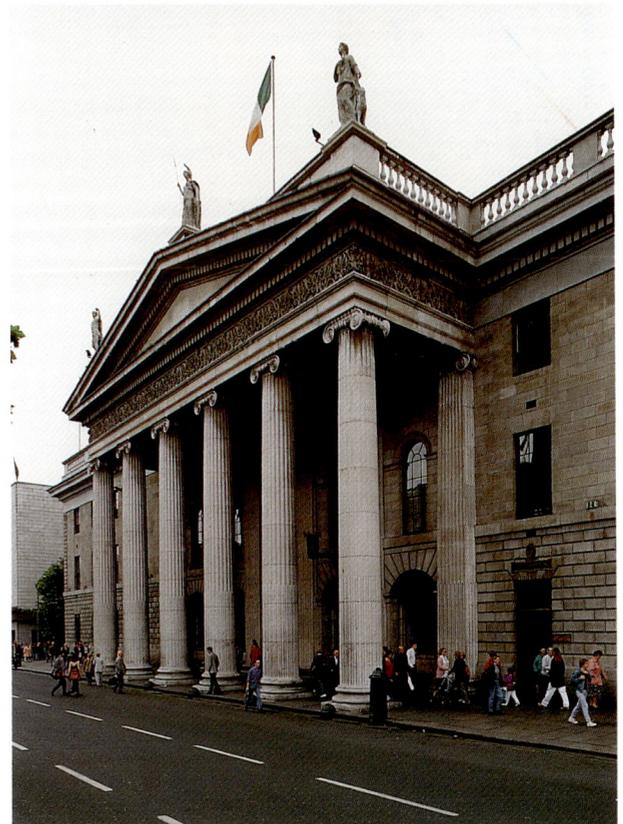

31

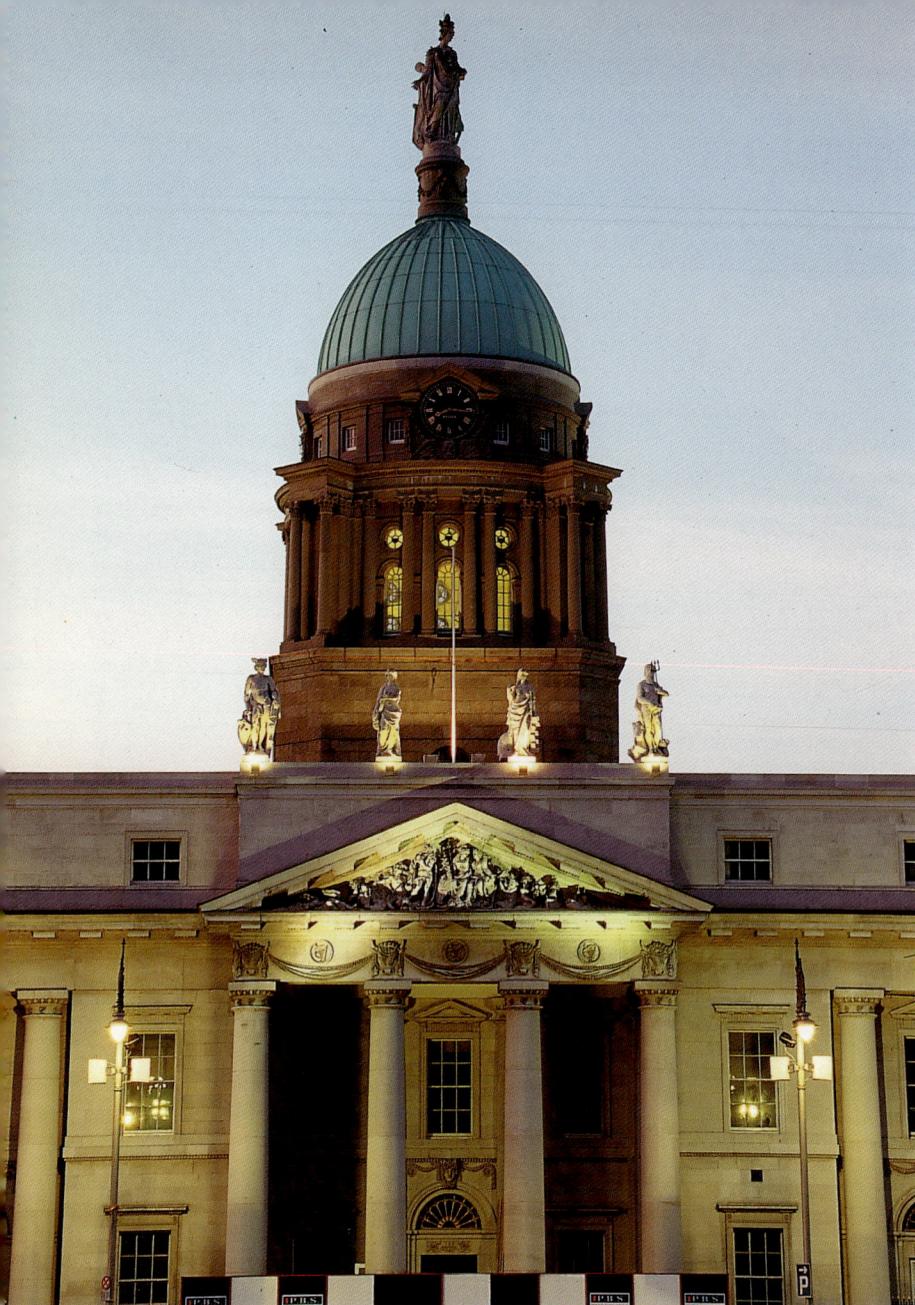

Custom House

W 1779 r. architekt James Gandon odrzuciwszy propozycję pracy w Sankt Petersburgu przyjechał do Dublina, gdzie pozostawił po sobie jedną z najpiękniejszych budowli georgiańskich, jakie powstały w Wielkiej Brytanii. Gandon pozostał w Irlandii do końca swego życia i uatrakcyjnił architekturę Dublina dwoma innymi, równie wspaniałymi gmachami użyteczności publicznej: **Four Courts** i **King's Inns**. Budowę Domu Celnego rozpoczęto w 1781 r., prowadzono przez 10 lat, a kosztowała ona 400 tysięcy funtów. Nie było to przedsięwzięcie łatwe ze względu na podmokły teren, podmywany wodą morską, toteż koniecznością stało się ciągłe jego drenowanie, a także wzniesienie odpowiednich fundamentów, mogących przeciwdziałać skutkom zapadania się terenu. Na domiar złego, robotnicy ciągle domagali się podwyżki płacy, a przeciwnicy projektu najmowali bandy wandali, aby go niszczyły. Roztropny Gandon za każdym razem, kiedy udawał się na budowę, brał ze sobą miecz. Niemniej żadna z tych przeszkód, ani też pożar, ani śmierć żony nie zniechęciły Gandona i w 1791 r. Custom House, o ścianach lśniących bielą kamienia portlandzkiego, był ukończony. **Fasada południowa** o wytwornym pronaosie koryntskim wychodzi na rzekę, zaś **fasada północna** góruje nad tym, co przetrwało z dawnej, georgiańskiej Gardiner Street. Ozdobą drzwi i okien są **głowy rzecznych bóstw** (jest ich czternaście), symbolizujące największe rzeki irlandzkie, a kopułę wieńczy **alegoria Handlu**. To dzieła rzeźbiarza Edwarda Smytha, którego talent Gandon odkrył i którego porównywał on do Michała Anioła. W 1921 r. Custom House stał się obiektem ataków ze strony ugrupowań nacjonalistów. Trwający przez wiele dni pożar poczynił spore szkody. W 1926 r. gmach odbudowano zamieniając w bębnie kopuły kamień portlandzki na mniej trwały kamień z Ardbraccan. Od 1970 r. Custom House poddano gruntownej renowacji i dopiero w 1991 r. został na nowo otwarty.

U góry: południowa fasada Custom House, wzniesionego przez Jamesa Gandona. U dołu: widok tylnej części International Financial Service Centre.

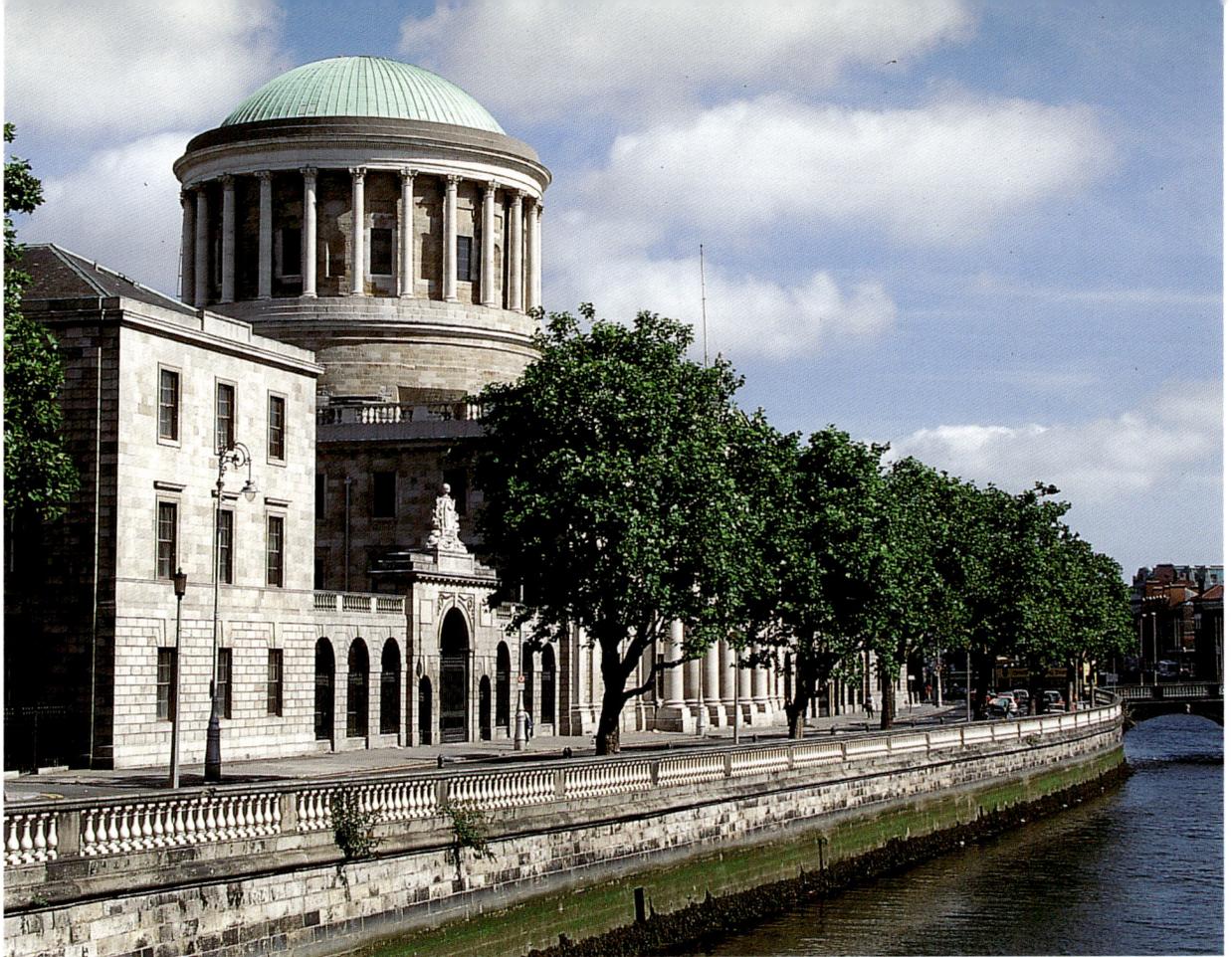

U góry: *Four Courts, Jamesa Gandona, będący arcydziełem dublińskiej architektury georgiańskiej.* U dołu: *kościół St Michan, erygowany przez Wikingów w 1096 r.*

Four Courts

Drugą ważną budowlą georgiańską projektu Gandona jest budynek **Four Courts**, wzniesiony w 1796 r. na zlecenie hrabiego Rutlandu. Miał zastąpić bardzo zniszczone gmachy sądowe leżące w pobliżu Christ Church. Jako budowla ma wiele elementów charakterystycznych dla tworów Gandona, jak na przykład fasadę wychodzącą na rzekę i otwierającą się w środku jej długości portykiem korynckim, połączonym serią arkad z bocznymi kolumnadami. Całość zdobią posągi Edwarda Smytha.

St Michan's Church

Kościół ten wznieśli w 1096 r. Wikingowie i przez wiele stuleci był jedynym kościołem parafialnym na północnym brzegu Liffey. Z dawnej świątyni zachowała się jedynie dzwonnica. Wnętrze odznacza się prostotą, ale zdobią je organy, o których powiada się, że grał na nich Händel, kiedy komponował *Mesjasza*. Kościół św. Michana słynie z zachowanych w jego siedemnastowiecznej krypcie znakomicie zmumifikowanych zwłok. Być może zafascynowany tym makabrycznym detalem lubił przechadzać się po przykościelnym cmentarzu autor „Drakuli" Bram Stoker.

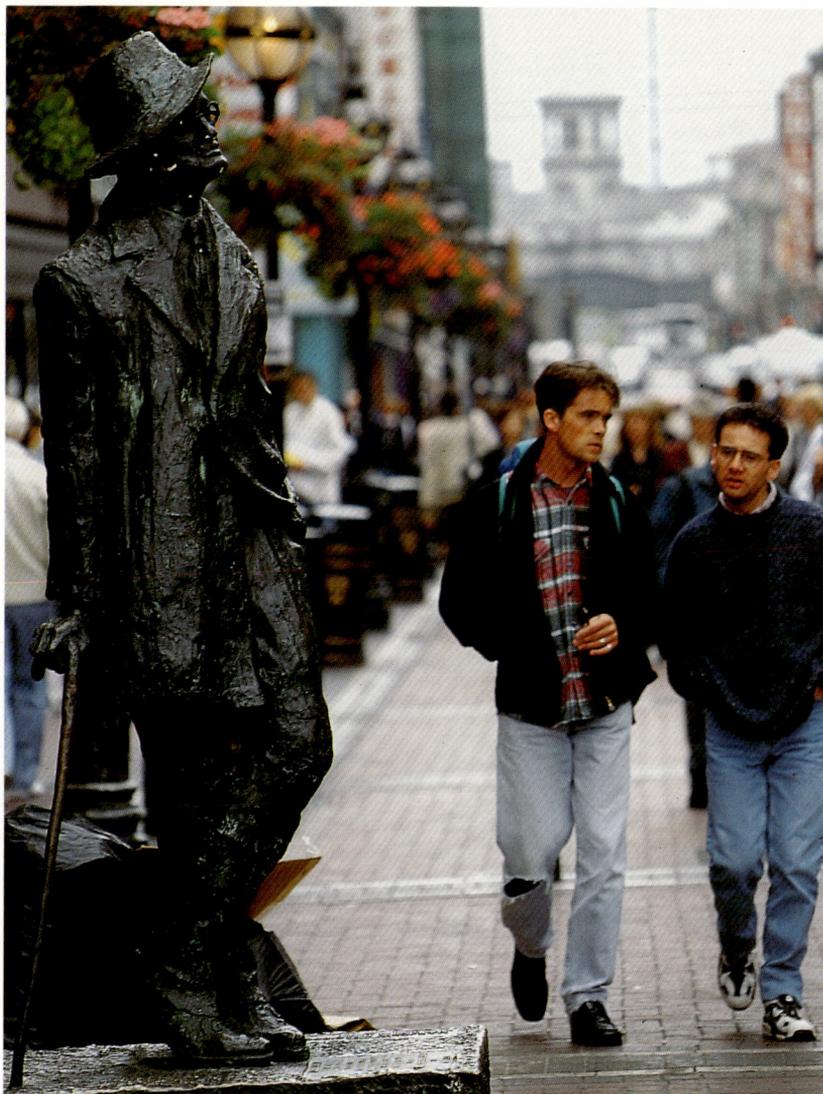

Okolice O'Connell Street

Projekt zabudowy miejsc sąsiadujących z O'Connell Street jest zasługą księcia Droghedy Henry Moore'a. On też zechciał, aby nazwy powstałych tutaj ulic upamiętniały jego osobę i tytuły, które nosił, toteż brzmią one: **Henry Street, Moore Street, Earl Street, Of Lane** i **Drogheda Street** (obecnie to pierwszy odcinek O'Connell Street). Przy Henry Street i Moore Street roi się od sklepów, dużych domów towarowych i sklepików, w których można dokonać najlepszych zakupów w Dublinie. Na Moore Street aż tłoczno od sprzedawców ulicznych głośno zachwalających swe towary w dublińskiej gwarze o śpiewnym akcencie.

Na stronie sąsiedniej, u góry: Hugh Lane Municipal Gallery of Modern Art przy Parnell Square. U dołu: wytworna Galeria Pisarzy, udekorowana fantazyjnymi stjukami, mieszcząca się w Dublińskim Muzeum Pisarzy, zbudowanym w epoce Dublina georgiańskiego.

Na niniejszej stronie: James Joyce, który znaczną część swego życia spędził na obczyźnie, miejsce akcji wszystkich swych utworów umieścił w bardzo dokładnie opisanym przez siebie Dublinie. Twierdził, iż w razie gdyby Dublin został zniszczony, mógłby go odbudować cegła po cegle na podstawie swych opisów. U góry: jego posąg przy North Earl Street.
U dołu, od lewej: Henry Street pełna miłośników najbardziej opłacalnych zakupów oraz sprzedawcy przy Moore Street.

Hugh Lane
Municipal Gallery of Modern Art

Obecna siedziba Miejskiej Galerii Sztuki Nowoczesnej
była dawniej rezydencją miejską hrabiego Charlemont,
którego nie bez racji nazwano opiekunem sztuk. Sir
William Chambers zaprojektował gmach w 1762 r., w
czasach kiedy zamożne i wpływowe klasy społeczne
Dublina mieszkały w dzielnicy na północ od Liffey.
Ograniczone, zwarte rozmiary galerii zapewniają
znaczny komfort jej zwiedzania. Wyeksponowane tutaj
zbiory sztuki europejskiej XIX i XX w. obejmują dzieła
impresjonistów zakupione przez sir Hugha Lane'a, który
parał się sprzedażą dzieł sztuki i który w 1908 r. podarował
miastu swą kolekcję. Po śmierci darczyńcy w czasie
zatopienia liniowca *RMS Lusitania* w 1915 r., rozpętała
się istna wojna pomiędzy Dublinem i Londynem o to,
do którego z miast ma trafić ta kolekcja. Niedawno temu
zdecydowano, aby ją podzielić i część znajduje się w
londyńskiej Tate Gallery, a część w Hugh Lane.

Muzeum Dublińskich Pisarzy

Dwa wejścia dalej od Galerii Miejskiej, pod **numerami
18** i **19** przy **Parnell Square** znajdują się **Muzeum
Dublińskich Pisarzy** oraz **Centrum Pisarzy
Irlandzkich**. Irlandia słynie ze swych tradycji pisarskich,
toteż czterech twórców stąd rodem otrzymało literacką
nagrodę Nobla: to William Butler Yeats, George Bernard
Shaw, Samuel Beckett i Seamus Heaney. W muzeum
prezentowane są zarówno utwory noblistów, jak i innych
wybitnych pisarzy związanych z Dublinem.

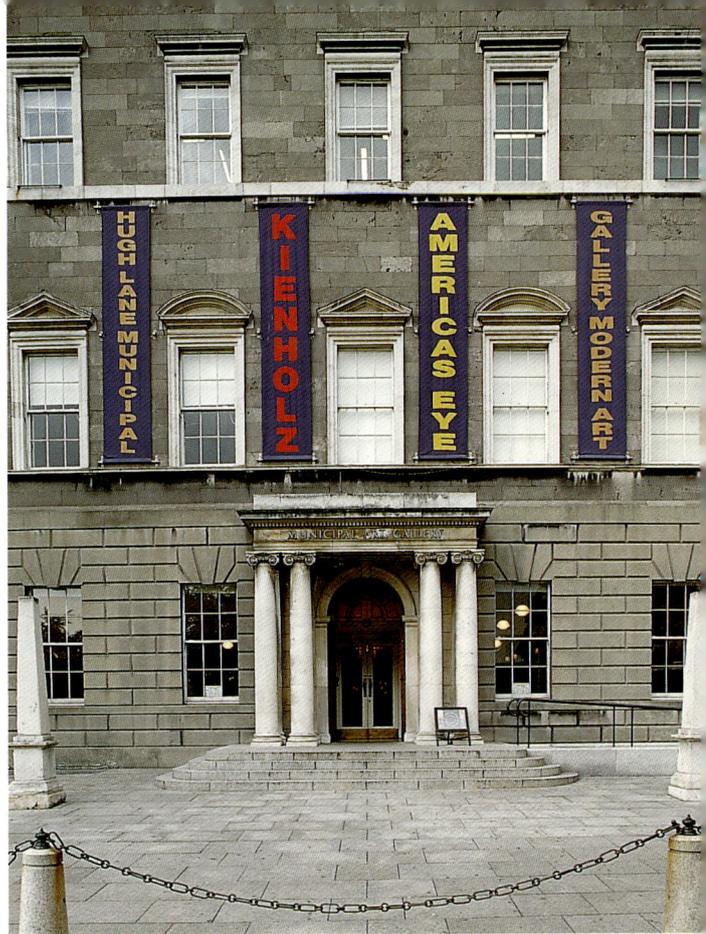

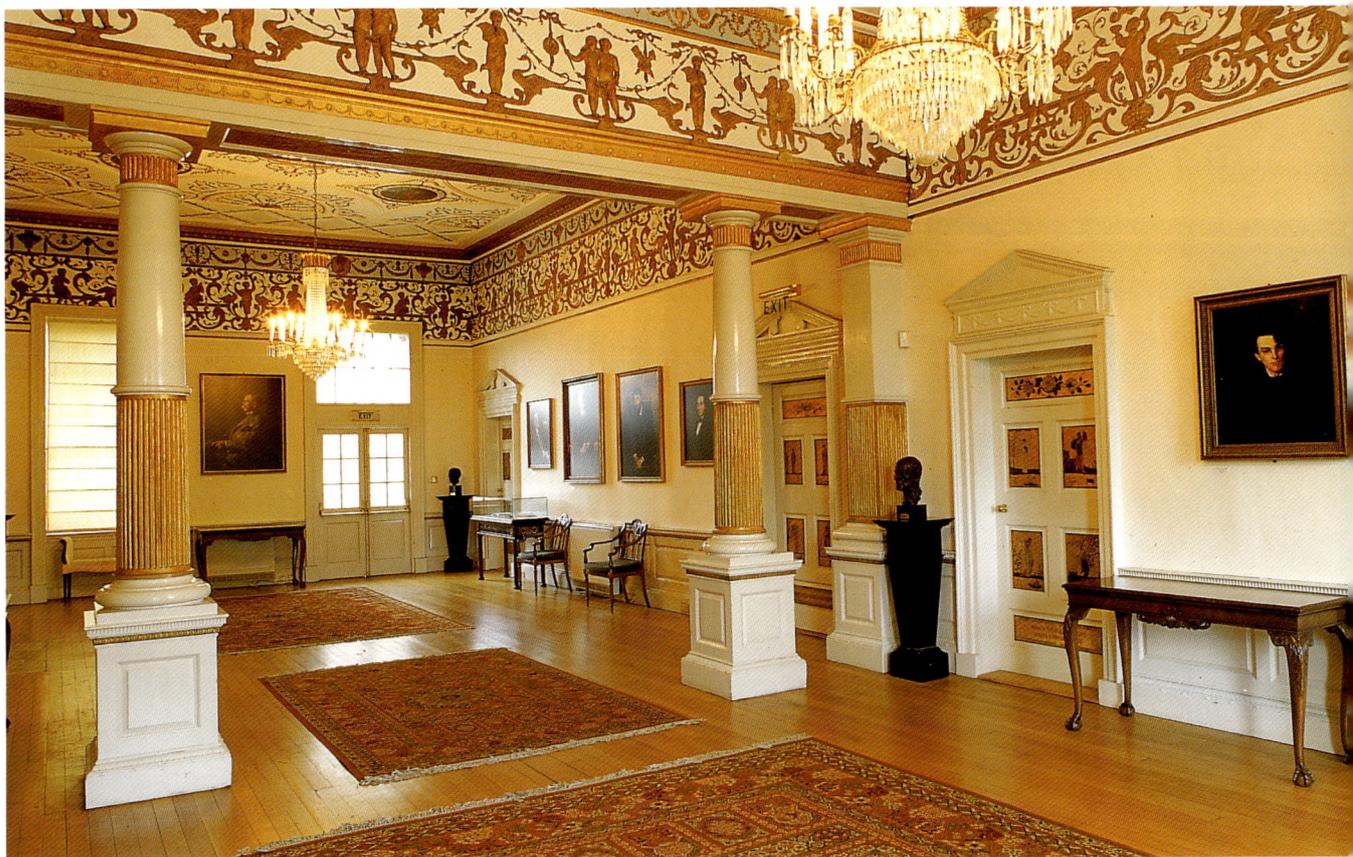

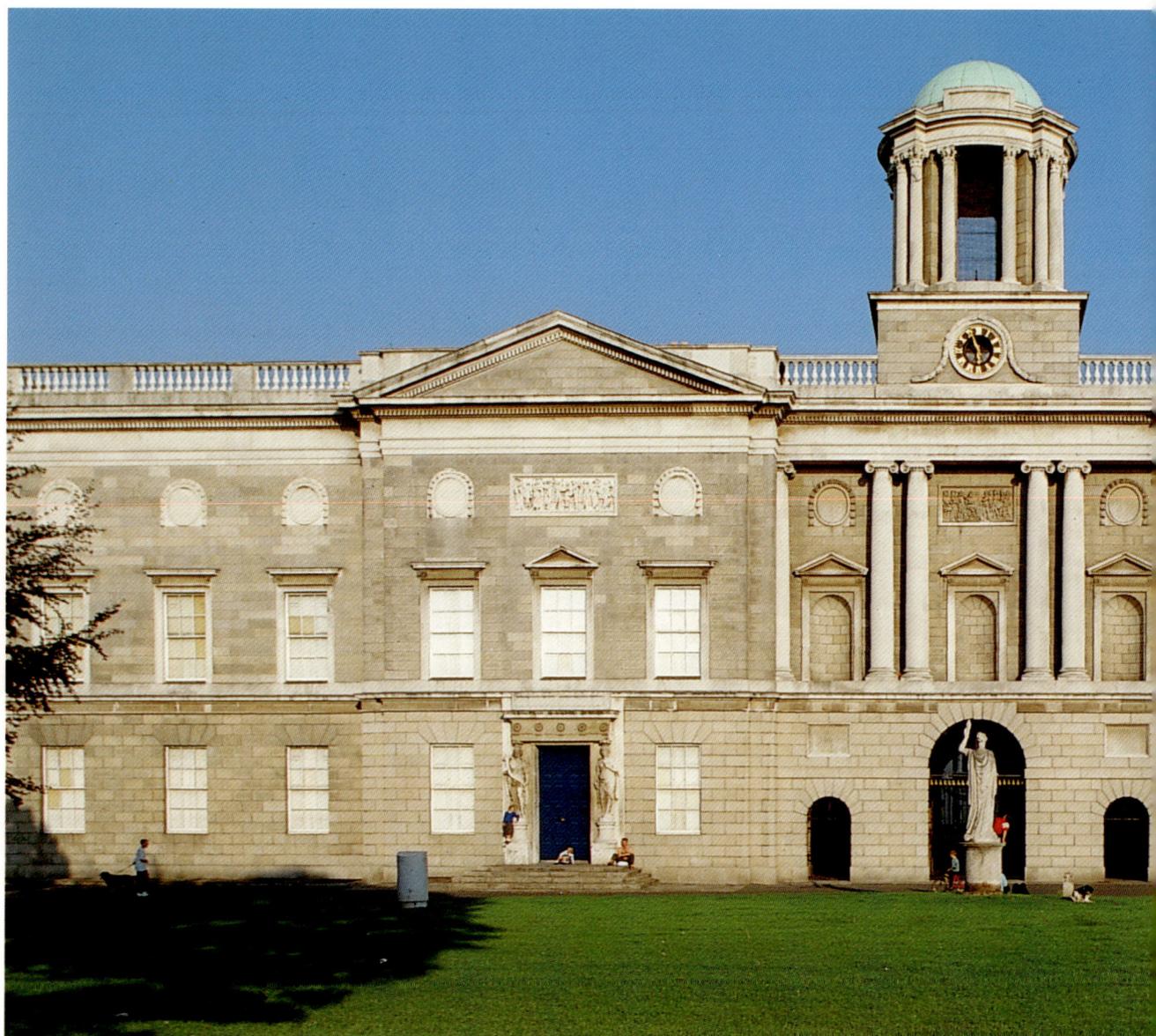

Parnell Square

Pierwsze budynki przy **Parnell Square** stanęły w połowie XVIII w., a w ostatnim dwudziestoleciu owegoż stulecia mieszkało tu wielu liczących się dublińczyków: arystokratów, polityków i biskupów. Parnell Square była wówczas najwytworniejszą i najdroższą dzielnicą w mieście. Początkowo nazwana została Rutland Square, ku czci ówczesnego wicekróla, po czym nieco później nazwę zmieniono na obecną: tym razem, aby uczcić pamięć przywódcy nacjonalistów Charlesa Stewarta Parnella. Jego posąg stoi u wylotu ulicy O'Connell Street. Dawniej środek Parnell Square zajmował plac zabaw i przyjemności, zwany Pleasure Gardens, urządzony tutaj w celu zebrania funduszy dla inicjatywy cyrulika-chirurga, doktora Bartholomewa Mosse'a. To on rozpoczął dziesięć lat wcześniej zbiór datków na sfinansowanie budowy Lying-in (Rotunda) Hospital, stojącej na południowej pierzei Parnell Square. Był to pierwszy szpital położniczy w Europie i działa do dziś.

Z dawnego parku przy Parnell Square zachował się jedynie niewielki skrawek zieleni leżący przy północnym boku placu, na wprost **Muzeum Pisarzy**. Nazwany **Parkiem Pamięci**, upamiętnia tych, którzy zginęli w powstaniu 1916 r.

King's Inn

Projekt **King's Inn** powstał w 1786 r. Gmach ten był ostatnim wielkim obiektem użyteczności publicznej zaprojektowanym przez Jamesa Gandona. Po dziś dzień spełnia swą pierwotną funkcję, to znaczy jest miejscem zamieszkania i studiów adwokatów. Wprawdzie kamień węgielny pod budowlę położono w 1795 r., lecz budowę rozpoczęto dopiero w 1802 r. Gandon w 1797 r. opuścił Irlandię w obawie przed nieuniknionymi, jak sądził, zamieszkami w Dublinie. Po swoim powrocie na wyspę w 1798 r. zastał dużo zaległej pracy. Miał wówczas 60 lat i cierpiał na zaawansowaną podagrę, dlatego też znaczną część pracy przy budowie King's Inn zlecił swemu podopiecznemu Henry'iemu Aaronowi Baker.

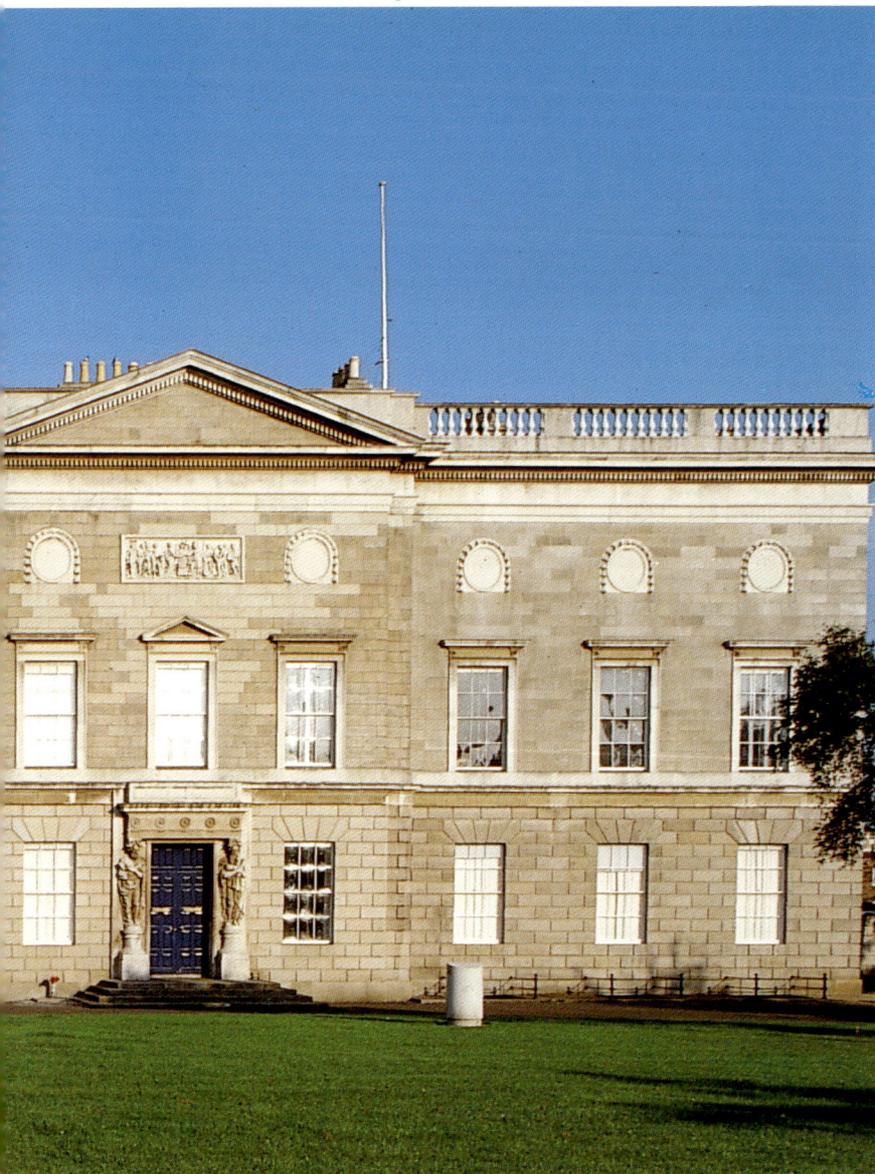

Ostatecznie budowę ukończono w 1817 r., kiedy Gandon już od dłuższego czasu mieszkał w swym domu w północnym Dublinie. Podobnie jak Four Courts i Custom House, również King's Inn zostały zaprojektowane z frontonem wychodzącym na wodę, mianowicie na jedno z odgałęzień Royal Canal (obecnie już nie istniejące). Nad środową arkadą gmachu góruje elegancka **kopuła**. Portal z lewej strony wiedzie do jadalni: zgodnie ze zwyczajem, adwokaci irlandzcy zobowiązani są spożywać tutaj pewną liczbę posiłków rocznie. Po obu stronach portalu stoją **kariatydy** wyrzeźbione przez Edwarda Smytha, którego Gandon bardzo cenił. Z lewej strony widnieje *Ceres*, bogini urodzajów, zaś z prawej strony *Bachantka* podnosząca ku górze czarę wina. Posągi zdobiące portal z prawej strony arkady przedstawiają *Prawo*, z książką i gęsim piórem w ręce, oraz *Bezpieczeństwo*, z kluczem i zwojem pergaminowym. To wejście prowadziło ongiś do siedziby Sądu Kościelnego, a obecnie do Urzędu Ksiąg Rejestracyjnych.

U góry: *wytworna fasada King's Inn, będącego ostatnim obiektem użyteczności publicznej Jamesa Gandona. Z prawej: posągi autorstwa Edwarda Smytha, współpracującego z Gandonem przy niemalże wszystkich jego projektach. „Bezpieczeństwo" z kluczem i zwojem pergaminu w ręce (zdjęcie w środku) oraz dwa telamony przy wejściu do Urzędu Ksiąg Rejestracyjnych (u dołu).*

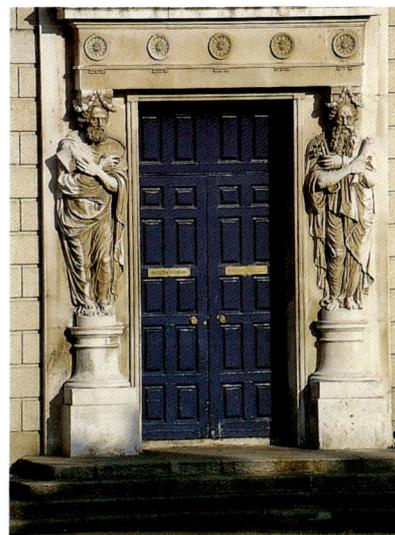

37

Phoenix Park

Nazwa **Phoenix Park** nie pochodzi od mitycznego ptaka feniksa, lecz od irlandzkich słów *fionn uisce* oznaczających "czystą wodę". Park założono w 1662 r., kiedy 800 ha terenu, jaki okalał posiadłość wicekróla, zwaną Phoenix Manor, przekształcono w królewski rezerwat jeleni. W 1747 r. lord Chesterfield otworzył park dla zwiedzających i już wtedy rozplanowanie roślinności oraz ścieżki były niemalże identyczne, jak i dzisiaj. W parku stoi wiele pomników oraz w jego obrębie znajduje się **Dubliński Ogród Zoologiczny**, mogący się poszczycić wyhodowaniem lwów, z których najsłynniejszy to filmowy, ryczący lew wytwórni Metro-Goldwyn-Mayer.

Park Pamięci, Islandbridge

Ze 150 tysięcy Irlandczyków, którzy walczyli na polach bitewnych I wojny światowej, zginęło 50 tysięcy. Ku pamięci tychże ofiar wojny powstał **Park Pamięci w Islandbridge,** czyli swego rodzaju mauzoleum, zaprojektowane przez sir Edwarda Lutyensa na terenie o powierzchni 80 ha, nad którym góruje leżące w Phoenix Park wzgórze **Magazine Hill**. Aby dać jak najwięcej pracy weteranom wojny w parku wszystko zostało wykonane ręcznie.

Sceny tchnące spokojem w Phoenix Park oraz w Parku Pamięci

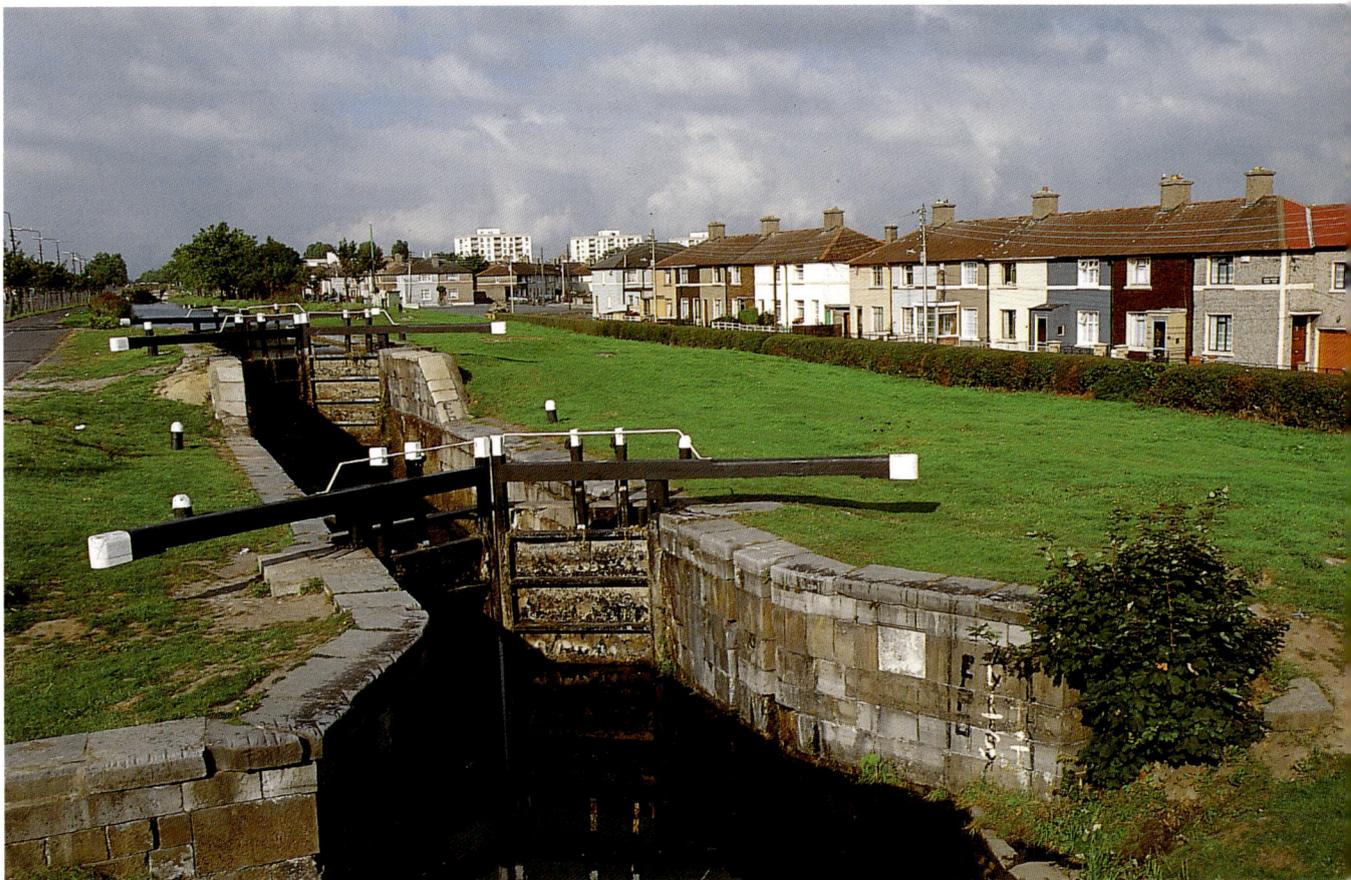

U góry: *odcinek Grand Canal.* U dołu: *Portobello House, wzniesiony w 1807 r. przez Grand Canal Company jako jeden z pięciu hoteli na trasie wodnej między Dublinem i rzeką Shannon, miał urozmaiconą historię. Kiedy zamknięto kanał dla statków pasażerskich, hotel przekształcono w przytułek dla niewidomych kobiet, nieco później w dom starców (to tutaj poeta Jack B. Yeats spędził ostatnie lata swego życia), aż wreszcie w Portobello College.*

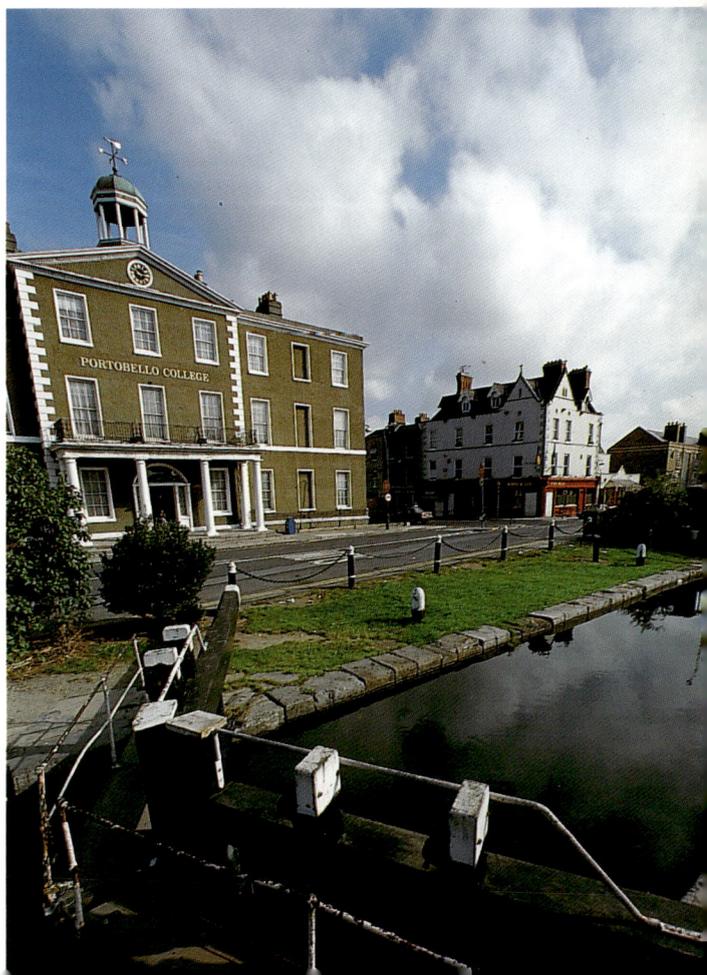

Grand Canal

W 1715 r. mocą rozporządzenia parlamentu zdecydowano połączyć Dublin siecią kanałów z płynącymi: od zachodu rzeką Shannon i od południa rzeką Barrow. W tym celu powstały dwa kanały, to znaczy **Royal Canal** w północnej części Dublina oraz **Grand Canal**, wpadający do Liffey w miejscowości Ringsend, po czym przecinający miasto w kierunku na południe, i po minięciu **Portobello** i **Dolphin's Barn** (gdzie była przystań) dopływający do rzeki Shannon. Po wybudowaniu linii kolejowej transport wodny okazał się nierentownym, toteż w latach 60-tych zamarł całkowicie. Kanały pozostawiono dla miłośników spacerów wzdłuż ich trawiastych, wysokich brzegów.

OKOLICE DUBLINA

Dublin usytuowany jest w przepięknej zatoce rozciągającej się od leżącego na północy, małego portu rybackiego Howth do usytuowanego na południu Killiney. Stanowiska archeologiczne z epoki brązu, ważne zabytkowe zamki, opactwa i pejzaże o niezrównanym pięknie, a ponadto miejsca pamiętające sławnych pisarzy, poetów i malarzy – wszystko to czyni wybrzeże dublińskie wartym obejrzenia. Na południe od Dublina leży nadmorskie, wiktoriańskie miasteczko **Dun Laoghaire**, uważane za stolicę nawigacji turystycznej przy wschodnim wybrzeżu wyspy. Posiada cztery kluby jachtowe oraz wyśmienicie wyposażony port, chroniony kamiennymi nabrzeżami o długości 3 km, głęboko wchodzącymi w wody Zatoki Dublińskiej. W długie, letnie wieczory na molach Dun Laoghaire roi się od dublińczyków przyglądających się żaglówkom, ścigającym się w regatach o to, kto pierwszy nawróci wokół boi. Mniej więcej 2 km na południe od Dun Laoghaire, w miejscowości **Sandycove**, wyrasta tuż przy plaży **wieża strażnicza** Martello Tower. Była jedną z dwudziestu pięciu budowli obronnych wzniesionych, by bronić brzegów Irlandii przed atakiem Napoleona i żadna z nich nigdy nie przeszła chrztu bojowego, toteż zostały dostosowane do innych funkcji: sklepów, domów mieszkalnych bądź muzeów, a niektóre popadły w całkowitą ruinę. W wieży w Sandycove zgromadzono pamiątki po słynnym „wygnańcu" irlandzkim, w niej ongiś mieszkającym Jamesie Joyce'ie. Jeden z przyjaciół Joyce'a, chirurg pisarz i niespokojny duch Dublina w jednej osobie, Oliver St John Gogarty zamykał się w wieży, by pisać tutaj swe wiersze. W 1904 r. odwiedził go Joyce. Pokłócili się i Joyce wyjechał. Gogarty stwierdził, iż wyrzuciłby swego gościa o wiele wcześniej, ale obawiał się, iż „gdyby kiedyś tenże stał się kimś ważnym", mógłby mu tego nie zapomnieć. Obawy ziściły się. Pierwsze sceny *Ulisssa* Joyce'a rozgrywają się właśnie w wieży i pojawia się w nich „dostojny i okrąglutki" Buck Mulligan zajęty swymi codziennymi ablucjami. Bohater jest wcieleniem właśnie Gogarty'ego, któremu nie spodobało się zaszczycenie go taką rolą. Z jednej strony wieży leży skalista plaża, na której często widać kąpiących się ludzi. Jej nazwa brzmi **Forty Foot** (Czterdzieści Stóp), co nie wiąże się bynajmniej z głębokością morza w tymże miejscu, ale z 40. Pułkiem Piechoty angielskiej (40th Regiment of Foot) ongiś tutaj stacjonującej. Dawniej było to ulubione miejsce dla nudystów męskiej płci, ale wraz z emancypacją kobiet na Forty Foot kąpią się wszyscy, tyle że stosownie ubrani. Mowa o pasjonatach kąpieli o każdej porze roku, w lodowatej wodzie Morza Irlandzkiego. Posuwając się dalej na południe wzdłuż wybrzeża natrafiamy na **Dalkey**. Dawnymi czasy to średniowieczne miasteczko było obmurowanym grodem i słynęło z targów. Dalkey pobudziło wyobraźnię wielu pisarzy: błyskotliwy satyryk Flann O'Brien (Brian Nolan) uwiecznił je na kartach swej *The Dalkey Archives*, zaś komediograf Hugh Leonard tutaj umieścił akcję komedii pod tytułem *Da*. Od niedawna Dalkey stało się irlandzką Beverly Hills,

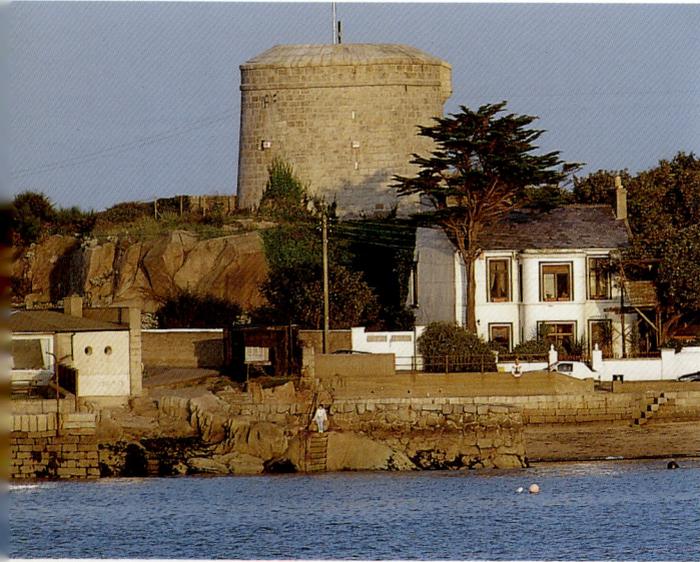

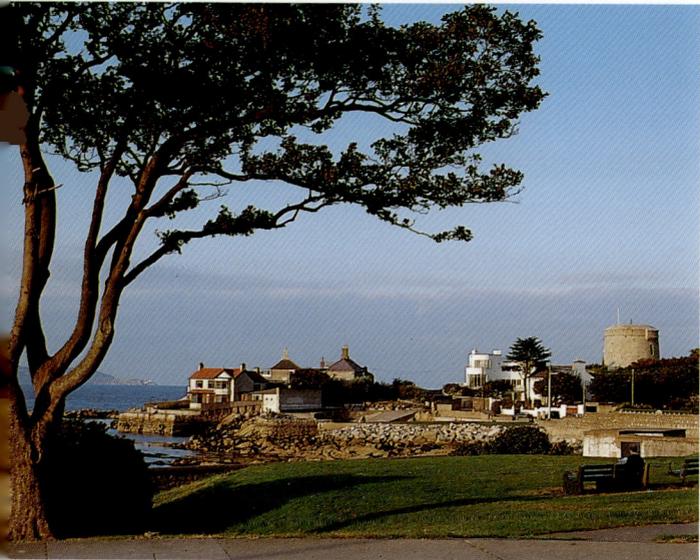

Powyżej: Sandycove z wieżą strażniczą goszczącą James Joyce Museum, a z jej prawej strony dom o białych ścianach zbudowany w latach 30-tych XX w., w którym mieszkał architekt Michael Scott. Zdjęcie w środku i u dołu: widoki wybrzeża w Sandycove oraz zatoki Killiney.

gdyż coraz więcej w nim ekskluzywnych rezydencji okolonych wysokimi murami bądź willi wzniesionych na wzgórzach, w zacisznych miejscach, z dala od centrum. Są one własnością muzyków, jak na przykład Bono z grupy U2, czy też Chrisa de Burg, albo takich pisarzy, jak Maeve Binchy bądź reżysera Neila Jordana. Nie zmieniło to jednakże charakteru miasteczka. Ciągle jeszcze jest ono znakomitym miejscem na relaksujące spacery i na podziwianie wieczorami gwiezdnych konstelacji. Z leżącego za miastem wzgórza Dalkey Hill, zniszczonego nieco przez pozostałości dawnych kamieniołomów, można spacerując po jego grzbiecie zachwycać się wspaniałymi widokami Zatoki Dublińskiej oraz gór Wicklow, sięgając wzrokiem od kamieniołomów po park miejski rozpościerający się na **Killiney Hill**. W niewielkiej odległości od Dalkey, na brzegu morskim, leży mały port **Coliemore Harbour**. Pełno tu łodzi rybackich, talii i sieci, i stąd wypływa się na chłostaną wiatrami wyspę **Dalkey Island**, usytuowaną na pełnym morzu w **Sorrento Point**. Na krańcu wyspy wyrasta **wieża strażnicza**. Stoi tu również zniszczony kościółek wczesnochrześcijański pod wezwaniem **St Begnet**. Na północnym skraju Zatoki Dublińskiej znajduje się **przylądek Howth**, na którego krawędzi stoi latarnia morska Baily. Drugim, południowym krańcem zacisznej Zatoki Dublińskiej jest **Dalkey Island**. Przylądek Howth dzięki swej wysokości góruje nad całą zatoką i co więcej, przy dobrej pogodzie, roztaczający się stąd widok sięga aż po Walię. Takie usytuowanie przylądka, korzystne pod względem wojskowym, sprawiło, iż każda kolejna fala najeźdźców zostawiła tutaj po sobie jakieś ślady. Legenda głosi, jakoby kamienny kopiec widoczny w najwyższym punkcie przylądka był mogiłą jakiegoś przywódcy plemion celtyckich. Wiele stuleci później korsarze wikińscy w trakcie swych wypadów na wybrzeża w poszukiwaniu odpowiedniego miejsca na postoje i handel zwrócili uwagę na dogodne usytuowanie Howth. Jednym ze świadectw z epoki Wikingów jest bardzo zniszczone **opactwo w Howth,** erygowane w 1042 r. przez skandynawskiego króla Dublina Sigtrygga. We wnętrzu znajduje się grób Christiana St Lawrence'a i jego małżonki, przodków kolejnych zdobywców Irlandii, czyli Normanów. Upłynęło wiele czasu i jeszcze dziś ród St Lawrence mieszka w **zamku w Howth**. Na północnej stronie przylądka leży **Howth Harbour**. Dawniej był to ważny port, lecz obecnie jego sławę zaćmiły zarówno przystań turystyczna, jak i kluby jachtowe. Z portu wypływają wciąż jeszcze łodzie rybackie, opływające małą wysepkę **Ireland's Eye**, usytuowaną u straży zatoki, po czym wypływające na pełne morze. Na wysepce stoi **wieża strażnicza** oraz zachowały się pozostałości klasztoru z VI w., zadedykowanego **St Nessan**. Jedynym mieszkańcami wyspy są ptaki. Z Howth, patrząc w kierunku Dublina, rzucają się w oczy długie piaszczyste tereny, obecnie pod ochroną. To **Dollymouth Strand**, zapełniający się w letnie ciepłe dni dublińczykami, oraz **Bull Island**, czyli wąski pas piaszczystej ziemi z trawiastymi wydmami i drewnianym mostem łączący się z brzegiem morskim. Zimą zatrzymują się tutaj na krótki postój jedynie ptaki, tysiące ptaków.

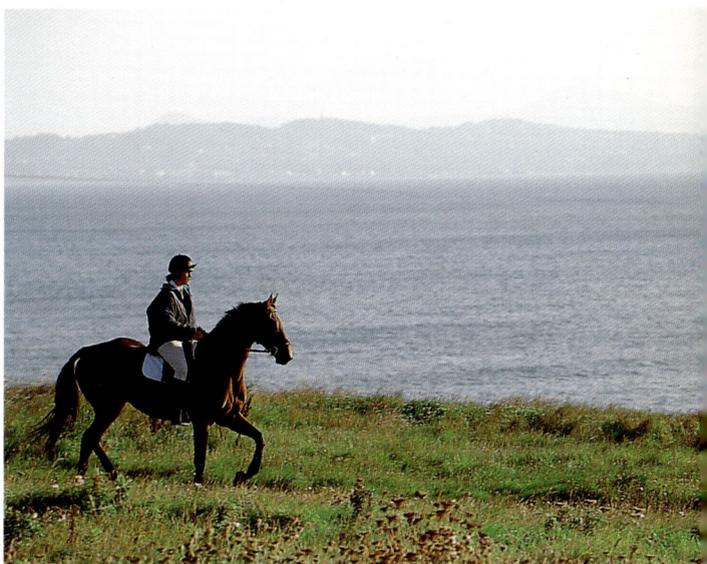

U góry i w środku: ścieżka biegnąca po przylądku Howth, z którego w dobrą pogodę wzrok sięga aż po Walię. Z prawej: opactwo w Howth, założone w 1042 r. przez Skandynawów, a w dali port i Ireland's Eye, będący istnym rajem dla ptaków.

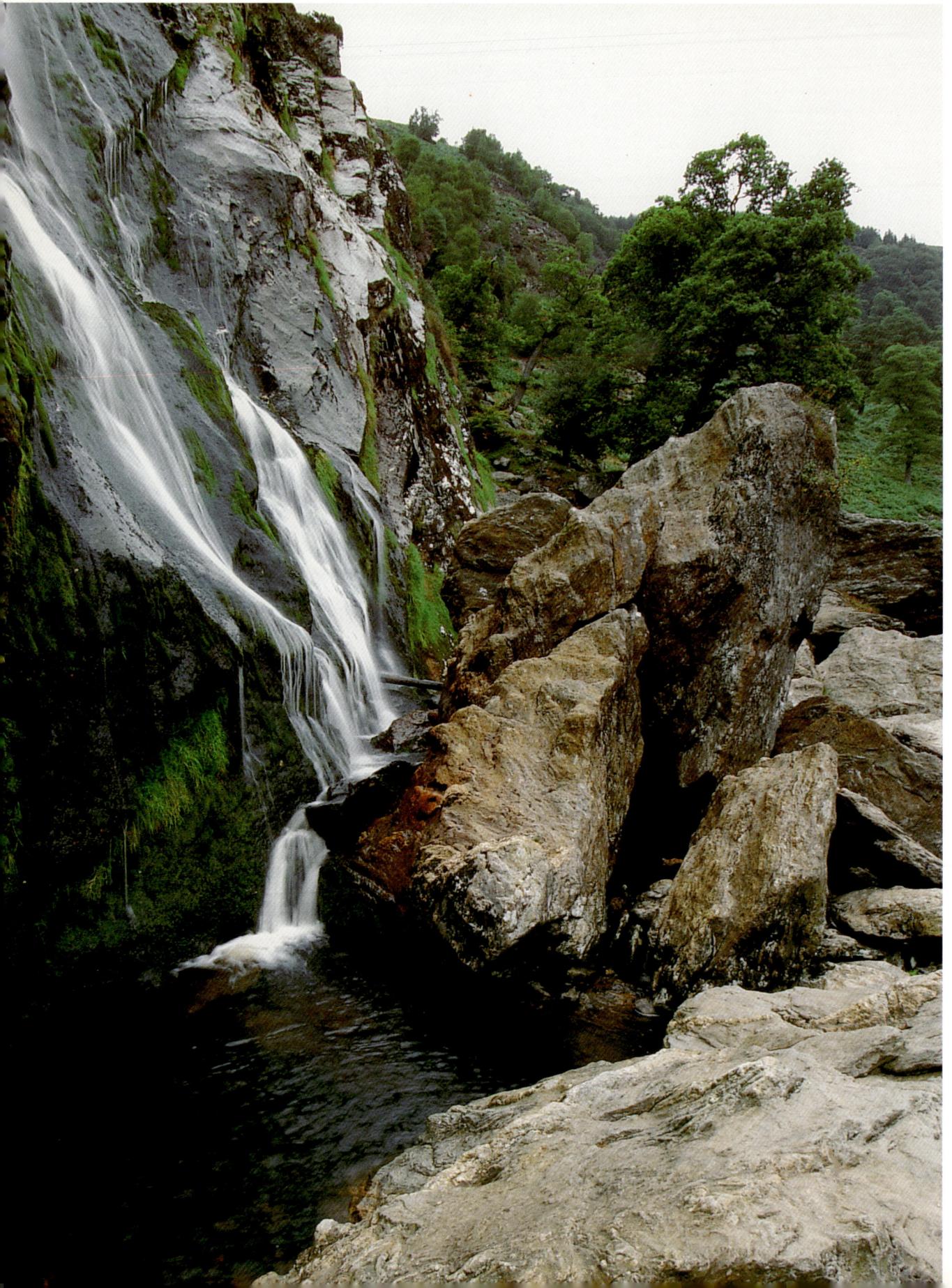

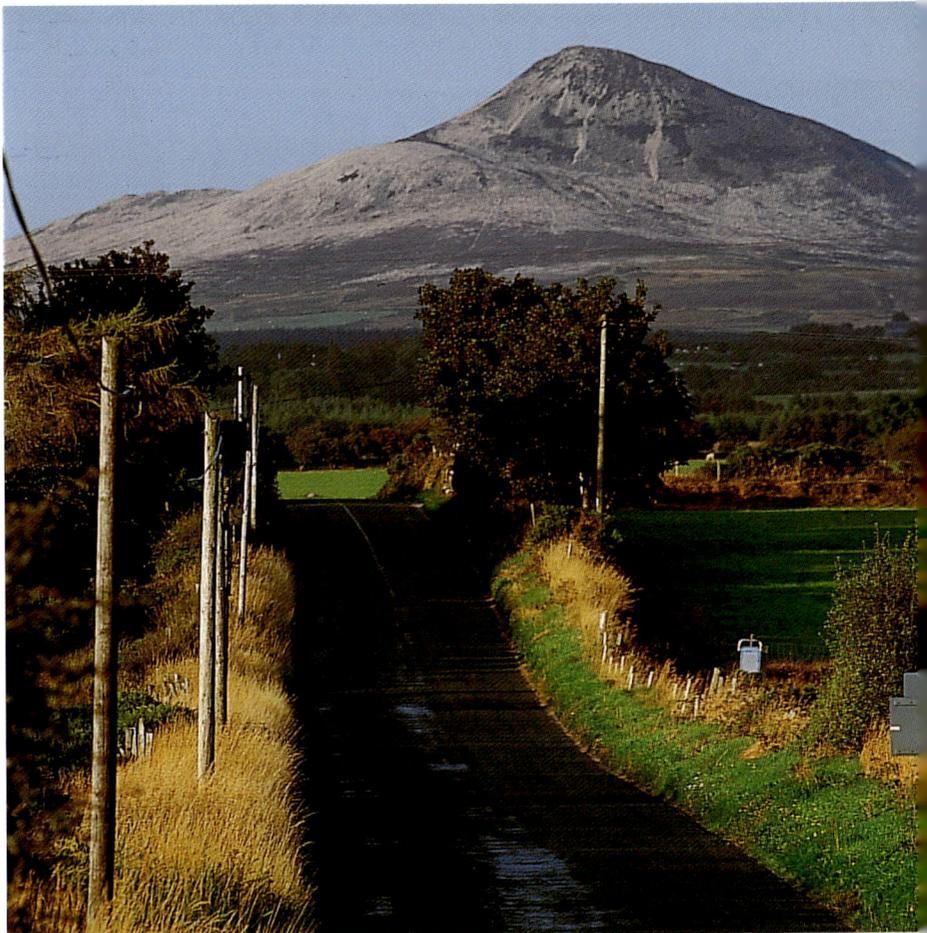

*L*einster to jedna z czterech dawnych prowincji Irlandii. Na jej terytorium leżą malownicze góry **Wicklow**, moczary i piaszczyste plaże w hrabstwie **Wexford**, posiadłość wiejska szlacheckiej rodziny Butlerów w **Kilkenny**, bujne łąki w **Kildare** i **Meath**, równiny **Louth, Offaly, Laois** i **Carlow**, oraz podmokłe tereny w **Westmeath** i **Longford**.

WICKLOW

Hrabstwo **Wicklow** słynie ze swych pejzaży o pięknych bujnych polach uprawnych i nieskażonej naturze. Zajmuje część terytorium zwanego dawniej „the Pale", czyli „Palisadą", niedużego pod względem powierzchni i o nieokreślonych bliżej granicach, a które począwszy od XVI w. było domeną Anglików. O dominacji brytyjskiej przypominają tutaj piękne posiadłości wiejskie oraz ogrody w stylu włoskim, jakie zachowały się w **Russborough** i w **Powerscourt**. Ale wokół tychże wytwornych domostw rozpościerają się tereny o dzikiej przyrodzie, pofalowane wzgórzami, z leżącymi na znacznej wysokości moczarami i z głębokimi dolinami polodowcowymi, w których lśnią ciemne wody jezior i huczą wodospady. W tychże odludnych dolinach, jak **Glenmalure** bądź **Glen of Imaal**, częstokroć szukali schronienia powstańcy irlandzcy wiedząc, iż milczące góry Wicklow nigdy ich nie zdradzą. Pośród zboczy Wiclow, w dolinie **Glendalough,** znajduje się ważny ośrodek monastyczny z pamiątkami kultu, od wieków bliskimi sercu Irlandczyków.

Na stronie sąsiedniej: *wodospad w Powerscourt z hukiem spadający po skałach. Z okazji wizyty króla Jerzego IV w Powerscourt House w 1821 r. wodospad dodatkowo zatamowano, aby uzyskać bardziej fascynujący efekt, a dla gościa zbudowano specjalnie mostek widokowy. Monarcha z powodu zbyt długiego przyjęcia nie zdążył jednakże na tę wycieczkę i szczęściem dla wszystkich: jak tylko tamę otwarto, siła wody porwała mostek widokowy! Powerscourt House została doszczętnie zniszczona przez pożar w 1974 r. Obecnie jest tu restauracja i parę sklepów. Mimo to warto przyjechać do Powerscourt, aby obejrzeć jego ogród w stylu włoskim.*

Na niniejszej stronie, u góry: góra Great Sugarloaf, w hrabstwie Wicklow, wznosi swą granitową głowę nad okolicznymi terenami wiejskimi. U dołu: góry Wicklow obejmują także płaskowyże pokryte wrzosami i kolcolistem europejskim oraz torfowiska o wysokości powyżej 600 m.

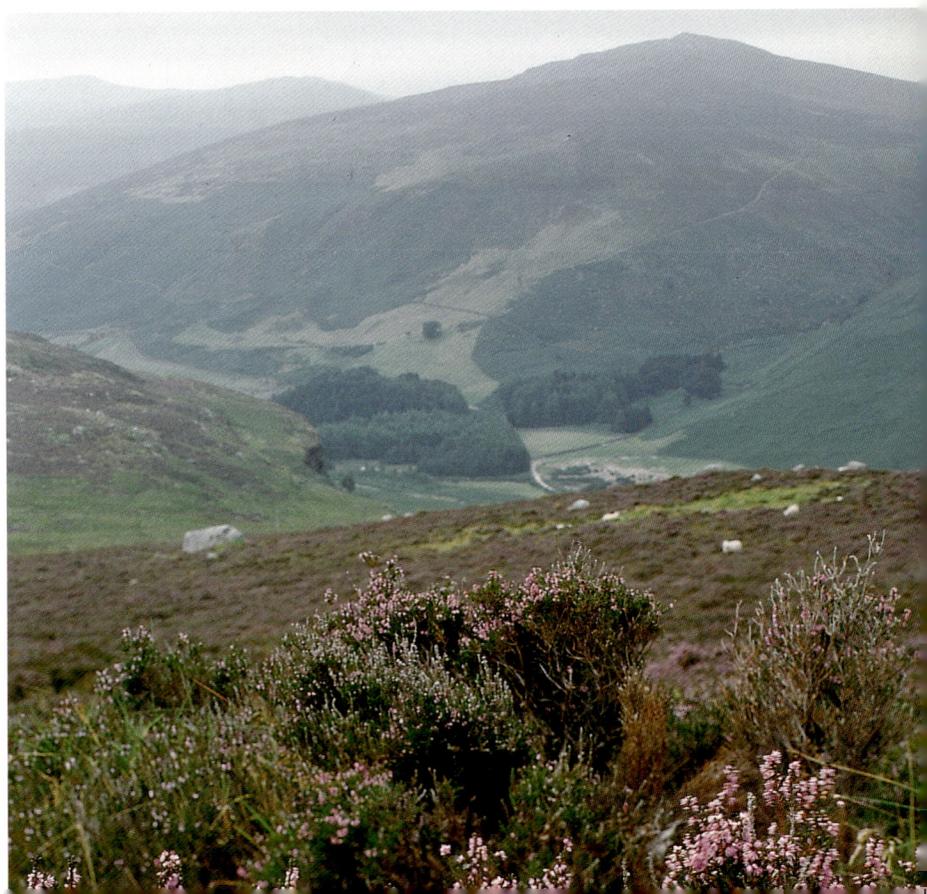

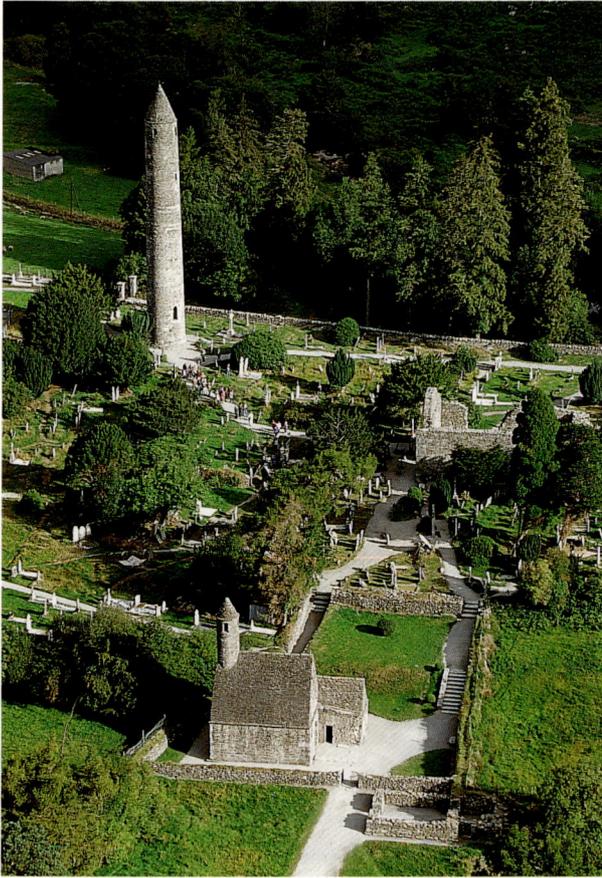

Glendalough

W **Glendalough**, czyli w „dolinie dwóch jezior", leży klasztor założony w VI w. przez św. Kevina. Był to ważny ośrodek studiów, toteż podobnie jak w wielu innych klasztorach irlandzkich tegoż typu, nie brakowało tutaj kunsztownych przedmiotów kultu: złotych kielichów, finezyjnie rzeźbionych cyboriów i ręcznie iluminowanych manuskryptów. Bogactwo klasztoru przyciągało łupieżców i dlatego dręczyły to miejsce częste najazdy ze strony Wikingów w IX i X w., jak i Anglików w XIV w. Mimo to klasztor działał aż po XVI w. Większa część oryginalnych obiektów chrześcijańskich zgrupowana jest wokół niższego jeziora i są to: **katedra** z X w., **krzyż celtycki** i niewielki, kamienny **kościół św. Kelvina** ze zbudowaną nieco później dzwonnicą.

U góry: *widok z lotu ptaka kompleksu klasztornego w Glendalough z VI w., z okrągłą wieżą wysokości 30 m* (zbliżenie, u dołu).

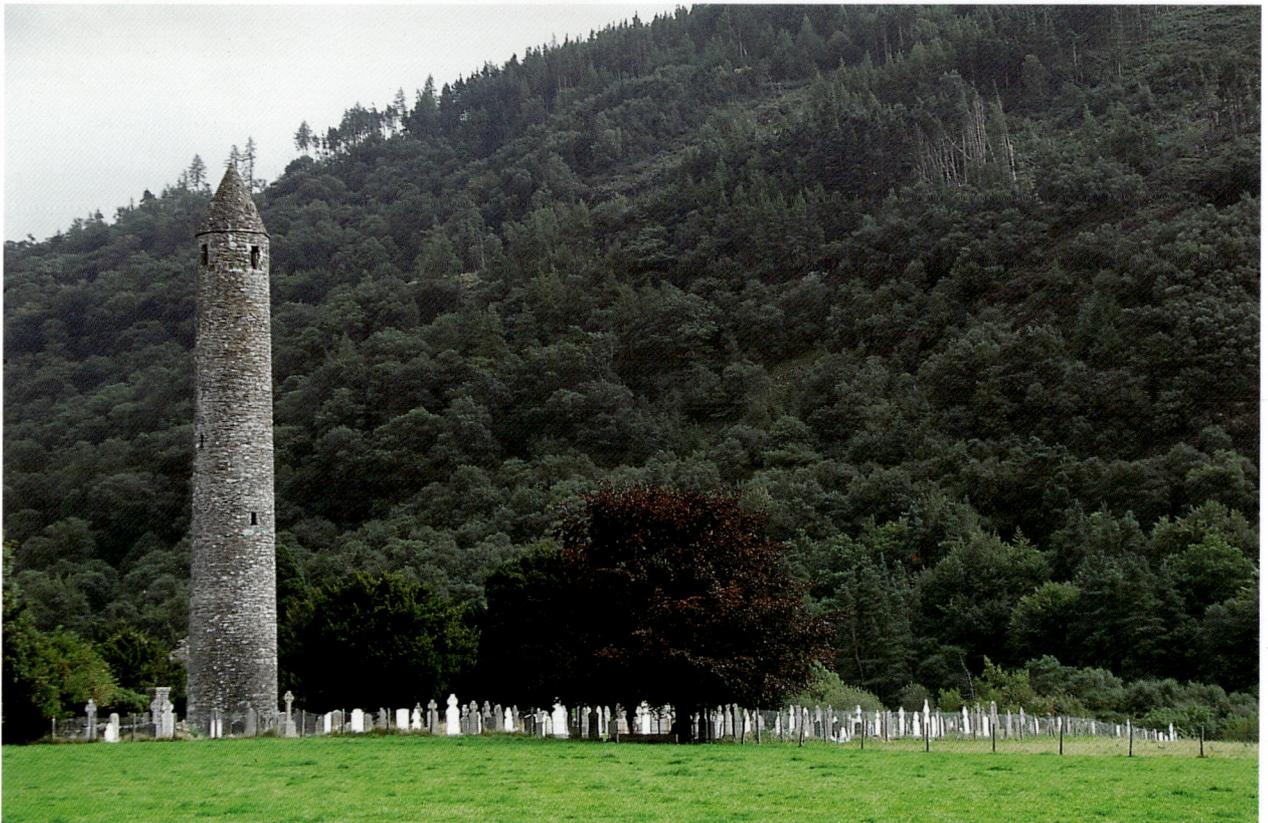

Okrągła wieża, typowa dla podobnych osad, sięga wysokości 30 m. Posiadała wejście obronne, usytuowane bowiem na jednej z wyższych kondygnacji, dzięki czemu w czasie ataków łupieżczych mnisi mogli skuteczniej schronić się ze swymi skarbami.

Klasztor leży u wylotu głęboko wciętej doliny polodowcowej o wysokich zboczach. Upiększają ją dwa jeziora okolone przyrodą o niewysłowionym pięknie. Parę ścieżek prowadzi poprzez gęsty las do **Jeziora Górnego** i dalej aż do huczących wodospadów. Wszędzie, w lesie i na urwistych zboczach, stoją kapliczki dla pielgrzymów. Są tu również ruiny pierwszego kościoła św. Kevina, czyli **Tempeall na Skellig.** Ale w Glendalough najbardziej fascynuje panujący tutaj, nawet w środku turystycznego lata, głęboki spokój.

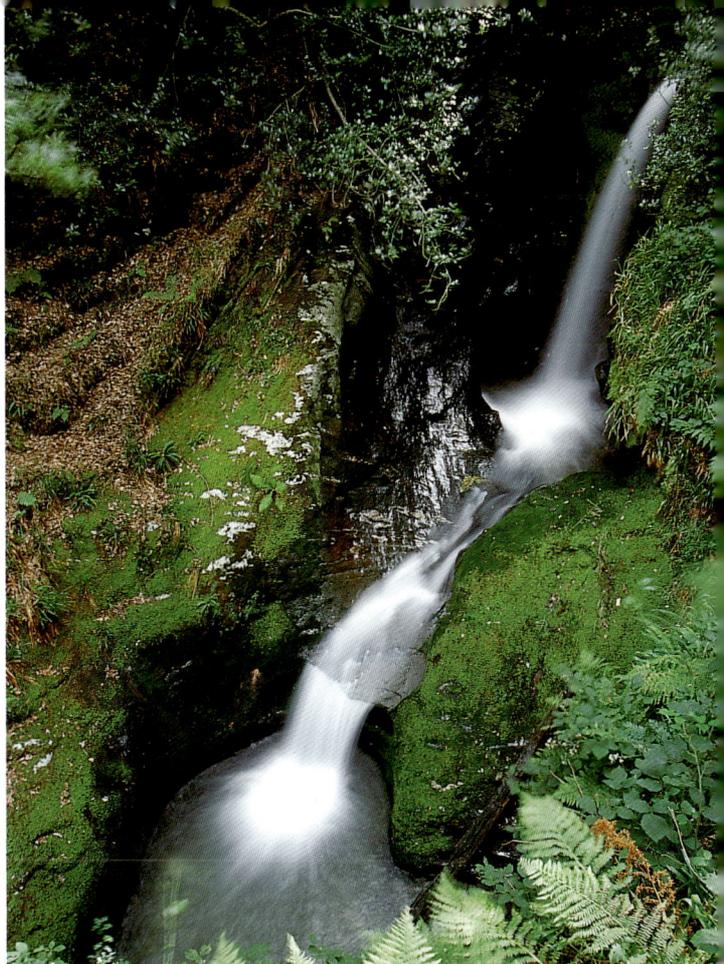

U góry: ścieżki wokół Górnego Jeziora prowadzą przez gęsty las, po spadzistych zboczach i pod wodospady. Poniżej: ruiny pierwszego kościoła St Kevin, Tempeall na Skellig.

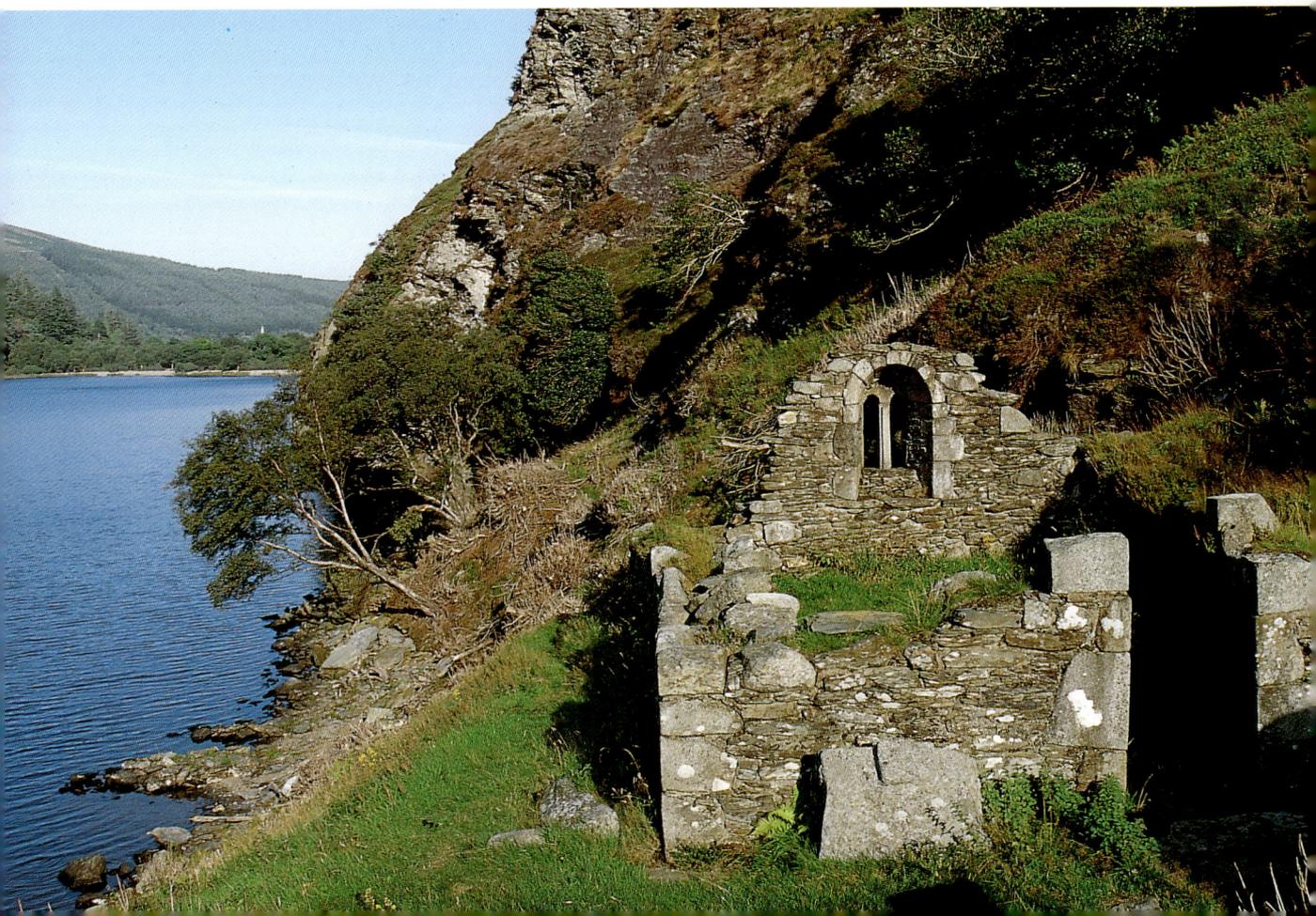

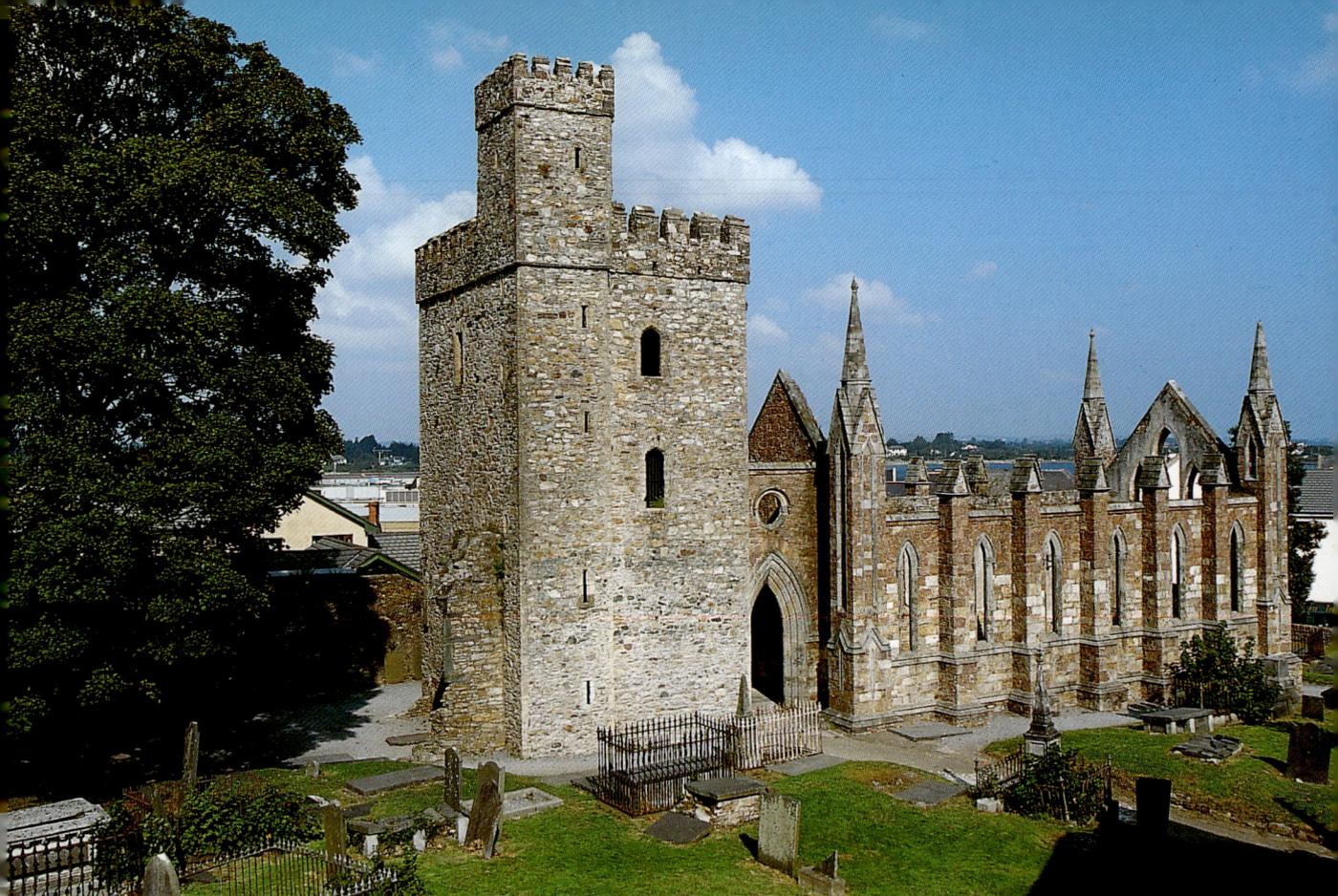

U góry: opactwo w Selskar, zniszczone przez Olivera Cromwella. Zdjęcie w środku i u dołu: Wexford ma ponoć 93 puby i niektóre z nich, na przykład Macken's, prowadzą działalność jako zakłady pogrzebowe.

WEXFORD

Port **Wexford** został założony przez Wikingów na południe od ujścia rzeki Slaney, wiele stuleci temu. Już samo usytuowanie miasteczka na brzegu morskim, jego szerokie sztuczne nabrzeża do cumowania łodzi świadczą o roli morza w handlu i gospodarce tej miejscowości. Po średniowiecznym mieście pozostały wąskie, kręte uliczki i zaułki o osobliwym wyglądzie. Zdobyte przez Normanów w 1169 r., było przez pewien czas siedzibą garnizonu angielskiego, ale najsilniej w pamięć zbiorową wryło się tragiczne wydarzenie: masakra 1500 mieszkańców dokonana przez Olivera Cromwella w miejscu zwanym **Bull Ring** (tł. Ogrodzenie dla Byków). Nie dziw zatem, że w Wexford i w okolicach roi się od domów-wież, zamków i opactw, i że są one często w stanie ruiny. Warto wymienić **fort Duncannon,** zbudowany przeciwko ewentualnej napaści ze strony hiszpańskiej *armada*, szesnastowieczny **zamek w Ballyhack**, wzniesiony na straży ujścia Waterford, oraz dwa opactwa cysterskie z XVIII w. **Dunbrody** i **Tintern,** erygowane przez hr. Marshalla jako wotum dziękczynne za uratowanie się z tonącego statku, cudowne gdyż zdrów i cały został on przeniesiony przez fale morskie aż do brzegu. Hrabstwo Wexford posiada całe kilometry piaszczystych plaż: w **Curracloe, Rosslare** i **Bannow**. Rozciągające się na północ od ujścia rzeki Slaney, podmokłe równiny w zimie stają się oazą dla tysięcy

mew, rybitwy, a także dla szarych gęsi o jasnym upierzeniu brzucha, łabędzi krzykliwych i wodnych słonek o czarnym ogonie. To dzięki istnieniu moczar w Wexford przetrwały do dziś takie gatunki na wymarciu, jak łabędzie Bewick i grenlandzkie gęsi białoczelne. Najlepszymi punktami do obserwowania ptaków (*birdwatching*) są **Carnsore Point, wyspy Saltee** i **przylądek Hook**.

Kilmore Quay

Wybrzeże hrabstwa Wexford usiane jest wieloma uroczliwymi miejscowościami. **Kilmore Quay** to malownicza osada rybacka z portem, rzec można, najeżonym masztami i splątanym sieciami rybackimi. Leży na terytorium dawnej baronii **Forth**, pamiętającej czasy panowania Normanów, i gdzie aż po początek XX w. używano średniowiecznego dialektu francuskiego zwanego „yola".

Przylądek Hook

Cypel przylądka Hook, nieco dalej na południe, strzeże ujścia rzeki Barrow oraz leżącej na jej brzegach wioski New Ross. **Latarnia morska na przylądku Hook** uchodzi za najstarszą w Europie. To przewodniczka marynarzy opływających cypel, który dodajmy jest istnym rajem dla zbieraczy skamieniałości.

U góry: *Main Street w Wexford*. Zdjęcie w środku: *las masztów i sieci rybackie w porcie Kilmore Quay*. Poniżej: *latarnia morska na przylądku Hook jest najstarszą w Europie.*

CHATY KRYTE STRZECHĄ

Począwszy od XVII w. chaty pokryte strzechą, o ścianach bielonych wapnem i o małych okienkach, były normalnym elementem w wiejskim pejzażu Irlandii. W naszych czasach na miejscu wielu z nich pojawiły się nowoczesne domki z dachami pokrytymi dachówkami, niemniej chaty kryte strzechą zachowały się gdzieniegdzie w zachodniej i południowo-wschodniej Irlandii. Każdy rejon jednakże odznacza się odrębnym stylem owych *cottage*: w Donegalu i na wybrzeżu zachodnim, które chłoszczą silne wiatry wiejące z Atlantyku, słomiane dachy są umocowywane za pomocą lin i skrzyżowanych ciężarków. Również rodzaj materiału, z którego wykonuje się strzechę zależy od danego miejsca: na południu i na zachodzie kraju używa się wrzosu, zaś na wybrzeżu wysokich traw zbieranych na wydmach. W Kilmore Quay strzechy są z miłej dla oka, złocistej słomy.

Styl chat wiejskich krytych strzechami zmienia się zależnie od regionu. Na niniejszej stronie: chaty w Kilmore Quay, w hrabstwie Wexford, kryte są strzechą ze słomy złocistej.

Na stronie sąsiedniej, z prawej: detal witrażu w XIII-wiecznym Black Abbey, jednym z czterech opactw w mieście Kilkenny. Poniżej: zamek Kilkenny, rezydencja rodowa Butlerów, książąt Ormondu, był siedzibą parlamentu od 1631 r.

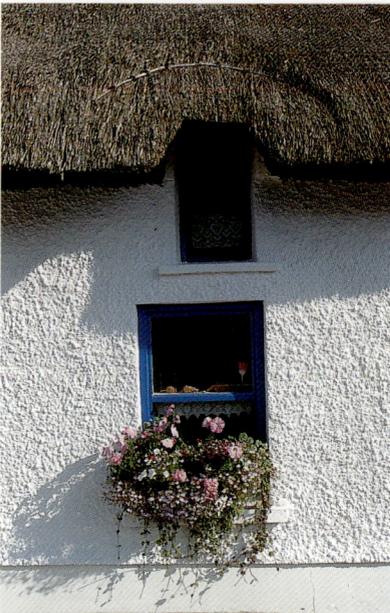

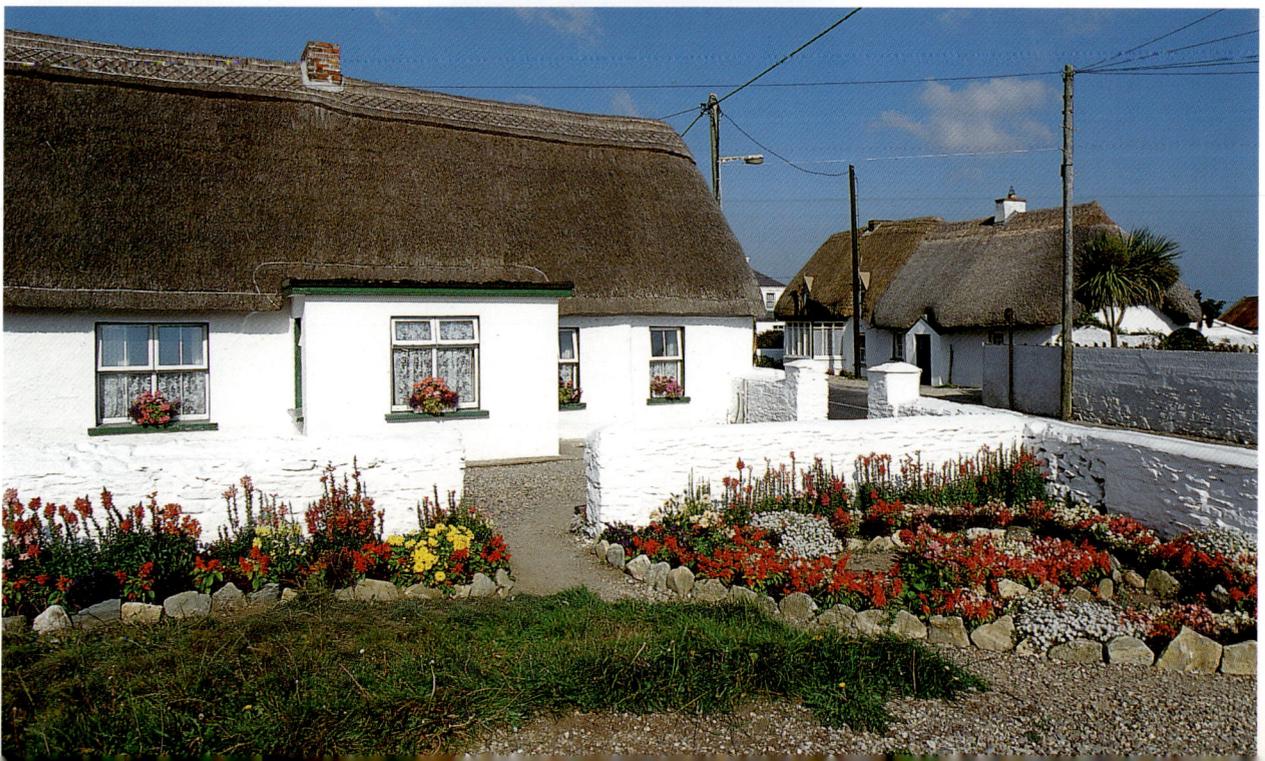

IRLANDIA POŁUDNIOWO-WSCHODNIA

KILKENNY

Żyzne pola uprawne w **Kilkenny**, zraszane obficie rzekami Barrow i Nore, już u zarania dziejów Irlandii przyciągały rzesze osadników, toteż niemalże na każdym kroku można tu natrafić na pozostałości zamków i starych opactw. W naszych czasach nieskażona przyroda ściągnęła tutaj inną kategorię ludzi: artystów, rzemieślników z zamiłowania i literatów. Przy każdej drodze, na każdym jej zakolu, pojawia się widok jakiegoś urokliwego miasteczka czy wioski. Takim jest średniowieczne, obwarowane **Thomastown** albo też **Graiguemanagh** nad rzeką Barrow, z górującym nad nim **opactwem Duiske**.

Zamek

Nad rzeką Nore i dawnym grodem Kilkenny góruje na wzgórzu **zamek Kilkenny**. O dawnej potędze tegoż grodu świadczą aż cztery opactwa z epoki średniowiecza, jak i **katedra św. Kanisiusa**, z oryginalną wieżą z VI w.

Zdobywszy miasto w 1169 r. książę normandzki Strongbow zostawił tutaj fort, na terenie którego z czasem wzniesiono zamek i obwarowany gródek. Od 1391 r. aż po 1715 r. zamek i okalające go żyzne ziemie pozostały własnością możnego rodu Butlerów, książąt Ormondu. Dobra te skonfiskowano im w 1715 r. za udział w powstaniu przeciwko koronie angielskiej, co położyło kres świetności Kilkenny.

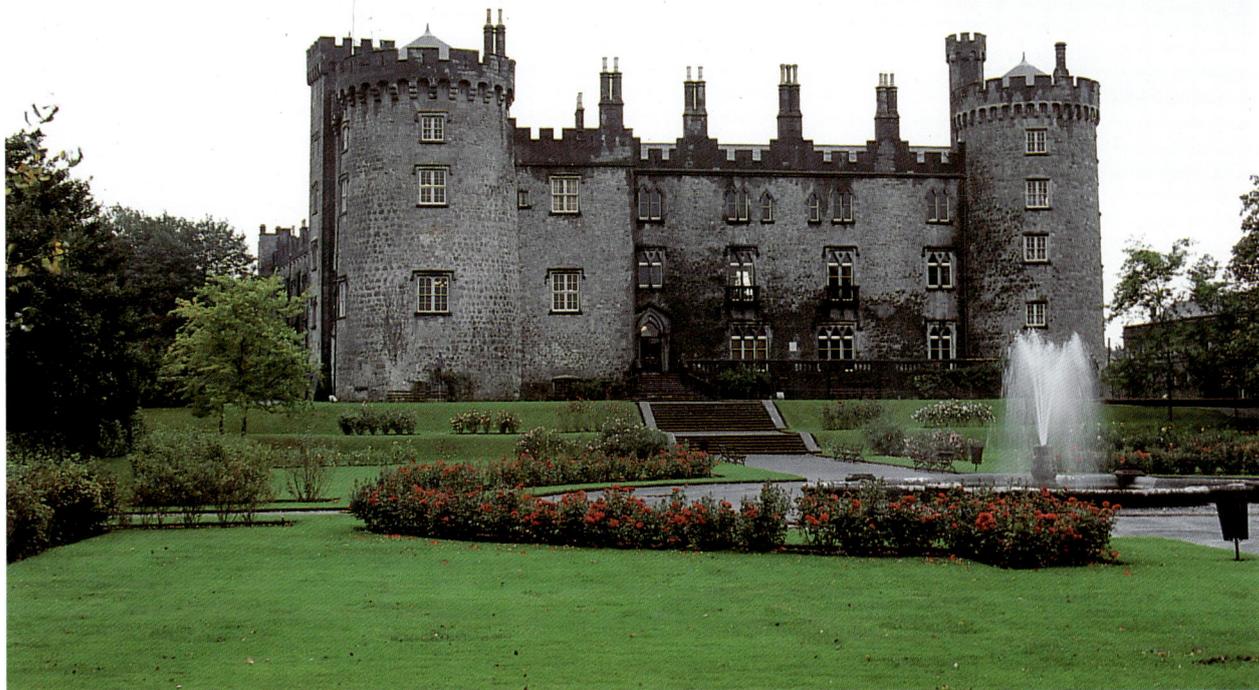

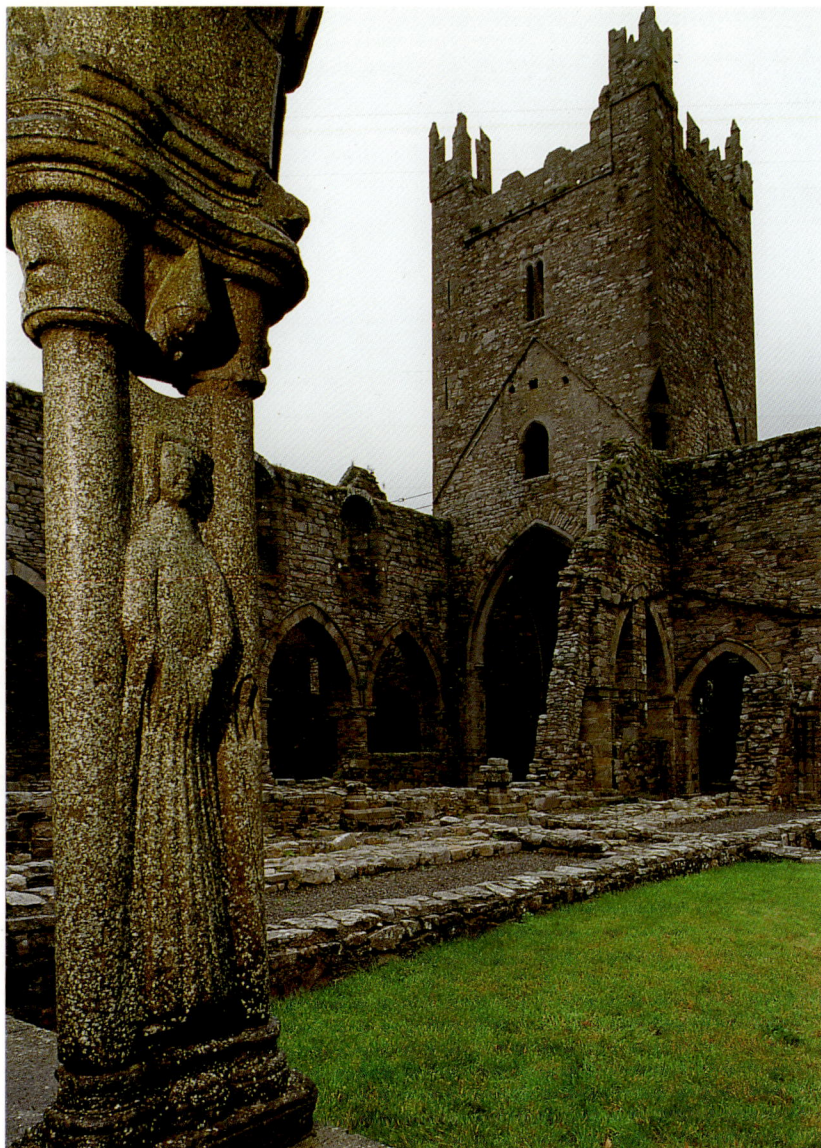

Opactwo w Jerpoint

W odległości paru kilometrów od Thomastown znajdują się fascynujące ruiny **opactwa w Jerpoint**. Opactwo ufundował dla benedyktynów król Ossory, Donal Mac Giolla Phádraig, w roku 1158. W 1180 r. przeszło w posiadanie cystersów, którzy przenieśli się tutaj z leżącego w hrabstwie Wicklow klasztoru w Baltinglass. W czasach reformacji koncesję na eksploatowanie ziem, ongiś należących do opactwa, otrzymał książę Ormondu. Plan całego kompleksu nie odbiega od typowych obiektów architektury cysterskiej, to znaczy całość zabudowań grupuje się wokół czworoboku, z podcieniami rozlokowanymi wzdłuż trzech jego boków i kościołem zbudowanym przy czwartym z nich. Niektóre z części opactwa zostały odbudowane w XV w. Krużganki ozdobiono wówczas kunsztownymi rzeźbami przedstawiającymi zwierzęta, motywy roślinne i postaci ludzkie. Na jednej z kolumn widnieją postaci biskupa i opata, a także rycerza i jego małżonki, z insygniami książąt Ormondu. Przysądzono im nawet nazwiska: sir Piers Butler i Margaret Fitzgerald.

U góry: *wieża w północnym narożu opactwa w Jerpoint, prawdopodobnie dobudowana w XV w.* U dołu: *kunsztownie rzeźbione posągi świętych, rycerzy, zwierząt i ornamenty roślinne zdobią krużganki opactwa.*

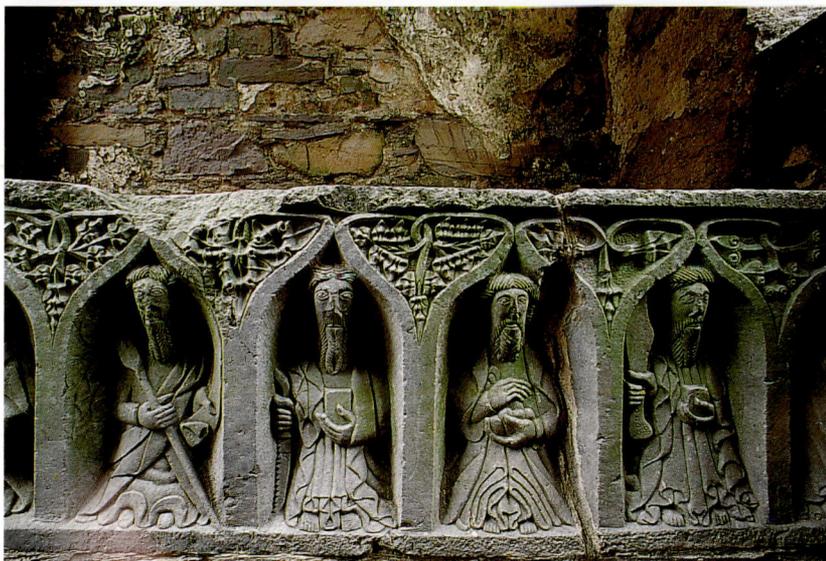

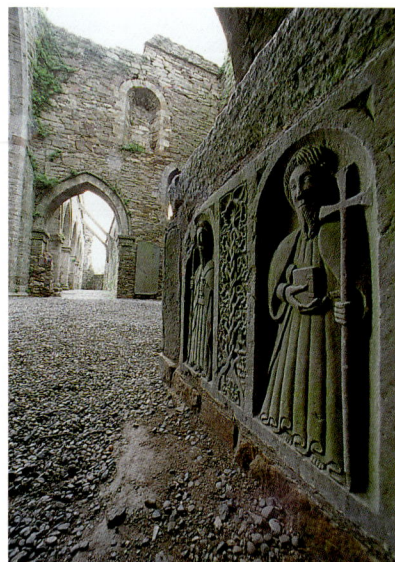

CARLOW

Na południowy-zachód od Dublina leży to najmniejsze hrabstwo w Irlandii środkowej, w znacznej części związane z rolnictwem. Nie brakuje tutaj jednakże urzekających posiadłości wiejskich, typu **Dunleckney Manor** w okolicach **Bagnelstown**, czy **Castletown Castle** w **Clonegal**. Są i wspaniałe ogrody, a niektóre z nich otwarte dla zwiedzających, jak na przykład **Altamont Gardens,** przy **Kilbridge**, bądź **Lisnavagh Gardens** w **Rathvilly**.

Dolmen na Browne's Hill

Ta ogromna konstrukcja z kamieni datowana jest na okres od 3300 p.n.e. do 2900 p.n.e. Wielka kamienna płyta opierająca się poziomo na innych kamieniach waży 101 ton i jest największą w Europie.

Nikomu jeszcze nie udało się wyjaśnić tajemnicy tak dziwnego ułożenia owej poziomej płyty, której jeden kraniec tkwi w ziemi, a drugi wspiera się na trzech o wiele mniejszych kamieniach. Prawdą jest, iż w typowych dolmenach górna płyta ma zawsze stronę przednią zwróconą ku górze, wspartą na dwóch wysokich kamieniach, mniej więcej tych samych rozmiarów co ona. Na polach Irlandii spotyka się bardzo dużo dolmenów i grobowców korytarzowych pochodzących z epoki neolitu. Wykorzystywano je na pochówek, ale także, jak się przypuszcza, jako miejsca obrzędów religijnych, między innymi być może składania ofiar z ludzi.

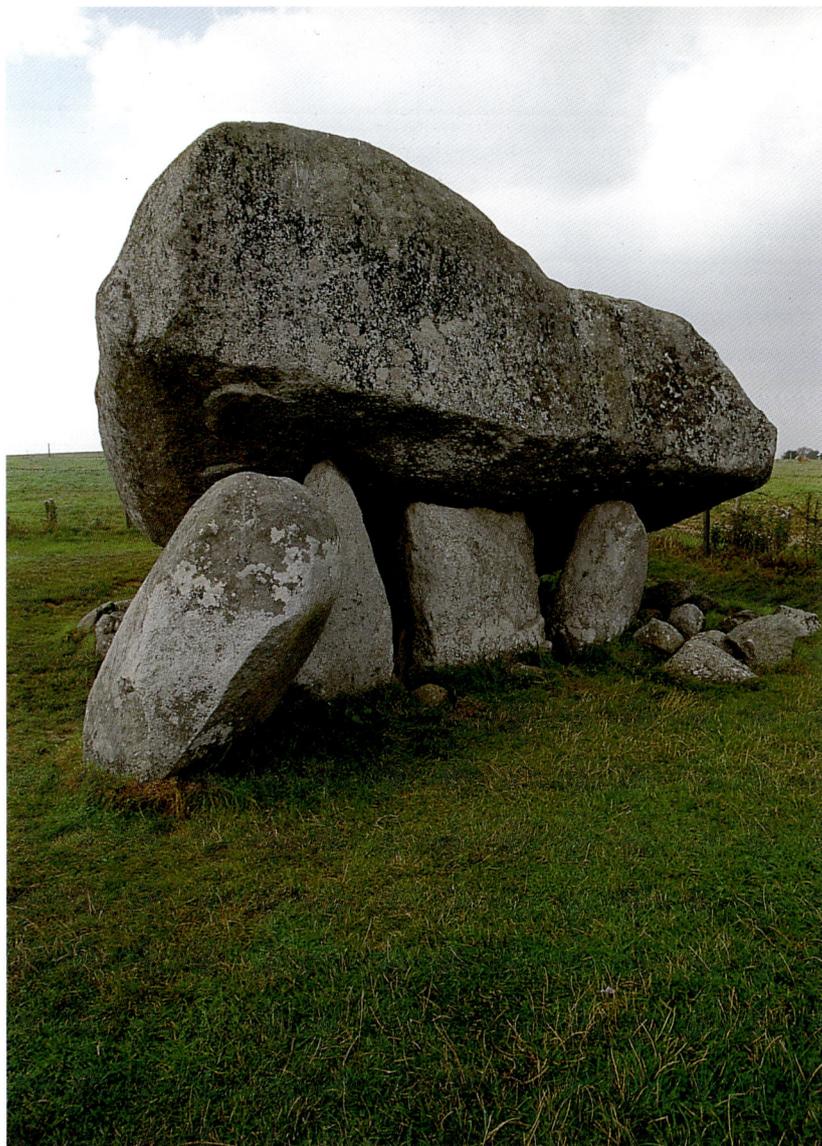

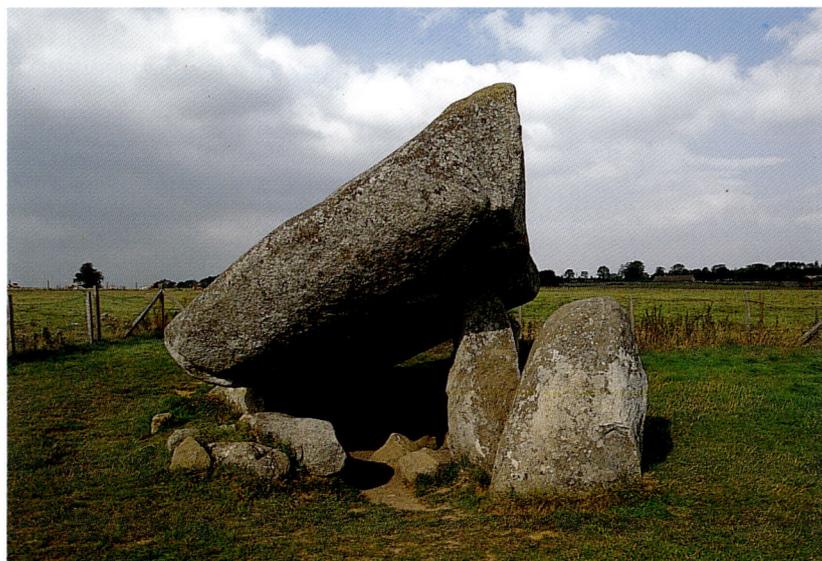

Dolmen na Browne's Hill, największy w Europie, pochodzi z 3300-2900 r. p.n.e.

KILDARE

Terytorium **hrabstwa Kildare** leży w obrębie tak zwanej Palisady, czyli kolebki kolonizacji angielskiej w Irlandii. Nie dziw zatem, iż natrafić tu można na duże, wystawne rezydencje wiejskie w stylu **Castletown House**. Ale nie tylko, gdyż Kildare to również bujne łąki, moczary i całe mnóstwo wspaniałych krzyży wczesnochrześcijańskich, do których warto dotrzeć.

Katedra St Brigid

Św. Brygida to jedna z najważniejszych świętych, nawet jeśli jej historia jest prawdopodobnie związana po trosze z jakąś boginią epoki przedchrześcijańskiej. Legenda głosi, iż Brygidę sprzedał jako niewolnicę jej własny ojciec, ale zaraz po uwolnieniu wróciła ona do niego jako służąca. Założyła pierwszy klasztor w Irlandii, który stał się ośrodkiem studiów i w którym spisywano manuskrypty iluminowane oraz drogocenne księgi. Sądzi się, jakoby **katedra św. Brygidy**, górująca na miastem Kildare, została zbudowana na miejscu klasztoru z V w.

Wprawdzie niektóre części budowli pochodzą z XII w., ale niemalże w całości poddana została gruntownej przebudowie w XV w. i po raz drugi w XVIII w. Z XII w. pochodzi **okrągła wieża**, na którą warto wejść, aby obejrzeć roztaczający się z niej wspaniały widok.

Katedra St Brigid, stojąca w centrum Kildare, wzniesiona w V w. na miejscu klasztoru św. Brigidy

Irish National Stud

Kildare słynie ze swych koni hodowanych i trenowanych na łąkach w **Curragh**. Jest tu dużo hipodromów oraz Stadnina Państwowa (*Irish National Stud*) założona w 1900 r. przez pułkownika Halla Walkera. Był on bez wątpienia człowiekiem ekscentrycznym, wierzył bowiem w horoskopy i we wpływ gwiazd na sukcesy koni. Stajnie zostały więc rozlokowane zgodnie z astrologicznymi przekonaniami Walkera. Miał czy nie miał racji, prawdą jest, iż czworonożni podopieczni Stadniny Państwowej odnieśli wiele sukcesów. Pochodzące z niej konie można podziwiać na spotkaniach hippicznych odbywających się tutaj od kwietnia do września.

Ogrody Japońskie

Na terenach leżących w obrębie Stadniny Państwowej pułkownik Hall Walker urządził w latach 1906-1910 z pomocą japońskiego ogrodnika Tasa Eida **Ogrody Japońskie**. Ogrody te symbolizują „życie ludzkie" i można w nich dosłownie przejść ścieżkę życia: od narodzin, poprzez małżeństwo lub celibat, po Bramę Życia Wiecznego.

Wspaniałe okazy koni czystej rasy z National Stud. Poniżej: ogrody japońskie.

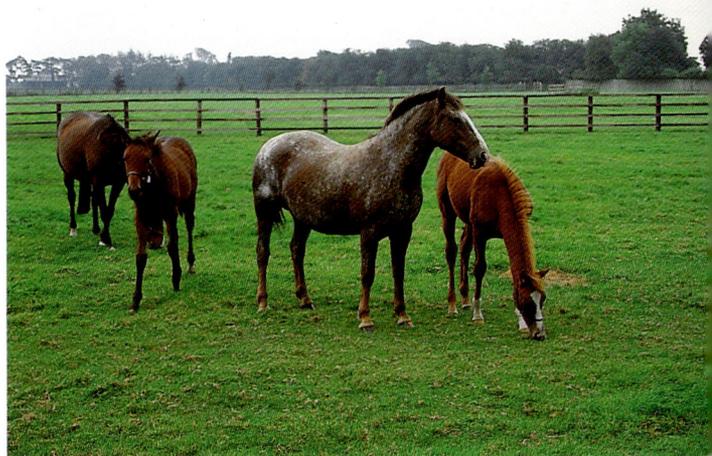

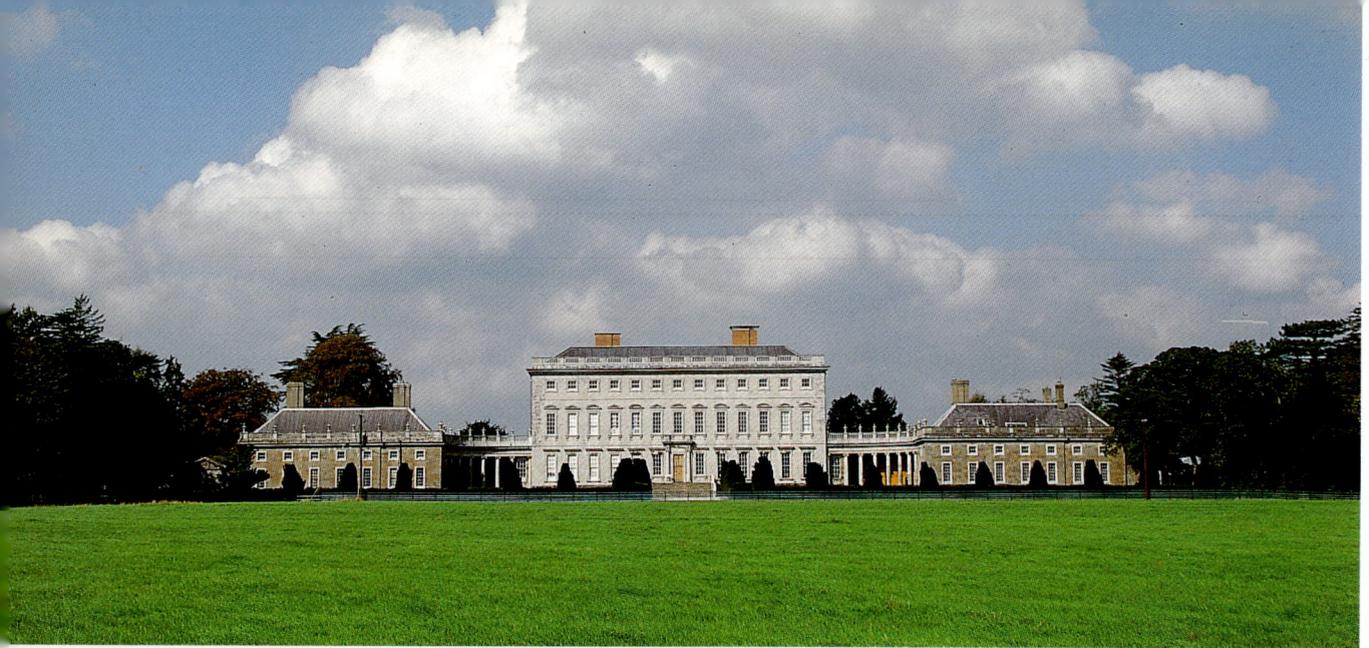

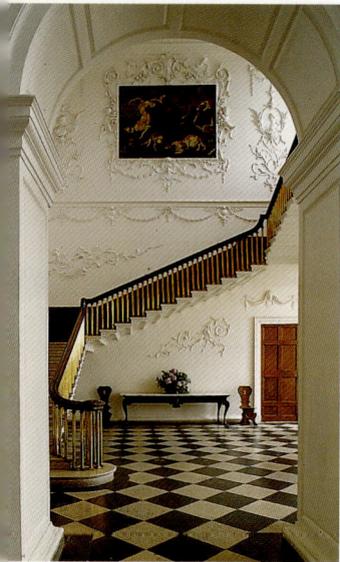

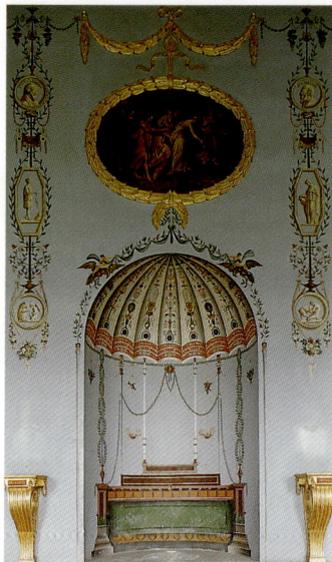

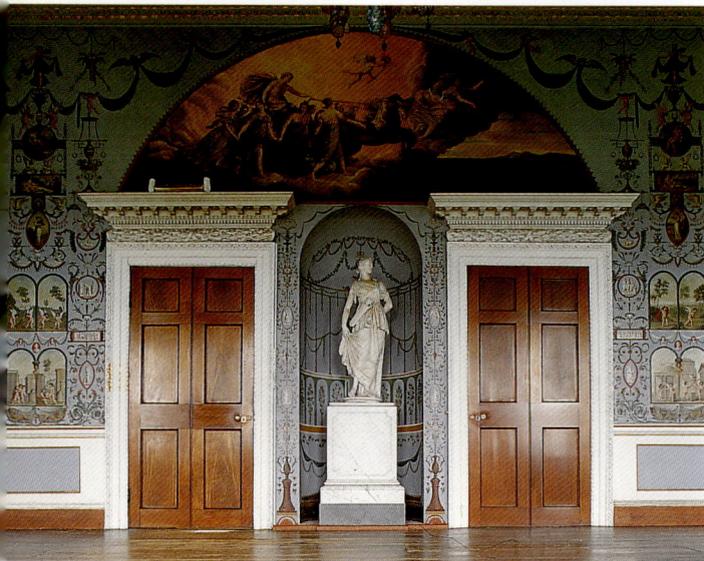

U góry: *Castletown House, którego środkowy korpus i boczne kolumnady dały początek rozprzestrzenianiu się w Irlandii stylu palladiańskiego. Zdjęcie w środku, po lewej: główne schody, budowane przez 40 lat i nie ukończone, znajdujące się oddzielnej sali, której ornamenty wykonali najlepsi mistrzowie epoki; po prawej i u dołu: Long Gallery, długości 24 m, udekorowana w stylu pompejańskim.*

Castletown House

To dzięki jednej z najpiękniejszych rezydencji wzniesionych na Zielonej Wyspie, **Castletown** w wiosce **Celbridge,** wprowadzono do architektury irlandzkiej styl palladiański. Już w trakcie prac budowlanych Castletown House uważano za pomnik narodowy. Budowana dla Williama Conolly'ego, przewodniczącego irlandzkiej Izby Gmin, a od 1716 r. także sędziego Sądu Apelacyjnego, stała się symbolem patriotyzmu i swoistym aktem politycznym. Conolly zawdzięczał swe bogactwo pośrednictwu, jakim parał się w kontraktach zakupu i sprzedaży posiadłości ziemskich w okresie ich konfiskacji po kampanii wojskowej Wilhelma Orańskiego. Dumny ze swego pochodzenia, Irlandczyk z krwi i kości, znacząca osobistość, Conolly promował interesy irlandzkie i dumę narodową. Najął najlepszego architekta na kontynencie, Włocha Alessandro Galilei, autora fasady bazyliki San Giovanni na Lateranie w Rzymie. Tenże być może przygotował projekt Castletown, a z całą pewnością przynajmniej środkowego korpusu całej budowli, kopiowanego później przez wielu innych architektów. Pawilony oraz wnętrza są prawdopodobnie dziełem Edwarda Lovetta Pearce'a, który pracował przy budowie Castletown począwszy od 1724 r. Po śmierci Conolly'ego wdowa po nim poświęciła całą swą uwagę budowie tak osobliwych obiektów, jak **Szał Conolly'ego, Spichlerz Cudów** i **Loggia Batty Langley.** Jednakże z urządzeniem większości wnętrz trzeba było czekać aż do 1758 r., kiedy w posiadłości zamieszkała Lady Louisa Lennox, żona prawnuka Conolly'ego. To ona zatrudniła kamieniarza Simona Vierply'ego do budowy monumentalnych schodów oraz sprowadziła słynnych sztukatorów włoskich Francinich, którzy swymi wspaniałymi sztukami ozdobili **klatkę schodową.** Castletown zawdzięcza jej również **komnatę z rycinami,** pierwszą tego rodzaju w Europie. Lady Louisa dożyła sędziwego wieku i kochała swoją Castletown. Zmarła zgodnie ze swym życzeniem: siedząc w namiocie na trawniku na wprost jej ukochanego domu tak, aby jej oczy zamknęły się na widoku Castletown.

MIDLANDS (IRLANDIA ŚRODKOWA)
OFFALY

Grand Canal na swojej trasie w kierunku rzeki Shannon przepływa przez równiny **hrabstwa Offaly**. Na południe od nich ciągną się wzgórza zapowiadające góry **Slieve Bloom**, a w kierunku na wschód i zachód leżą podmokłe tereny, skąd pochodzi torf, będący najważniejszym środkiem opałowym na wyspie.

Klasztor w Clonmacnois

Clonmacnois leży w zakolu rzeki Shannon. Został założony przez św. Ciarána w 545 r., po opuszczeniu przezeń pustelni na wyspie Lough Ree. Klasztor z czasem został rozbudowany i jego sława rosła do tego stopnia, iż stał się najważniejszym ośrodkiem religijnym w całym kraju. Jeśli dać wiarę hipotezom, na tutejszym cmentarzu spoczywa siedmiu królów Tary, Wielki Król Rory O'Connor i wielu innych bohaterów irlandzkich zamierzchłych epok (zresztą nie brakuje tu płyt grobowych z okresu wczesnego chrześcijaństwa). Klasztor był ponadto ośrodkiem studiów: z tutejszego *scriptorium* pochodzi *Book of the Dun Cow*, obecnie przechowywana w dublińskiej **Royal Irish Academy**. Lecz niestety ranga i bogactwo tegoż miejsca przyciągnęły uwagę korsarzy wikińskich. W okresie od 841 r. po 1204 r. aż dwadzieścia sześć razy klasztor był podpalany, a w 1552 r. garnizon angielski stacjonujący w Athlone splądrował doszczętnie Clonmacnois, które nigdy już nie podniosło się z ruiny. Świadectwami dawnej świetności klasztoru są jego pozostałości, jakie przetrwały do naszych czasów: dwie **okrągłe wieże**, **zamek** normandzki wzniesiony dla opata jako rekompensata za szkody wyrządzone na terenie jego posiadłości, trzy **krzyże wotywne**, liczne **kościoły** i **katedra**.

Okrągła wieża na terenie klasztoru w Clonmacnois, wzniesiona prawdopodobnie w 964, a odbudowana w 1134 r. po zniszczeniach wywołanych uderzeniem pioruna

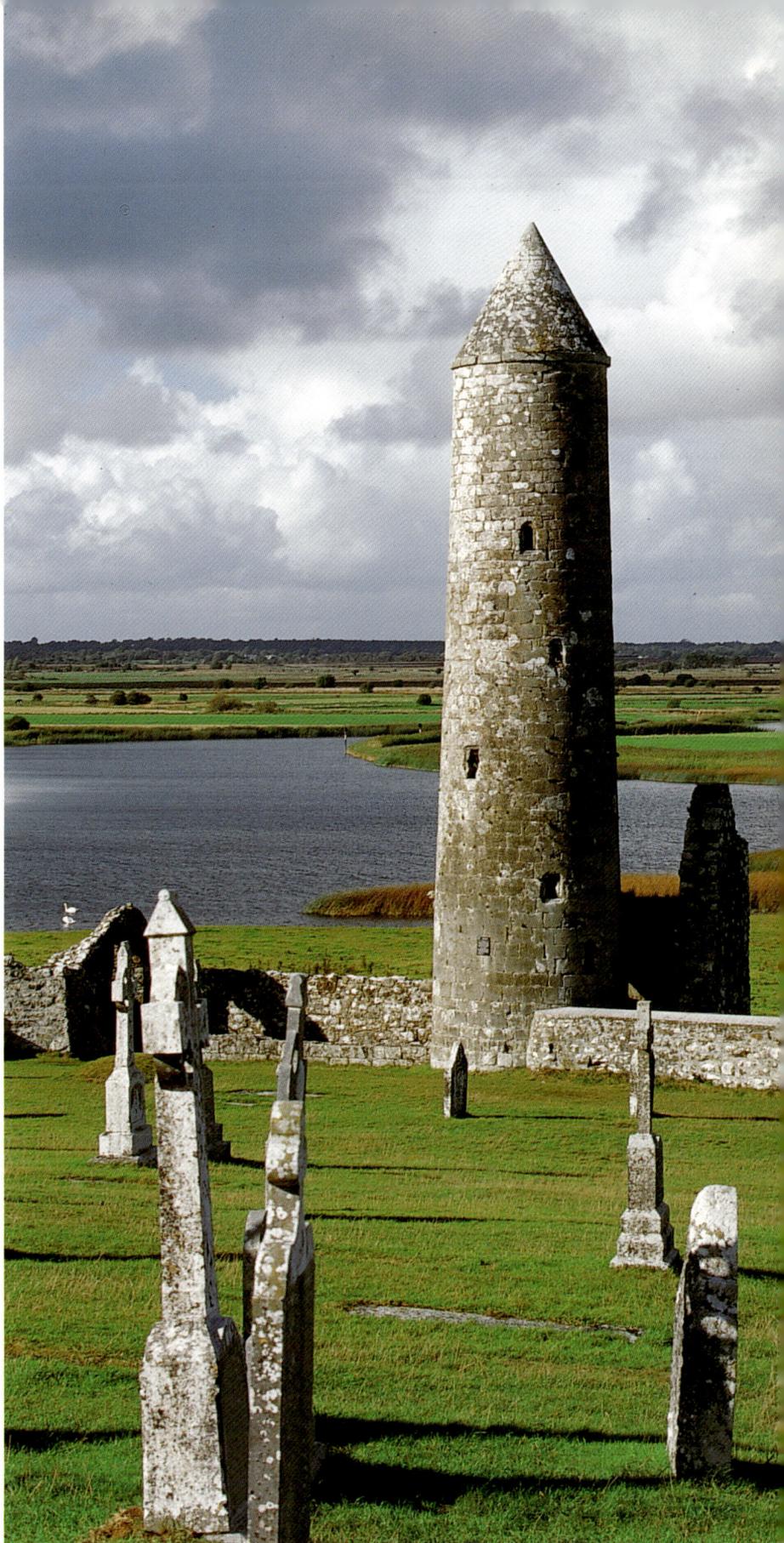

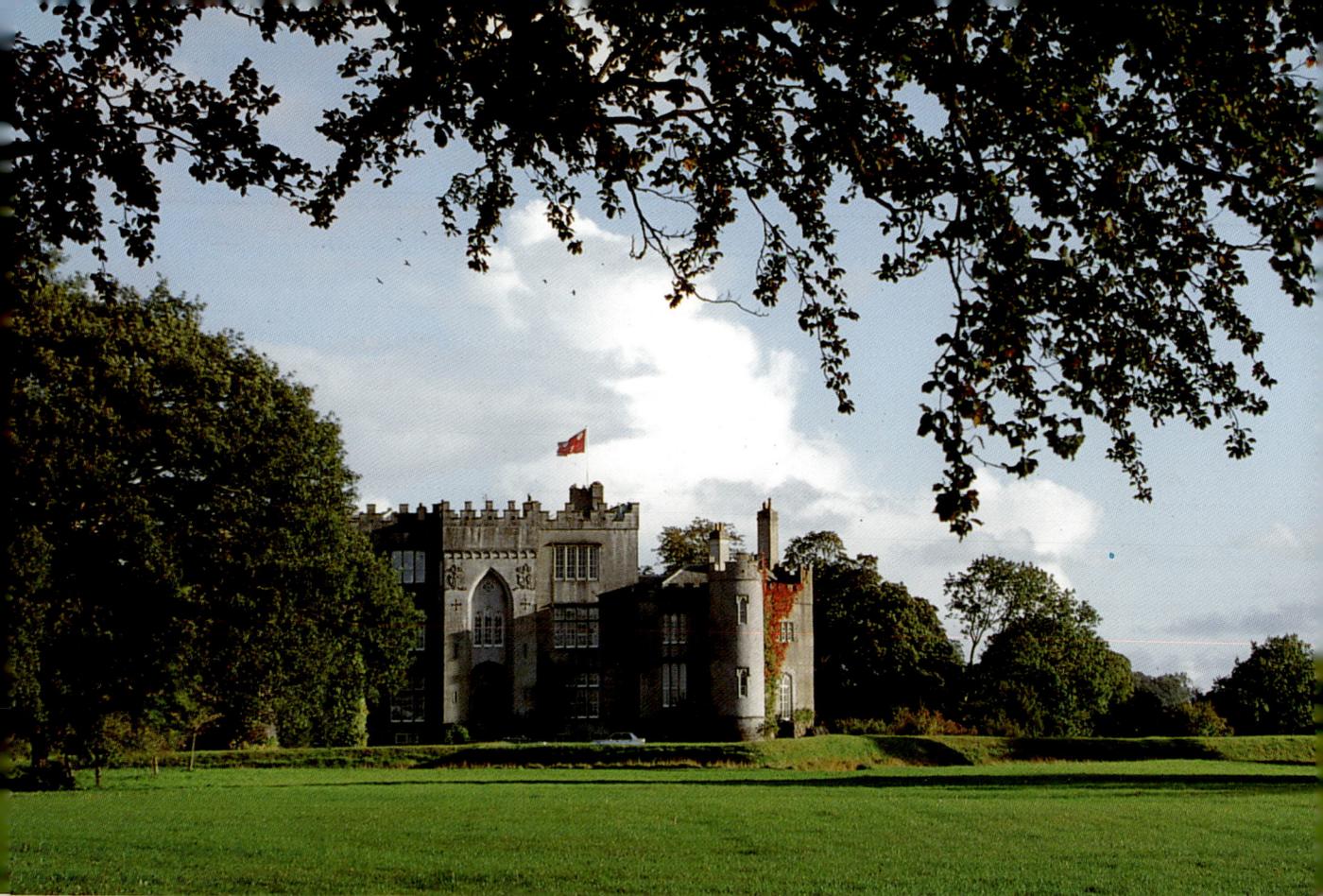

Birr

Birr to eleganckie miasto georgiańskie o szerokich i wytwornych ulicach, jakie powstało wokół **zamku Birr**, rezydencji rodowej Parsonsów, późniejszych książąt Rosse. Zamek, do dnia dzisiejszego zamieszkały przez ten sam ród, został zbudowany na początku XVII w. nad wodospadem wpadającym do jednej z dwóch rzeczek przepływających przez posiadłość. Ogrody zamkowe urządzono w pierwszej połowie XIX w. Upiększają je sztuczne jeziorko, pomniejsze ogrody w stylu włoskim o alejach obsadzonych grabem pospolitym, najwyższe żywopłoty na świecie i ponad tysiąc rodzajów drzew i krzewów. Ale najsłynniejsze są zachowane tutaj pozostałości teleskopu o długości 16,5 m, ongiś największego na świecie. Charles Parsons, trzeci książę Rosse, był uznanym naukowcem. To on w 1845 r. zamówił skonstruowanie teleskopu lustrzanego i to dzięki zwierciadłu o średnicy 183 cm (obecnie w Muzeum Nauki w Londynie) Parsons zaobserwował galaktykę spiralną, określaną wtedy jako mgławica. Mur, na którym wspierał się teleskop przetrwał, natomiast instrumentu nie ma, gdyż został zdemontowany.

MEATH

Aż po XVI w. **hrabstwo Meath** wraz z sąsiednim
hrabstwem Westmeath stanowiły piątą prowincję
Irlandii. Przez żyzną dolinę Meathu przepływa rzeka
Boyne. Korzystne warunki dla rolnictwa oraz bujna
roślinność przyciągnęły na te terytoria przybyszów z
wybrzeża. To tutaj mieszkał i rządził całą Irlandią Wielki Król.

Zamek w Trim

W samym centrum średniowiecznego miasta **Trim**
wznoszą się ruiny dużego zamku opuszczonego
przez ostatnich jego mieszkańców w połowie XVI w.
Z trzech stron okalały go mury obronne o grubości
sięgającej nawet 3,5 m, a z czwartej strony dostępu
doń broniła rzeka. Zamek wzniesiono na miejscu
dawnego ufortyfikowanego gródka z drewnianą wieżą,
zniszczonego przez ogień, następnie odbudowanego i
ostatecznie zburzonego jeszcze przed 1212 r.

Opactwo w Bective

Nieco dalej na północ, posuwając się wzdłuż Boyne,
natrafimy na opactwo cysterskie założone w 1150 r.
przez króla Meathu. Przetrwały do naszych czasów
ruiny opactwa z XII w., i składają się na nie pozostałości
po **kapitularzu**, pomieszczeniach roboczych oraz
po portalach **skrzydła południowego**. W XV w.
zabudowania opactwa zostały ufortyfikowane,
odbudowano wówczas **krużganki** i dobudowano **wieżę**
oraz **salę większą**. Opactwo zlikwidowano w 1536 r.

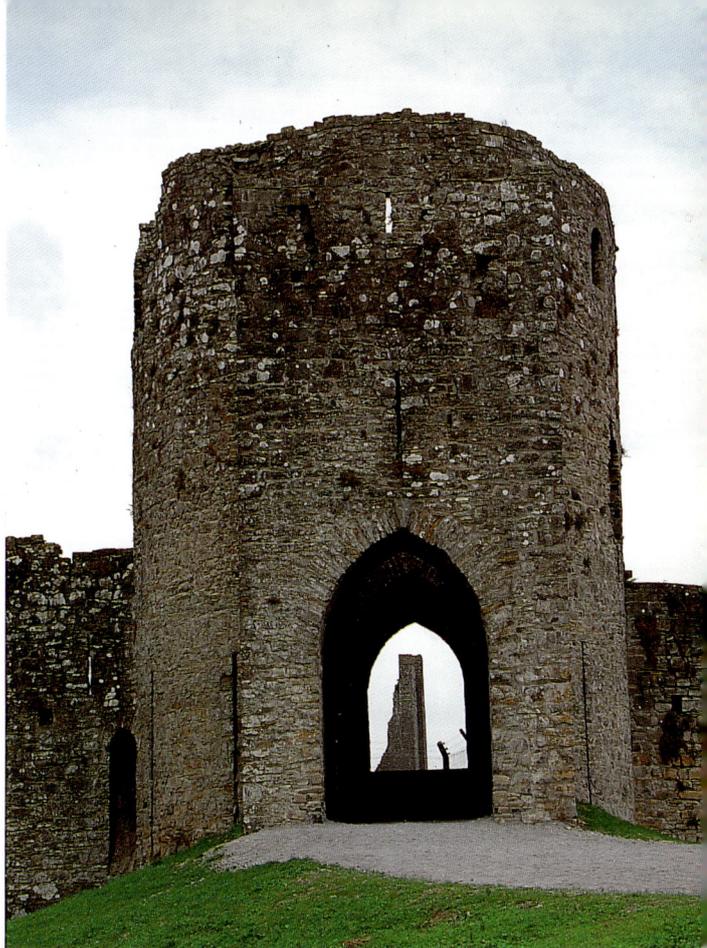

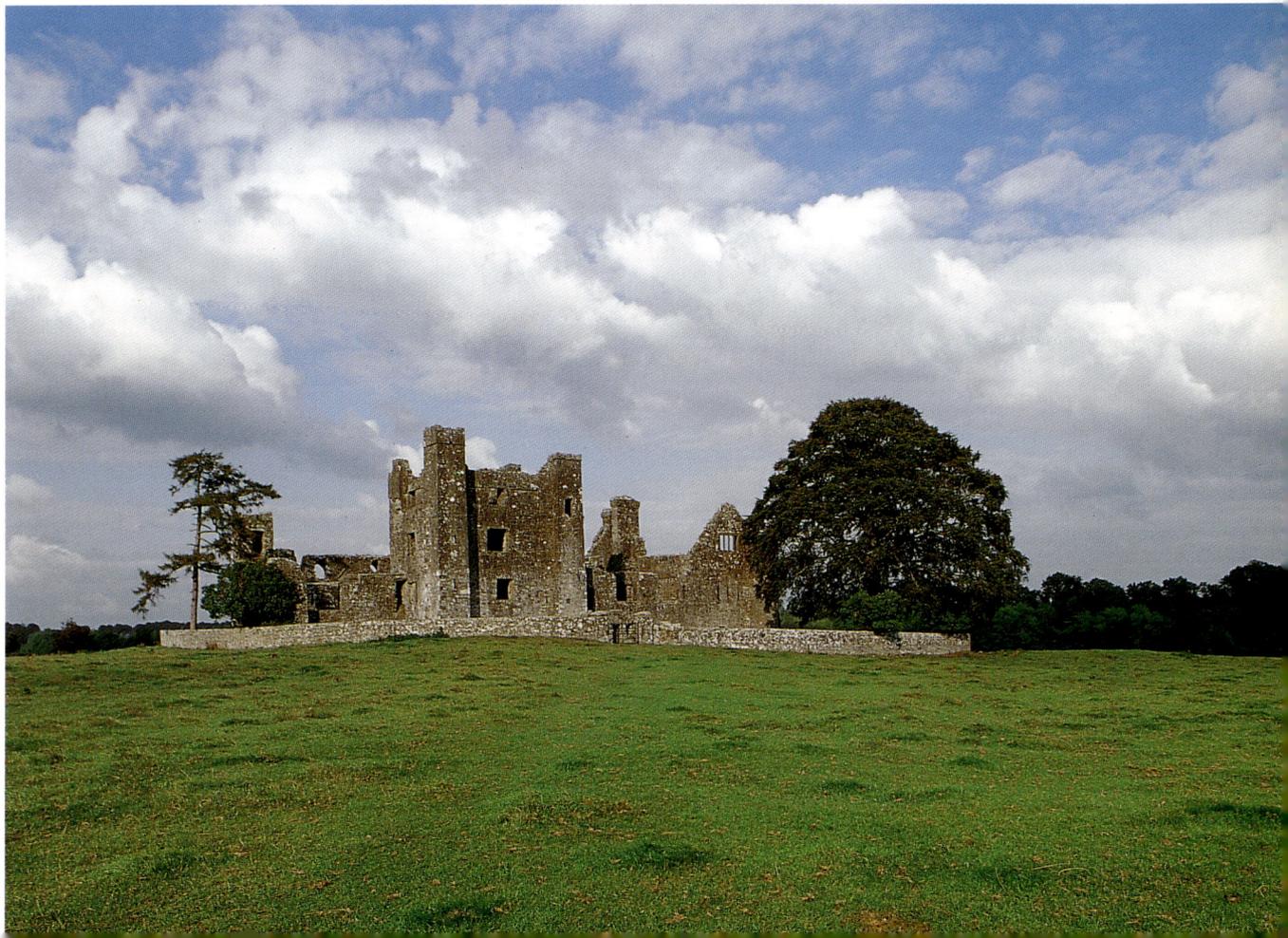

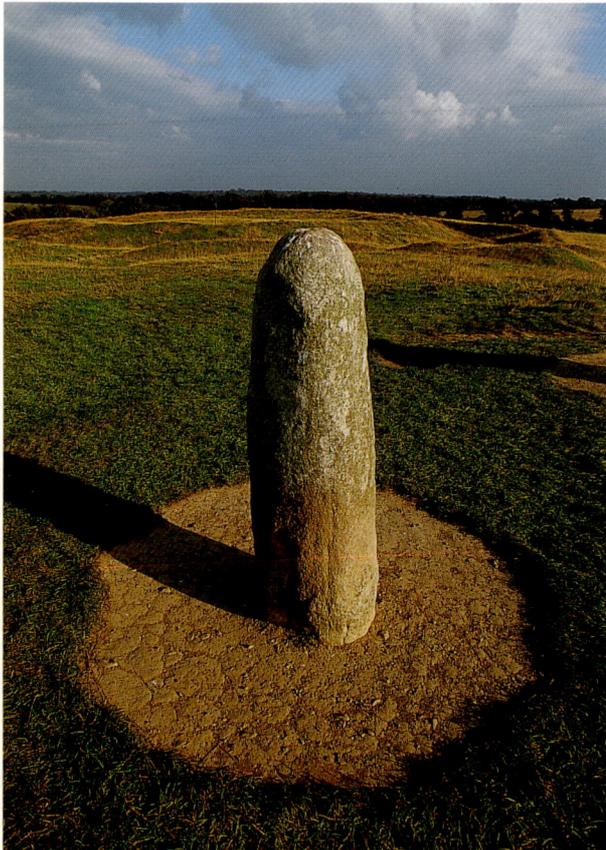

Wzgórze Tara

Niewiele miejsc w Irlandii jest tak mocno związanych z dziejami tegoż kraju i z jego legendami, jak właśnie królewskie wzgórze **Tara**. Tutaj Wielki Król zwoływał swój dwór i to tutaj miały miejsce rytuały potwierdzające najwyższą władzę. Legenda głosi, iż w V w. na sąsiednim **wzgórzu Slane** św. Patryk odważył się rzucić wyzwanie pogańskiej wierze w moce Tary i wielkiemu królowi Laoghaire. To spotkanie dało początek nowej epoce, albowiem Laoghaire nawrócił się na wiarę głoszoną przez św. Patryka i w ten sposób zaczęła się chrystianizacja Irlandii.

Ale wzgórze Tara było miejscem ważnym pod względem kultu o wiele wcześniej, bo już w czasach prehistorycznych uprawiano tutaj kult królów-kapłanów, który następnie przekształcił się w kult wielkiego króla.

W trakcie prowadzonych na wzgórzu wykopalisk odkryto tutaj wiele stanowisk grzebalnych z epoki żelaza, ostrokoły i wały obronne. Oglądając Tarę od dołu jej widok rozczarowuje, gdyż zdaje się być zwykłym pagórkiem porośniętym trawą, ale stojąc na nim i patrząc w kierunku na wschód, można okiem sięgnąć daleko aż po wybrzeże, na północ – aż po góry Mourne, na południe – aż po Wexford.

U góry: *Lia Fáil, co znaczy Kamień Przeznaczenia, dobrze wróżący, gdyż jak powiadano, ryczał kiedy siadał na nim król godzien swego tytułu.*
U dołu: *wzgórze Tara z widocznymi po dziś dzień śladami fortyfikacji znanej pod nazwą „Cormac's House".*

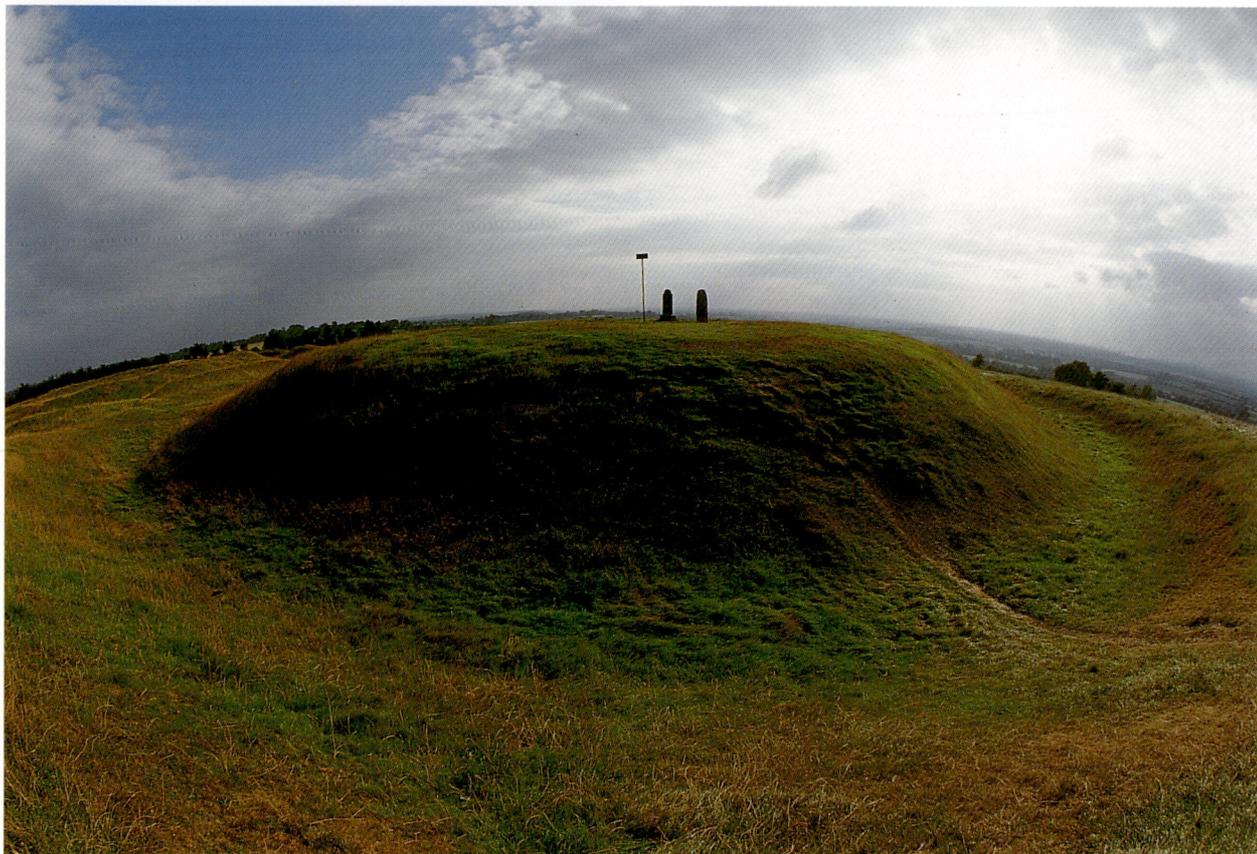

Newgrange

Newgrange, Dowth i **Knowth** to trzy najważniejsze grobowce korytarzowe z kurhanem leżące na terenie nekropoli **Brú na Boinne,** w dolinie rzeki Boyne, minąwszy Slane. Najokazalszy z nich znajduje się w Newgrange. Uważa się, że jest jednym z najbardziej interesujących stanowisk prehistorycznych w Europie. Grobowiec składa się z dużej komory grobowej, przykrytej nasypem ziemnym mającym ok. 9 m wysokości, podczas gdy średnica jego podstawy wynosi 104 m. Do komory prowadzi z zewnątrz korytarz długości 19 m o bokach wzmocnionych blokami kamiennymi. Sklepienie komory grobowej, sięgające wysokości 6 m, zachowało się w bardzo dobrym stanie. Zostało ono skonstruowane z płaskich kamieni ułożonych warstwowo. Spirale i motywy geometryczne o nieznanym nam znaczeniu symbolicznym zdobią kamienie w korytarzu i w komorze grobowej.

Co roku 21 grudnia, w dzień zimowego przesilenia słonecznego, o świcie, promienie słoneczne wpadające do grobowca przez szczelinę nad wejściem biegną przez korytarz i rozświetlają komorę grobową.

Nie dziwi zatem fakt, iż to prastare miejsce pojawia się w wielu legendach celtyckich.

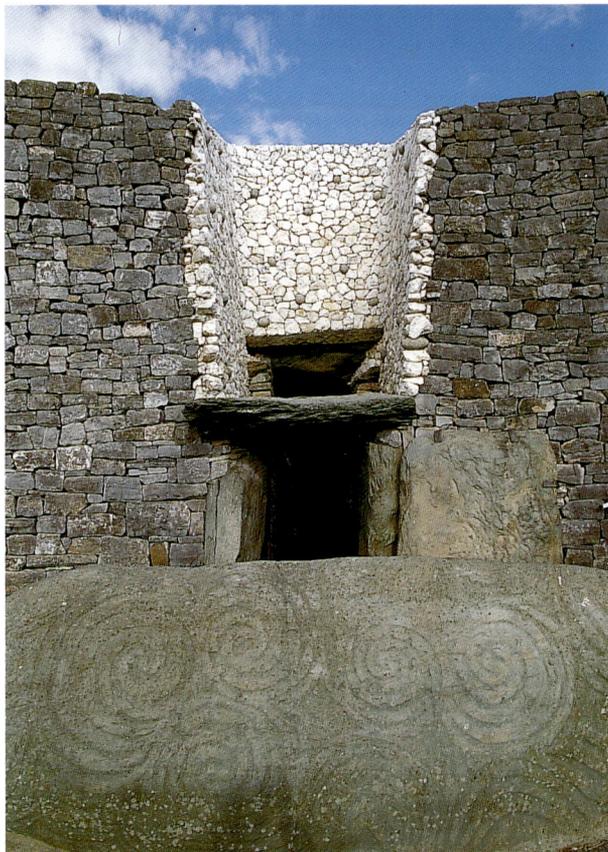

Grobowiec w Newgrange, zbudowany około 3200 r. p.n.e. U góry: w dzień zimowego przesilenia słonecznego, o świcie, wpadające przez szczelinę nad wejściem promienie słoneczne biegną przez korytarz i rozświetlają komorę grobową. Poniżej: kopiec mający 9 m wysokości.

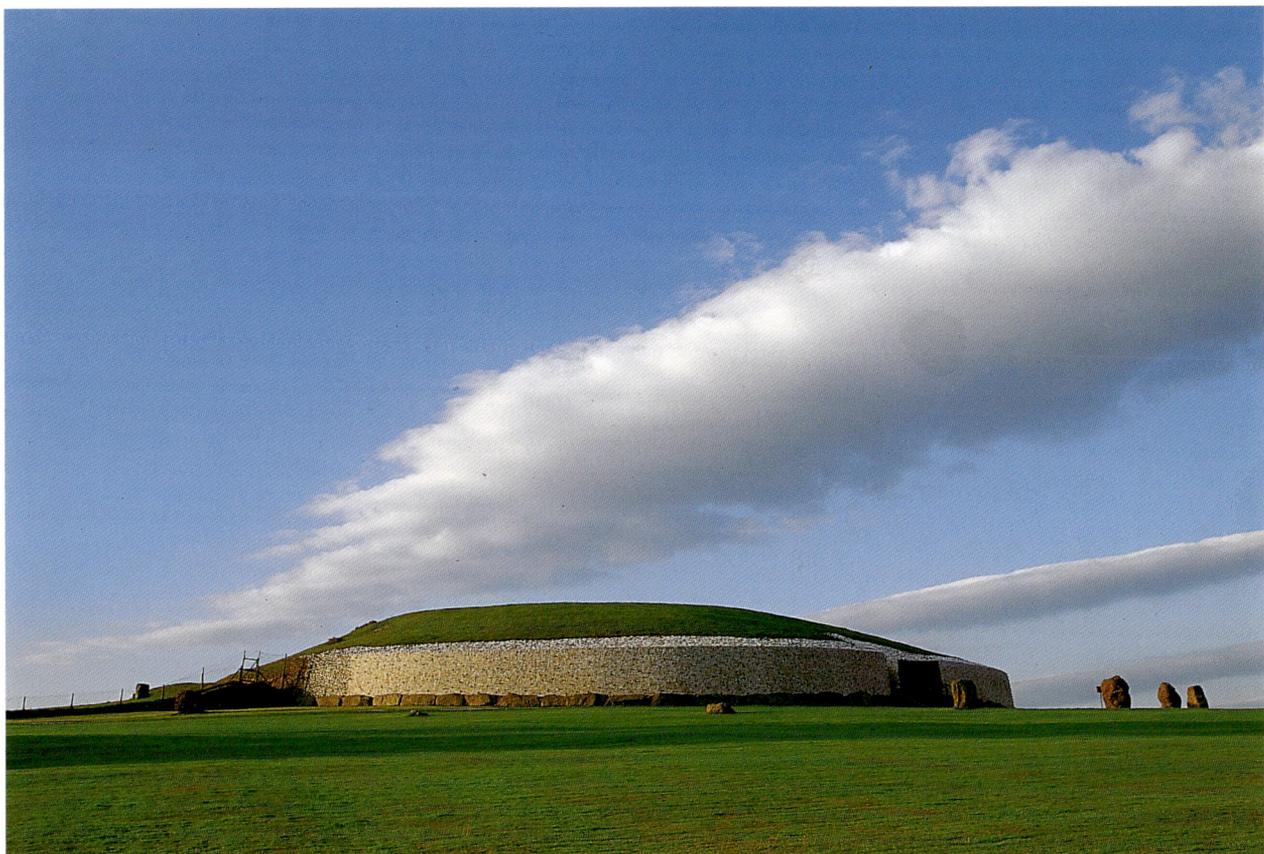

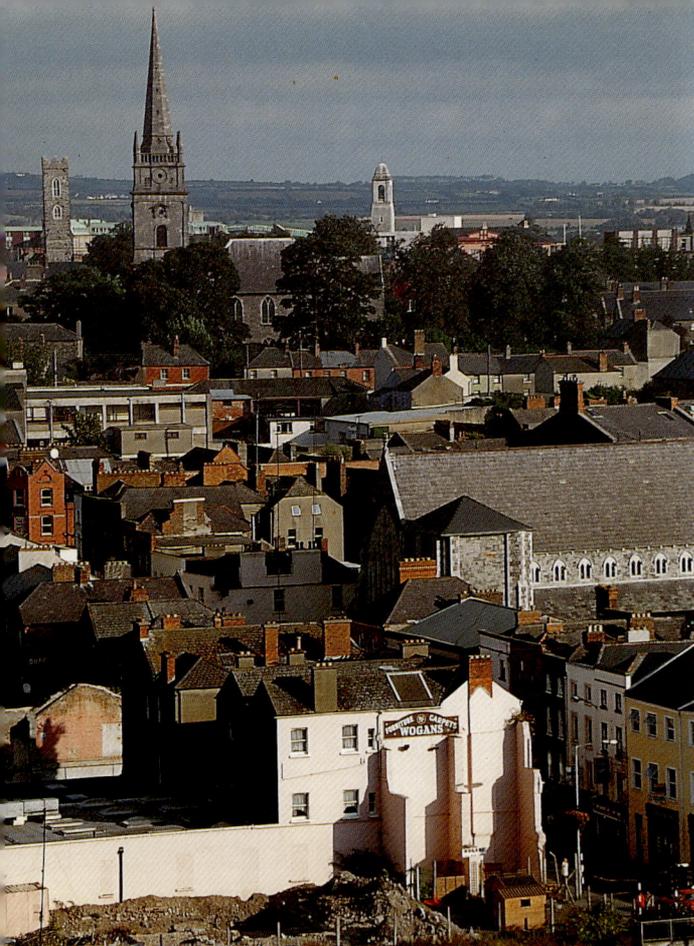

LOUTH

Po wielu zakrętach i zakolach rzeka Boyne dopływa w końcu do morza, a jej ujście znajduje się w wikińskim z pochodzenia mieście **Drogheda**. Wzdłuż wybrzeża hrabstwa Louth ciągną się niczym lamówka długie, piaszczyste plaże. A na północy, w **Carlingford**, „rzucają się do morza" – jak głosi piosenka - stoki gór **Mourne**.

Drogheda

Po obu stronach rzeki Boyne Wikingowie zbudowali osadę, a most który połączył dwa brzegi nazwano *Droichead Atha*, co znaczy „most brodu", i od tej nazwy wzięła się nazwa miasta. W XIV w. Drogheda mogło rywalizować z Dublinem, skoro odbywały się tutaj posiedzenia parlamentu. We współczesnej Droghedzie zachowały się jedynie szczątki średniowiecznych fortyfikacji. W 1649 r. w Droghedzie zjawił się Oliver Cromwell: urządził masakrę dwóch tysięcy żołnierzy stacjonujących w tutejszym garnizonie, a ocalałych wysłał jako niewolników na wyspy Barbados. Znaczna część zabudowy miasta pochodzi ze spokojniejszej epoki, bo z XVIII i XIX w.

Opactwo w Mellifont

Pierwsze opactwo cysterskie w Irlandii, w **Mellifont**, ufundowane zostało w 1142 r. przez arcybiskupa

U góry: miasteczko Drogheda leżące na brzegach rzeki Boyne. Poniżej: pozostałości pierwszego w Irlandii opactwa cysterskiego w Mellifont.

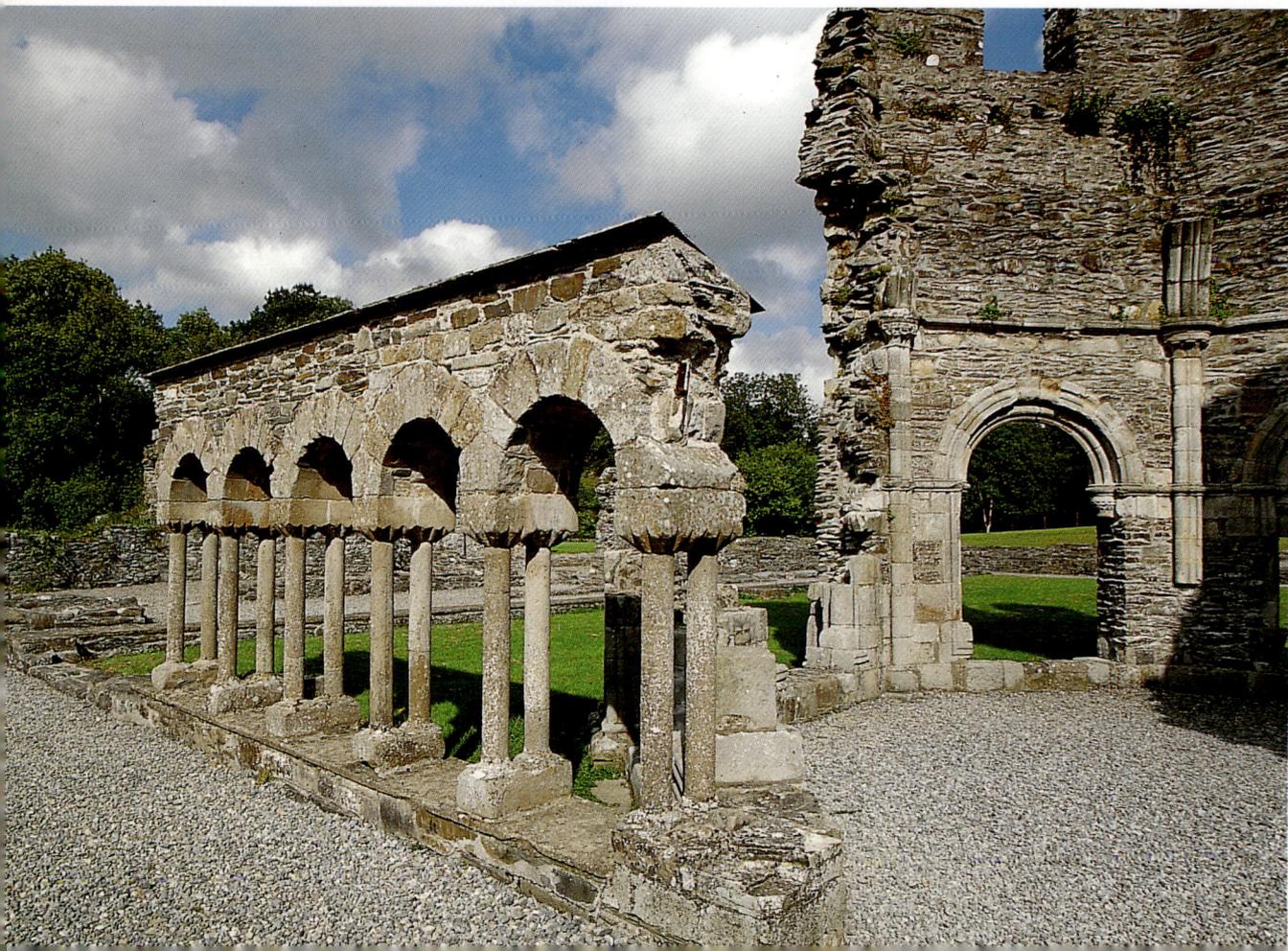

Armagh św. Malachiasza. W okresie swej świetności, jako macierzyste opactwo zakonu cystersów, **Mellifont** miało jurysdykcję nad mniej więcej trzydziestoma ośmioma klasztorami irlandzkimi. Zostało zlikwidowane na mocy królewskiego rozporządzenia o sekularyzacji opactw, jakie wydał Henryk VIII w 1539 r. Ruiny opactwa są dowodem na jego niegdysiejszą rangę i okazałość architektury całego kompleksu.

Krzyż Muiredacha

Niedaleko od opactwa Mellifont znajduje się **Monasterboice**, o wiele mniejszy klasztor, słynący ze swych dwóch **krzyży celtyckich** oraz z **okrągłej wieży**. Najmniejszym i lepiej zachowanym jest **krzyż Muiredacha**. Oba krzyże są ozdobione wyrzeźbionymi na ich osi i wieńcu scenami biblijnymi, z których wiele udało się zidentyfikować, jak na przykład Sąd Ostateczny, Pokłon Czterech (!) Króli oraz Ukrzyżowanie. Monasterboice został założony w 521 r., a już krótko po 1122 został rozwiązany. Z powodu pożaru, jaki zniszczył okrągłą wieżę w 1097 r., nie przetrwały przechowywane w niej manuskrypty i księgi.

Po prawej: *wschodnia strona wotywnego krzyża z X w., znanego pod nazwą krzyż Muiredacha, ozdobiona scenami biblijnymi, m.in. 'Dawid duszący lwa' oraz 'Wniebowstąpienie'. Poniżej: wnętrze jednego z dwóch kościołów w Monasterboice.*

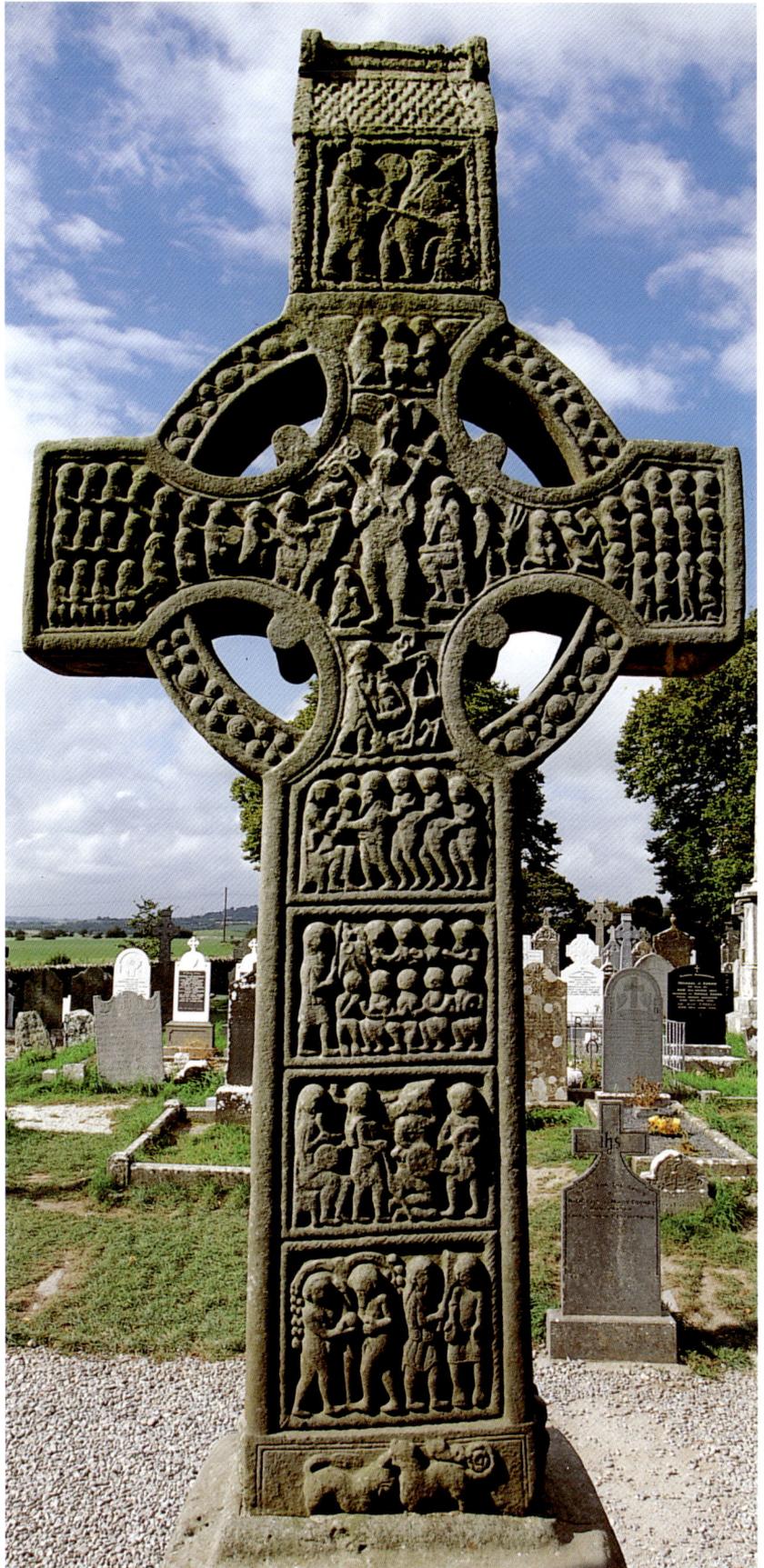

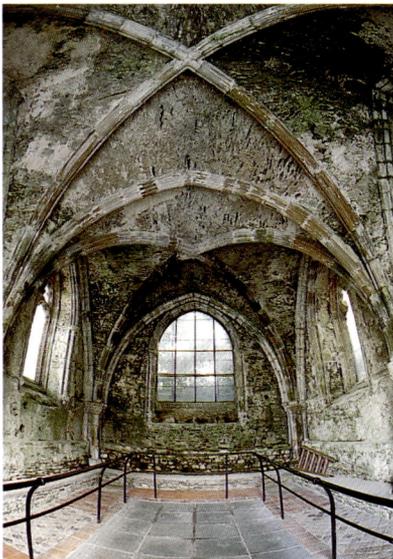

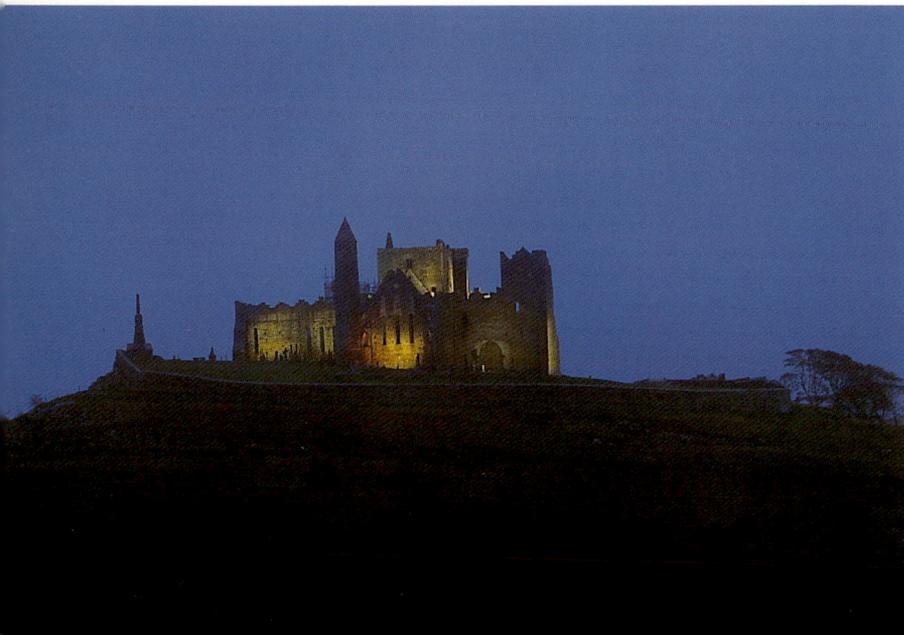

Sześć hrabstw tworzących prowincję **Munster** *odznacza się różnorodnością krajobrazów. Bujna roślinność* **Tipperary**, *malowniczość* **Waterford**, *urokliwość* **Cork** *z jego zatoczkami, wspaniałe jeziora* **Kerry**, *historia* **Limerick** *czy wapienne równiny* **Clare** *– słowem, jest w czym wybierać.*

TIPPERARY

Może to bujna zieleń hrabstwa **Tipperary** sprawiła, iż Irlandię nazywa się Zieloną Wyspą. Wijąc się niezliczonymi zakolami rzeka Suir przepływa przez rozległą równinę **Golden Vale** (Złota Dolina), nawadniając wspaniałe, zielone pastwiska, na których pasą się stada krów. Na południu rysują się majestatyczne góry **Galtee** i **Comeragh**.

Rock of Cashel

Nad rozległą wyżyną góruje budzący pewien respekt, najeżony blankami i wieżami **Rock of Cashel**, czyli kompleks sakralny wzniesiony na szczycie wapiennej skały. W skład zabudowań wchodzą **kaplica Cormaca**, **katedra**, **okrągła wieża**, **dom-wieża** oraz **Sala Kantorów** z **wotywnym krzyżem św. Patrycego**. Cokół tegoż wysokiego krzyża to według tradycji kamień koronacyjny królów Munsteru. W miejscu, w którym obecnie wznosi się ta swoista warownia w IV w. znajdowała się fortyfikacja królów Munsteru. W X w. był tu koronowany Brian Boru, ten sam który zdołał zjednoczyć pod swym berłem całą Irlandię. To on wybrał na swą siedzibę Cashel. Kaplica Cormaca pochodzi z XII w. Zdobiące ją portale o bogatej ornamentyce rzeźbiarskiej w motywy zwierząt oraz głowy ludzkie, jak i pilastry i ich dekoracje, to znakomite przykłady rzeźby w stylu romańskim. We wnętrzu znajduje się sarkofag, w którym, jak wieść niesie, pochowano Cormaca, króla biskupa i uczonego w jednej osobie. Okrągła wieża pochodzi prawdopodobnie z X w., a katedra o gotyckim rozplanowaniu jest tworem z XIII w.

U góry: wspaniały warowny Rock of Cashel ze starym kościołem, dużą katedrą, okrągłą wieżą i domem-wieżą. Zdjęcie w środku: Sala Kantorów z XV w. U dołu: finezyjnie rzeźbione postaci świętych na grobie leżącym pod ołtarzem katedry.

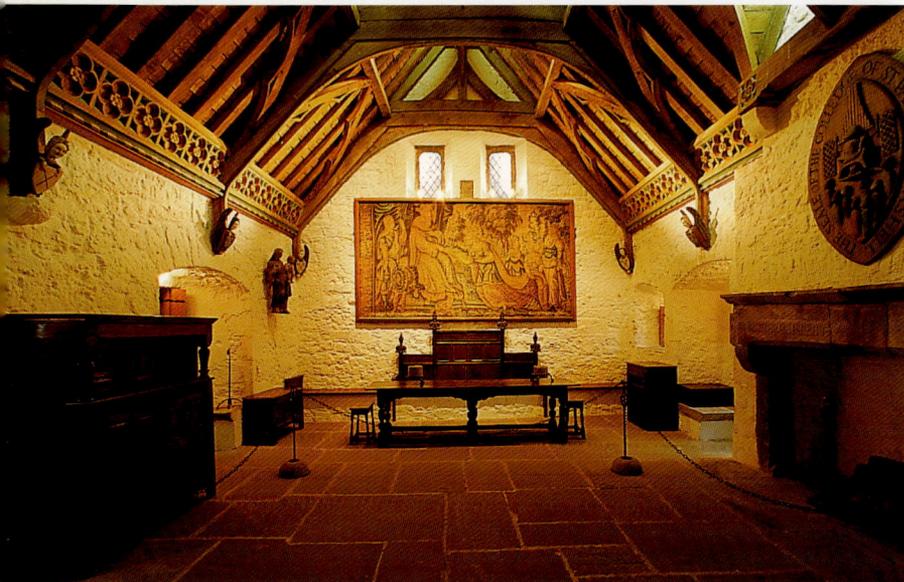

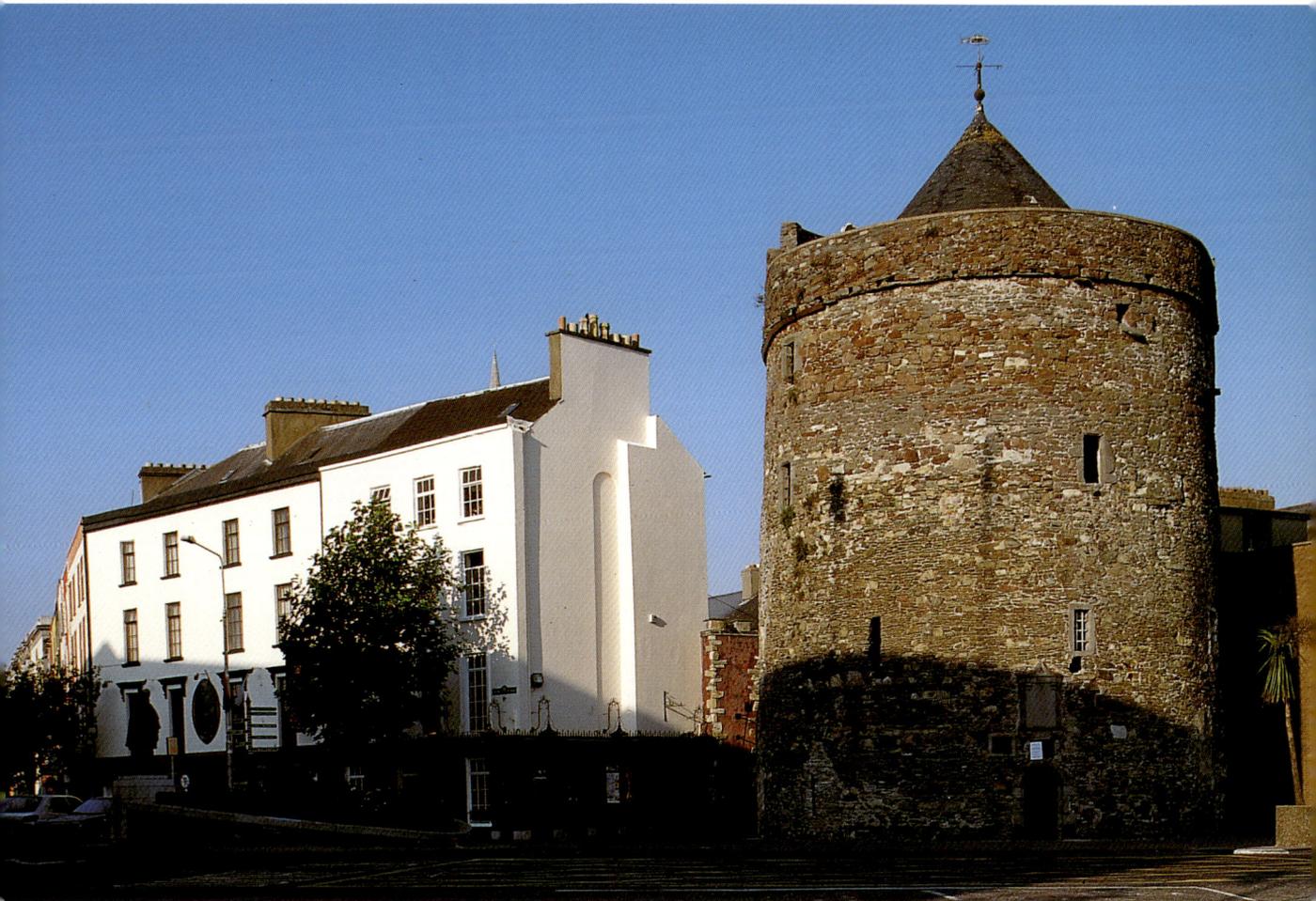

Wieża Reginalda w Waterford, której najstarsza część pochodzi prawdopodobnie z XII w.

WATERFORD

Terytorium **hrabstwa Waterford** jest nader malownicze: od północy strzegą go strome góry, a na południu okala wybrzeże morskie urozmaicone piaszczystymi zatoczkami i ostrymi skałami. Przez hrabstwo **Waterford** przepływa rzeka Suir kontynuując swój bieg w kierunku na południe od Tipperary aż po ujście do morza w ważnym, dodajmy, porcie Waterford. Wikingowie, Normanowie i Angloirlandczycy pozostawili po sobie liczne ślady budując tu i ówdzie, na polach tegoż hrabstwa, domy-wieże, zamki i wystawne zagrody. Co do samego miasta Waterford, swe znaczenie gospodarcze zawdzięcza ono, podobnie jak wiele innych miast, korzystnym warunkom topograficznym, gdyż jest naturalnym portem u ujścia rzeki, która głęboko wcina się w ląd, w kierunku leżących na południowy wschód, żyznych terenów. Tak korzystne usytuowanie jako pierwsi wykorzystali Wikingowie, którzy założyli tutaj miasto w 914 r. Słynny akt króla Leinsteru Dermota MacMurrougha, kiedy to poprosił on anglonormandzkiego księcia Pembroke, aby tenże pomógł mu utrzymać kontrolę nad ważnym strategicznie Waterford, był posunięciem taktycznym w strategii mającej na celu zdobycie korony irlandzkiej. Jednakże zaproszenie to dało nieprzewidziane w skutkach rezultaty, gdyż przypieczętowało w ten sposób proces anglo-normandzkiej kolonizacji Irlandii. Miasto już w średniowieczu stało się kwitnącym portem i takim pozostało aż do XIX w. W architekturze Waterford odzwierciedla się przeszłość ważnego ośrodka handlu, są tu piękne budowle georgiańskie, długie nabrzeża i wąskie zaułki pamiętające wikińskie i średniowieczne miasto. Najbrudniejsza część miasta - z jej molami pełnymi dźwigów ładujących i rozładowujących przycumowane tutaj statki - zapewnia mu względny dobrobyt.

Wieża Reginalda

Masywna cylindryczna **wieża Reginalda** była wykorzystywana w różnych celach. Wzniesiona, jak się przypuszcza, w 1003 r. przez Reginalda Duńczyka, ma obecnie strukturę z okresu panowania Normanów. Legenda podaje, że to tutaj książę Pembroke, czyli jak go później nazwano Strongbow, zażądał rekompensaty za zdobycie Waterford. Król Leinsteru Dermot MacMurrough dał mu za żonę swą córkę Aoife, oczywiście z jej bogatym wianem, co po raz pierwszy w historii przypieczętowało przymierze normańsko-irlandzkie. W 1463 r. wieżę przeznaczono na mennicę miejską, zaś w XIX w. stała się więzieniem. Obecnie gości **Muzeum Miejskie**.

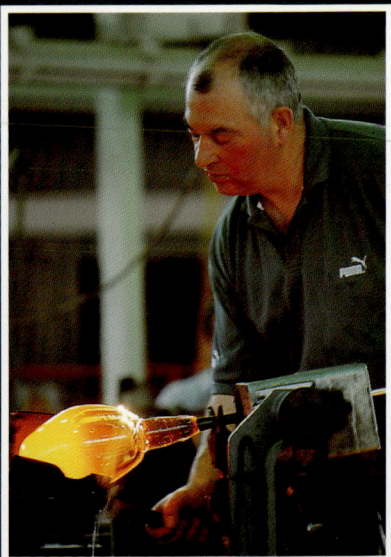
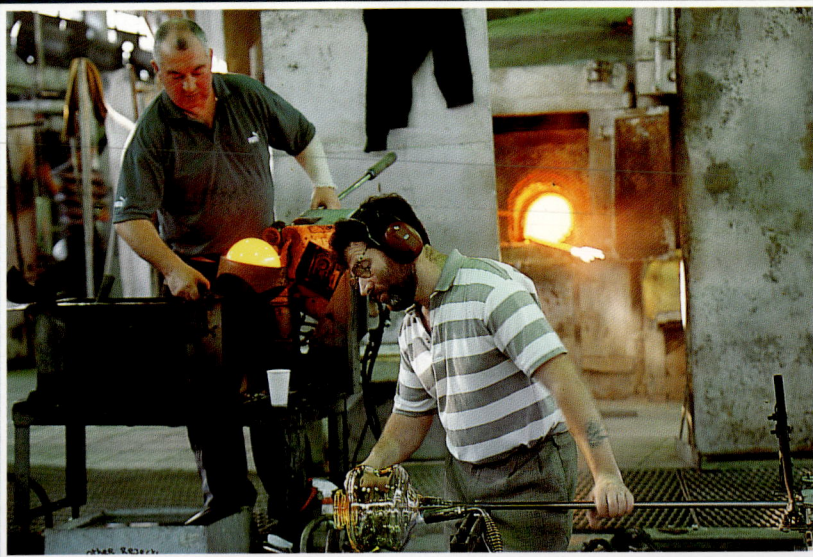

Fabryka kryształów w Waterford

Waterford słynie ze swych kryształów, cenionych na całym świecie zc względu na ich znakomitą jakość. To zarówno wyroby dekoracyjne, jak i bardziej praktyczne: dmuchane bądź szlifowane. Fabryka powstała w 1783 r. i działała do 1851 r. Po stuletniej przerwie została na nowo otwarta. Można ją zwiedzać, aby przyjrzeć się pracy doświadczonych dmuchaczy szkła i wydmuchiwaniu przez nich cudów z kryształu.

IRLANDIA POŁUDNIOWO-ZACHODNIA

CORK

Hrabstwo **Cork** jest największym w Irlandii. Na jego wybrzeżu leżą takie porty, jak **Youghal, Kinsale, Crosshaven** i oczywiście **Cork**, które ongiś były kwitnącymi ośrodkami handlu. W części wschodniej hrabstwa rozciągają się żyzne, uprawne pola, ale już ku zachodowi krajobraz odznacza się urzekającym, surowym pięknem. I to właśnie takie osobliwe twory przyrody, jak przełęcz górska **Gougane Barra**, klifowe wybrzeże **przylądka Mizen**, kamieniste cyple, piaszczyste i zaciszne zatoczki, zawsze przyciągały i przyciągają do dziś artystów i rzemieślników z całego świata, aby tu osiąść na stałe.

Miasto Cork

Cork dumne jest ze swej pozycji drugiego co do wielkości miasta w Republice Irlandii. Stara część miasta leży nieco wyżej względem ujścia rzeki, na dużej wyspie, którą z obu stron opływają ramiona tejże rzeki **Lee**. Kwitnący dzięki rzece handel był przez wiele stuleci źródłem znacznego bogactwa miasta. Na drugim brzegu Lee leży współczesne Cork o rzucającej się w oczy chaotycznej zabudowie.
Pierwsza osada Cork powstała w VII w. dzięki św. Finbarrowi. To on założył tutaj szkołę w miejscu, w którym obecnie stoi **katedra**. W IX w. przybyli do Cork Wikingowie, a następnie, bo w XII w. Normanowie. W 1690 r. znaczna część miasta uległa zniszczeniu podczas oblężenia przez wojska Wilhelma Orańskiego. Za to następne stulecia przyniosły Cork rozkwit handlu i wzrost zamożności jego mieszkańców. Miasto rozbudowało się i dzięki okresowi wyjątkowej prosperity w XVIII-XIX wiekach wzniesiono tutaj wiele eleganckich domów. W najnowszych czasach, podczas walk o niezawisłość polityczną oraz w czasie wojny domowej, miasto poważnie ucierpiało.

U góry: miasto Cork pełne jest wież i iglic. U dołu, po lewej: piękny kościół georgiański St Anne Shandon, gdzie można wejść na dzwonnicę i poruszać dzwonem; po prawej: rzeka Lee dzieli wyspę od centrum miasta.

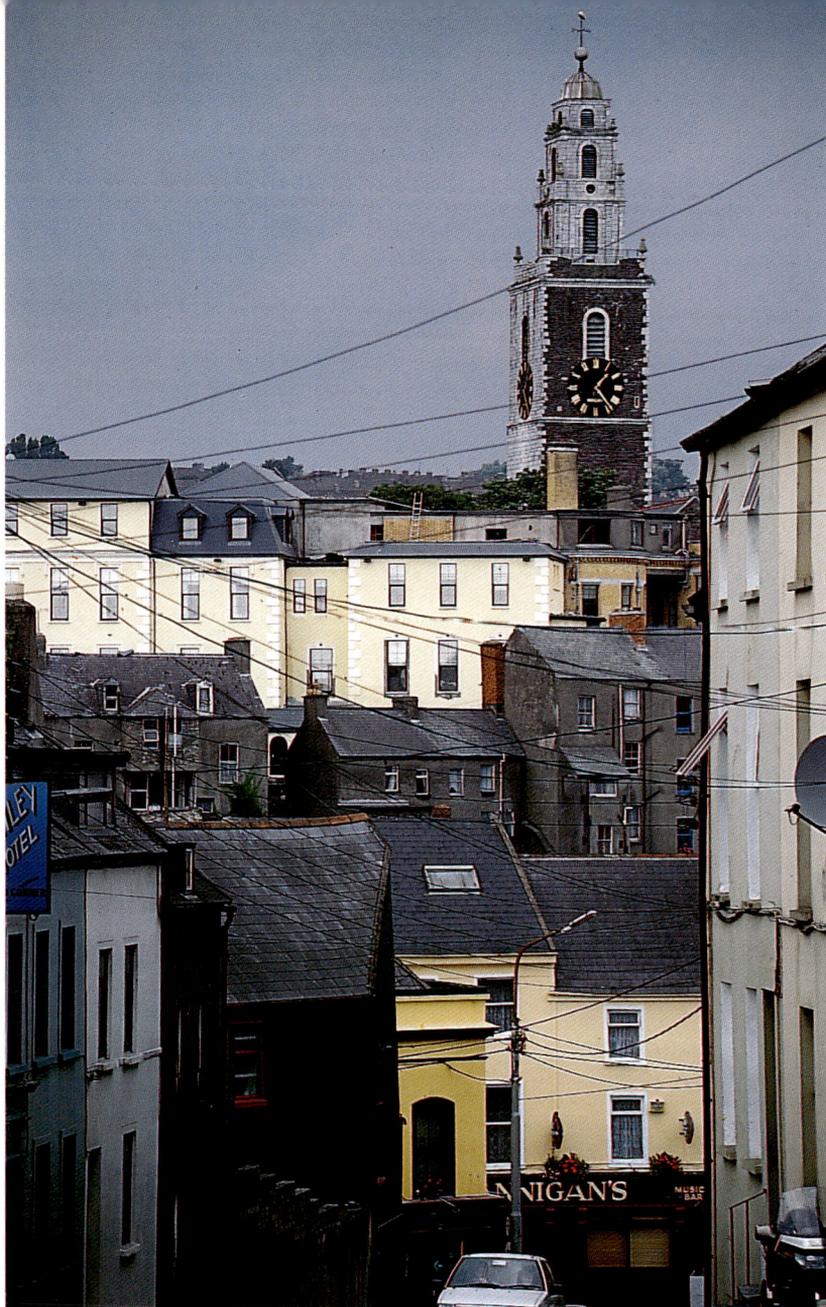

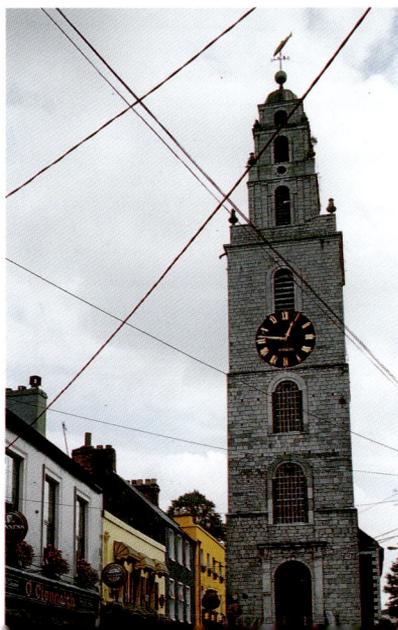

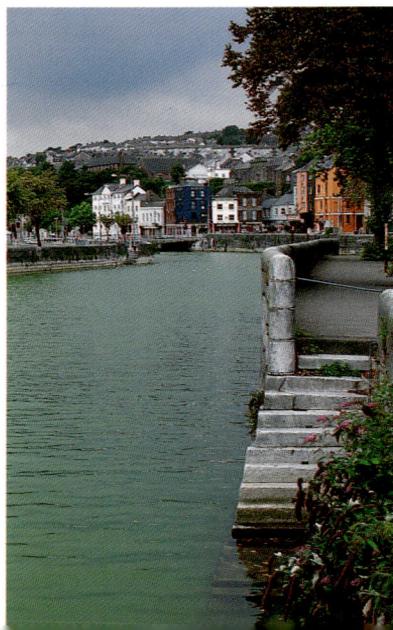

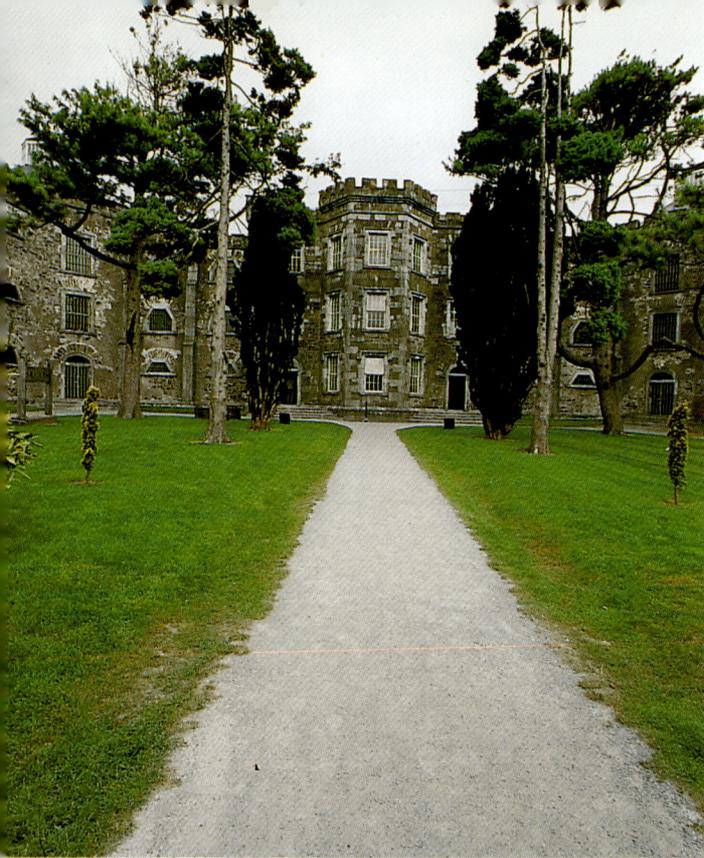

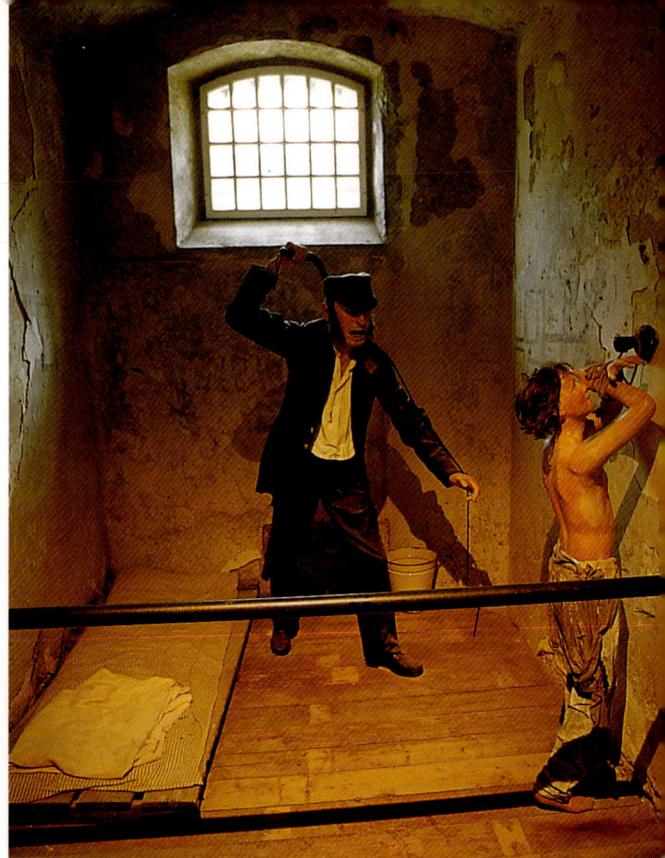

Więzienie w Cork

W **więzieniu w Cork** mieści się obecnie muzeum ilustrujące dzieje życia oraz ideały tych, których tutaj gnębiono i z których wielu na początku XIX w. walczyło w szeregach republikanów. Są tutaj również wyeksponowane znaleziska archeologiczne i geologiczne. Cork odegrało ważną rolę podczas wojny angielsko-irlandzkiej i wojny domowej. Stąd pochodził Michael Collins, główny dowodzący armii Wolnego Państwa Irlandzkiego. W 1920 r. Cork zostało splądrowane przez osławiony garnizon angielski Black and Tans, który przyczynił tu szkód opiewających na dwa i pół miliona funtów. W marcu 1920 r. ci sami czarno-brunatni byli odpowiedzialni za zamordowanie burmistrza Corku Thomasa MacCurtaina. Następnego burmistrza Terence MacSwineya, republikanina uwięziono. Zmarł w październiku tego samego roku w więzieniu londyńskim Brixton, po 74-dniowym strajku głodowym.

Cobh

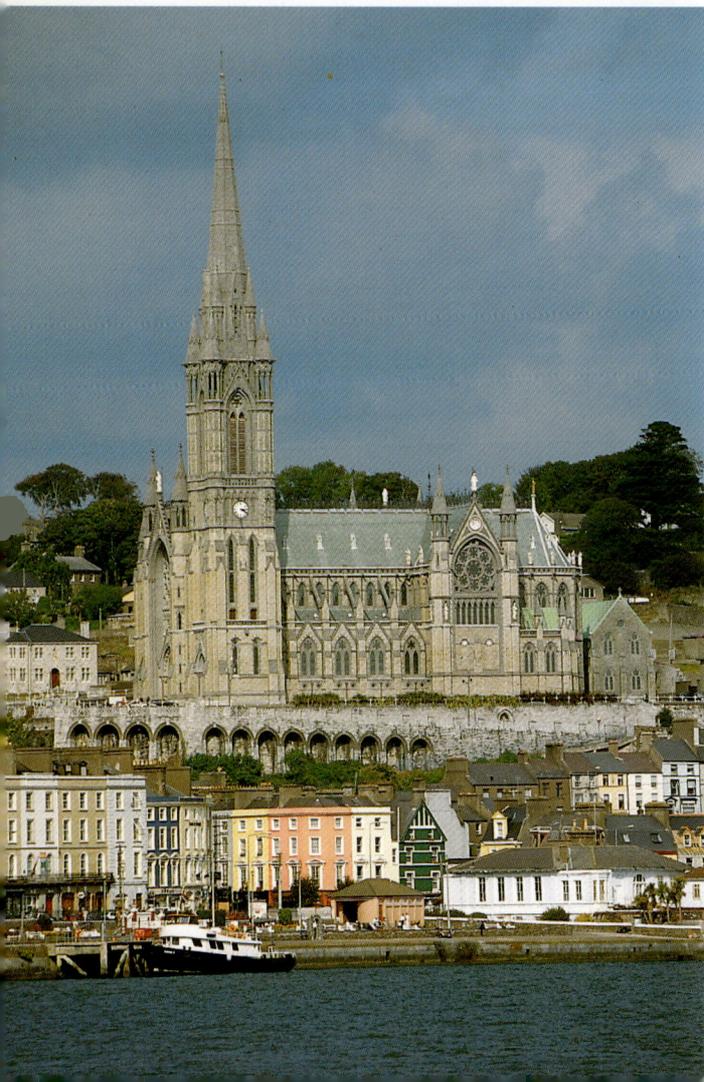

Nad urokliwym miasteczkiem **Cobh** dominuje katedra, wzniesiona w stylu gotyckim przez Pugina. Cobh było ostatnim miejscem postoju dużych transatlantyków, które zawijały tutaj przed wyruszeniem w rejs po oceanie. Wielu emigrantów irlandzkich stąd zaczynało swą przeprawę do Ameryki. I stąd wypłynął w swój ostatni rejs *Titanic*, podobnie jak *Lusitania* storpedowana przez niemiecką łódź podwodną w 1915 r. Tysiące ofiar owej tragedii pochowano na starym, miejscowym cmentarzu. Ale Cork kojarzy się również z przyjemnościami, gdyż może poszczycić się cieplicami z epoki wiktoriańskiej, na wzór angielskich Bath czy Brighton, a ponadto ośrodkiem sportów wodnych. Klub jachtowy w Cork powstał już w 1720 r.

Opactwo w Timoleague

W części lądowej hrabstwa, u błotnistego ujścia rzeki Argideen, leży wioska **Timoleague**, nad którą górują ruiny **opactwa franciszkańskiego**. Założył je w 1312 r. przedstawiciel najmożniejszego miejscowego rodu, Donald Glas MacCarthy, tutaj zresztą pochowany. Po sekularyzacji zgromadzeń zakonnych, dokonanej w XVI w. z woli Henryka VIII, bracia wrócili tutaj w 1604 r. i odbudowali opactwo. Niestety, kiedy w 1642 r. wojsko angielskie podpaliło klasztor i wioskę Timoleague, franciszkanie zmuszeni byli definitywnie opuścić opactwo. Z zabudowań całego kompleksu zachował się kościół, klauzura, cmentarz, parę krzyży oraz mocno zniszczone płyty grobowe.

Na stronie sąsiedniej, u góry, z prawej i z lewej: *więzienie w Cork to obecnie muzeum ilustrujące dzieje ruchu republikańskiego oraz życie więzienne.* U dołu: *katedra wzniesiona przez Pugina.*

U góry: *opactwo w Timoleague założone w 1312 r. i opuszczone przez ostatnich jego mieszkańców w XVII w.* Poniżej: *piękny widok rozpościerający się z Przełęczy Healy w kierunku na południe.*

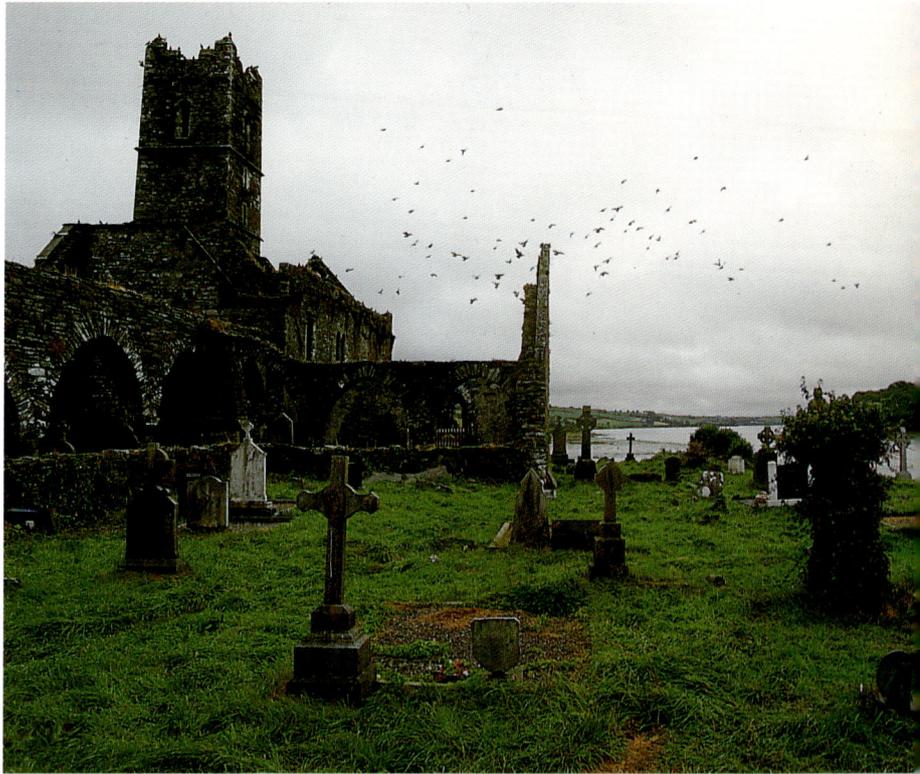

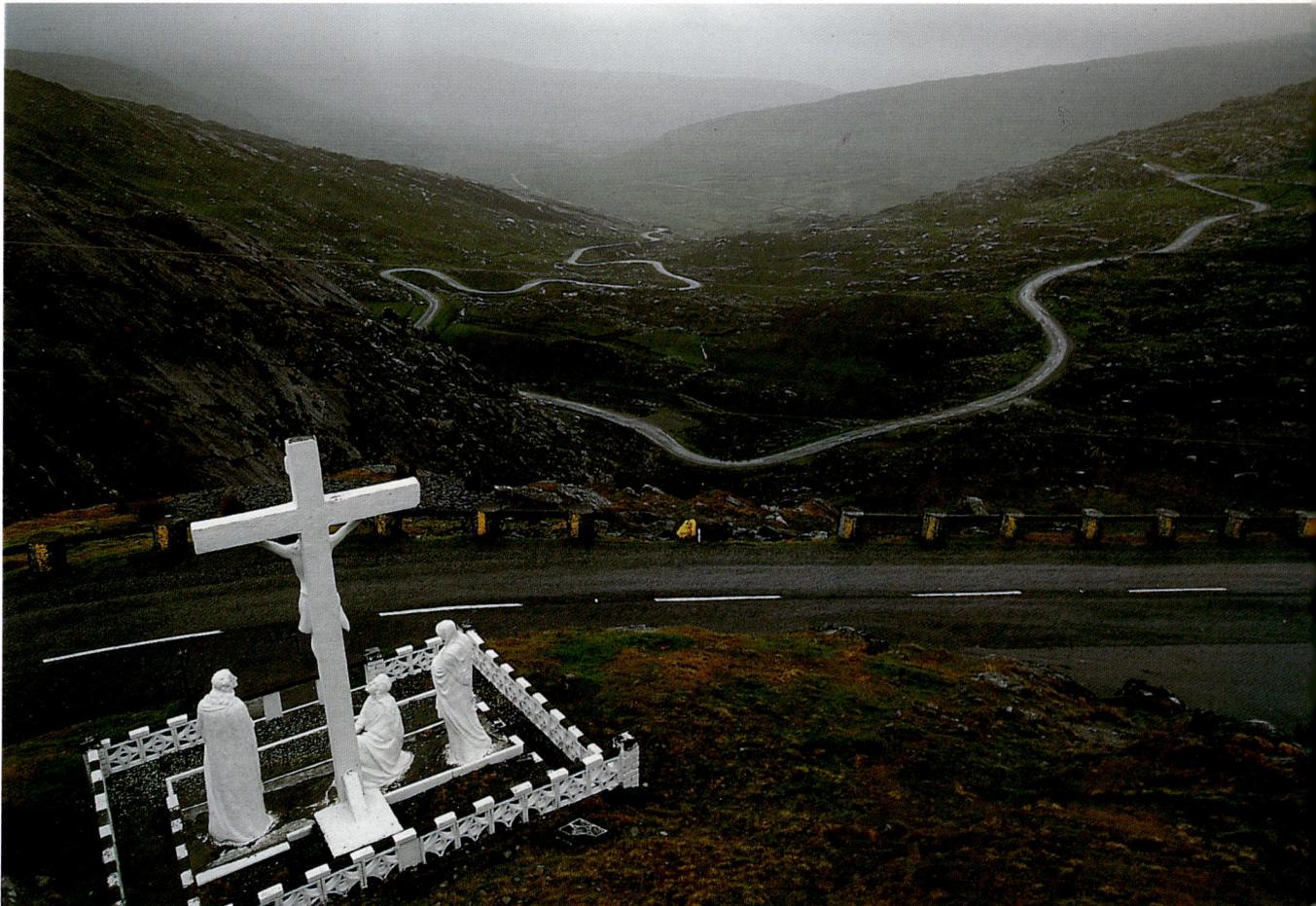

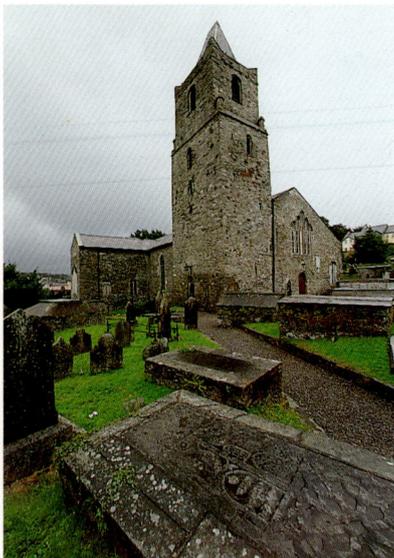

Kinsale

Zatokę **Kinsale** osłania pas ziemi wchodzący do niej niczym mierzeja od strony zachodniej. Nad wodami zatoki i nad portem przycupnęło, na zboczach wzniesienia, miasteczko Kinsale z jego labiryntem wąskich uliczek. Ta naturalna przystań wysunięta na południe miała w burzliwej historii irlandzkiej ważne znaczenie strategiczne. W 1601 r. w Kinsale rozegrała się fatalna w skutkach bitwa, czyli klęska przwódców gaelickich, na skutek której arystokraci irlandzcy utracili władzę i zbiegli do Europy zostawiwszy swe ziemie w rękach angielskich. Wydarzenie to nazwano „odlotem lordów". Ale współczesne Kinsale kojarzy się z przyjemną dla oka architekturą domów mieszkalnych o ciekawych facjatach wyłożonych kafelkami, z docenianymi przez smakoszy restauracjami i z urokliwym małym portem turystycznym.

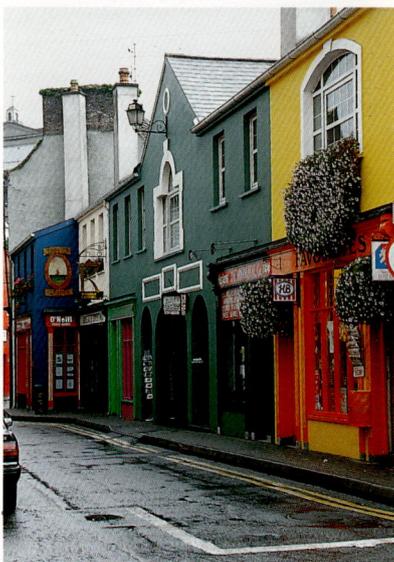

Kościół St Multose

Powstał w miejscu, w którym stał klasztor założony przez św. Multose'a. To jemu, jak się przypuszcza, zadedykowana jest statua zdobiąca zachodnie drzwi kościoła. W obecnych swych kształtach świątynia sięga XII w. Z tejże epoki pochodzi dość osobliwa dzwonnica i romański w stylu portal. **Chór** oraz **prezbiterium** dodano w 1560 r. Cała reszta pochodzi z XIX w.

Old Courthouse

Kiedy w 1915 r. transatlantyk *Lusitania* został storpedowany przez niemiecką łódź podwodną na wodach terytorialnych na wprost Kinsale, na jego pokładzie zginęło 1198 osób. Wydarzenie to stało się przyczyną przystąpienia do I wojny światowej Stanów Zjednoczonych:

U góry, z prawej i z lewej: *kościół St Multose z jego osobliwą dzwonnicą, oraz Old Courthouse związany z historią zatopienia liniowca* Lusitania. *Zdjęcia w środku i u dołu: wąskie uliczki w Kinsale, znakomite restauracje i puby przyciągające smakoszy irlandzkich i zagranicznych, zwłaszcza w czasie corocznego, odbywającego się w październiku* Gourmet Festival.

U góry: *krąg kamienny w Drombeg jest jednym z najlepiej zachowanych obiektów megalitycznych.* U dołu: *kryjówka myśliwych niedaleko kręgu, z pozostałościami szałasu i jamy kuchennej.*

nie ważne czy na statku był proch, jak twierdzili Niemcy, czy wyłącznie niewinni niczemu, nieszczęśni pasażerowie. Śledztwo w tej sprawie powierzono starej instytucji, jaką był stojący do dziś, niemy świadek owej smutnej historii **Old Courthouse** w Kinsale.

Drombeg

W trakcie prac wykopaliskowych prowadzonych przy kręgu kamiennym w **Drombeg**, w samym środku rozstawionych pionowo kołem, siedemnastu monolitów odkryto urnę ze spalonym ciałem ludzkim. Odkrycie wskazuje oczywiście na funkcję kultową, jaką mogły mieć tego rodzaju megality. Monolit ustawiony w pozycji poziomej, leżący na zachodnim kraju kręgu, odznacza się wyrytym na nim śladem, jak się zdaje, stopy ludzkiej bądź jakiejś miseczki. Znawcy przypuszczają, iż krąg ten pochodzi z II w. Podobnych pomników megalitycznych jest w Irlandii bardzo dużo. Istnieje wiele teorii co do funkcji, jakie mogły one spełniać: może były to „obserwatoria" prehistoryczne służące do studiowania gwiazd i ruchów planet, bądź miejsca odprawiania rytuałów. Niedaleko od kręgu znaleziono jakąś starą kryjówkę myśliwych z pozostałościami szałasu i jamą kuchenną.

U góry: *wiszący most łączy latarnię na przylądku Mizen z lądem stałym*. Zdjęcie w środku: *półwysep sięga daleko w wody Atlantyku.* U dołu: *szerokie wybrzeże zatoki Barleycove.*

Przylądek Mizen

Leżący na terytorium hrabstwa Cork, długi półwysep wysunięty daleko na południe w wody Atlantyku, na zachód od **Roaring Water Bay** (Zatoka Huczących Wód), to właśnie **przylądek Mizen**. Wysoki, klifowy z ostrymi skałami górującymi nad wodami morskimi, nie jest bezpiecznym miejscem dla przepływających tędy statków, toteż w leżącej na północ **zatoce Dunlough** doszło do wielu zatonięć. Latarnia morska stojąca na wysepce, do której prowadzi z przylądka Mizen wiszący most, rzuca na wody snopy światła, aby ostrzegać żeglarzy przed niebezpieczeństwem. Rozpościerający się wokół dziki, zionący pustką krajobraz kryje w sobie całe mnóstwo prehistorycznych stanowisk grobowych, prymitywnych fortyfikacji i średniowiecznych zamków. To na przylądku Mizen znajdują się pozostałości **Zamku Trzech Wodzów**, to znaczy jednego z dwunastu zamków zbudowanych wzdłuż wybrzeża w XV w. przez klan O'Mahoney'ów. Na południowej stronie półwyspu leżą ładne miejscowości **Shull** i **Ballydehob**, do których przeprowadziło się wielu ludzi sztuki – złotnicy, mistrzowie tkactwa artystycznego czy pisarze – urzeczonych surowym pejzażem tych okolic i nie stresującym sposobem bycia ludzi stąd rodem.

Barleycove Beach

Ta wspaniała, szeroka piaszczysta plaża rozciągająca się jakoby w cieniu **przylądka Mizen** nawiedzana jest prądami Golfstromu (Prąd Zatokowy) i dlatego woda

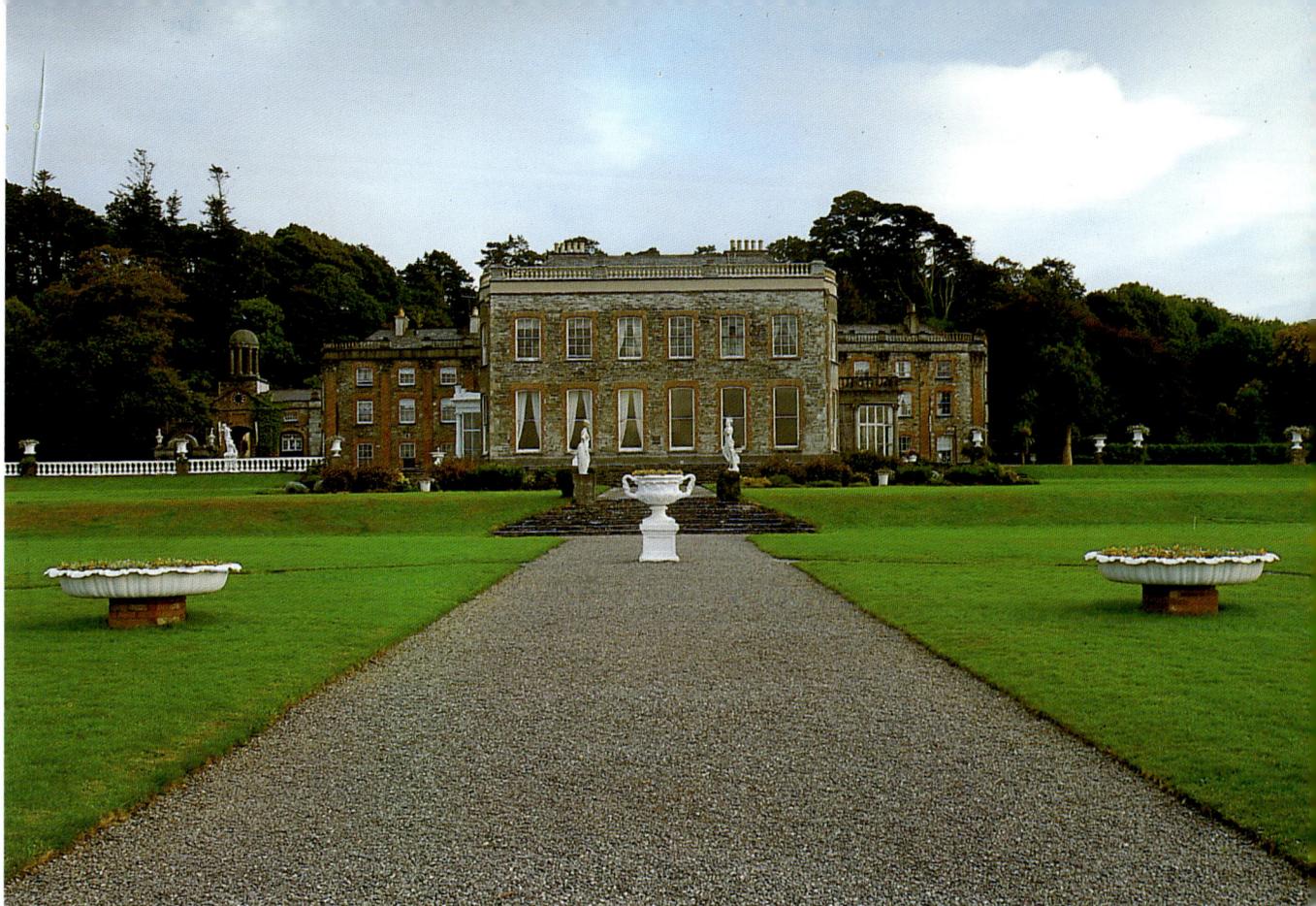

U góry: *Bantry House zbudowany w 1720 r. i rozbudowany w przeciągu stuleci.* Zdjęcie w środku: *Jadalnia Niebieska ozdobiona portretami pędzla Allana Ramseya.* U dołu: *sala z arrasami, a w niej m. in. arras, który pochodzi ponoć z kolekcji Ludwika Filipa Orleańskiego.*

morska jest tutaj najcieplejsza w całej Irlandii, a długie fale Atlantyku ściągają do Barleycove Beach mnóstwo pasjonatów surfu.

Bantry House

Żadna inna rezydencja wiejska w Irlandii nie może poszczycić się tak fascynującym widokiem, jak **Bantry House**. Usytuowana na krańcu zatoczki, góruje nad wodami zatoki Bantry, a wzrok sięga stąd daleko po **Whiddy Island** i majestatyczne **Caha Mountains**. Dom ten zbudowany w 1720 r. składał się początkowo z trzech pięter. W 1746 r. dom oraz znaczną część ziem na półwyspie Beare zakupił Richard White, rolnik z Whiddy Island, który dorobił się fortuny prawdopodobnie na przemycie. Wnuk Richarda, również Richard White, otrzymał tytuł szlachecki w nagrodzie za dochowanie wierności Anglii, kiedy to w 1796 r. flota francuska przybiła do brzegów zatoki Bantry, by pomóc w powstaniu zorganizowanym przez United Irishmen. Richard White wnuk rozbudował rezydencję dodając boczne skrzydła oraz wychodzącą na morze fasadę północną. Ale to nie jemu, lecz innemu księciu, podróżnikowi i znawcy sztuki, Bantry House zawdzięcza kolekcję wspaniałych przedmiotów i dzieł, jakie obecnie ją zdobią: przepiękne arrasy, z Gobelins i Aubussons, malowidła i meble. Trzeba było dom znacznie powiększyć, aby pomieścić w nim wszytkie te skarby sztuki. Wznoszące się za domem ogrody tarasowe zostały niedawno temu odrestaurowane.

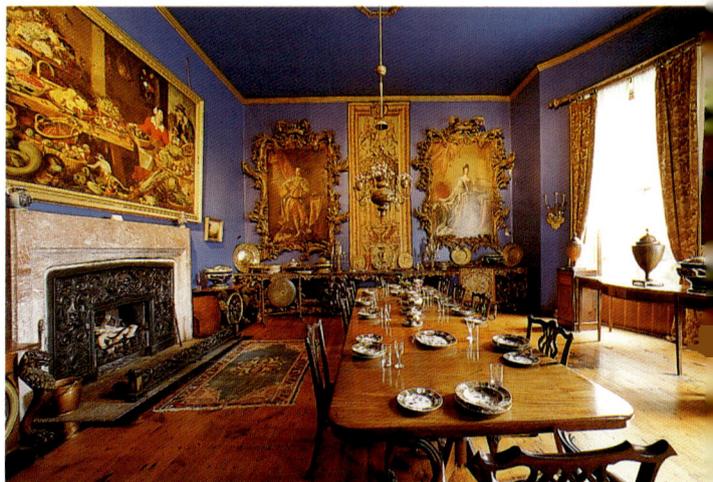

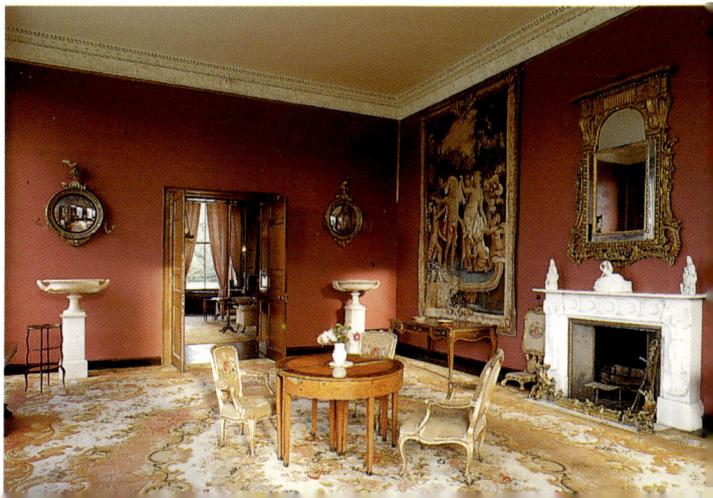

U góry: *egzotyczne ogrody na Garnish Island, gdzie wpływ Prądu Zatokowego sprzyja uprawie roślinności podzwrotnikowej.* U dołu: *wylegująca się na słońcu foka na skale w zatoce Bantry.*

Garnish Island

Dokładnie na wprost **Glengariff**, w zatoce **Bantry**, leży wysepka o nazwie **Garnish**. Aż po 1910 r. była jedynie skalistym wykwitem w morzu, takim jakim są wyrastające na wprost niej góry na lądzie stałym. Właściciel wysepki John Annan Bryce przywiózł ziemię kompostową i urządził na wyspie wspaniałe ogrody – cud, bo oaza bujnej roślinności w samym środku kamiennego świata. Można tu oglądać **ogród w stylu włoskim**, projektu Harolda Peto, zwróconą ku morzu **świątynię grecką**, **wieżę obserwacyjną** i **wieżę zagarową**. Na tejże wysepce dramaturg George Bernard Shaw, laureat nagrody Nobla, napisał „*Świętą Joannę*". Syn Bryce'a przekazał wyspę państwu.

Wyspa fok

Przewoźnicy dowożący turystów na **Garnish Island** rzadko kiedy zapominają o tym, aby nie zatrzymać się choćby na chwilę na skalnych wysepkach z odpoczywającymi na nich, wygrzewającymi się w słońcu fokami. Najprawdopodobniej to ciepłe wody, które Prąd Zatokowy skierowuje ku zatoce Bantry, ściągają tutaj foki.

KERRY

W **Kerry** nie ma miejsca, które nie byłoby usytuowane blisko wody, czy to Oceanu Atlantyckiego z falami rozbijającymi się o liczne, górzyste półwyspy Kerry, czy to licznych jezior leżących wokół **Killarney**. Hrabstwo zachwyca swymi pejzażami z górującym nad nimi najwyższym szczytem w Irlandii **Carrauntoohil**, wyrastającym z **fumarol MacGillycuddy'ego** i kontrastującym z łagodnym krajobrazem usianego wysepkami pojezierza. Niewykluczone, że to z powodu usytuowania tegoż regionu na uboczu, z dala od dużych miast, przetrwała i jest ciągle żywotna tutaj kultura irlandzka: w pubach rozbrzmiewa tradycyjna muzyka, można potańczyć po irlandzku, przysłuchać się mowie irlandzkiej w jednej z krain *Gaeltacht*, wzdłuż brzegów półwyspu **Dingle,** a także można przypatrzeć się pracy koronarek.

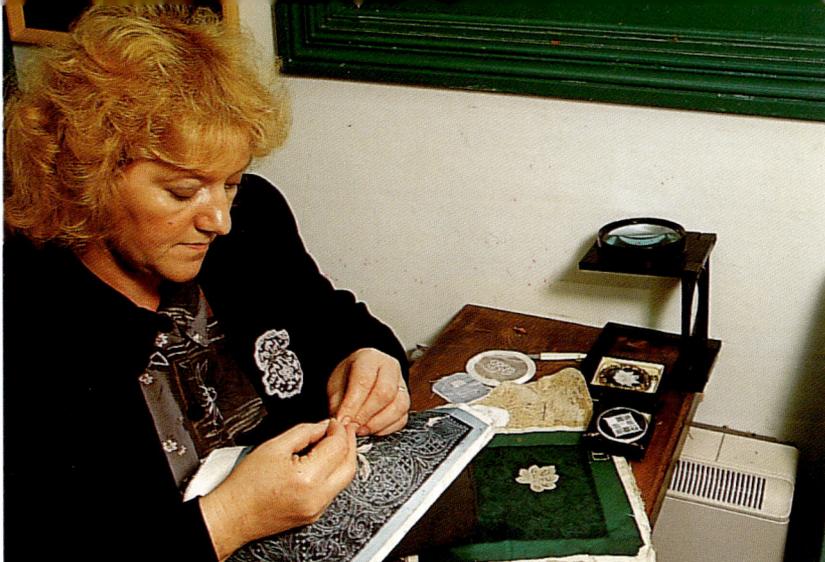

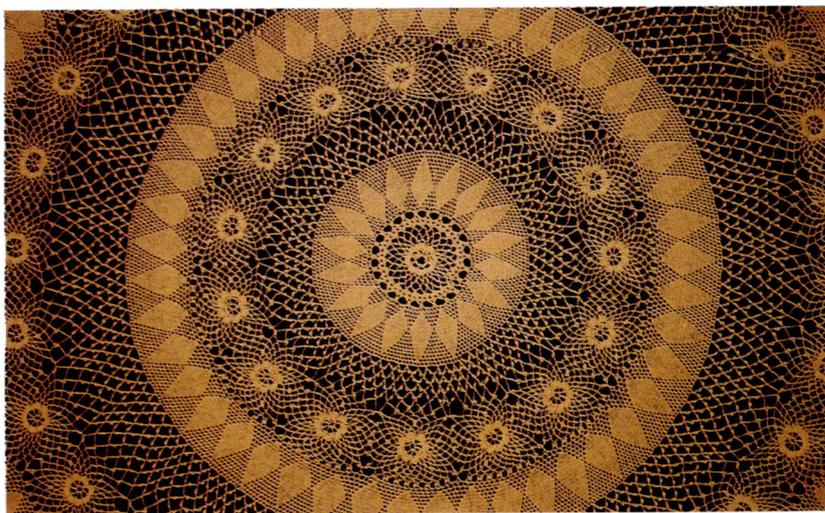

Siostry zakonne w klasztorze w Kenmore doprowadziły do szczytów doskonałości bardzo oryginalny typ koronek, które można tu zakupić w wielu sklepach z wyrobami rękodzielnictwa.

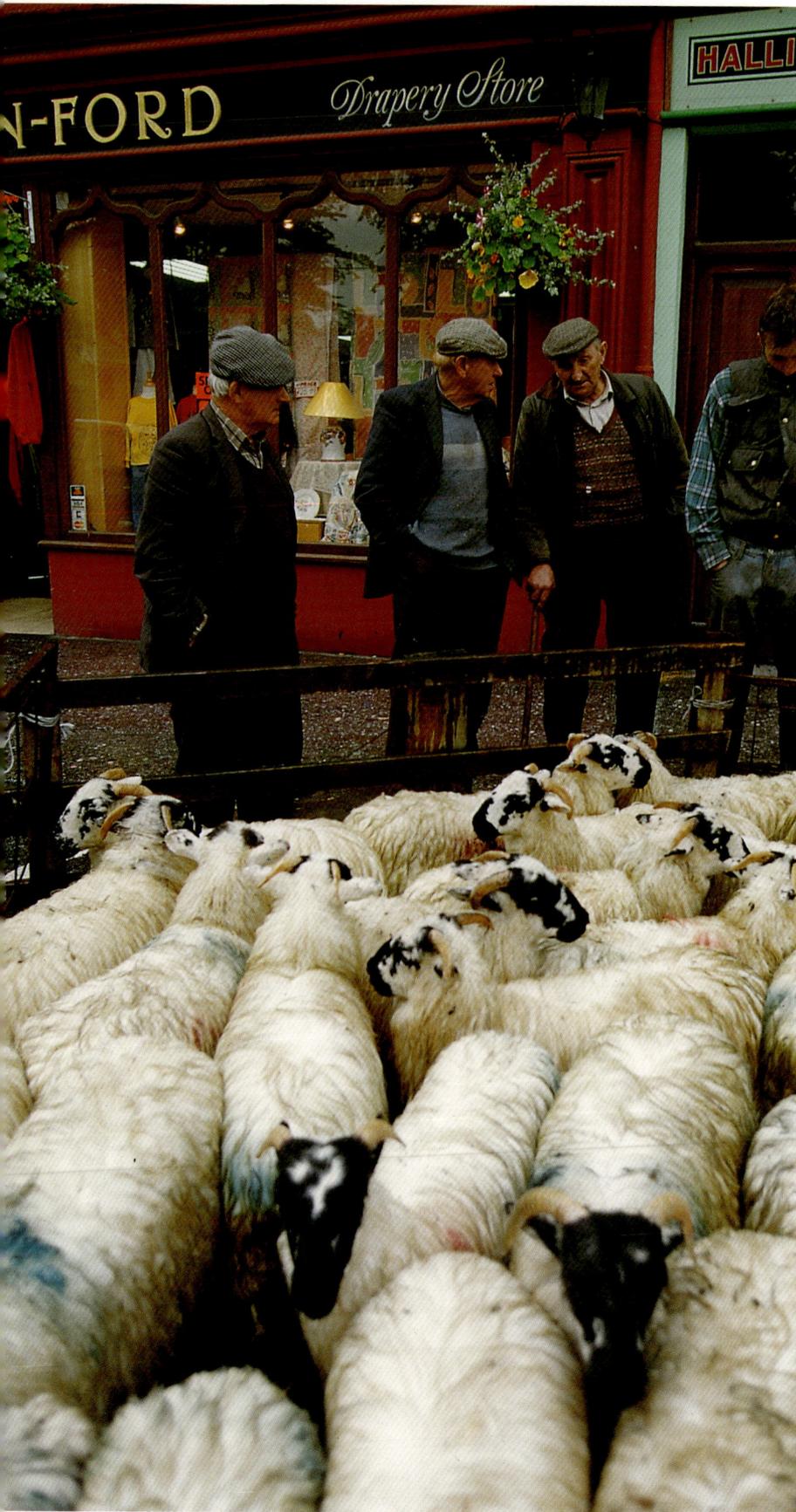

Kenmare

Osada rybacka **Kenmare**, aczkolwiek mała, ale o charakterze kosmopolitycznym, gdyż nie brakuje tu bynajmniej turystów oraz osiedli w niej liczni obcokrajowcy. Sklepy ze zdrową, ekologiczną żywnością, kioski z pamiątkami czy też luksusowe restauracje nie przeszkadzają mieszkańcom Kenmare w kultywowaniu rodzimych tradycji. Tutejsze rękodzielnictwo słynie z pięknych koronek o wzorach wymyślonych przez siostry zakonne z miejscowego klasztoru, tak doskonałych i finezyjnie wykonanych, że trudno je sprzedawać za niską cenę. Można je kupić w każdym sklepie z pamiątkami. Dzień targowy w Kenmare nie przestał być tutaj najważniejszym dniem miesiąca. Okoliczni rolnicy prowadzą na targowisko swe bydło, po czym zawzięcie i głośno targują się, aby w końcu na znak ubicia targu splunąć do prawej dłoni i podać sobie rękę. To sir William Petty, główny kwatermistrz Olivera Cromwella, założył Kenmare około 1640 r. jako zaplecze jego huty żelaza pracującej przy rzece Finnihy. W produkcji wykorzystywano węgiel drzewny, toteż lasy wokół zostały w owych czasach poważnie przetrzebione. Warto wiedzieć, iż pierwszym który opracował plan urbanistycznego zagospodarowania miasteczka na planie x był miejscowy latyfundysta, markiz Lansdowne.

W dni targowe miejscowi rolnicy spotykają się, aby poplotkować i dobić targów.

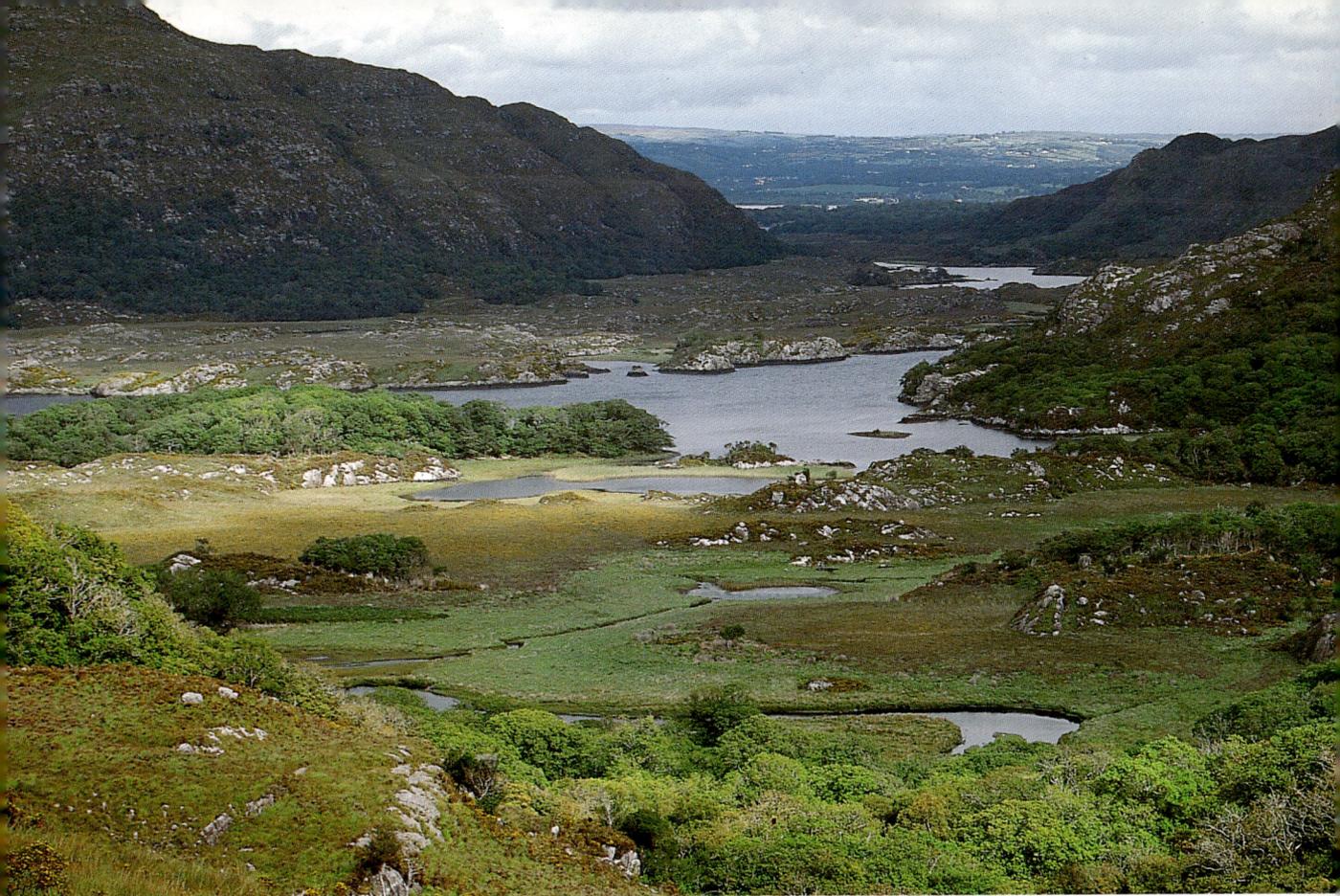

U góry: *od kiedy w 1756 r. lord Kenmare wybudował cztery duże drogi, by zachęcić napływ turystów, wspaniałe jeziora Killarney ściągają tutaj wielu przybyszów. U dołu: wąwóz Moll, w którym setki lat trwająca erozja lodowcowa wygładziła ogromne głazy.*

Jeziora Killarney

Krajobraz tej części Irlandii zawdzięcza swe piękno działaniu ostatniego zlodowacenia, które miało miejsce ponad milion lat temu. Jeden lądolód przesunął się wtedy z midlands w kierunku na południe, drugi natomiast w kierunku na północ poprzez **Fumarole MacGillycuddy** oraz góry wznoszące się wokół **Killarney**. Dwadzieścia tysięcy lat temu cofając się lądolód zostawił po sobie trzy głębokie, wspaniałe jeziora. Dolina **Jeziora Górnego** została wyżłobiona niczym łyżką, podczas gdy doliny **Jeziora Środkowego** i **Dolnego** utworzyły się podczas odladzania się i jednoczesnego rozpuszczania się warstw wapieni, jakie leżały pod lodem. Gdzie indziej, bo w **wąwozie Dunloe** i na obszarze na wschód od **Lough Currane**, lądolody zostawiły po sobie detrytus, a w **wąwozie Moll** wypolerowały siłą erozji ogromne skały. W pejzażu górskim tej części wyspy cieszą oko mieniące się karmazynem wrzośce i bardzo różnorodna flora, występuje tu bowiem aż jedna czwarta część rzadkich roślin irlandzkich. W okresie od maja do lipca na zboczach wzgórz i na terenach o największej wilgotności pojawiają się rośliny typowe dla basenu Morza Śródziemnego i Portugalii, jak na przykład tłustosze i skalnice, a w lipcu i sierpniu rozkwitają osobliwości Ameryki, jakimi są wątrobowce i trzciny.

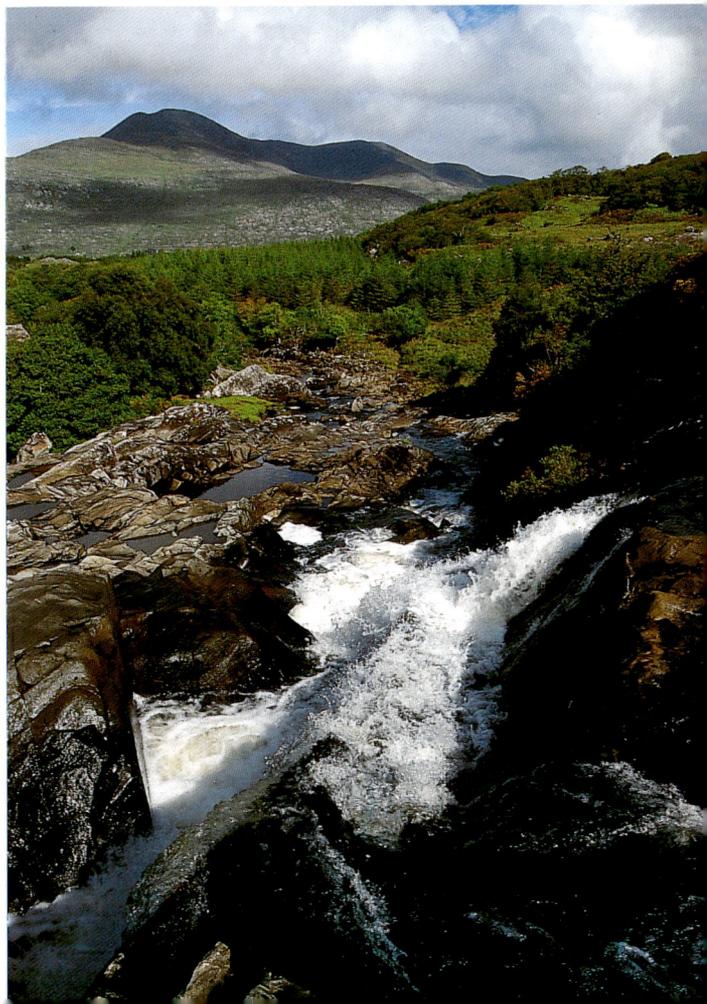

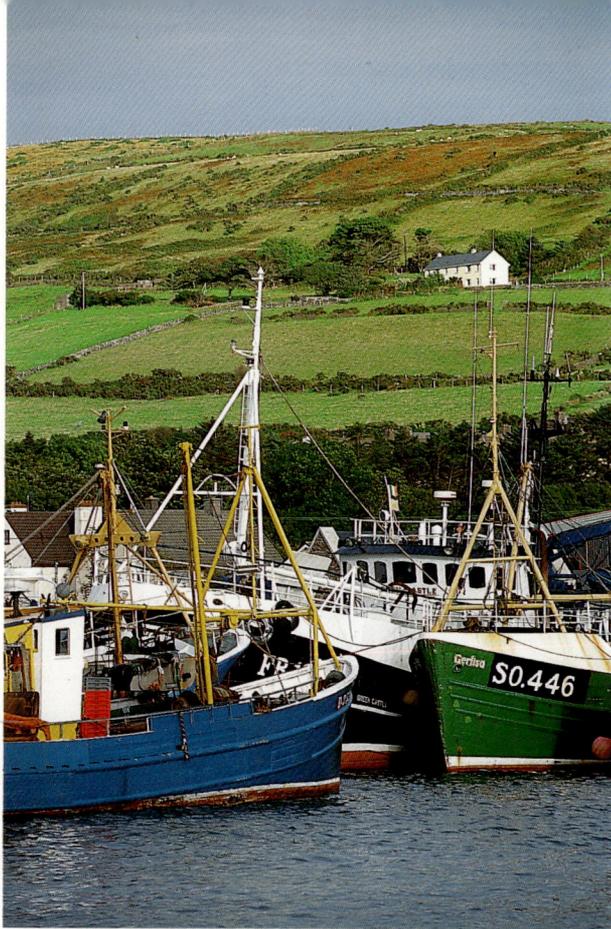

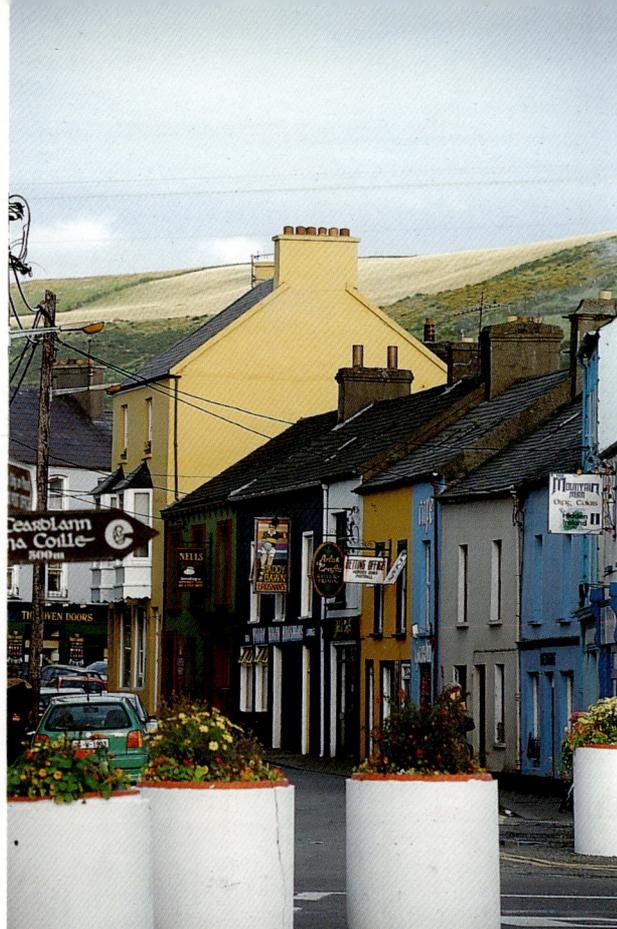

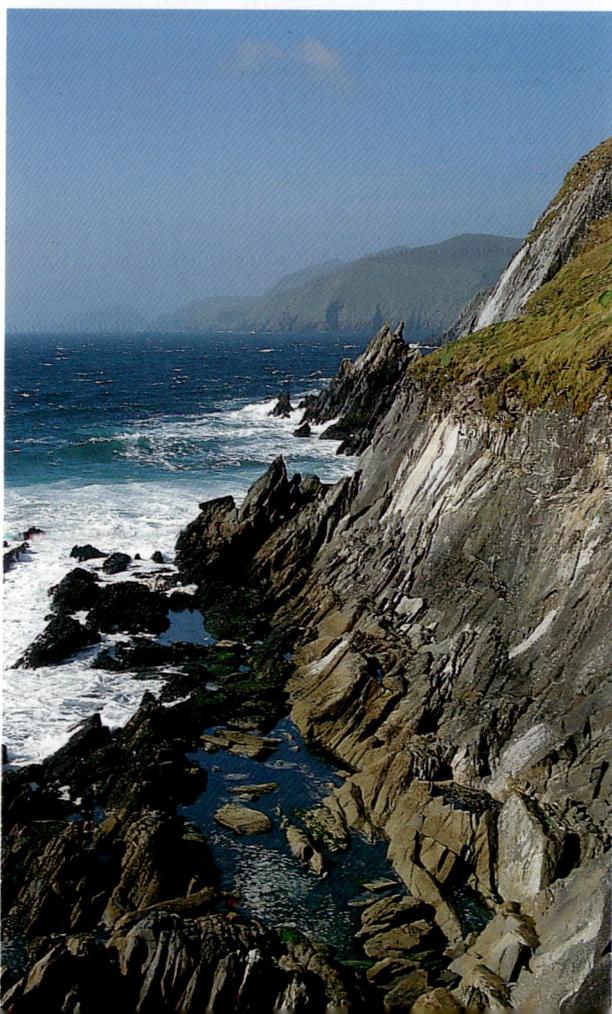

U góry, z lewej: *łodzie rybackie w porcie Dingle, przystosowane również do wycieczek turystycznych, w czasie których można podziwiać zachwycające widoki.*
Z prawej: *wioska Dingle z jej domkami w pastelowych kolorach, gwarnymi pubami i znakomitymi restauracjami. U dołu: przylądek Slea, u samego krańca półwyspu Dingle, wychodzi na przeciw wyspom Blasket, opuszczonym przez ostatnich mieszkańców w 1953 r.*

Dingle

Ongiś **Dingle** był najważniejszym portem w hrabstwie Kerry i jeszcze dziś w jego niewielkim porcie, przy łodziach rybackich uwija się całe mnóstwo zapracowanych ludzi. Niektóre z łodzi wykorzystywane są na wycieczki turystyczne, aby pokazać odwiedzającym Dingle świeżą, lokalną atrakcję, czyli sympatycznego delfina o imieniu *Fungie*. Uwielbia on wyskakiwać z morza, aby witać się w ten sposób z przybyszami. Wszędzie na tymże półwyspie można natrafić na stanowiska archeologiczne, monastyry, krzyże celtyckie i ruiny. W interesującej powieści Thomasa O'Crohana *The Islandman* („Wyspiarz") oraz w straszliwych wspomnieniach spisanych przez wyspiarkę Peig Sayers opowiedziane zostały historie ciężkiej walki o przetrwanie na Dinge, jak i na leżących w pobliżu **przylądka Slea** wyspach **Blasket Islands** (nie zamieszkałych od 1953 r.), na początku XX w. Znaczna część Dingle należy do obszaru językowego zwanego *Gaeltacht*, na którym używa się języka irlandzkiego. To jedna z niewielu krain w Irlandii, mieszkańcy których posługują się antycznym językiem gaelickim. Oprócz języka, również tradycyjna muzyka i taniec irlandzki umilają wieczory we wszystkich pubach Dingle.

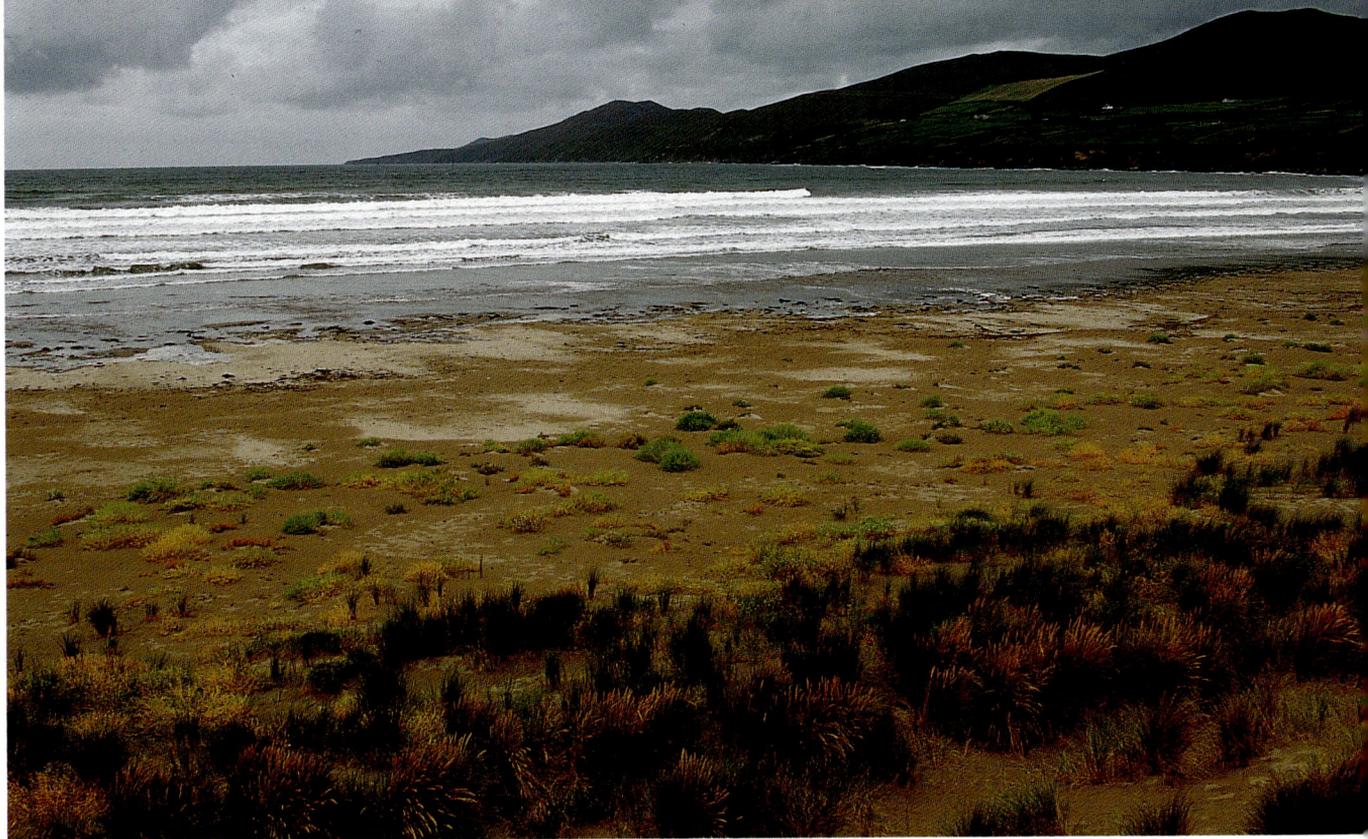

U góry: *plaża w Inch to piaszczysty pas o długości 5 km, ochroniony wydmami.* U dołu: *przełęcz Conor na wysokości 305 m łączy miasto Dingle z północną częścią półwyspu.*

Inch

Ograniczony od lądu wydmami, piaszczysty pas w **Inch**, ciągnący się na długości 5 km, sięga prawie do górnej połowy wybrzeża **zatoki Dingle.** Wydmy chłostane wiatrami, ciągle zmieniającymi swój kierunek, to środowisko, w którym żyją kolonie rzadkich roślin potrafiących przystosować się do tak trudnych warunków. Niektóre z nich rozwierają swoje liście tylko kiedy pada deszcz, inne potrzebują nawet trzynastu lat, aby zakwitnąć i na nowo rozsiać swój pyłek. Teren wydmowy wzmacniają porastające go kępki trawy piaskolubej o długich, głęboko sięgających w teren korzeniach, zaś grubolistny ostrokrzew morski o niebieskawych kwiatach przyciąga motyle. Rosną tu ponadto: koniczyna ptasionoga oraz zwykła, żółte fiołki morskie, wyki a nawet rzadkie i chronione orchidee. Równie ciekawa jest fauna tegoż habitat, bo wydmy odwiedzają złote siewki żywiące się pchłami morskimi, nurkujące głuptaki, mewy i tłoczące się na pasie wodnicowym kormorany.

Przełęcz Conor

Droga prowadząca od Brandon Mountain po Stradbally Mountain serpentynowo wije się po zboczu aż na wysokość 305 m, na której leży **przełęcz Conor**. Łączy ona **Dingle** z północną częścią półwyspu. Z przełęczy rozciąga się fascynujący widok.

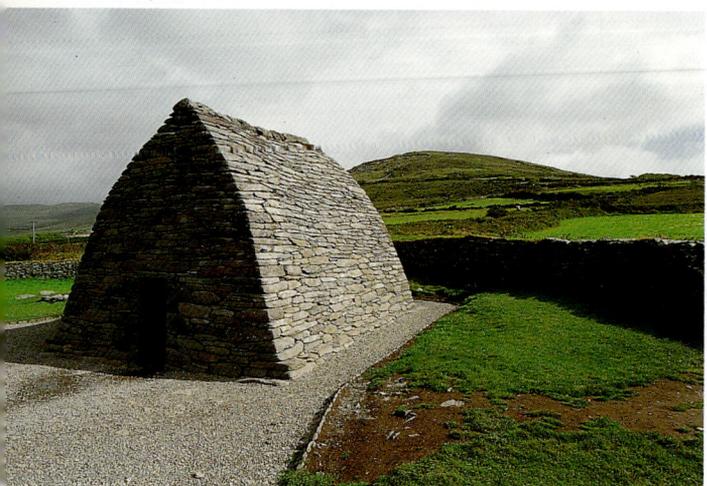

Kościół w Kilmalkedar

To piękny kościół w stylu romańskim zbudowany na miejscu poprzedniego kościółka zadedykowanego St Mael Cathair, wnukowi króla Ulsteru, który zmarł tutaj w 636 r. **Kościół** miał dach dwupołaciowy wzniesiony z warstwowo ułożonych kamieni, być może wzorowany na **kaplicy Cormaca** w **Rock of Cashel**. Posiada jedną **nawę** i **chór**. We wnętrzu znajduje się **kamień** z wyrytym nań alfabetem łacińskim. To ślad po chrześcijańskich osadnikach, którzy zakładali szkoły, by uczyć dzieci czytać i pisać. Kamień zasłynął z powodu swych mocy taumaturgicznych i jego sława przetrwała aż po lata 70-te XX w. **Okno wschodnie** znane jest pod nazwą *„cró na snáthaide"*, co znaczy „uszko igły". Przypuszcza się, iż pielgrzymi przeciskali się przez nie dla zbawienia duszy. Na cmentarzu zachował się prastary **zegar słoneczny** wyryty w kamieniu. W pobliżu usytuowany jest **dom św. Brendana**, najprawdopodobniej siedziba lokalnego kapłana.

Fort Dunbeg

Znaczna część tegoż **fortu**, zbudowanego na cyplu w VIII lub IX w., pogrążyła się w otchłaniach morskich, niemniej to co przetrwało robi imponujące wrażenie. Cztery bastiony obronne okalają kamienne mury, a przy wejściu znajdują się leżące na poziomie terenu lochy. We wnętrzu fortu zachowały się pozostałości **domu** oraz **beehive hut** (okrągła budowla kamienna). **Podziemne przejście** prowadzi stąd do zewnętrznych struktur obronnych.

Oratorium Gallarusa

Z około dwudziestu takich oratoriów na terenie Irlandii najbardziej reprezentatywnym jest **oratorium Gallarusa**, datowane na IX bądź X w. Stanowi świadectwo przejścia od architektury na planie koła, czego przykładem jest **Dunbeg**, do budownictwa na planie prostokąta.

LIMERICK

Miasto **Limerick** strzeże ujścia rzeki Shannon wraz ze swym pięknym, trzynastowiecznym **zamkiem króla Jana**. Założone przez Wikingów, w X w. wpadło w ręce Irlandczyków pod wodzą wielkiego króla Brian Boru i stało się kwaterą główną klanu O'Brien. Następnie przyszła kolej na Normanów, którzy miasto obwarowali, po czym nastał długi okres względnego pokoju, dopóki w 1651 r. nie zdobyły zamku wojska Olivera Cromwella. Minęło czterdzieści lat i kiedy doszło do klęski katolickiego króla Jakuba II, w bitwie u rzeki Boyne w 1690 r., i poddało się wielu jego sojuszników, Limerick walczyło do upadłego, a jego obroną dowodził bohater narodowy Patrick Sarsfield. Rok później miasto nie było już w stanie stawiać oporu, toteż zawarto Trakat w Limerick, na mocy którego katolicy uzyskali pewne, choć niewielkie, prawa. Legenda głosi, że Anglicy traktat złamali „zanim wysechł atrament, którym został spisany" i od razu ogłosili prawa o zdecydowanie antykatolickim charakterze. Od owego czasu Limerick stał się bastionem patriotyzmu irlandzkiego.

Zamek króla Jana

Budowę zamku ukończono w 1202 r. Miał kształt pięciokąta wzmocnionego czterema masywnymi wieżami. W 1611 r. jedna z nich została zastąpiona bastionem. Obecnie na zamku mieści się **centrum** studiów nad dziejami Limerick.

Lough Gur

Na terenie wokół **Lough Gur**, jeziora w kształcie podkowy, odkryto wiele śladów z czasów prehistorycznych, między innymi umocnienia, szałasy, kunsztownie zdobioną tarczę z brązu z 700 p.n.e. oraz grób korytarzowy. Ale najbardziej imponujące są ogromne **monolity** ustawione niemalże w idealny krąg. Niewiele wiadomo o ich wykorzystaniu, jedynie przypuszcza się, iż spełniały najprawdopodobniej funkcję kultową.

Adare

Aż po początek XIX w. wioska **Adare** była skupiskiem nędznych baraków. Pewnego dnia trzeci książę Dunraven, pan na zamku w Adare (aktualnie to hotel) rozpoczął prace nad polepszeniem warunków życia na tutejszej wsi i tak powstały uliczki z charakterystycznymi, istniejącymi po dziś dzień chatami krytymi strzechą.

Na stronie sąsiedniej, u góry z lewej: *widok z przylądka Slea w kierunku na Great Blasket Island. Z prawej: kościół w Kilmalkedar, ozdobiony cennymi rzeźbami, ongiś mający dach z kamieni ułożonych bez zaprawy, na sucho.*
Zdjęcie w środku: wielki fort z czterema obronnymi bastionami okalającymi jego kamienne mury. U dołu: oratorium Gallarusa, najlepiej zachowany obiekt kultowy tego typu w Irlandii.

Na niniejszej stronie: *zamek króla Jana bez Ziemi, wzniesiony przez Normanów w 1202 r., strzeże dostępu do rzeki Shannon. Zdjęcie w środku: duży kamienny krąg kultowy w osadzie z epoki kamienia, leżącej nie opodal Lough Gur. U dołu: szereg uroczych chat krytych strzechą we wiosce Adare.*

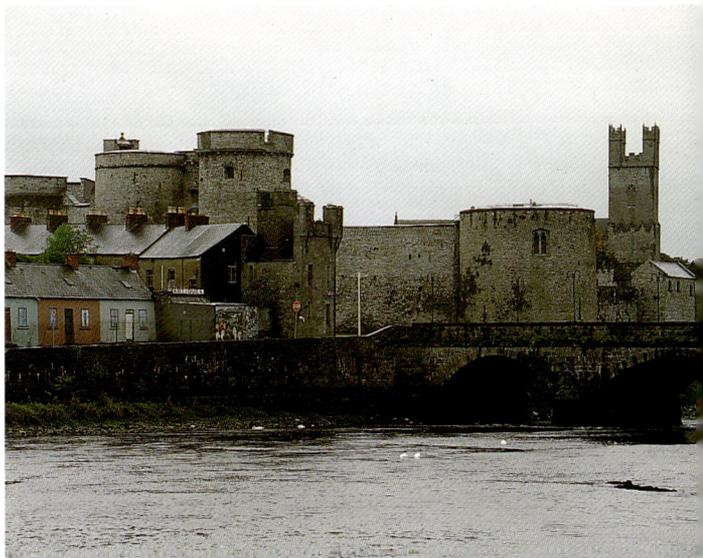

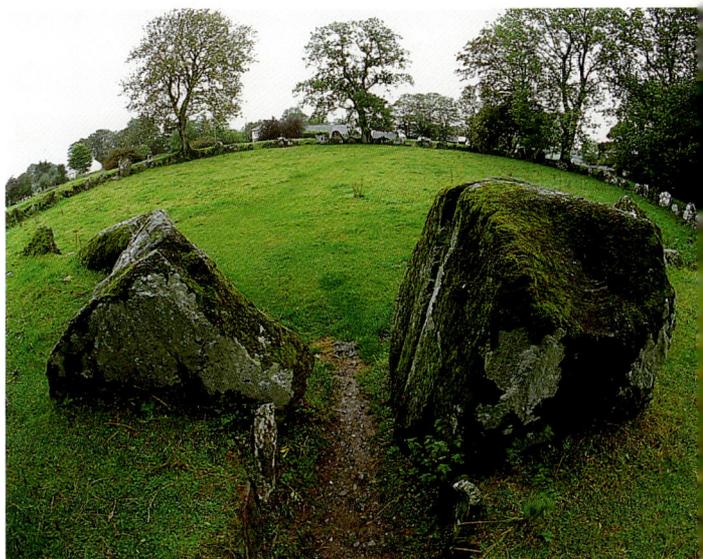

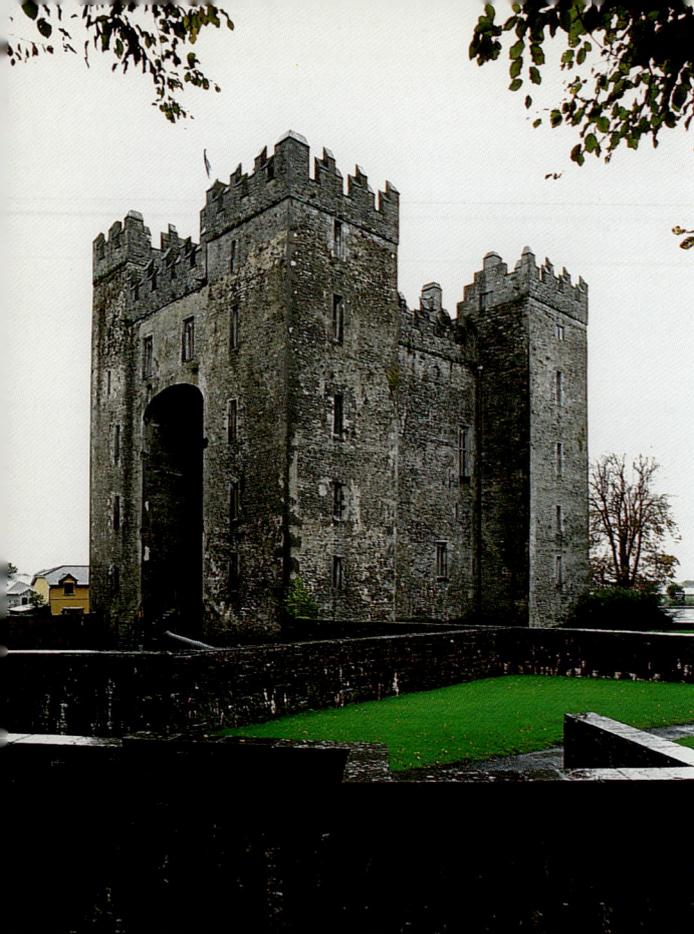

IRLANDIA ŚRODKOWO-ZACHODNIA

CLARE

Jałowe, bezkresne wapienne tereny **Burren,** rozpościerające się w północnej części **Clare** ściągają do tego hrabstwa wielu botaników. Ale nie tylko, gdyż w Clare warto obejrzeć fascynujące **skalne wybrzeże w Moher,** piękne piaszczyste plaże w **Fanore, Ballyvaughan** i **Lahinch,** a nade wszystko miasta **Doolin** i **Milltown Malbay,** słynące z tradycyjnej muzyki i piosenek irlandzkich.

Zamek Bunratty

Zamek Bunratty, wzniesiony w 1460 r. przez klan MacNamara, stoi w miejscu, w którym leżała ongiś wyspa na północnym brzegu rzeki Shannon. Podobnie jak w przypadku wielu innych ufortyfikowanych budowli w Irlandii, na tym samym miejscu znacznie wcześniej wznieśli konstrukcje obronne zarówno Wikingowie (fosa z tego okresu jest widoczna do dziś) oraz Normanowie, którzy zbudowali pierwszy zamek na wyspie. Niedawno odrestaurowany, potężny zamek-forteca ma kształt prostokąta, i obecnie mieści kolekcję mebli, arrasów i malowideł z okresu od XIV do XVII w. W zamku organizowane są średniowieczne uczty. Na przyległym doń terenie urządzono park etnograficzny **Bunratty Folk Park,** czyli rekonstrukcję XIX-wiecznej wioski.

Klify Moher

To fascynujący widok: pionowo wznoszące się nad głębinami morskimi skały o wysokości nawet 200 m, ciągnące się na długości 8 km. Fale morskie z ogromną siłą bijące w skały z miękkiego piaskowca i kruchych łupków, powodują ich erozję, toteż w wielu miejscach ostały się jedynie pojedyncze, wyglądające niczym iglice wyrastające z dna morza, najtwardsze ze skał.

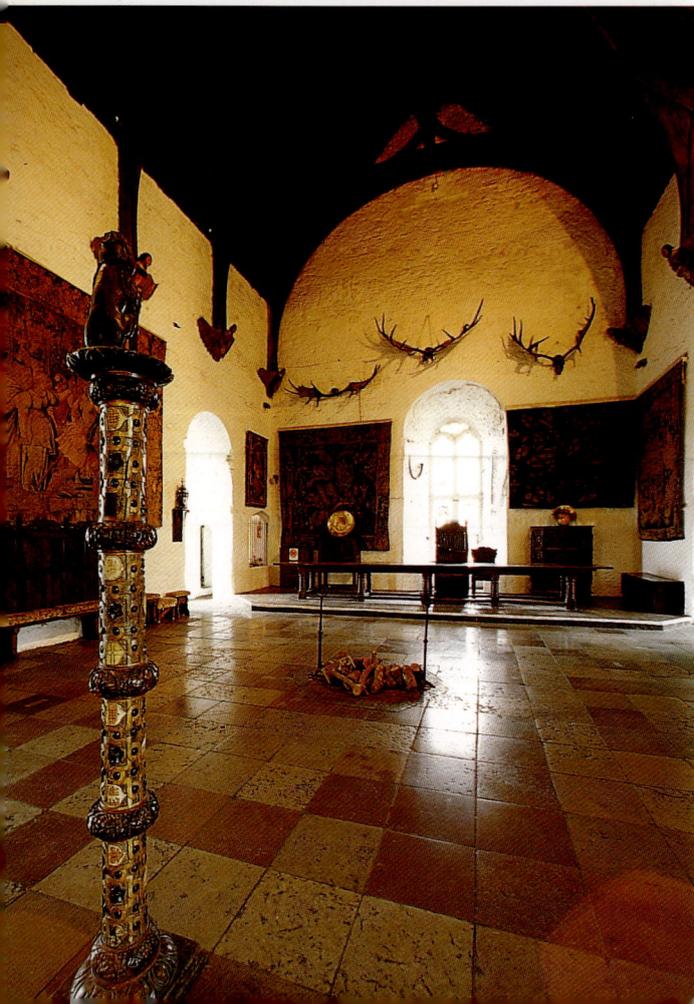

Na niniejszej stronie, u góry: *zamek Bunratty, nad rzeką Shannon.* Poniżej, z lewej: *duża sala zamkowa*; z prawej: *kaplica prywatna.*

Na stronie obok: *biczowane falami klify Moher, w północnej części hrabstwa Clare.*

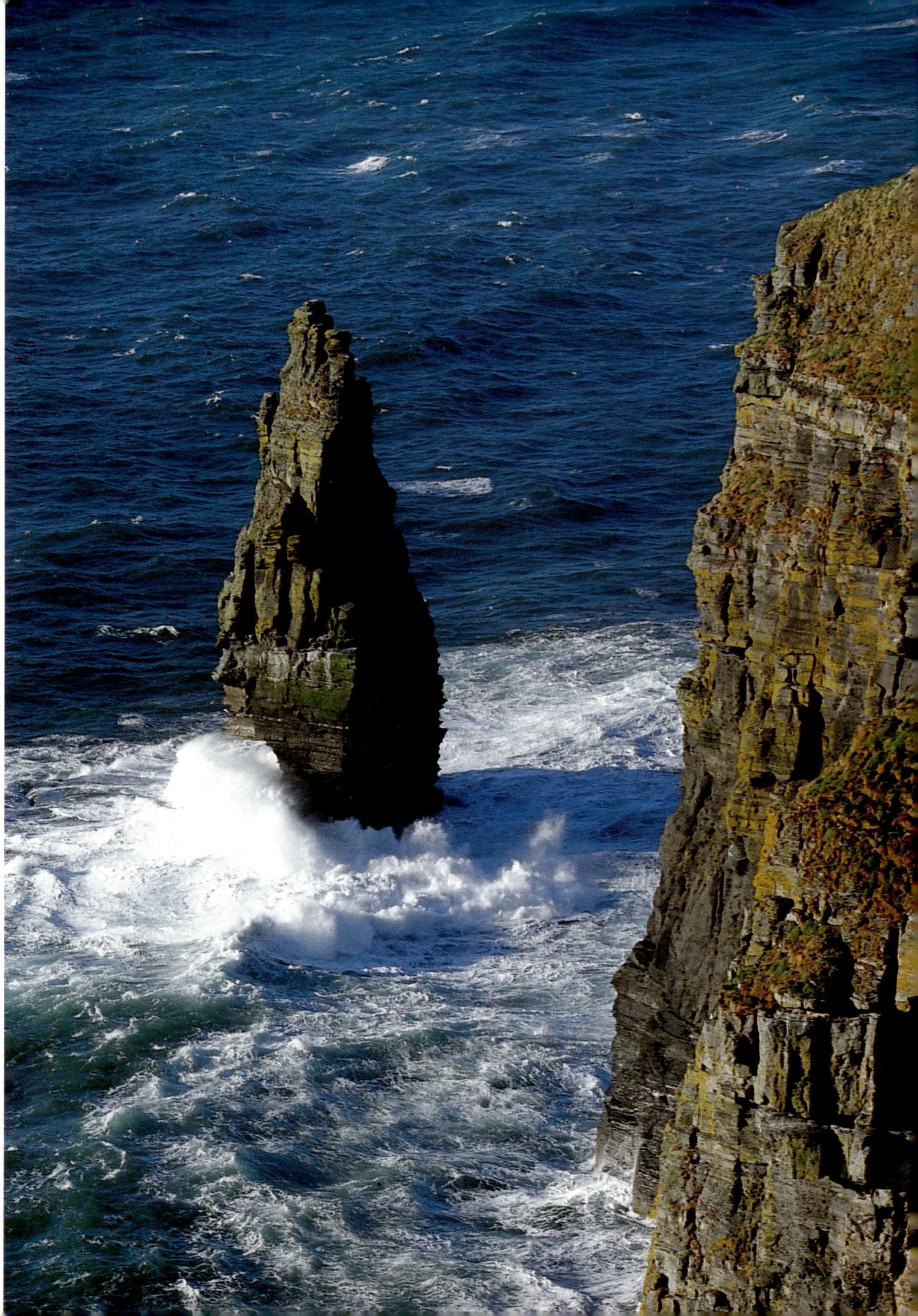

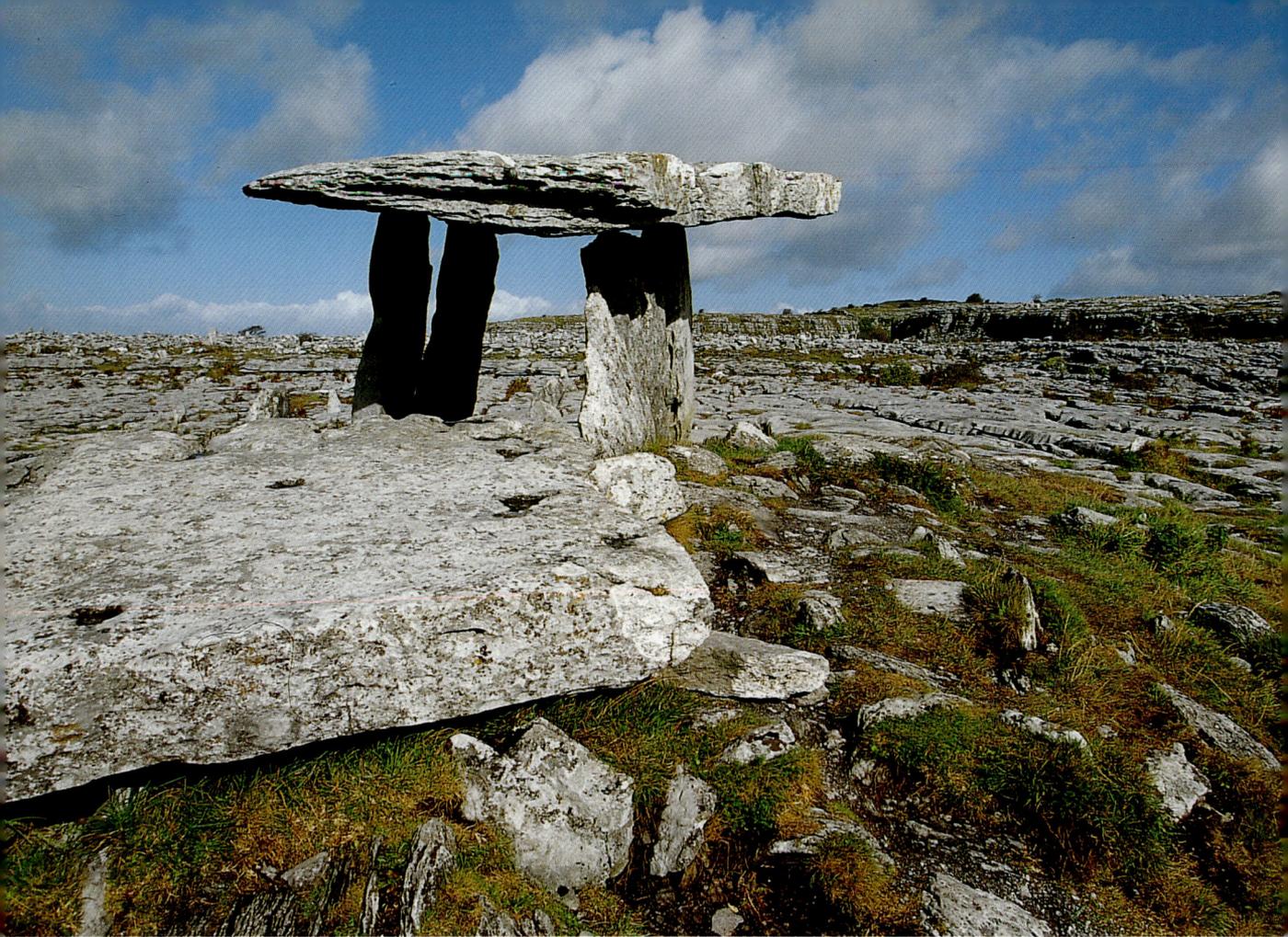

Na niniejszej stronie: *dolmen Poulnabrone, w samym środku wapiennego płaskowyżu Burren*

Na stronie obok: *północno-zachodnie Clare posiada wspaniałe plaże i turyści mogą tutaj wynająć tradycyjną chatę (cottage) w którejś z morskich miejscowości. Zdjęcie w środku: w Lisdoonvarna nie brakuje pubów i w jednym z nich, Matchmaker Bar (Bar Swatów), co roku, we wrześniu starzy kawalerzy i stare panny biorą udział w Festiwalu Swatów, a we wszystkich pubach w całej okolicy, na przykład O'Connor w Doolin (zdjęcie u dołu) nigdy nie zabraknie tradycyjnej muzyki, rozbrzmiewającej w nich każdego wieczoru.*

Burren

Burren to płaskowyż z wapienia gąbczastego o powierzchni 260 km kw. Powstał z wypiętrzenia wapiennych osadów z dna morskiego na skutek ruchów tektonicznych, po czym był poddawany deformującemu działaniu lodowca. Zimą jego krajobraz jest opustoszały i dziki, ale ożywia się latem, kiedy lśni w promieniach słońca oślepiającą wprost bielą, i wtedy można tu zaobserwować różnorakie gatunki flory i fauny. Woda deszczowa przenikająca przez gąbczaste skały wapiennego podłoża drąży jaskinie i korytarze podziemne, a po ulewach pojawiają się *turloughs*, czyli płytkie jeziorka napełnione wodą deszczową, które znikają, jak tylko woda przesiąknie do warstwy wodonośnej. Powierzchnia płyt wapiennych płaskowyżu z powodu erozji pełna jest szczelin i zagłębień, a zatem odznacza się morfologią w *clint* (skalne wykwity) i *grikes* (bruzdy oddzielające clinty). Pod osłoną tychże pęknięć, zraszane wodą z podziemnych rzek, kwitną goryczki i orchidee, typowe dla obszarów basenu Morza Śródziemnego, dla roślinności alpejskiej i arktycznej. Najpiękniej Burren wygląda w kwietniu i maju, kiedy pokrywa się morzem kwiatów. Niektóre z gatunków orchidei oraz paproci spotykane są jedynie tutaj. Dla miłośników przyrody to

istny raj. I jest zagadką, jak udaje się przeżyć w tymże miejscu gatunkom roślinności śródziemnomorskiej. Być może ciepło, jakie magazynuje w sobie podłoże wapienne w okresie lata, zimą tworzy swoisty mikroklimat umiarkowany, albo też ma pewien wpływ na tenże mikroklimat Prąd Zatokowy, którego masy powietrza docierają w głąb lądu wraz z morskimi., przesiąkniętymi wilgocią bryzami.

Dolmen Poulnabrone

Nad osobliwym krajobrazem płaskowyżu **Burren**, w jego północno-zachodniej części, wyrasta tenże dolmen portalowy o wyjątkowo harmonijnej strukturze. Powstał, jak się przypuszcza, w 2500 r. p.n.e. W czasie prac wykopaliskowych prowadzonych tutaj w 1986 r. odkryto szczątki szkieletów czternastu dorosłych osób oraz sześć fragmentów kości, łupki ceramiczne i wyroby z kamienia.

Ballyvaughan

Na zachodnim brzegu **Burren**, zwróconym w kierunku **zatoki Galway,** leży miejscowość nadmorska Ballyvaughan. Zjeżdża się do niej dużo turystów, a zwłaszcza pasjonatów wapiennych formacji, jakich nie brakuje w okolicach Ballyvaughan. Gdzieniegdzie stoją jeszcze typowe chaty irlandzkie, o ścianach bielonych wapnem i o małych oknach, zabezpieczających przed dokuczliwymi, wiejącymi znad Atlantyku wiatrami.

Lisdoonvarna

Każdego roku we wrześniu, przez cały miesiąc, **Lisdoonvarna** zamienia się w centrum Festiwalu Swatów. Tradycja ta wywodzi się z czasów, kiedy rolnicy po żniwach zjeżdżali się do miasteczka, by się zabawić i, dlaczegóż nie, znaleźć żonę. Tradycja przetrwała aż po lata 50-te XX w., skądinąd na wsiach irlandzkich było zwyczajem kombinować małżeństwa korzystając z pomocy swata, który prezentował parę i oczywiście pertraktował co do wiana panny młodej. Czasy zmieniły się i obyczaje też, niemniej w Lisdoonvarna we wrześniu tłoczno od „poddenerwowanych" rolników i nieśmiałych panien, którzy chętnie poznaliby się. Festiwal wymyślono również ze względu na sławę miasteczka jako uzdrowiska. W Lisdoonvarna można napić się wód mineralnych, zażyć kąpieli siarkowych, sauny i masaży.

Doolin

Popularność miasteczka **Doolin** wiąże się z muzyką irlandzką. Latem w tutejszych pubach roi się od muzyków i piosenkarzy, którzy wspólnie improwizują podczas tak zwanych „sessions". To kto zagra, czy co będzie grane, zależy od obecnych, od wieczoru czy od atmosfery. Dla nieobeznanych z taką formą rozrywki „session" sprawia wrażenie chaotycznej muzyki, ale w rzeczywistości istnieją pewne zasady, które należy respektować oraz swoisty *savoir vivre*. Na przykład muzykujący goście powinni poczekać na zaproszenie do gry ze strony gospodarzy. Podczas „session" najczęściej grana jest skoczna muzyka do tańca, trudno wtedy usiedzieć spokojnie na miejscu.

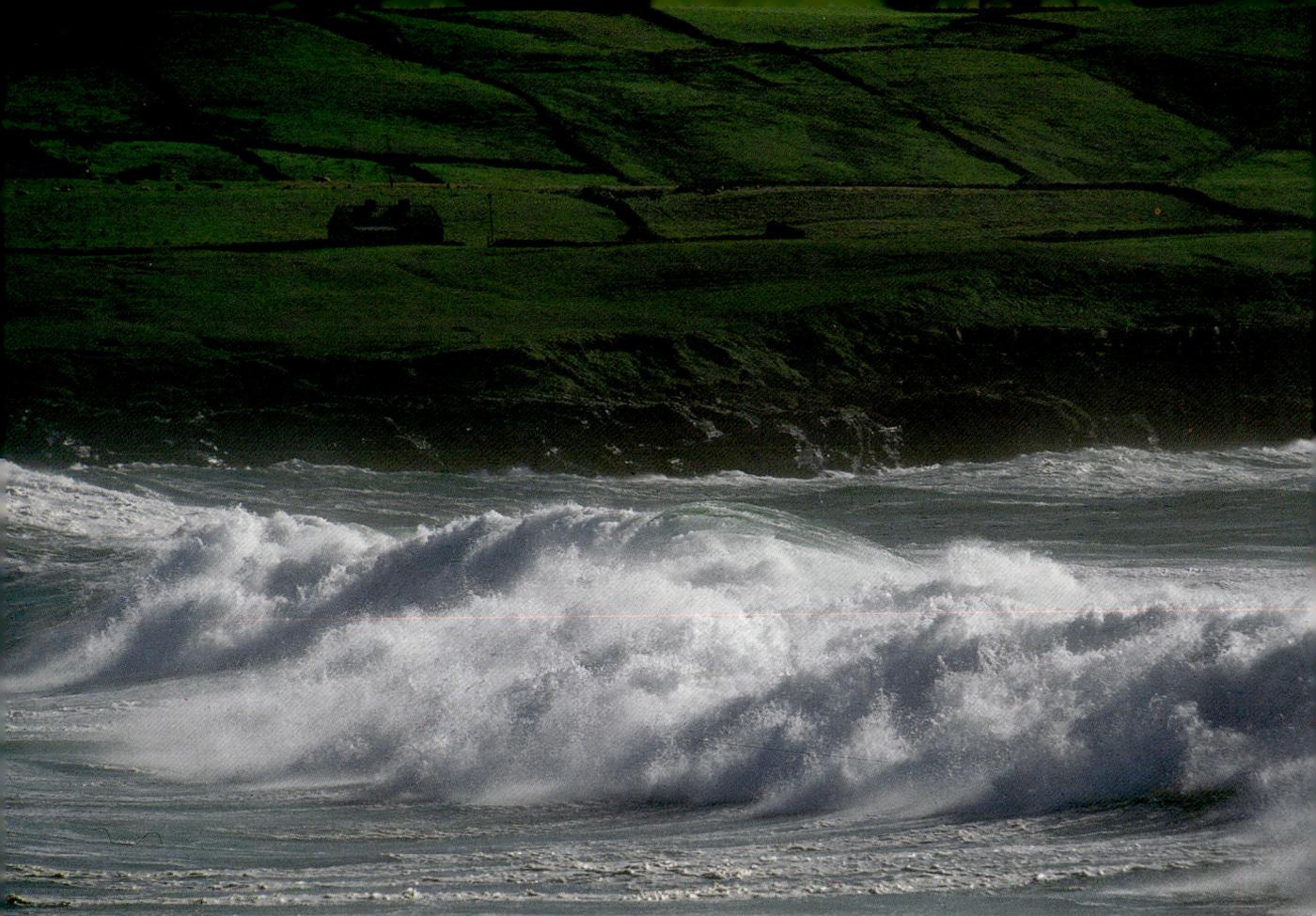

Molo w Doolin

Wybrzeże w okolicach **Doolin** pokrywają wapienne płyty schodzące wprost do morza. To miejsce opustoszałe i ciągle chłostane wiatrami. Z nabrzeża Doolin odpływają promy na trzy **wyspy Aran**, na których po dziś dzień używa się języka gaelickiego.

Jaskinie Aillwee

Stalagmity i stalaktyty w **jaskiniach Aillwee,** leżących na terytorium **Burren**, jawiące się nam w świetle elektrycznym, rzucają cienie przedziwnego kształtu. Rozmaite, fascynujące formacje skalne w licznych jaskiniach płaskowyżu powstały drogą drążenia kropla po kropli wodą skał z wapienia porowatego.

Na stronie obok: fantasmagoryczne stalagmity i stalaktyty w jaskiniach Aillwee.

Na niniejszej stronie: w Doolin, leżącym na północno-zachodnim wybrzeżu hrabstwa Clare fale Atlantyku uderzają w kamienne, dzikie wybrzeże (zdjęcie u góry), zaś wapienne płyty płaskowyżu Burren (z prawej) dochodzą wprost do linii morskiej.

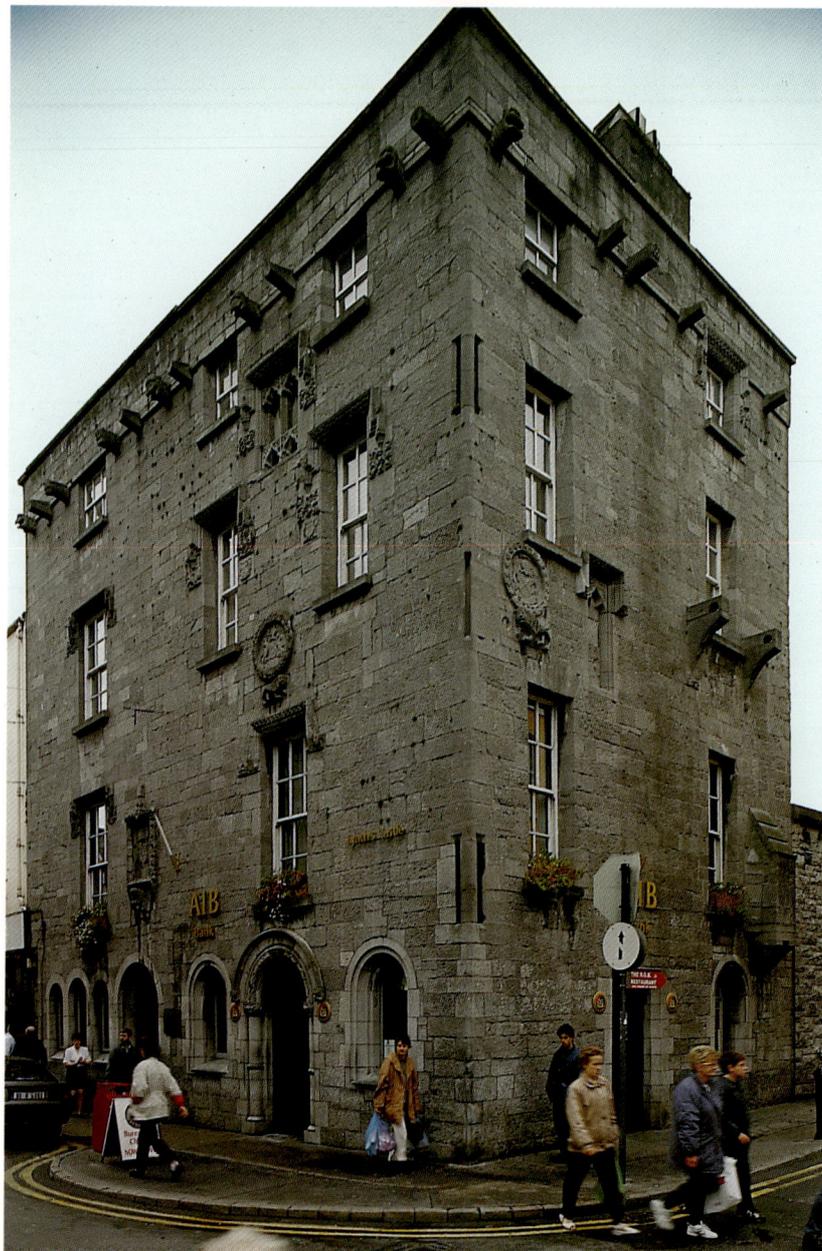

*Zachodnia prowincja irlandzka Connaught to przede wszystkim ruchliwe miasto **Galway** okolone moczarami, za którymi nieco dalej rozpościera się hrabstwo **Mayo**. Na terytorium prowincji leży dolina **Roscommon**, odznaczające się surowym pięknem hrabstwo **Sligo**, ojczyzna Yeatsa, oraz słynące z jezior **Leitrim**.*

GALWAY

Miastu **Galway** nie brakuje uroku. Jest stolicą *Gaeltacht*, to znaczy obszaru, na którym do dziś używa się języka irlandzkiego (gaelickiego). To również kwitnący ośrodek przemysłowy, ważne miasto handlowe i centrum kultury. W Galway działa studio filmowe oraz wystawia się tutaj dużo spektakli teatralnych na wysokim poziomie z udziałem chętnie i licznie tu przyjeżdżających artystów. W najnowszych czasach Galway przeżywa okres gwałtownego rozkwitu gospodarczego, co ze względu na dużą ofertę zatrudnienia i lepsze perspektywy na przyszłość na rynku pracy doprowadziło do błyskawicznego wzrostu liczby ludności. Aktualnie jest pierwszym miastem w Europie pod względem wzrostu demograficznego. Nazywane jest coraz częściej drugą stolicą Irlandii. Osobliwością Galway są gwarne ulice przepełnione muzykantami, pożeraczami ognia, sprzedawcami biżuterii i rozmaitych wyrobów rękodzielnictwa. Roi się tu od młodych ludzi studiujących na miejscowym uniwersytecie, a latem jest jeszcze tłumniej, Galway przyciąga bowiem swym Festiwalem Sztuk i Zawodami Konnymi. Usytuowanie u ujścia rzeki (o tej samej nazwie) i przy brodzie na rzece Corrib łączącej z morzem jezioro Corrib Lough, sprawiło iż od zarania swych dziejów Galway było bardzo ważnym ośrodkiem handlu. W XIII w. Galway zajęła normandzka rodzina De Burgh czyniąc zeń silną kolonię normandzką zdominowaną przez oligarchię czternastu rodów, toteż nazwano ją „miastem plemion". W XV i w XVII w. podczas gdy znaczna część Irlandii podnosiła bunty przeciwko koronie angielskiej, Galway dochowała wierności Anglii. Czas pokazał, iż owa lojalność stała się niedobrą kartą: w 1652 r. wojska Cromwella bezlitośnie oblegały Galway przez

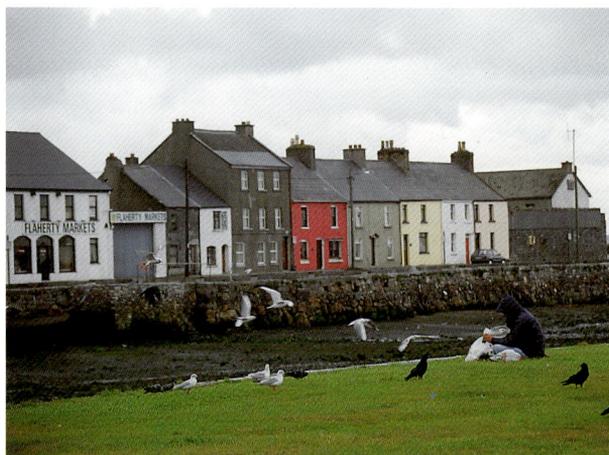

Na stronie sąsiedniej: *zamek Lynchów należał do jednego z czternastu rodów, które rządziły miastem przez wiele stuleci. U dołu: herby rzeźbione w kamieniu widniejące na zewnętrznych ścianach zamku.*

Na niniejszej stronie, powyżej, po lewej: *brama Browne przy Eye Square to fragment domu jakiegoś bogatego kupca. Po prawej: Hiszpański Łuk stojący blisko portu. Powyżej: domy szeregowe przy portowym nabrzeżu ładunkowym wychodzące na dawną dzielnicę Claddagh, leżącą za rzeką.*

90 dni. Ciosem dla miasta była także klęska głodowa, jaka nawiedziła Irlandię zachodnią w 1840 r. Dopiero na początku XX w. Galway wyszło z okresu upadku gospodarczego i wyludnienia.

Zamek Lynchów

Dom-wieża z początku XVI w. (obecnie siedziba banku), stojący na rogu ruchliwej **Shop Street,** należał ongiś do bardzo znaczącej rodziny Lynchów. Na zewnętrznych ścianach domu widnieją irlandzkie gargulce oraz herby Henryka VIII i rodu Fitzgeraldów z Kildare.

Brama Browne

Dzięki handlowi z krajami kontynentu Galway była w przeszłości najbogatszym miastem w Irlandii. Zachowane do dziś wystawne rezydencje miejskie, a także zamki w jego okolicach, przypominają o dawnych czasach dobrobytu. Jednym z takich rozproszonych tu i ówdzie świadectw przeszłości jest **Brama Browne,** leżąca przy północnej pierzei **Eyre Square**. Została zbudowana w 1627 r. Zdobią ją herby dwóch potężnych rodów Galway: Lynchów i Browne'ów.

Hiszpański Łuk

Stojący w pobliżu portu **Hiszpański Łuk** jest bohaterem wielu fantazyjnych historii. Najprawdopodobniej służył do ochrony galeonów podczas wyładunku wina i rumu. Do łuku przylegają fragmenty oryginalnych murów obronnych z epoki średniowiecza.

Long walk

Od Hiszpańskiego Łuku zaczyna się ścieżka wiodąca wzdłuż ujścia rzeki. Lubią tutaj szukać pożywienia łabędzie i często można tu zobaczyć tradycyjne łodzie rybackie z Galway zwane hukerami, wyróżniające się żaglami ceglanej barwy. Dawna wioska rybacka Claddagh niestety już nie istnieje, gdyż na jej miejscu stanęły nowoczesne domy i osiedle robotnicze zbudowane w latach 30-tych XX w. Dawnymi czasy na tymże obszarze rządził lokalny król, noszono charakterystyczne stroje i mówiono po gaelicku. Przetrwała do dziś jedynie nazwa i słynny pierścień z Claddagh, noszony począwszy od 1784 r. przez ludzi stąd rodem niczym obrączka na znak miłości, przyjaźni i szacunku.

Międzynarodowy Festiwal Ostryg w Galway

Co roku, przez niemalże cały wrzesień Galway całą swą uwagę poświęca królowej owoców morza – ostrydze, wyławianej w zatoce Galway, i z tejże okazji miasto zapełnia się grupami muzycznymi, tancerzami uprawiającymi taniec irlandzki, sprzedawcami ostryg i oczywiście zjadaczami ostryg. Degustuje się je po irlandzku, czyli przy pińcie miękkiego jak aksamit guinnessa. Ale to co najważniejsze, to przede wszystkim *craic*, czyli ogólna zabawa.

Październikowe targi w Ballinasloe

To konie są bohaterami tychże targów o prastarej tradycji, odbywających się w pierwszym tygodniu października. Do Ballinasloe przyjeżdżają kupcy z wszystkich regionów Irlandii, a także z Anglii, aby kupić albo sprzedać konie. Pertraktacje, rzecz poważna, wymagają sporo czasu oraz najczęściej prowadzone są w obecności publiczności potrafiącej ocenić zręczność targujących się kupców.

Powyżej: *neogotyckie opactwo w Kylemore.*
U dołu: *po krótkim spacerze przez lasek dochodzi się do klasztornego kościoła.*

Clifden

Wzbudza zdziwienie fakt, iż stolicą przepięknego regionu **Connemara**, o dość nieokreślonych granicach, leżącego na zachód i na północ od Galway, jest tak małe miasteczko, jak **Clifden**. Osłonięte od strony lądu górami o dziwnej nazwie **Twelve Bens** (Dwanaście Dzięciołów), wychodzi na rzekę **Owenglin,** wpadającą do morza szeroko rozlanym ujściem. Większa część terytorium Connemara to będący pod ochroną Park Narodowy. Na jego terenie można podziwiać przyrodę w czystej postaci: całe kilometry dziewiczych moczarów w miękkich tonacjach brązu, urozmaicone jeziorkami i łańcuchami gór **Maam Turk** oraz Twelve Bens.

Opactwo Kylemore

W niewielkiej odległości na wschód od Letterfrack, w Connemara, leży **opactwo Kylemore** kształtu zamku, ufundowane w XIX w. przez kupca z Liverpool. Gotyckie w stylu iglice i wieżyczki opactwa rzucają fantazyjne cienie na wody jeziora Pollacappul Lough. Po zakończeniu I wojny światowej w opactwie zamieszkały benedyktynki, które prowadziły tu szkołę. Kościół opactwa jest kopią w miniaturze katedry w Norwich. Kylemore to miejsce tonące w zieleni, dolina o bujnej roślinności, o zboczach pokrytych polami rododendrów i gęstym lasem.

Lough Corrib

Rozległe jezioro Corrib, usiane wyspami, dzieli hrabstwo Galway na dwie części: północną i południową. Ziemie leżące w głębi lądu są żyzne, toteż wykorzystane pod rozmaite uprawy, natomiast wybrzeże i okolice to jałowe, słynne pustkowia Connemara, których surową urodę tworzą kamienie i woda. Na **Lough Corrib** jest 365 wysp. Na jednej z nich, **Inchagoill**, stoi najstarsza po katakumbach rzymskich budowla chrześcijańska.

Zamek Dunguaire

Na wąskim pasie ziemi wchodzącym do wód **zatoki Kinvarra** wznosi się szesnastowieczny **zamek Dun Guaire,** będący w rzeczywistości jednym z wielu w tych okolicach ufortyfikowanych domów w kształcie wieży. Swą nazwę zamek zawdzięcza królowi Connaught, którego imię brzmiało Guaire Aidhneach i który rezydował tutaj w VII w. Gościnność tego władcy przeszła do historii: jak podaje jeden z bardów, przez 16 miesięcy na dworze Guaire'a Aidhneacha goszczono z wszystkimi honorami 350 gości wraz z ich 350 sługami oraz psami. Tradycję gościnności kultywuje obecnie Shannon Development Company, która w odrestaurowanej wieży organizuje średniowieczne uczty.

Opactwo Ross Errilly

Opactwo Ross Errilly usytuowane na brzegach jeziora **Lough Corrib** jest jednym z najlepiej zachowanych klasztorów franciszkańskich w Irlandii. Zostało założone w 1351 r., ale większość budynków zespołu klasztornego pochodzi z następnego stulecia. **Kościół** z **wieżą** zwieńczoną blankami ma znakomicie zachowane okna w różnych stylach, jakie stosowano w budownictwie XV w. Są dwa dziedzińce krużgankowe, z których jeden kolumnowy, kończący się na budynku **piekarni. Kuchnie,** usytuowane w północno-zachodnim rogu budynku, posiadają zbiornik na ryby i piec, widniejący w leżącym na ich tyłach **młynie klasztornym.**

U góry: szeroko rozlane jezioro Lough Corrib usiane licznymi wysepkami. Zdjęcie w środku: zamek Dungaire to wspaniały okaz ufortyfikowanej wieży. Z prawej: opactwo Ross Errilly, czyli największe franciszkańskie opactwo w Irlandii.

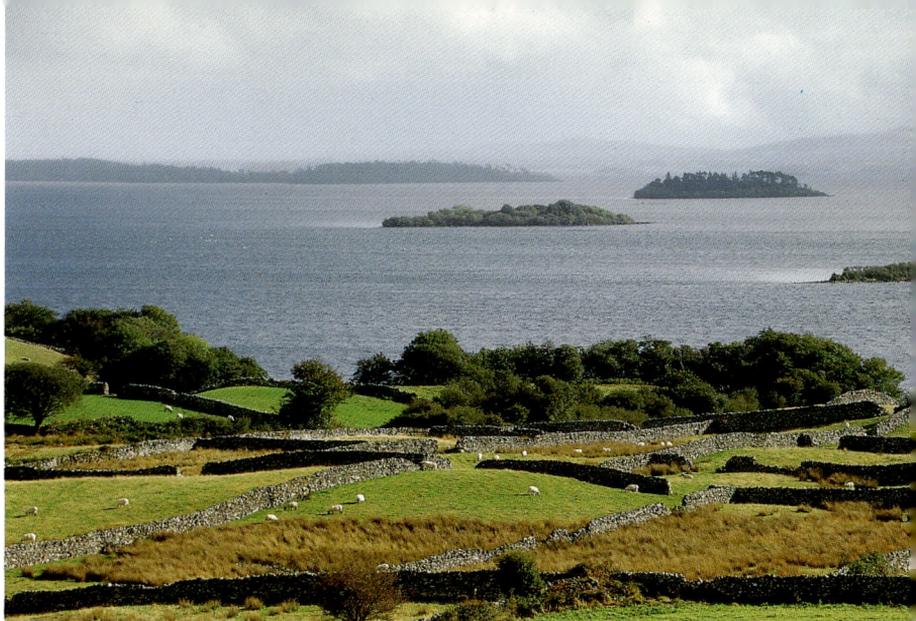

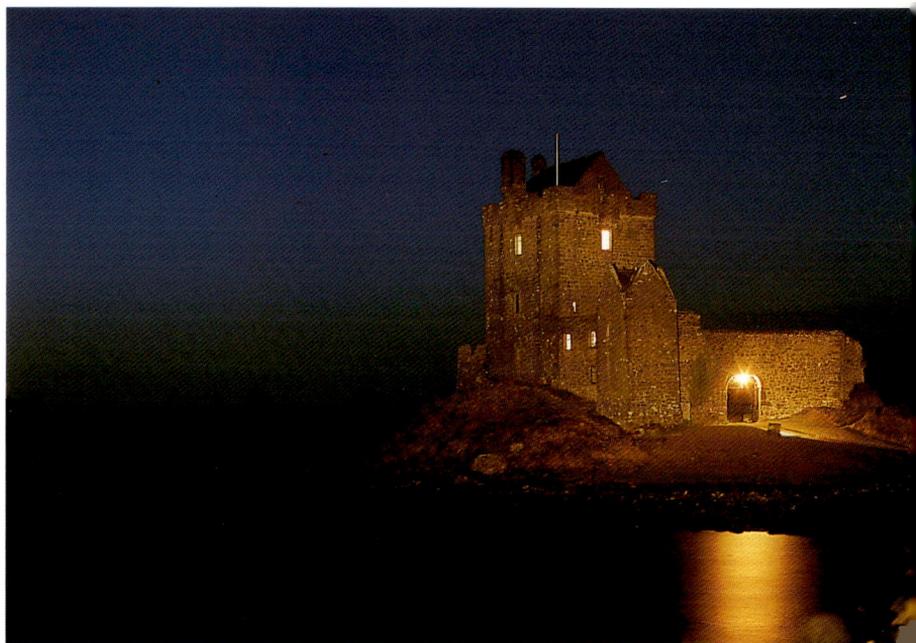

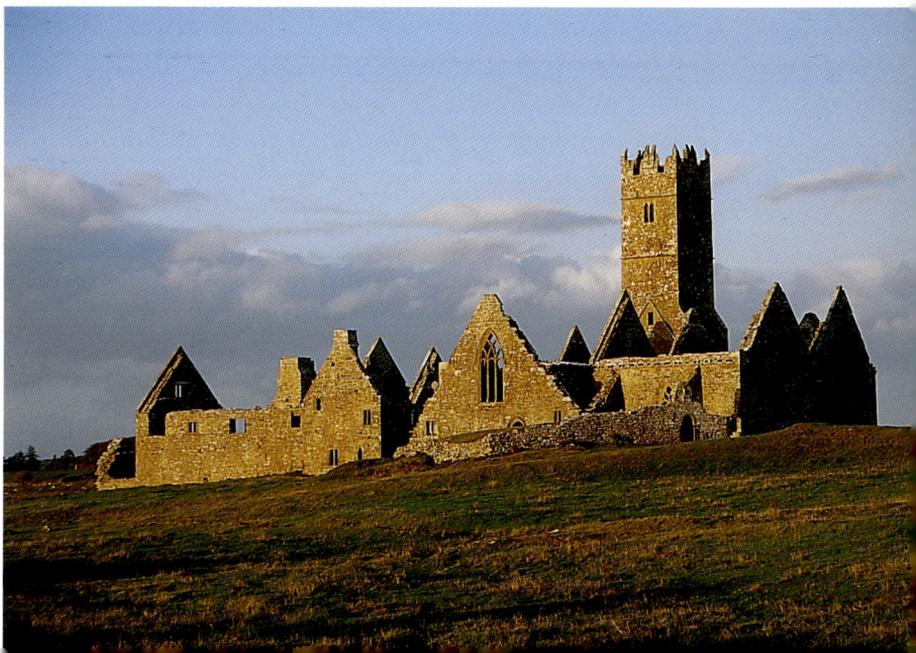

WYSPY ARAN

Tuż po wypłynięciu z **zatoki Galway,** w odległości paru zaledwie mil od **Doolin,** jak i od **Carraroe,** skąd odpływają promy, natrafiamy na trzy kamieniste wyspy: największa i najczęściej odwiedzana **Inishmore,** dziewicza **Inishmaan** i najmniejsza z nich **Inisheer.**

Inishmore

Mieszkańcy wysp Aran porozumiewają się w języku gaelickim, toteż wysyła się tutaj na wakacje letnie wiele dzieci irlandzkich, aby udoskonaliły swą znajomość języka pradziadów oraz pomieszkały we wspólnocie *Gaeltacht.* Największą z trzech wysp Aran jest **Inishmore,** latem zatłoczona turystami, ale zawsze znajdzie się sposób by uciec od tłumu i albo dojść pieszo albo dojechać na rowerze, do siedmiu starych **kościołów** na wyspie. Warto wiedzieć, iż na **Inishmore** powstał pierwszy i najważniejszy **klasztor** w Irlandii. Wyspa ma kształt długiej, wapiennej płyty o tej samej strukturze geologicznej, co płaskowyż Burren, w hrabstwie Clare. Od strony południowo-zachodniej teren wyspy z lekka wznosi się, na wysokość 90 m. Większość osad leży jednakże po drugiej stronie Inishmore.

Dun Aenghus

Celtycki kamienny fort **Dun Aenghus,** pochodzący z okresu od 700 r. p.n.e. po 100 r. p.n.e., stoi na krawędzi urwistego klifu o wysokości 60 m n.p.m., a nawet sprawia wrażenie jakoby niektóre z jego części wisiały wprost nad głębinami morskimi. Fort składa się z trzech półkolistych bastionów, z których wewnętrzny posiada kryty pasaż oraz nisze, a także wejście zwieńczone płaskim architrawem. Na podnoszącym się terenie na drodze do fortu pełno jest kamiennych przeszkód, które niczym konie frygijskie odstraszały najeźdźców próbujących zdobyć fort.

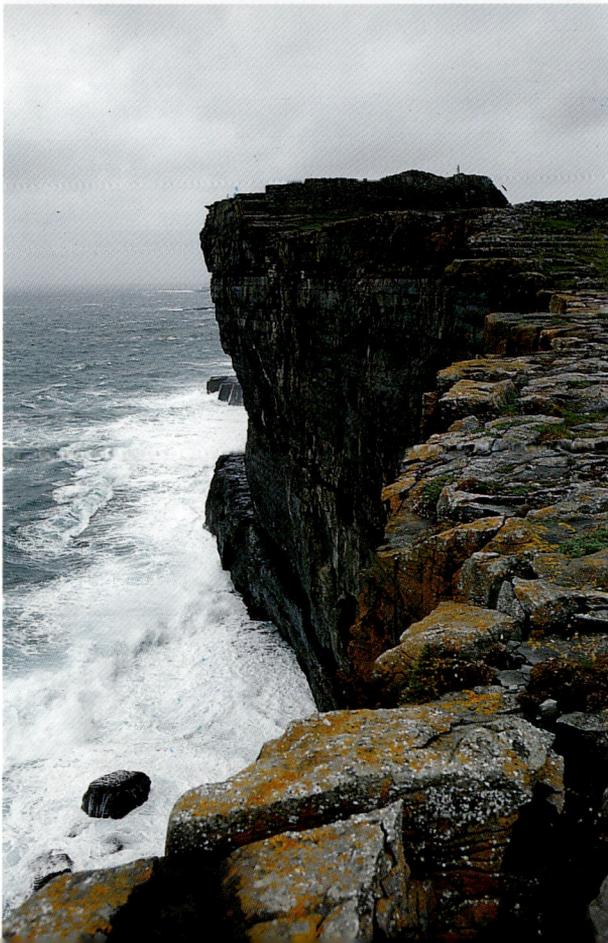

U góry: *swetry z Aran o wzorach zmieniających się zależnie od wykonującej je rodziny. Z lewej: Dun Aenghus zawieszony na wysokości 60 m nad wodami morskimi. Poniżej: zaciszny port Kilronan, w północnej części wyspy.*

IRLANDIA PÓŁNOCNO-ZACHODNIA

MAYO

Terytorium hrabstwa **Mayo** ograniczają z południa na północ usiane wyspami jeziora **Lough Mask** i **Lough Corrib** aż po północno-zachodni kraniec **Belmullet,** a z zachodu na wschód **wyspa Achill** aż po usytowane na wschodzie góry **Ox Mountains,** na terenie **Sligo,** i hrabstwo **Roscommon**. W pobliżu **Westport**, eleganckiego miasta georgiańskiego, rysuje się na tle nieba sylweta **Croagh Patrick**, czyli będącej metą pielgrzymek świętej góry zadedykowanej św. Patrykowi. Co roku tysiące pielgrzymów wspina się na szczyt góry boso, na znak pokuty, aż po kaplicę świętego patrona Irlandii. W 1798 r. generał francuski Humbert wraz z tysiącem żołnierzy wylądował u brzegów **Kilkummin Strand**, w północnej części Mayo, i zdobywszy **Killala** oraz **Ballina**, ruszył równie zwycięskim pochodem na **Castlebar**. Został w końcu pokonany w hrabstwie Longford, a wszystkich podejrzanych o udzielenie pomocy Francuzom skazano na karę śmierci. Mayo poważnie ucierpiało podczas Wiekiego Głodu w latach 1845-49, kiedy to wśród ludności był ogrom śmiertelnych ofiar tegoż kataklizmu a tysiące osób udało się na emigrację, wypływając – jak to określono - na „pływających trumnach" do dalekiej Ameryki i zostawiając swe ziemie i domostwa, których ruiny przetrwały do dziś.

Z prawej: *piękny dom miejski w Cong.*
Poniżej: *ruiny opactwa w Cong.*

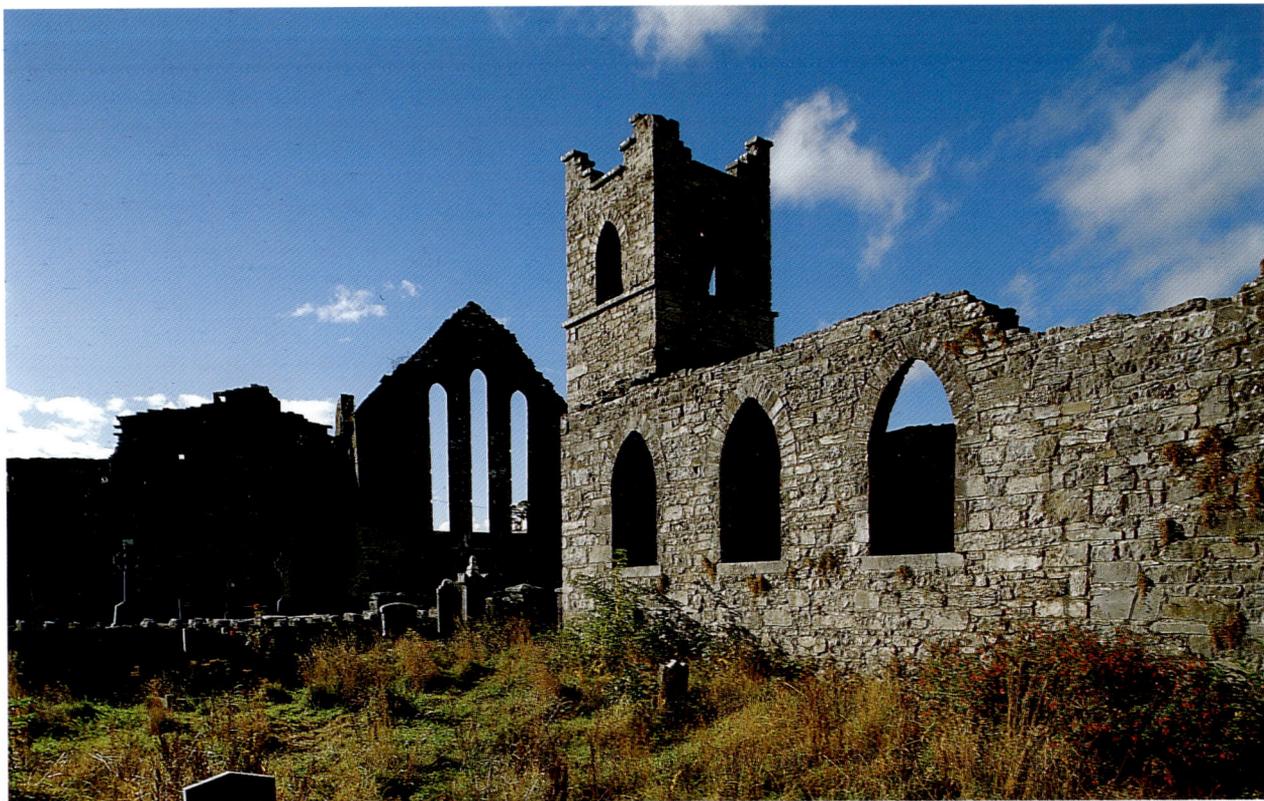

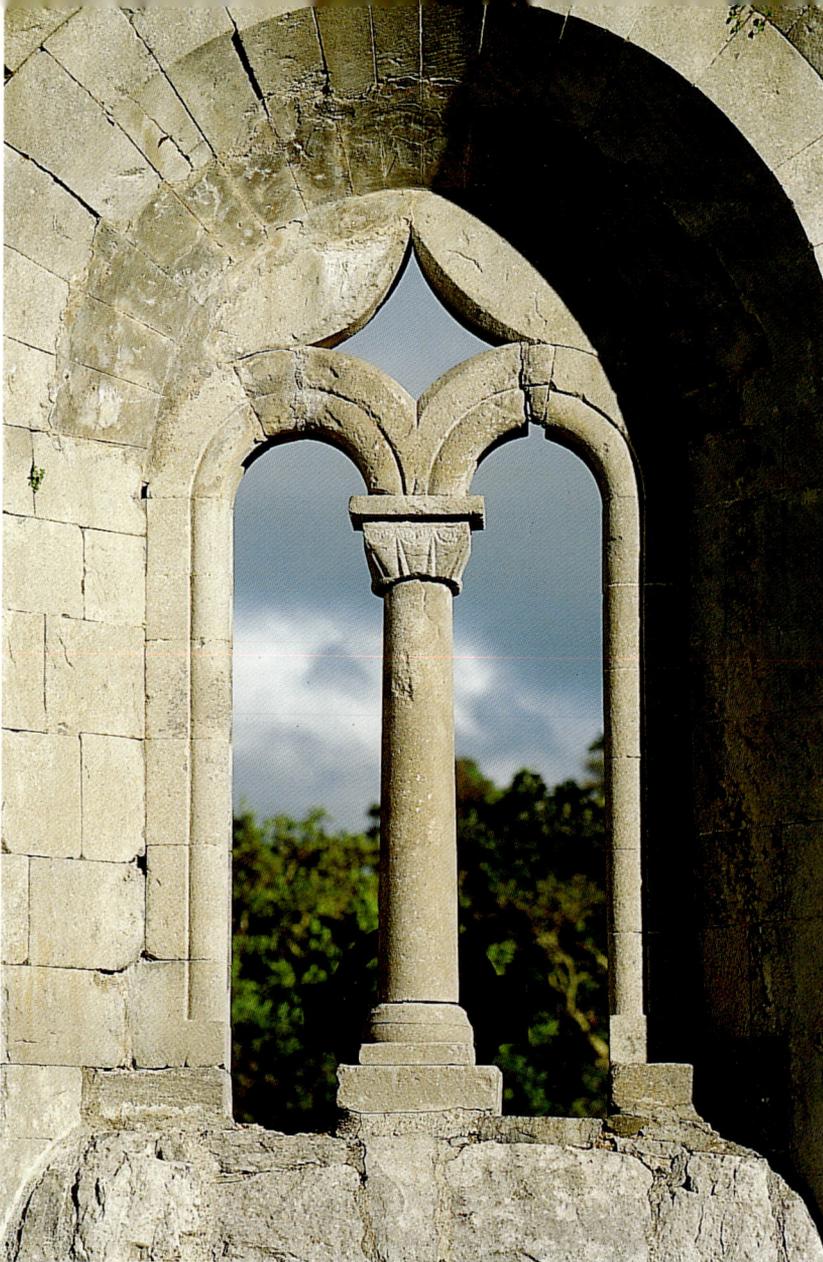

Opactwo w Cong

Miasto **Cong** leży na wąskim przesmyku oddzielającym **Lough Mask** od **Lough Corrib**. Początkowo leżał tutaj klasztor założony w VII w. przez św. Feichina, później Cong stał się siedzibą królów Connaughtu. W 1128 r. Turlough Mór O'Connor, król Connaughtu, przebudował Cong w opactwo dla zgromadzenia augustianów. Jego syn, ostatni wielki król Irlandii, Ruaidhrí O'Connor spędził tutaj ostatnie lata swego życia. Przetrwało do dziś jedynie **prezbiterium** kościoła opackiego z częścią wschodniego jego boku oraz jeden odcinek **krużganków.** Zachowały się w nich, co ciekawe, drzwi i okna o wspaniałych detalach kamieniarskich.

ROSCOMMON

Jedyne nie leżące nad morzem hrabstwo w obrębie Connaught to długi pas ziemi, od wschodu ograniczony rzeką Shannon, z usytuowanym w samym jego środku miastem **Roscommon** z pozostałościami anglonormańskiego **zamku**

Z lewej: okno w starym opactwie Cong. Poniżej, z lewej: portal romański z XII w. i pozostałości krużganków z tego samego stulecia; z prawej: ruiny opactwa wzniesionego dla augustianów z woli wielkiego króla Irlandii Turlougha Mór O'Connora, panującego w XII w.

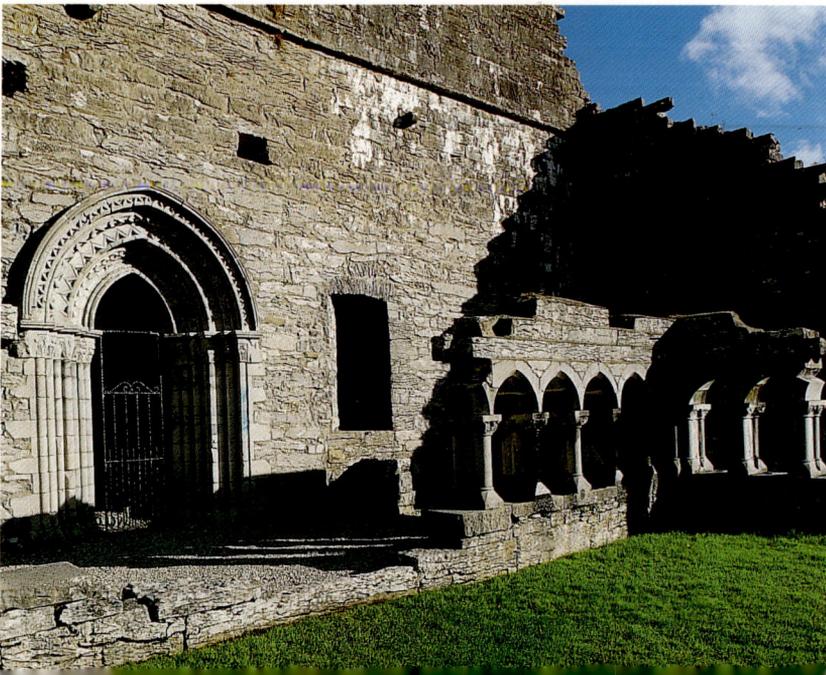

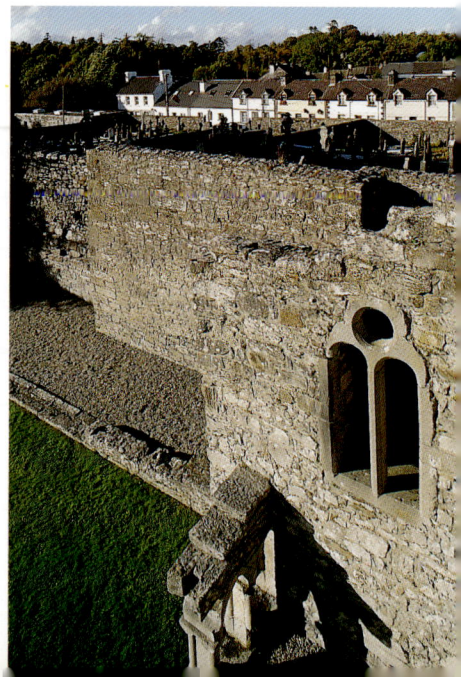

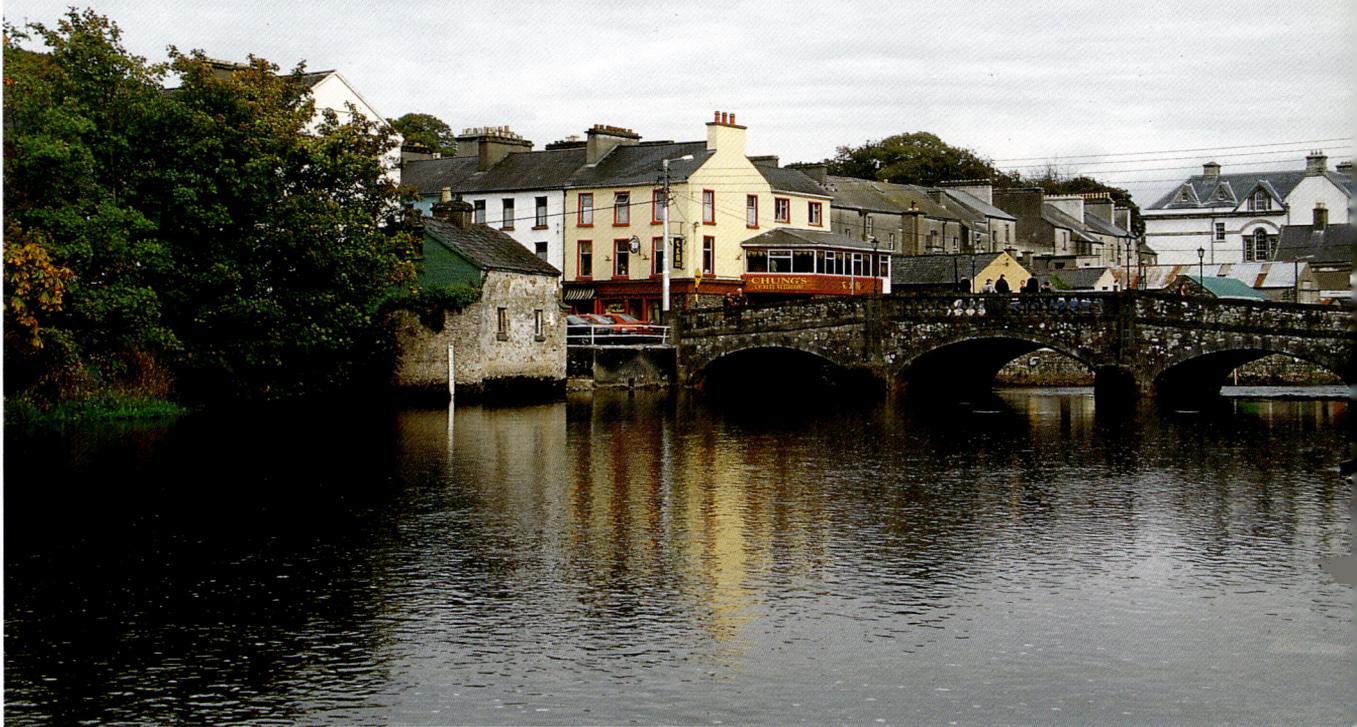

Rzeka Boyle spokojnie płynąca przez miasto. Zdjęcie w środku i u dołu: *klasztor cysterski w Boyle.*

Roscommon. Na północ odeń leży **Strokestown**, którego główna aleja kończy się **Strokestown House** i gmachem **Muzeum Głodu.**

Boyle

To ładne miasteczko leży w północnej części Roscommon na brzegach **rzeki Boyle.** W centrum miasta wznosi się **King House,** czyli wystawny dom zbudowany w 1730 r. dla rodziny Kingów, która z czasem przeniosła się do wspaniałej wiejskiej posiadłości **Rockingham**, parę kilometrów od Boyle. Rockingham zniszczała podczas pożaru w latach 50-tych XX w., a jej tereny są obecnie częścią **Lough Key Park**. W Boyle zachowały się również pozostałości starego opactwa cysterskiego erygowanego w 1161 r. przez mnichów z opactwa Mellifont. Na ruinach nawy kościoła przetrwały ślady dwóch odmiennych stylów architektonicznych: z jednej strony widnieją zaokrąglone linie romańskich okien arkadowych, z drugiej natomiast okna ostrołukowe typowe dla późniejszego gotyku. Niektóre z okien mają kapitele z motywami zdobniczymi w liście i postaci ludzkie. **Wieża** pochodzi z XII w., podobnie jak dwa portale zamurowane we wschodniej ścianie. Inne budynki powstały w XVI i w XVII w., a zostały poważnie zniszczone przez oddziały Cromwella, które tutaj stacjonowały w 1659 r.

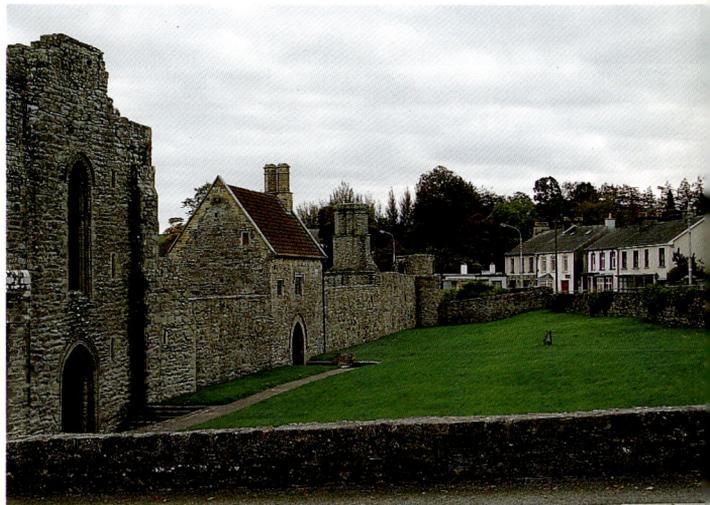

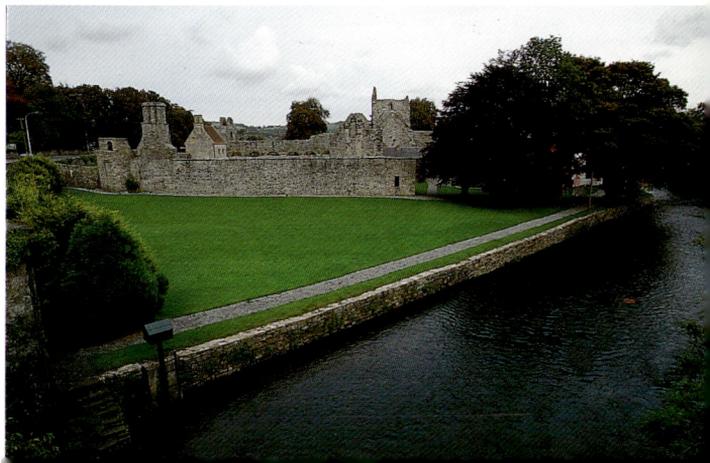

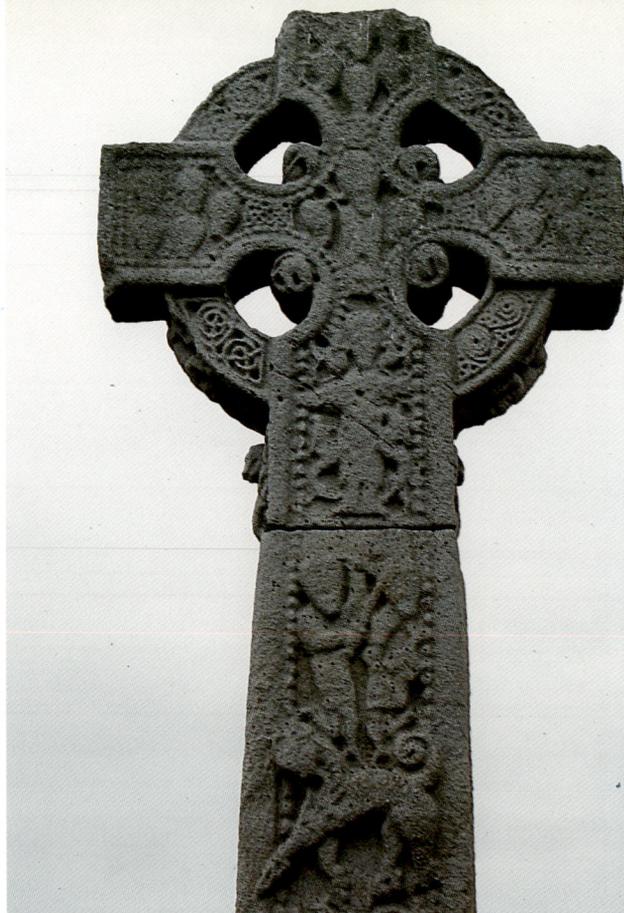

U góry: góra Benbulben, bardzo często pojawiająca się w legendach irlandzkich i w poezji W. B. Yeatsa. Z prawej: krzyż celtycki w Drumcliff, gdzie pochowano poetę W. B. Yeatsa. Powyżej: krąg kamienny w Carrowmore z Knocknarea w tle, miejsce pochówku królowej Maeve.

SLIGO

W niewielu miejscach w Irlandii można spotkać tak dużo megalitów na jednym kilometrze kwadratowym, jak w hrabstwie Sligo. Z tymi prastarymi obiektami, jak megality **Carrowkeel, Knocknarea** i **Carrowmorekeel**, wiążą się przeróżne mity. Opustoszały, osobliwy krajobraz tego regionu stał się inspiracją zarówno poety Williama Butlera Yeatsa, jak i jego brata malarza Jacka Yeatsa.

Benbulben

Osobliwa góra Benbulben, o wysokości 610 m n.p.m. jest elementem wyjątkowym ze względu na morfologię terenów, pośród których wyrasta i nad którymi dominuje. Widok z jej szczytu zasięgiem oka obejmuje nie kończące się połacie wiejskich okolic. Legenda podaje, że to tutaj spotkała śmierć urodziwego Diarmuida, który uciekł ze swoją Gráinne. Przez długie szesnaście lat szukał ich po całej Irlandii stary, mściwy Finn mac Cumhaile, wódz grupy wojowników zwanej Fianna, któremu obiecano na żonę Gráinne. Podczas polowania na górze **Benbulben** Finn podstępnie wypuścił przeciwko Diarmuidowi zaczarowanego dzika, który go śmiertelnie zranił. Tylko Finn władający

magią mógł uzdrowić młodzieńca, ale tego nie zrobił, a nawet odciął mu głowę i wysłał Gráinne. Na widok głowy ukochanego Gráinne padła martwa. Jej ciało zaniesiono do grot **Gleniff** i pochowano razem z ciałem Diarmuida.

Carrowmore

Carrowmore była ongiś największym cmentarzyskiem megalitycznym w Irlandii, pełna grobów korytarzowych i dolmenów. Obecnie z powodu działających w pobliżu kamieniołomów wiele kamiennych obiektów zniszczono bądź przemieszczono.

Drumcliff

„Pod gołą głową Ben Bulben" leży **Drumcliff**, gdzie, w Sligo, na ukochanej „ziemi spragnionego serca" pochowano Williama Butlera Yeatsa. Poeta spędził wprawdzie swą młodość głównie w Dublinie i w Londynie, niemniej ponieważ stąd pochodziła jego matka, często i długo bawił w okolicach Drumcliff. Włóczył się po polach, przysłuchiwał opowieściom rybaków i chłopów, a także nieraz trafiał do eleganckiej posiadłości georgiańskiej w **Lissadell**, własności pięknej Constance Gore-Booth (później księżna Markiewicz, rewolucjonistka irlandzka i pierwsza kobieta, ktora zasiadła w Westminster). W wierszach Yeatsa pojawia się mnóstwo odniesień do kajobrazów Drumcliff, a akcja dramatów pt. *At the Hawk's Well* i *On Beltra Strand,* opartych na micie o Cúchulainnie, rozgrywa się właśnie tutaj.

LEITRIM

Hrabstwo Leitrim, podzielone na dwie części przez **Lough Allen**, to rzec można bardziej woda niż ląd: region jezior i rzek, z pojawiającymi się tu i ówdzie pagórkami z pozostawionego przez lodowce detrytusu.

Carrick-on-Shannon

Nie jest bynajmniej niespodzianką, iż ulubionym zajęciem w **Carrick-on-Shannon**, urokliwym miasteczku leżącym nad rzeką Shannon, są przejażdzki łodzią. Stąd odpływają promy na rejsy trasą **Shannon-Erne**: 385 km po kanałach rzekach i jeziorach.

Zamek Parke'a

Na brzegu innego jeziora w Leitrim, **Lough Gill**, wznosi się siedemnastowieczna twierdza zbudowana przez Roberta Parke'a. W **dziedzińcu** zachowały się fundamenty stojącego tu wcześniej domu-wieży należącego do głowy klanu Briana O'Rourke, skazanego na karę śmierci za uratowanie rozbitka hiszpańskiej armady. Kamienie z domu-wieży O'Rourke'ego wykorzystano przy wznoszeniu **zamku Parke'a.**

Z prawej: uroczy ośrodek żeglarski Carrick-on-Shannon. Poniżej: zamek Parke'ów, na brzegu Lough Gill.

*N*a terytorium dawnej prowincji Ulster leżą: zielona kraina z jeziorami **Fermanagh** i **Cavan**, opustoszałe moczary w **Donegal**, prastare miasto **Derry**, hrabstwo **Antrim** z bardzo ciekawą formacją geologiczną, jaką jest **Giant's Causeway (Grobla Giganta)**, stolica Irlandii Północnej **Belfast**, góry **Mourne** usytuowane w **Down**, kościelne miasto **Armagh**, miękko pofalowane wzgórza **Tyrone** i pagórki w **Monaghan**.

FERMANAGH

Hrabstwo **Fermanagh** to przede wszystkim jezioro **Lough Erne**, długości 80 km, przewężające się w pobliżu miasta **Enniskillen**, usiane mnóstwem leśnych wysepek (ongiś była to sieć klasztorów) i licznymi obiektami celtyckimi oraz chrześcijańskimi.

Enniskillen

Na jednym końcu długiej, głównej ulicy w **Enniskillen** stoi zamek, ongiś twierdza rodu Maguire, a na drugim – leży park wiktoriański **Fork Hill**, w którym stoi kolumna dorycka. Twierdzę Maguire'ów zdobyli Anglicy w 1607 r., przebudowali i nazwali „**zamkiem w Enniskillen**". Na nic zdały się ataki rodu Maguire'ów oraz oddziałów wiernych królowi Jakubowi II. Ostatecznie w XVII w. zamek przekształcono na koszary wojskowe. Obecnie mieści się w nim **Heritage Centre** i **Regimental Museum**.

U góry: *Enniskillen, leżące na wąskim pasie ziemi pomiędzy dwoma jeziorami. Poniżej, z lewej: czternastowieczny zamek w Enniskillen, zbudowany na wzór zamków szkockich. Z prawej: kamienny wizerunek Janusa na wyspie Boa, sięgający czasów przedchrześcijańskich.*

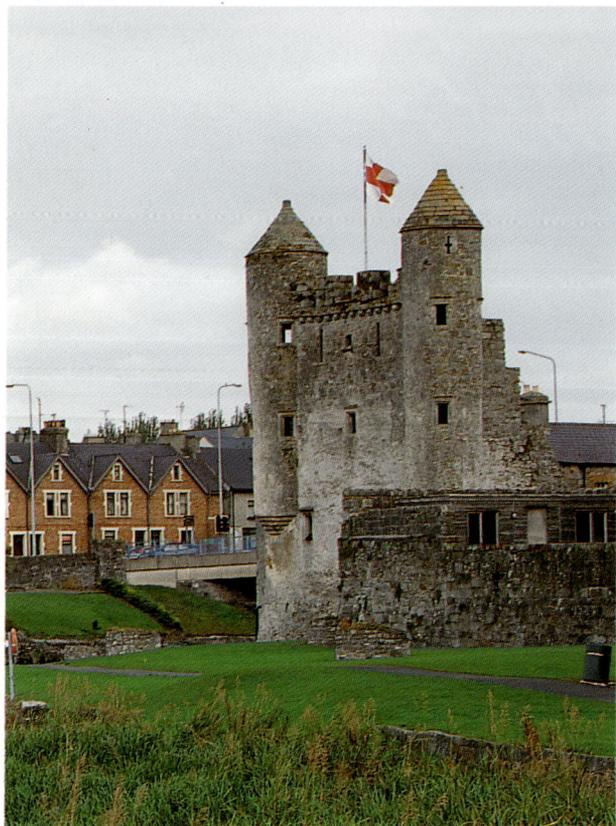

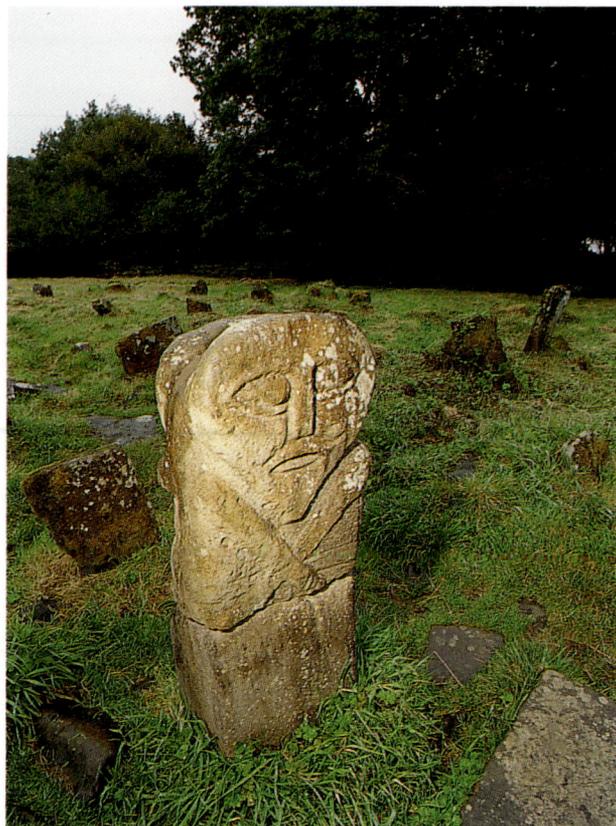

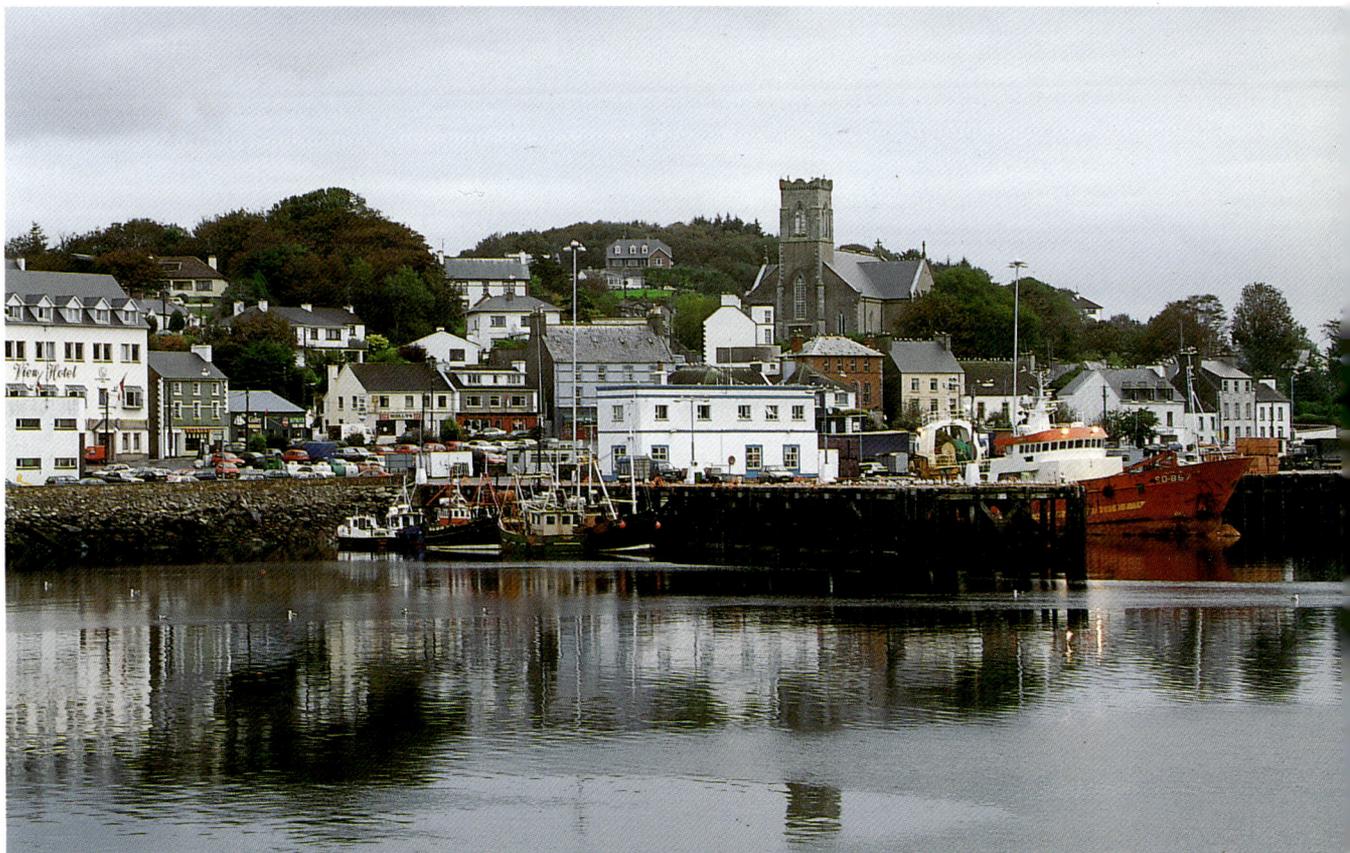

Powyżej: *kwitnący port Killybegs.* Zdjęcie w środku: *plaża w Trabane, Malin Beg.* U dołu: *dzikie wybrzeże w Bloody Foreland.*

Wyspa Boa

Niektóre z wysp, jakimi usiane jest **Lough Erne** to w rzeczywistości *crannógs*, czyli prastare konstrukcje wzniesione pośród wody, aby ochronić się przed atakami wroga. Obecność na tym samym obszarze podobnych obiektów, jak i licznych śladów z czasów przedchrześcijańskich i wczesnochrześcijańskich dowodzi, iż mamy do czynienia z jednym z najstarszych stanowisk osadniczych w Irlandii. Na **wyspie Boa** leży zarośnięty chwastami **cmentarz Caldragh.** Pośród płyt grobowych z okresu wczesnego chrześcijaństwa, tuż obok płyty kamiennej z „człowiekiem Lustybeg" stoi wyrzeźbiona postać *Janusa*, co najlepiej dowodzi współistnienia w tym zapomnianym przez wszystkich świecie kultów pogańskich i chrześcijańskich.

DONEGAL

Jak na dziewiczych terytoriach Kerry oraz Irlandii zachodniej, tak i w **hrabstwie Donegal** przetrwała ciągle żywa rodzima kultura. Kto uda się w podróż po okolicach **Glencolmcille** i **Bunbeg**, leżących w obrębie *Gaeltacht*, będzie miał okazję przysłuchać się najpiękniejszej muzyce irlandzkiej. Ale Donegal to także zachwycająca sceneria ze skalistymi górami, jak na przykład **Errigal**, wysoko położonymi wrzosowiskami, błotnistymi jeziorami i rozległymi, piaszczystymi plażami.

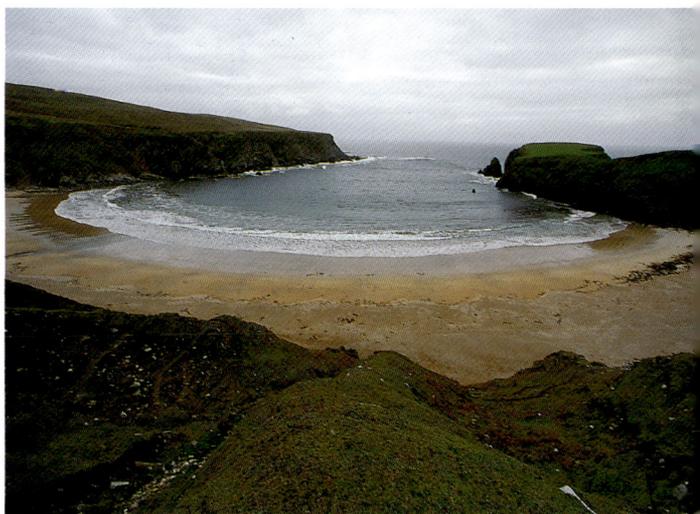

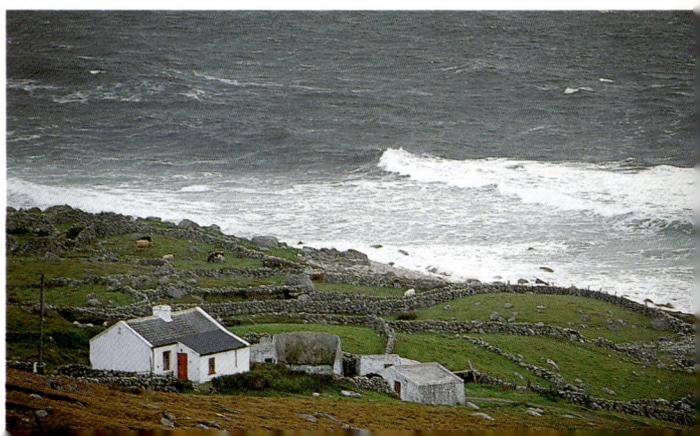

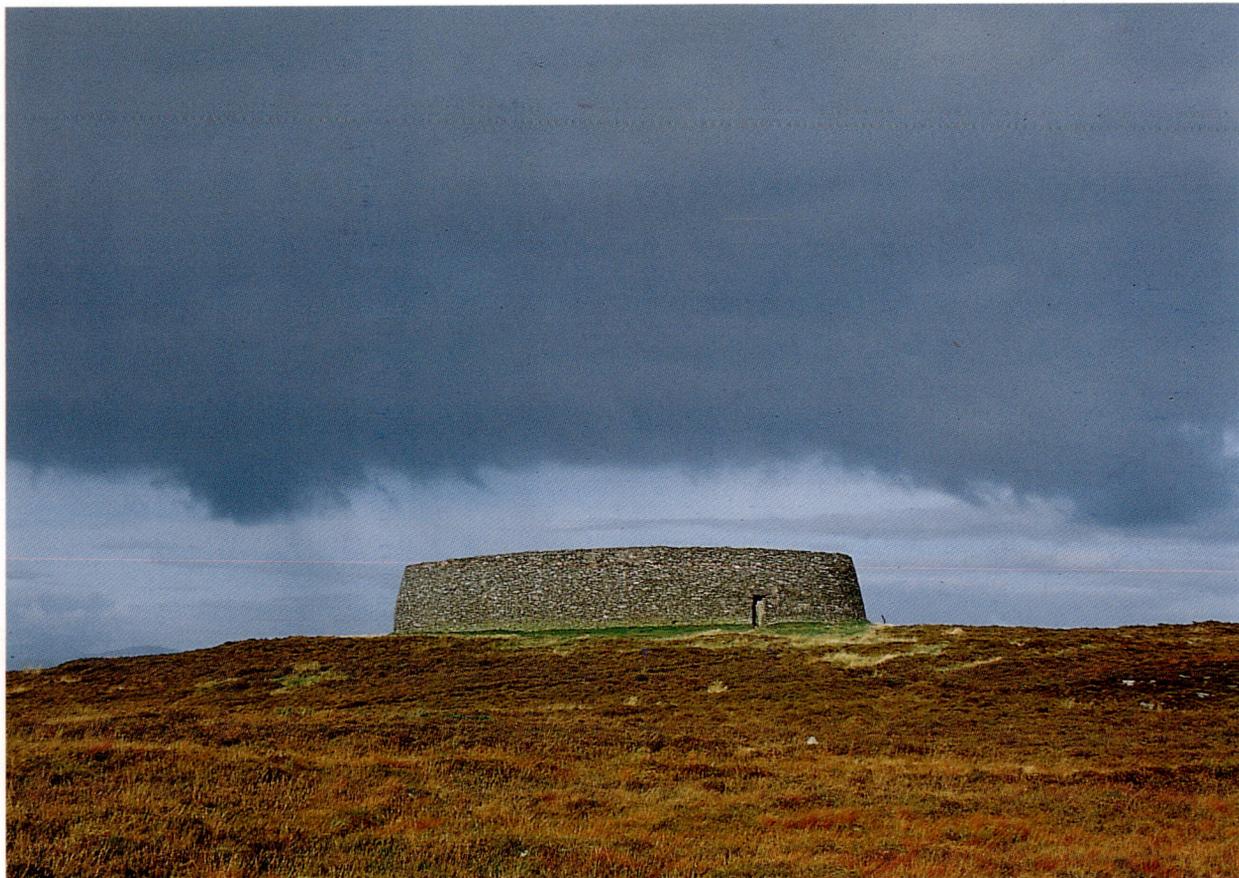

Na niniejszej i na sąsiedniej stronie: *widoki imponującego Grianán of Aileach, fortu zbudowanego w 1500 r. p.n.e. i wykorzystanego aż po XII w.*

Killybegs

To małe, ustronne miasteczko, usytuowane w samym środku **zatoki Killybegs** istnieje dzięki rybołówstwu. **Killybegs** uchodzi za najbardziej żywotny port w kraju, a w jego pubach i kawiarniach tłoczno jest od rybaków przypływających tutaj z wszystkich stron wybrzeża. Ale najtłoczniej jest tutaj w lipcu, z okazji odbywającego się co roku dwutygodniowego festiwalu, kiedy to do Killybegs przypływają również amatorzy rybackiego sportu. Wieczorami cała ta rybacka flotylla wyładowuje swój połów na nabrzeżu i jest w czym „łowić" na znakomitą kolację, i to w przystępnej cenie.

Malin Beg

Niczym wykuta w skalistej zatoce, leży jedna z najatrakcyjniejszych, złocistych plaż w Donegalu, **Malin Beg** z jej niewielką miejscowością. Nie opodal wyrasta imponujący klif w **Bunglass**, wysokości 610 m nad poziomem morza, i mieniący się połyskującymi konkrecjami z różnych minerałów.

Półwysep Inishowen

Swym krańcem zwrócony ku północy, ku głębinom Morza Północnego, **półwysep Inishowen**, niemalże z wszystkich stron oblany jest wodami, skoro od strony zachodniej jeziorem **Lough Swilly,** a od wschodniej jeziorem **Lough Foyle.**
O bogatej historii tych ziem najlepiej świadczą liczne zamki, klasztory, prastare krzyże i kamienne, o zdeformowanych zrębem czasu kształtach, płyty, których nie brakuje w **Fahan, Carndonagh, Carrowmore** i **Cooley.** Najbardziej jednakże fascynującym pomnikiem historii jest fort **Grianán of Aileach.**

Grianán of Aileach

Wzniesiony na pasie ziemi ciągnącym się między dwoma jeziorami **Grianán of Aileach** góruje nad zapierającymi dech w piersi widokami hrabstw północnych.
Mowa o imponującej, kamiennej fortyfikacji na planie koła o średnicy 23 m i o murach grubości 4 m, datowanej na 1500 r. p.n.e. Uważa się, iż była siedzibą jakiejś świątyni pogańskiej z późniejszej epoki. Od V po XII w. mieszkał w niej królewski ród O'Neill'ów. W 1101 r. fortyfikację zniszczyli poważnie O'Brien'owie z Munsteru, w odwecie za zniszczenie ich fortecy Kincora w Clare. Obecnie obiekt, który oglądamy, jest rezultatem prac restauratorskich przeprowadzonych w XIX w.

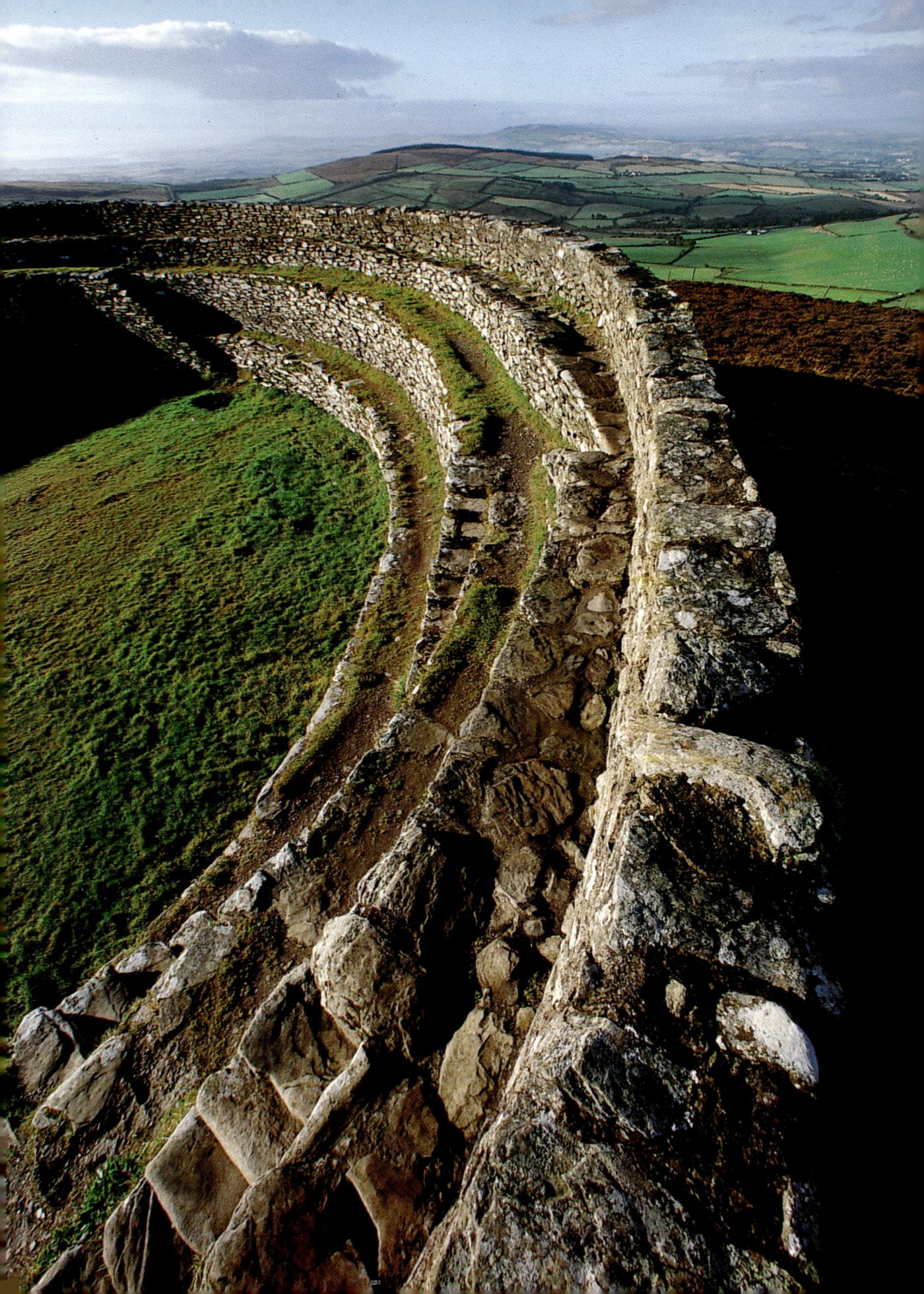

TYRONE

Zielone, pofalowane wzgórzami wiejskie terytoria hrabstwa **Tyrone** słyną z żyznej gleby, a ciągnące się na północy góry **Sperrin** oferują okazję do pieszych wędrówek, jak i do uprawiania *birdwatching*. Tu i ówdzie leżą stanowiska archeologiczne, między innymi **kamienny krąg w Beaghmore**. Z takowymi oraz późniejszymi w czasie śladami mieszkańców tej krainy można zapoznać się zwiedzając dwa interesujące ośrodki: leżący w okolicach Omagh **Ulster American Folk Park**, nawiązujący do dziejów życia pierwszych lokalnych emigrantów do Stanów Zjednoczonych, oraz usytuowany w pobliżu Gortin **Ulster History Park.**

Ulster History Park

To park historyczny, w którym zrekonstruowano i objaśniono w detalach różne typy osad ludzkich począwszy od 7000 p.n.e. po XVII w., włącznie z *crannóg i wiejskimi osadami z XVII w.*

Ulster History Park w okolicach Gortin. Z lewej: rekonstrukcja crannóg, czyli struktur obronnych stawianych przez Celtów. Poniżej: rekonstrukcja osady kolonizatorskiej z XVII w.

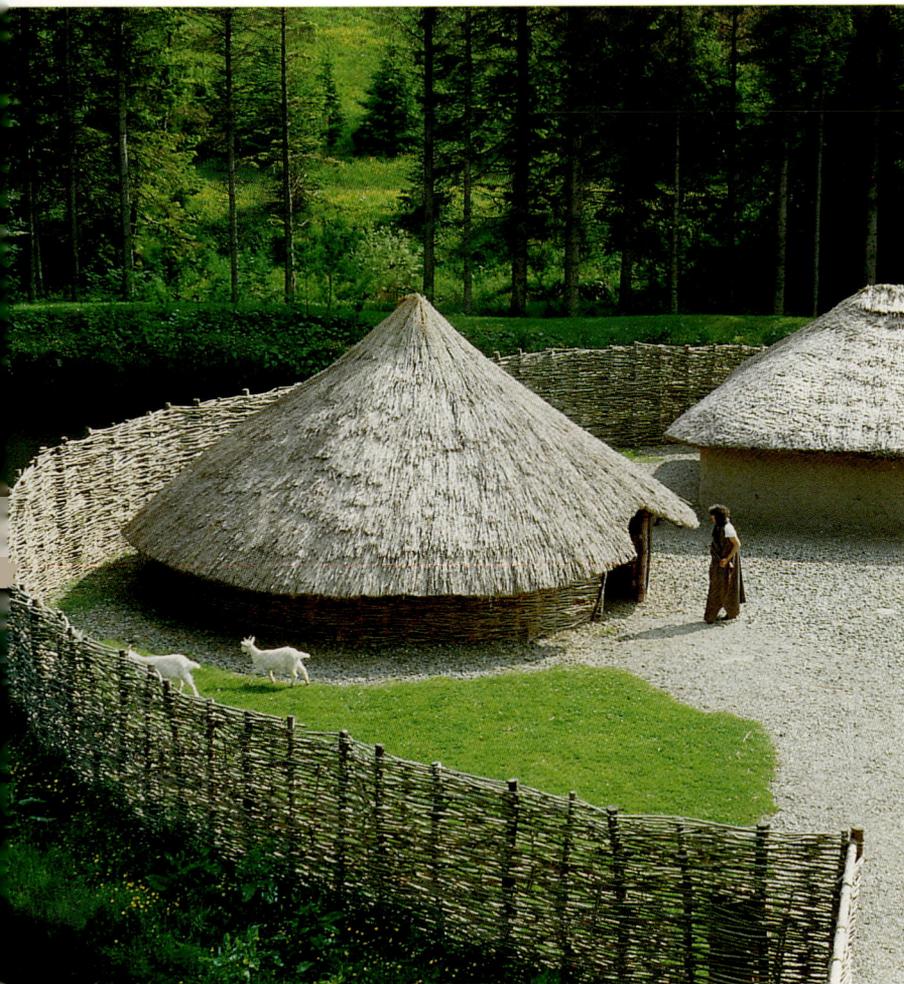

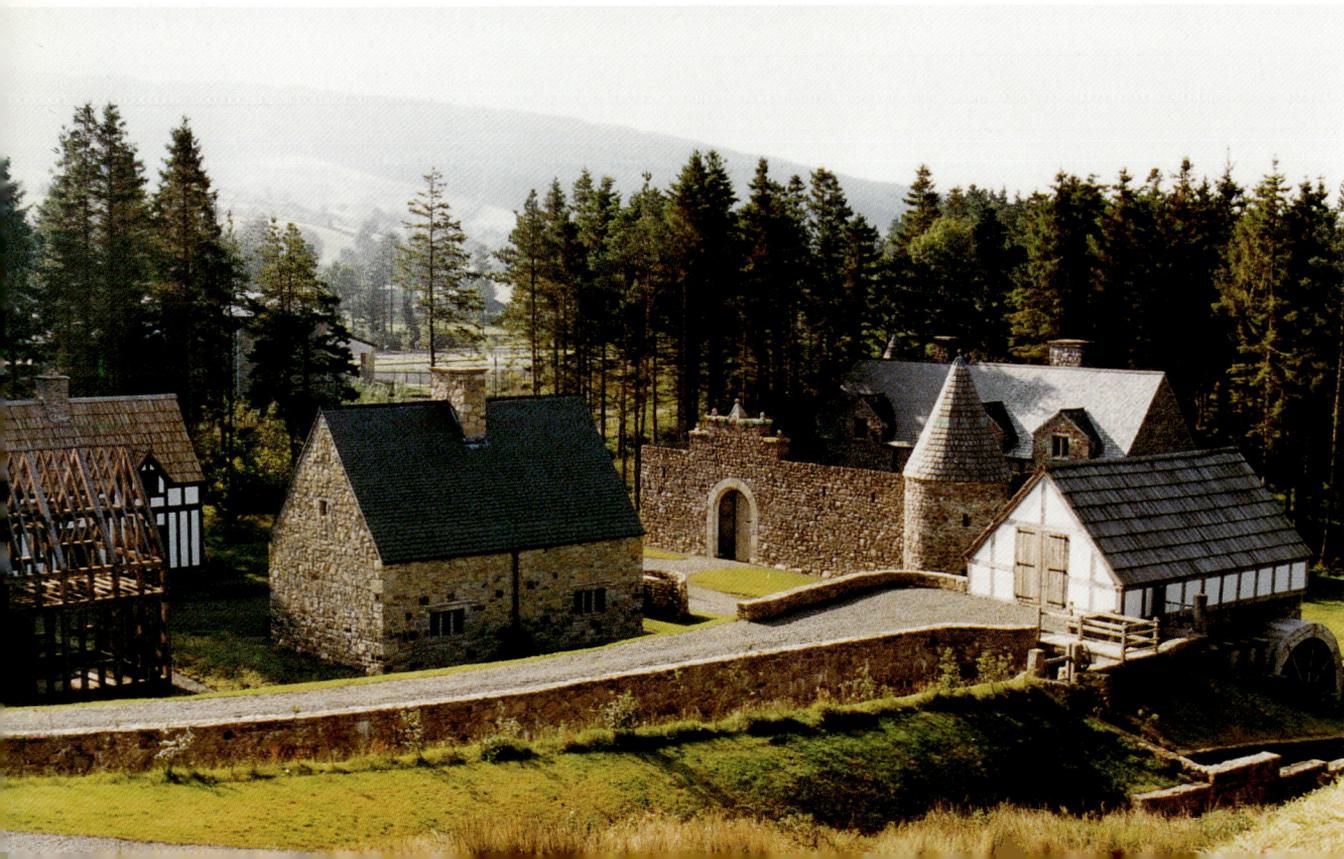

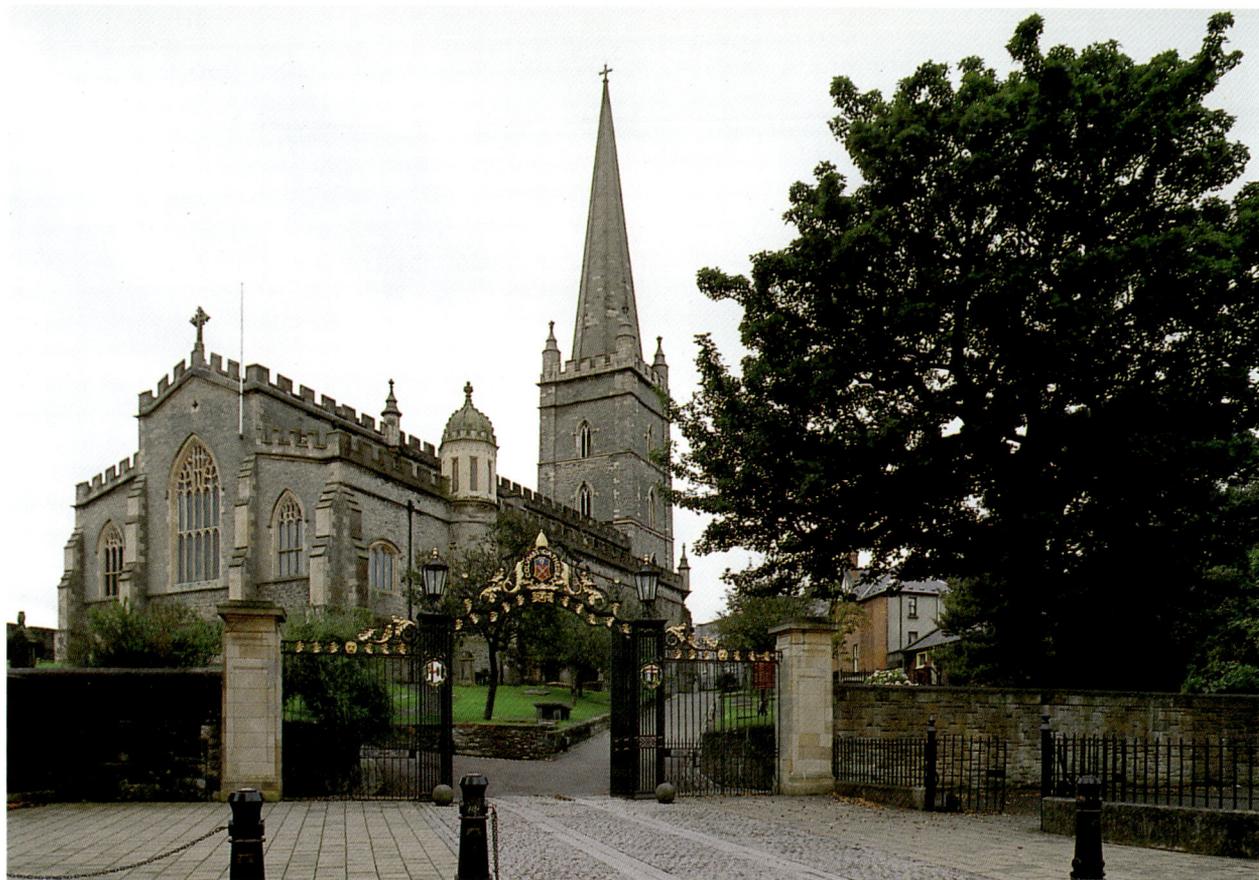

Katedra St Columb, wzniesiona w 1633 r., z dzwonnicą z epoki georgiańskiej

DERRY

Okolone masywnymi murami obronnymi z XVII w., stare miasto Derry malowniczo pnie się wzdłuż **Shipquay Street** aż po górujący nad nim plac targowy **Diamod.** Za obrębem murów i na przeciwległym brzegu rzeki Foyle powstały nowsze dzielnice miasta, również tarasowo układające się na zboczach wzgórz. Derry to prastare miasto *Doire Cholmcille*, co znaczy „dąbrowa Kolumba", bo tak nazwał je Saint Columcille (zwany inaczej św. Kolumbem), uczony i misjonarz pochodzący z potężnego klanu z północy Irlandii. To on w 546 r. założył tutaj klasztor. Osada powstała u straży ważnego miejsca strategicznego przy ujściu rzeki Foyle, toteż częstokroć była atakowana przez Wikingów, a nieco później przez Anglonormanów. Na tychże ziemiach rezydowali przywódcy potężnych klanów O'Neillów i O'Donnellów. Z powodu podejmowanych przez nich ciągłych rebelii przeciwko władzom angielskim, w 1607 r. zostały im skonfiskowane wszystkie posiadłości, a oni sami zbiegli na kontynent. Dało to początek kolonizacji Ulsteru wiernymi koronie angielskiej, masowo przybyłymi tutaj osadnikami angielskimi i szkockimi,

a jednocześnie zapoczątkowało trwający po dziś dzień polityczny rozłam ludności. W 1613 r. Derry przeszło pod administrację Londynu i przyjęło nazwę Londonderry, jakkolwiek aktualnie większość katolicka, stanowiąca dwie trzecie ludności miasta, używa dla ostrożności obu jego nazw. W latach 1688-89 doszło do 15-tygodniowego oblężenia Derry, podczas którego oddziały Wilhelma Orańskiego bohatersko stawiły czoła wojskom katolickiego króla Jakuba II. Następne stulecia przyniosły Derry rozwój przemysłu lniarskiego, a także miejscowego portu. W czasach najnowszych raz jeszcze Derry stało się sceną historii: w 1968 r. podczas marszu protestacyjnego o prawa obywatelskie i polityczne, uczestnicy zostali zbici pałkami, co niczym iskra rozniecIło protesty nazwane oficjalnie „zamieszkami"; w 1972 r. tutaj właśnie miała miejsce osławiona „Krwawa Niedziela", kiedy komandosi brytyjscy otworzyli ogień do tłumu i zabili trzynaście osób. Aktualnie rajcowie w Derry starają się prowadzić politykę unikającą rozłamów skupiając się raczej na promowaniu życia kulturalno-artystycznego tegoż miasta.

St Columb's Cathedral

Podczas długiego oblężenia ta katedra protestancka spełniała funkcję wojskową, gdyż stąd strzelano do wroga, a ponadto była ona strażnicą. Stąd wyrzucono z katapulty, umieszczone w kuli armatniej, warunki podpisania kapitulacji. Kulę mozna obejrzeć w portyku katedry, a w **kapitularzu** urządzone jest małe **muzeum.**

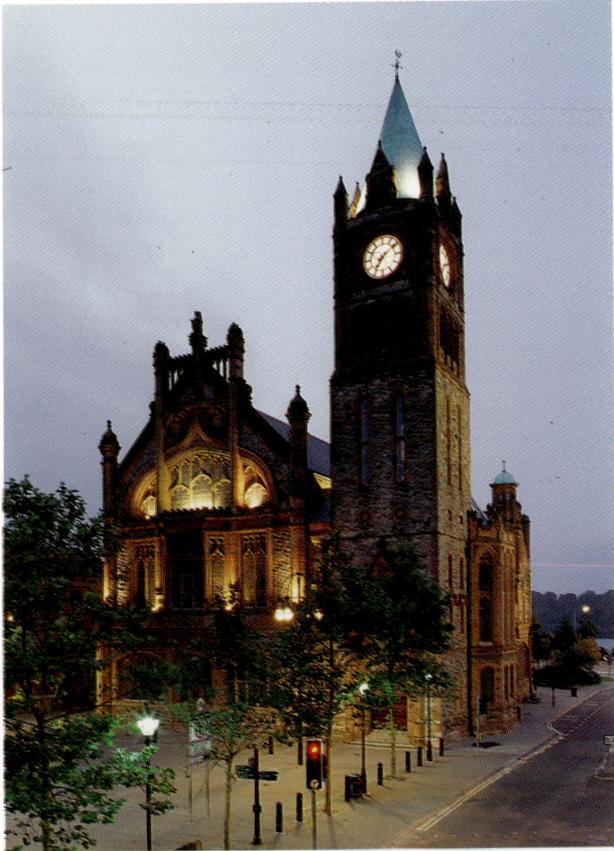

Ratusz

Tuż za obrębem murów obronnych, na brzegu rzeki Foyle stoi ratusz, niedawno odrestaurowany. Zdobiące go wspaniałe witraże są ilustracją dziejów miasta.

Mury obronne

Wzniesione w XVII w., mury obronne Derry nigdy nie zostały zdobyte, dzięki czemu miastu nadano przydomek „dziewiczego". Poszczególne odcinki murów łączą bastiony, z których można delektować się ładnymi widokami na rzekę **Foyle**: jej malownicze **brzegi, źródło** i **moczary.** Mury mają długość niemalże dwóch kilometrów. W ich obrębie leży miasto o zachowanej do dziś średniowiecznej zabudowie z głównym placem **Diamond** w samym środku i czterema ulicami wiodącymi do czterech głównych bram miejskich.

ANTRIM

Żadne inne hrabstwo w Irlandii Północnej nie przyciąga tylu turystów, co właśnie **Antrim**. Największą jego atrakcją jest bez wątpienia **Giant's Causeway**, ale warto też obejrzeć wspaniałe widoki rozpościerające się z wybrzeży Antrim, od **przylądka Fair** po **przylądek Torr**, długie srebrzyste plaże osłonięte warkoczem piaszczystych wydm w zatoce **White Park**, w

Z lewej: ratusz stojący na bulwarze przyrzecznym. Poniżej: Ferryquay Gate.

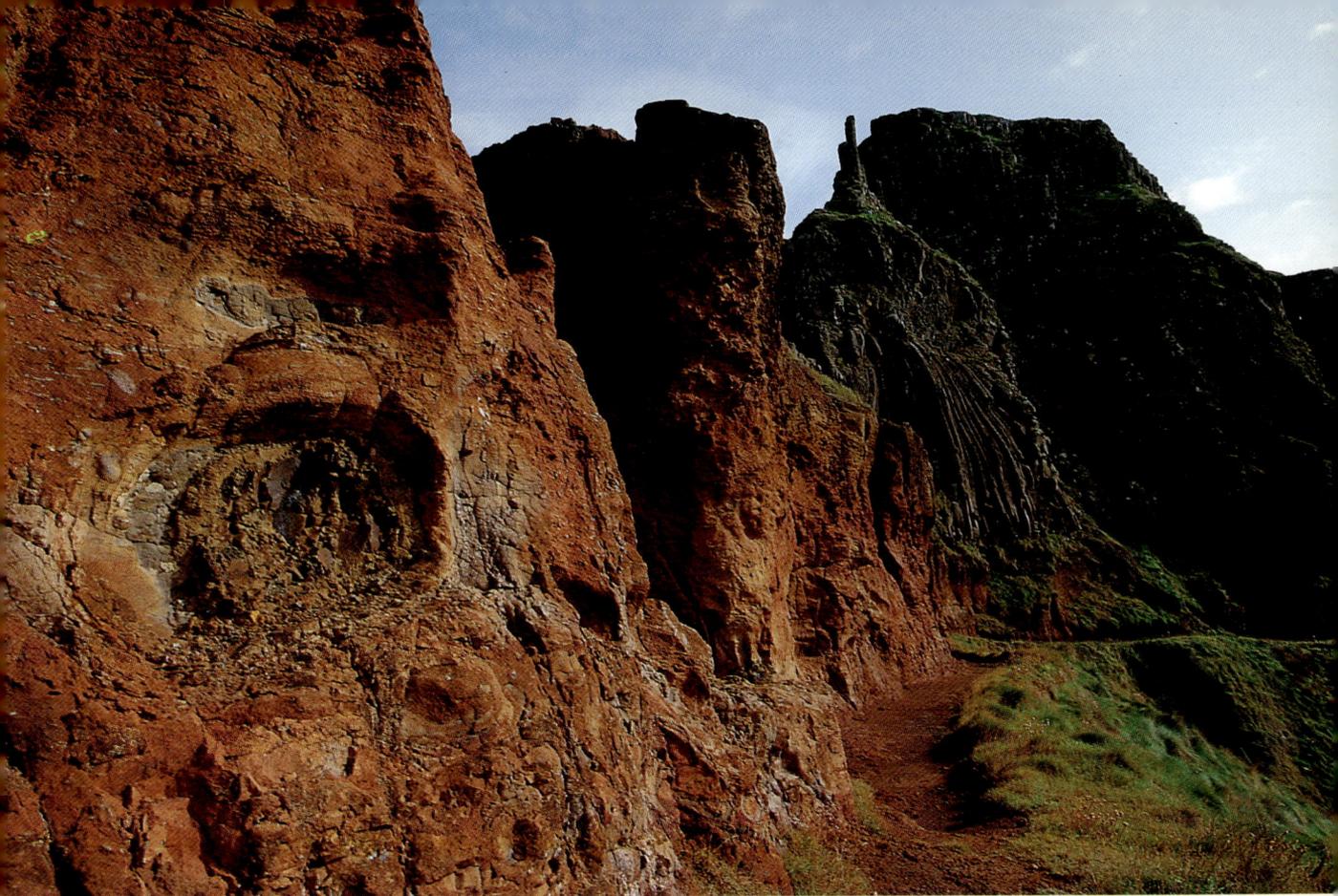

Powyżej: przedziwne formacje skalne przy Giant's Causeway, którym fantazja ludu nadała ciekawe nazwy „Komin" lub „Harfa". Poniżej: największa formacja bazaltowa, znana pod nazwą „Organy", wprowadziła w błąd załogę statku hiszpańskiej armady, której zdawała się być zamkiem Dunluce, usytuowanym w rzeczywistości o wiele dalej od wybrzeża Antrim. Skutek urojenia okazał się fatalnym: statek Girona zatonął.

Portstewart i w **Portrush**, oraz leżące w głębi lądu, długie wąskie doliny *glen* z ich bujną roslinnością i wodospadami.

Giant's Causeway

Trudno wprost uwierzyć w to, iż **Giant's Causeway** (Grobla Giganta) nie jest dziełem człowieka. Wiele legend wyjaśnia powstanie tych ogromnych i osobliwych formacji bazaltowych. Jedna z nich podaje, jakoby groblę zbudował Finn mac Cumhaill, przywódca wojowników ulsterskich, znany pod imieniem Fianna. Zakochał się w dziewczynie mieszkającej na szkockiej wyspie Staffa - o podobnych formacjach geologicznych – i dlatego zbudował tę drogę. W rzeczywistości przyczyna powstania Grobli Olbrzyma jest mniej romantyczna: tysiące lat temu, wskutek silnego wybuchu pod dnem morskim masa płynnego bazaltu została wyrzucona na powierzchnię i oziębiając się zastygła w kształcie takich właśnie, olbrzymich kryształów.

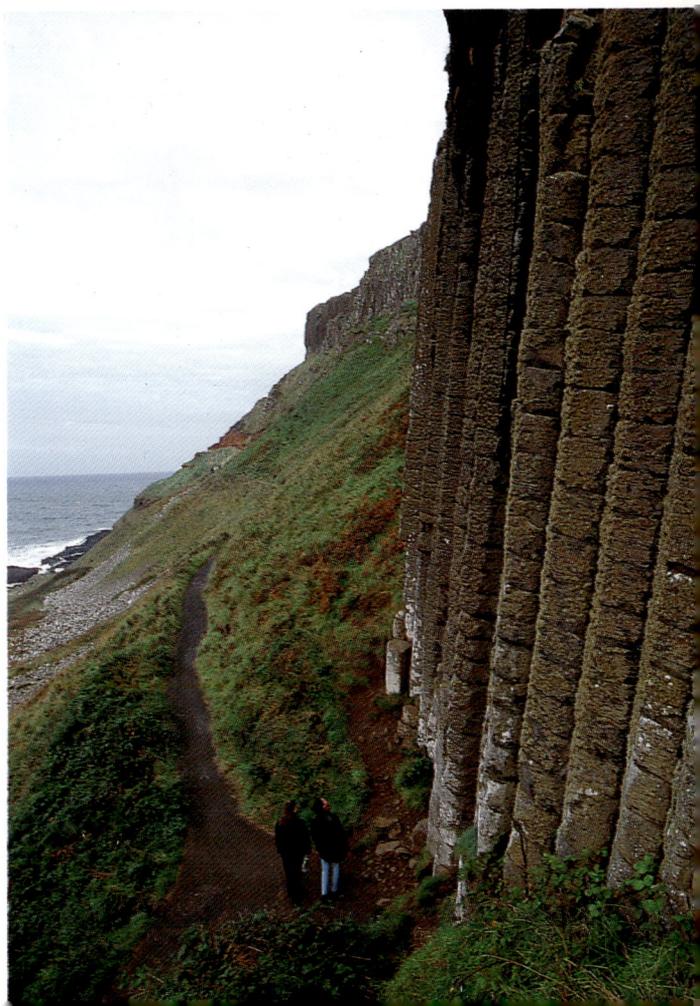

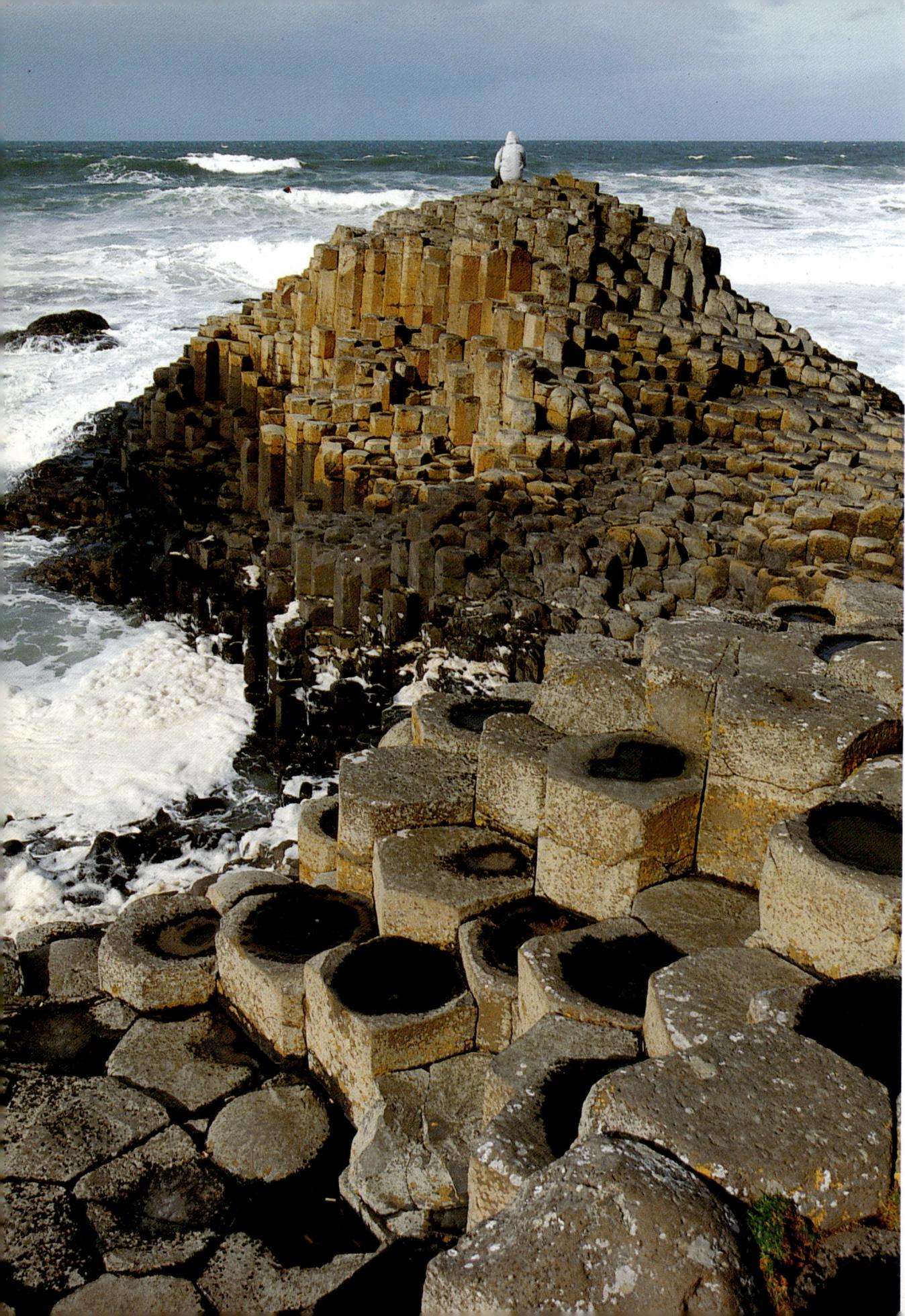

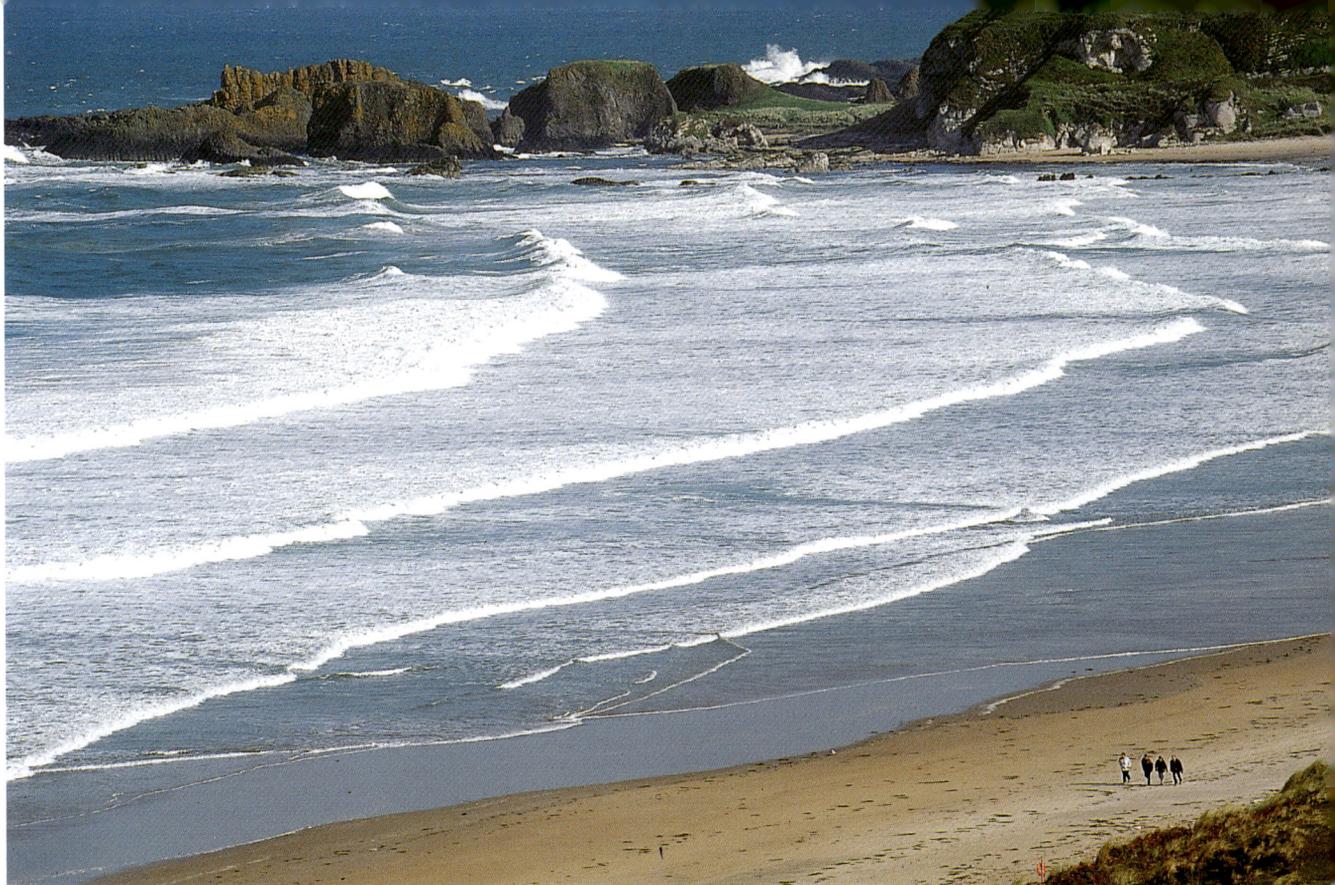

Na stronie sąsiedniej: *tak zwane „zaczarowane krzesło” przy Giant's Causeway.*

Na niniejszej stronie, u góry: *długie, niskie zbocze zatoki White Park*. Zdjęcie w środku i u dołu: *zamek Dunluce, twierdza klanu MacDonnell'ów, niebezpiecznie wyrastająca tuż przy krawędzi klifu w Antrim.*

Zatoka White Park

Podążając wzdłuż wybrzeża w kierunku na zachód od **Giant's Causeway** trafiamy na zupełnie odmienne krajobrazy: długi pas białego piasku szerokim półkolem zakreślający **zatokę White Park**. Od strony lądu zatokę chronią trawiaste wydmy, a na zboczu między dwiema z nich stoi mały kościółek, ponoć najmniejszy z wszystkich kościołów irlandzkich.

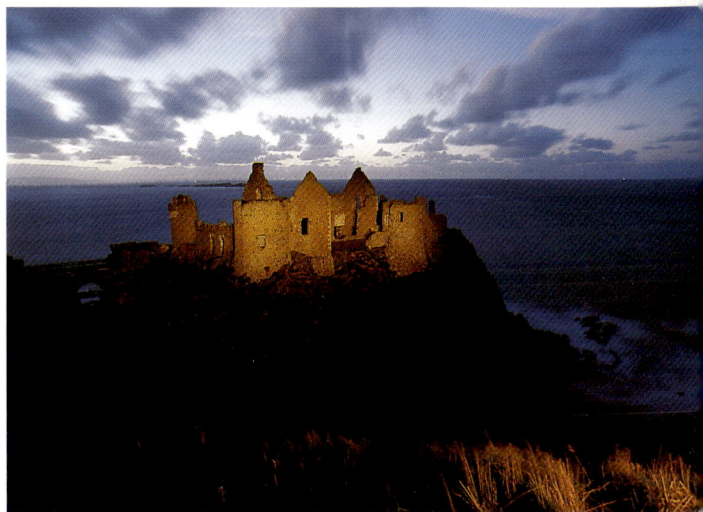

Zamek Dunluce

Nad skalistym urwiskiem wiszącym nad wodami morskimi przycupnęły ruiny dużego **zamku Dunluce**. Zdobyty w połowie XVI w. przez śmiałego Sorleya Boya MacDonnella, został wyposażony w działa armatnie ze statku hiszpańskiej *armady*, „Girona", który zatonął nie opodal stąd. Zamek ten – jako jedyny w całej Irlandii – upiększono wytwornymi loggiami i pałacową siedzibą jego właściciela, z której zachował się tylko szkielet. W 1639 r. podczas wystawnej uczty część zamku wraz z jadłem i krzątającą się przy nim służbą runęła do morza. Wznosząca się pionowo pod zamkiem, skalna ściana klifowa pełna jest dużych jaskiń, a huk rozbijających się o nią w czasie burz fal morskich często sprawia wrażenie krzyku, stąd i legenda o „zjawie sprzątającej zamkowe komnaty".

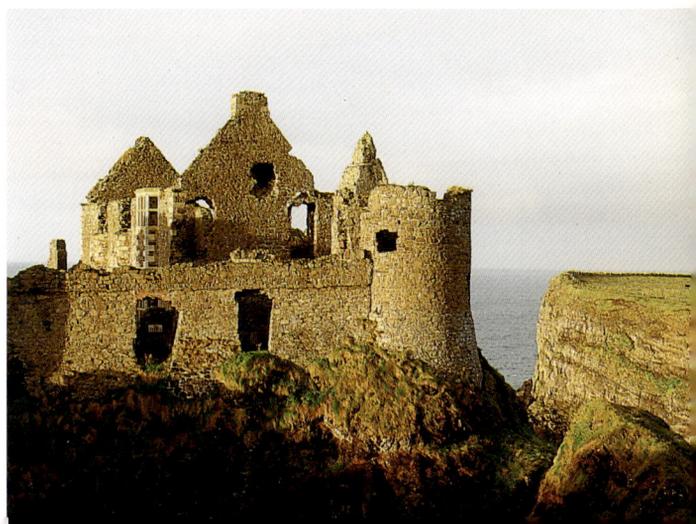

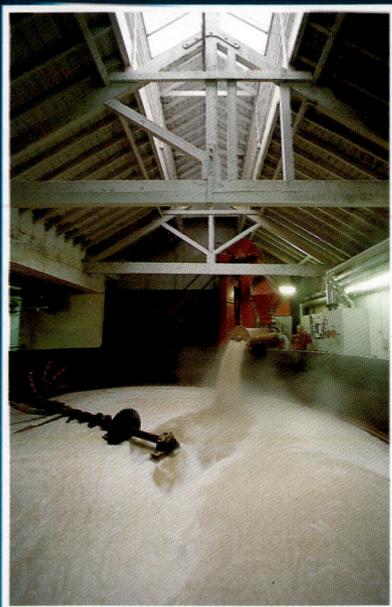

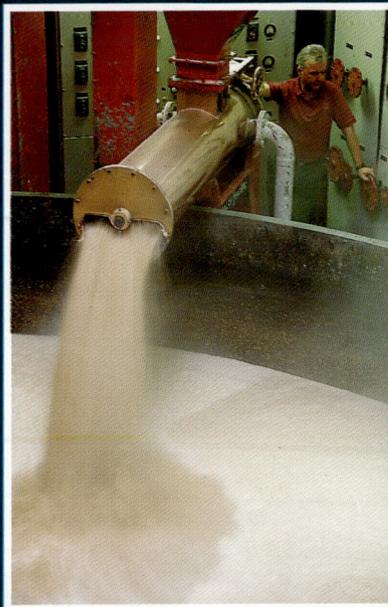

Destylarnia Bushmills

Bushmills, miasteczko niczym z bajki, swą sławę zawdzięcza produkowanej tutaj whiskey. Old Bushmills Distillery działa od 1608 r. i jest najstarszą na świecie licencjonowaną destylarnią. Wszyscy niemalże turyści wracający z wycieczki na Giant's Causeway zatrzymują się w Bushmills na parę kieliszeczków słynnego trunku. Whiskey z Bushmills różni się od szkockiej whisky sposobem produkcji: trzykrotna destylacja nadaje trunkowi łagodniejszego smaku, o czym najlepiej warto się przekonać zwiedzając tenże zakład. Zwiedzanie destylarnii kończy się degustacją „wody życia".

Ballintoy

Ścieżka leżąca na wschodnim kraju zatoki **White Park** prowadzi do małego portu **Ballintoy**, w którym krzątający się liczni rybacy niekiedy dają się przekonać i zawożą turystów na wyspy. Można też wybrać się na rejs wzdłuż wybrzeża, aby zobaczyć **zamek Dunluce** i jego jaskinię, albo też na przypominającą skalny wieżowiec **Sheep's Island** (Owczą Wyspę), szerokości jednego kilometra, zapełnioną kolonią kormoranów. Równie ciekawą jest **Carrick-a-rede**, skalista wysepka połączona z lądem stałym za pomocą wiszącego linowego mostu.

Carrick-a-rede

Po południowo-zachodniej stronie wyspy **Carrick-a-rede** znajduje się hodowla łososia, działająca tutaj już od co najmniej 350 lat. Wysepka leży na trasie łososi atlantyckich, tędy bowiem płyną one wracając do rzek. Sama nazwa Carrick-a-rede oznacza „skała na drodze". Początkowo mostek linowy łączący wysepkę z wybrzeżem Antrim wisiał tutaj w sezonie od kwietnia do września, gdyż wtedy rybacy przychodzili na wyspę w okresie łososiowym. Podobny mostek linowy widnieje na rycinie z 1790 r. Obecnie mostek jest atrakcją turystyczną: pokonanie 24 m jego długości huśtając się chcąc nie chcąc nad skalistą szczeliną z głębiami morskimi przyprawia o dreszcz emocji.

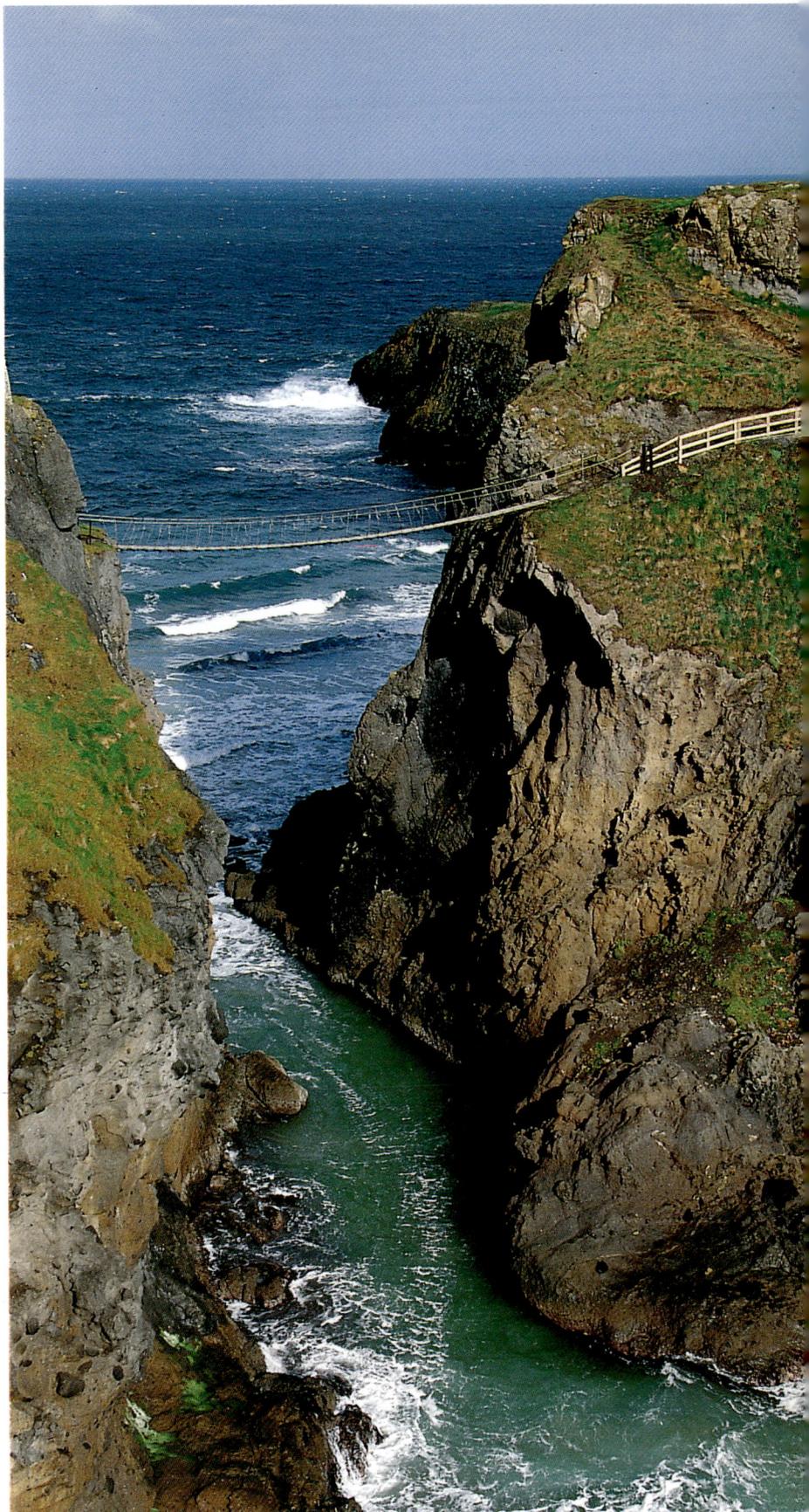

Nadwieszony, linowy most na Carrick-a-rede, łączący staw z hodowlą łososi na tejże skalistej wyspie z lądem stałym. Jak tylko postawi się pierwszy krok na mostku, długości 24 m, zaczyna się on huśtać i „podrygiwać".

Powyżej: *Przylądek Torr, oddalony o zaledwie 19 km od wybrzeży Szkocji.* Zdjęcie w środku: *szeroka panorama wybrzeża Antrim, w okolicach Przylądka Runabay.* U dołu: *wioska Cushendun, w dolinach typu* glen *usytuowanych na terenie Antrim, pod ochroną National Trust.*

Przylądek Torr

Wybrzeże Antrim wprawia w zachwyt: jego cyple ostro wcinające się w morze, skaliste zatoki o przepaścistych zboczach i dzikie wrzosowiska z kobiercami wrzosów i paproci. **Przylądek Torr** dzieli odległość zaledwie 19 km od **Mull of Kintyre**, leżącego na terytorium **Szkocji**, toteż opowiada się, iż jeszcze nie tak dawno temu irlandzcy protestanci udawali się na mszę po prostu wiosłując. Nieco dalej na zachód leży **przylądek Fair**, po którym biegnie droga zygzakowato wspinająca się po klifowym zboczu o wysokości 183 m. Można stąd oglądać dobrze widoczne, daleko za horyzontem morza, wyspy szkockie. Na tyłach klifu znajdują się trzy jeziora, a na jednym z nich, **Lough na Cranagh**, sztuczka wyspa z tak zwanym *crannóg*, podobnym do owych na **Lough Erne**, w **Fermanagh**. Drugie z kolei, **Lougharenna**, zwane jest „znikającym jeziorem" z powodu wchłaniania jego wód przez porowaty teren wapienny, na którym leży.

Glen w Antrim

Dziewięć długich, wąskich dolin, zwanych *glen*, usytuowanych na terenie hrabstwa Antrim przyciąga swym pięknem oraz związanymi z nimi legendami. W **Glenaan**, na zboczach góry **Tievebulliagh** (znaleziono tu drapacze z krzemienia, używane w epoce kamienia) znajduje się mogiła najsłynniejszegp poety celtyckiego, syna wojownika Finna mac Cumhailla. Inne *glen* to **Glentaisie**, **Glenshesk**, **Glendun** (tj. „brązowy glen"), **Glenballyeamon**, **Glenariff** z jej pięknymi wodospadami, **Glencloy** i **Glenarm**.

Glenarm

Najdalej na południe usytuowana z wszystkich
glen to **Glenarm**, siedziba rodowa książąt Antrim,
pochodzących od Sorleya Boya MacDonnella, pana na
zamku Dunluce. W 1603 r. syn Sorleya Boya Randal
urządził w tejże dolinie domek myśliwski. Z czasem
domek rozbudowano i przebudowano w zamek, któremu
w 1817 r. nadano styl eklektyczny: posiada elementy
gotyckie, stylu Tudorów, jakobińskie, a nawet tympanony
typu holenderskiego. Miasteczko rozbudowało się dzięki
przemysłowi wydobywczemu. Wydobywane w Glenarm
wapień i gips transportowane są stąd drogą wodną dalej
do nabywców. Dolina słynie również z hodowli łososi.

Carnlough

Usytuowane w głębi **Glencloy** miasteczko **Carnlough**
dawnymi czasy istniało wyłącznie dzięki eksportowi
wydobywanego z okolicznych wzgórz wapienia. Całe
miasteczko zdaje się być zbudowane z tegoż lśniącego
bielą kamienia, a nawet wieża zegarowa i gmach sądu
w porcie są z wapienia. W naszych czasach port,
zremodernizowany, jest jedną z ulubionych met turystyki
wodnej, a rybacy - czy to z zawodu czy to z przyjemności
- wyładowują tutaj swoje połowy langust i krabów.

Carrickfergus

Budowę potężnego zamku anglonormańskiego w
Carrickfergus rozpoczęto w 1180 r. na użytek i z woli
Johna de Courcy'ego. Zamek miał bronić dostępu do
Belfast Lough, niemniej wkrótce potem przejął go Hugh
de Lacy i nadał mu kształty, jakie w znacznej części
zachowały się do dziś. W 1315 r., już jako własność korony
angielskiej, przetrzymał trwające cały rok oblężenie, kiedy
to stacjonujący w nim, niczym w śmiertelnej pułapce,
garnizon przeżył żywiąc się ciałami ośmiu nieszczęsnych
jeńców szkockich. Po wielu jeszcze perypetiach zamek
wrócił ostatecznie w ręce królów angielskich w 1690 r.
Poddany gruntownej restauracji odzyskał swe oryginalne
kształty i obecnie otwarty jest dla zwiedzających.

*Na następnych stronach: zatoka Carnlough u
wspaniałego wybrzeża Antrim.*

U góry i u dołu, z lewej: *połów i obróbka łososi w Glenarm*. Zdjęcie
w środku: *port w Carnlough*. U dołu, z prawej: *leżący po północnej
stronie Belfast Lough zamek Carrickfergus miał wielu właścicieli.*

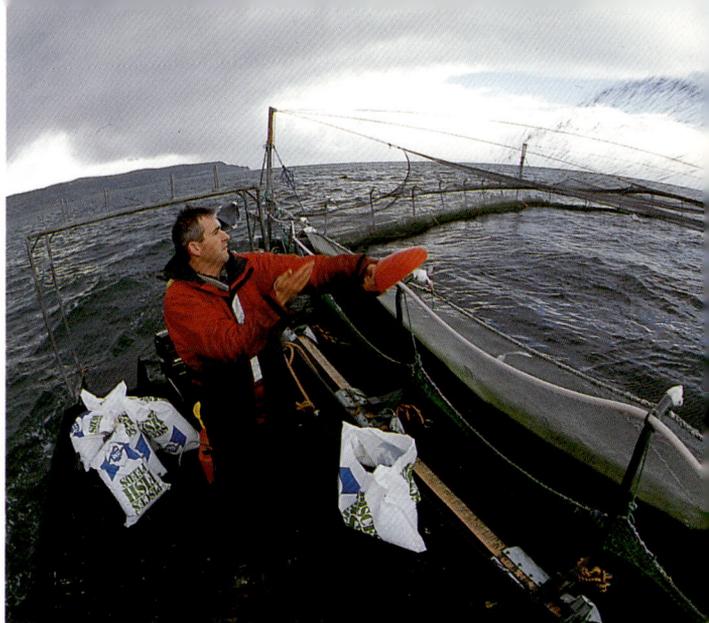

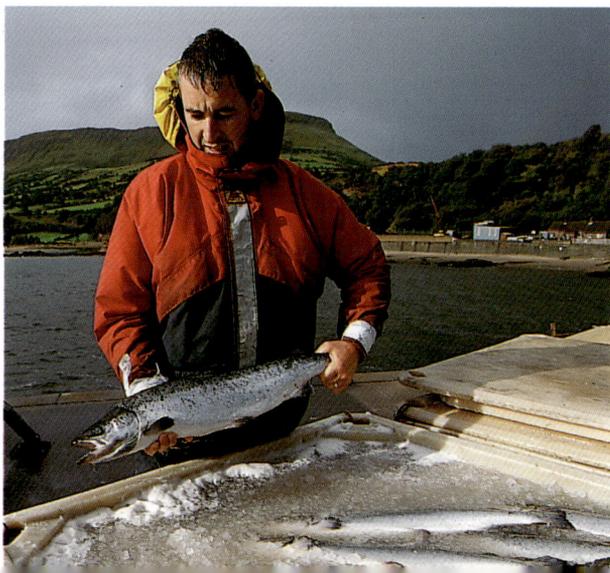

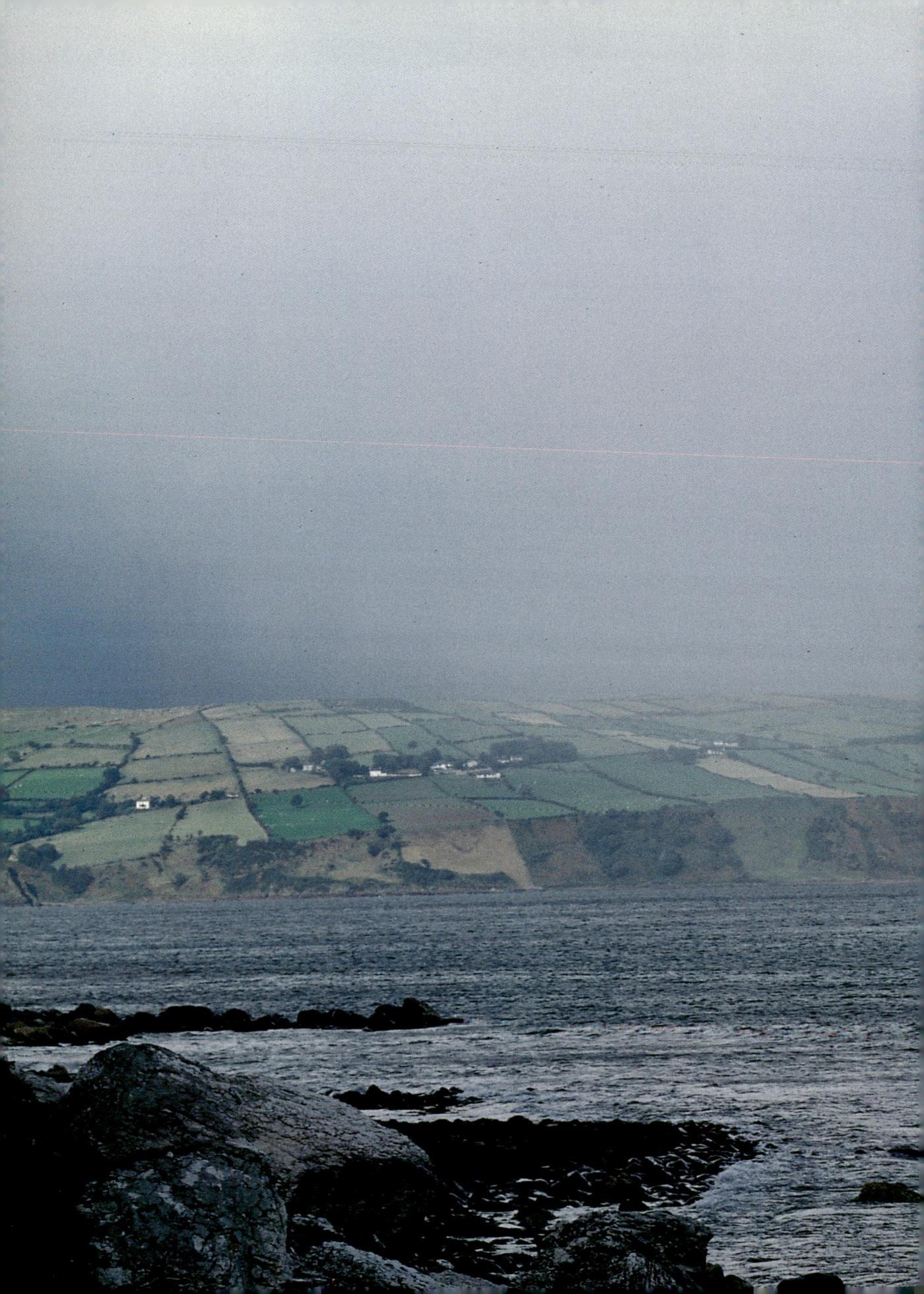

BELFAST

Współczesna Irlandia Północna, stanowiąca część Zjednoczonego Królestwa Wielkiej Brytanii i Irlandii Północnej, składa się z dziewięciu nowych hrabstw dawnej prowincji Ulster, a są to: Derry, Tyrone, Antrim, Fermanagh, Down i Armagh. Stolicą Irlandii Północnej jest **Belfast**, leżący w dolinie rzeki **Lagan**, w miejscu w którym rzeka wpada do rozległego, słonego *lough*. Od północy i od zachodu stolicę okalają zbocza **Black Mountain**, **Cave Hill** i **Divis Mountain**, zaś od południa Castlereagh Hills łagodnie schodzą ku terytoriom **hrabstwa Down**. Belfast rozwinęła się dość późno. W XVII w. zbiegli z Francji hugonoci założyli tutaj przemysł lniarski oraz stoczniowy, które przez całe stulecia były źródłem niebywałego bogactwa mieszkańców Belfastu. Wiek XX okazał się mniej szczęśliwy: w czasie II wojny światowej większa część miasta została zbombardowana, a także ucierpiało ono poważnie w trakcie tzw. Troubles ("zamieszek"). Za wyjątkiem wiktoriańskiego centrum, Belfast to obecnie miasto bez zabytków, nowoczesne.

Ratusz

Nad centrum miasta dominuje zwarta bryła czworobocznego, przysadzistego ratusza. Jego budowę rozpoczęto w 1888 r. zaraz po nadaniu Belfastowi praw miejskich przez królową Wiktorię. Ratusz ukończono w 1906 r. Jest nader wytwornym okazem przepychu w stylu wiktoriańskim. Jak na ironię losu, projektant tego pomnika dumy obywatelskiej młody londyńczyk Alfred Brumwell Thomas nie doczekawszy się honorarium musiał zaskarżyć rajców Belfastu za niewywiązanie się z kontraktu. Gmach wznosi się wokół środkowego dziedzińca, a nad całością góruje wysoka 52-metrowa kopuła, będąca najlepszym punktem odniesienia w czasie zwiedzania miasta.

Na niniejszej stronie, u góry: *ratusz z górującą nad nim kopułą wysokości 52 m, dominuje nad centrum Belfastu.* Z lewej: *monumentalne schody to pomnik dumy obywatelskiej.*

Donegall Square

Ratusz okalają stojące przy **Donegall Square** monumentalne budynki z epoki wiktoriańskiej. Rzuca się w oczy ze względu na przebogatą kamieniarkę gmach Scottish Provident („Oszczędny Szkot"). Inny z kolei budynek, w stylu weneckim, dawny magazyn lnu, to obecnie siedziba Marks & Spencer. Przy tymże placu leży również miejska biblioteka publiczna czyli **Linen Hall Library**.

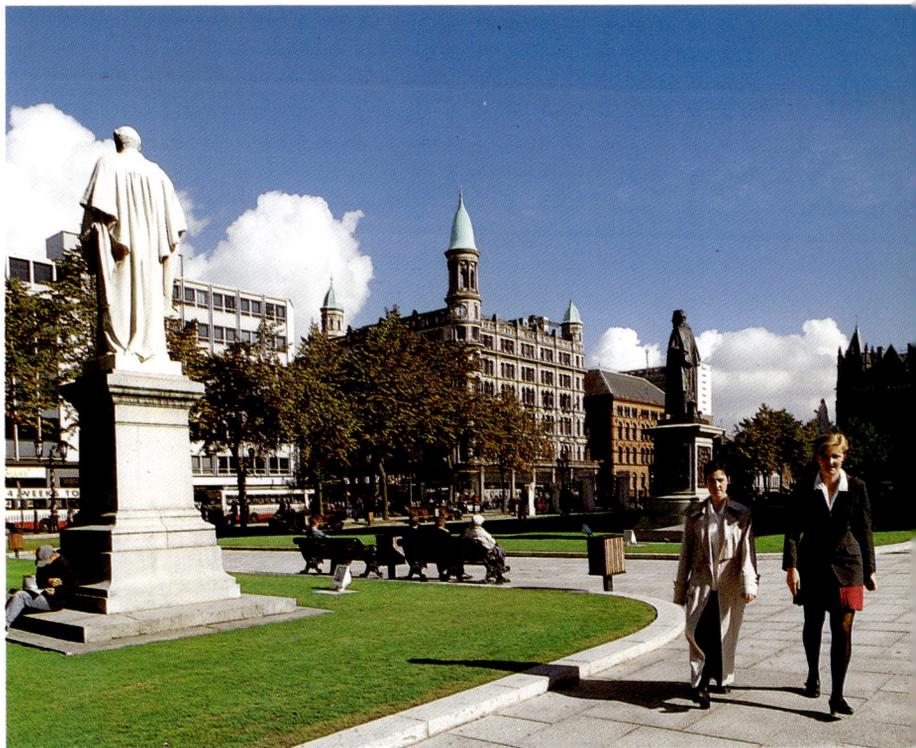

Z prawej i poniżej: ratusz stoi pośrodku Donegall Square, placu z posągami wybitnych postaci, okolonego wytwornymi budynkami pochodzącymi ze szczęśliwej dla miasta epoki wiktoriańskiej.

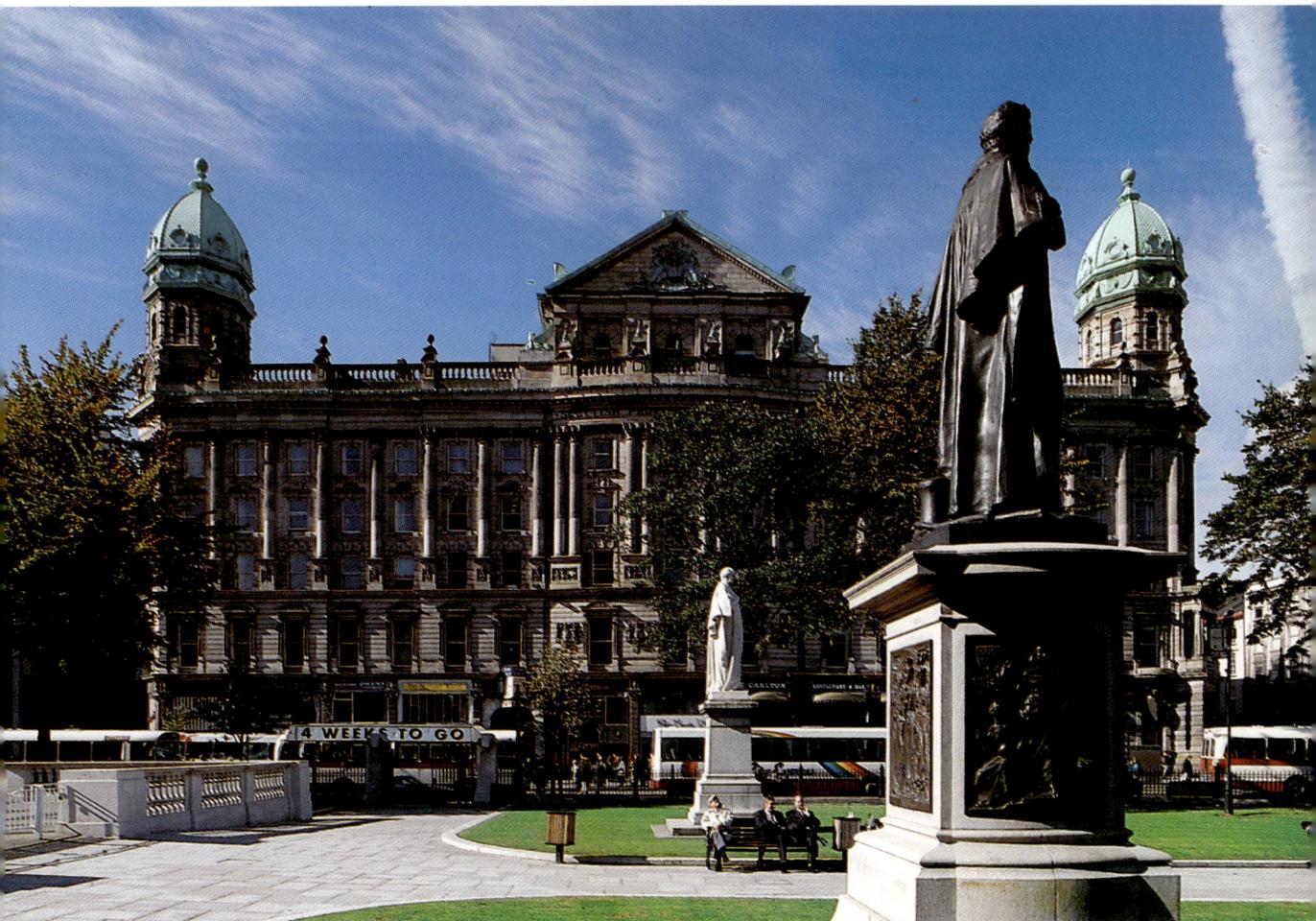

Albert Memorial Clock Tower

Jedną z przyczyn powolnego i opóźnionego rozwoju Belfastu był teren, na którym miasto leży, często zalewany przez rzekę. Rzec można to teren bagienny, błotnisty, na którym istnym problemem jest stawianie fundamentów. W części portowej w skaliste podłoże trzeba było wbić pale o długości od 9 do 12 m, aby w ten sposób wzmocnić teren i móc stawiać na nim większe obiekty. Toteż stojący na końcu High Street, bliżej portu, **Albert Memorial Clock Tower,** miniatura londyńskiego Big Ben, jest przechylony o ponad metr z powodu podmokłego podłoża. Wieżę zaprojektował w 1867 r. W. J. Barre, przedstawiciel przesadnego stylu neogotyckiego. Zdobi ją posąg księcia Alberta, małżonka królowej Wiktorii, któremu ta wieża zegarowa została zadedykowana.

Z lewej: *Albert Clock, jeden z najbardziej reprezentatywnych gmachów w Belfaście, stoi u końca Hugh Street i upamiętnia księcia Alberta, małżonka królowej Wiktorii* (poniżej).

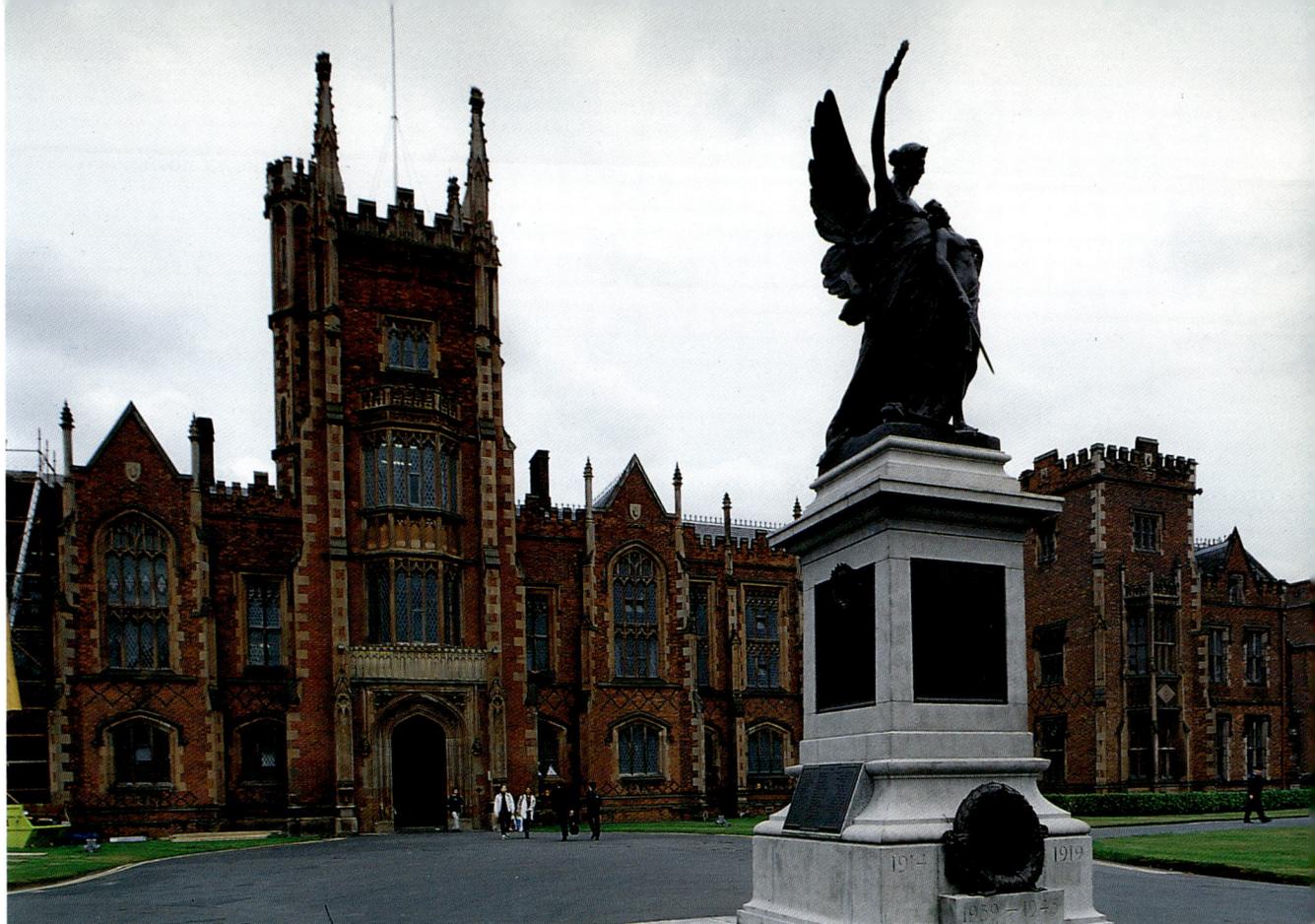

Powyżej i zdjęcie w środku: *gmach Queen's University, projektu sir Charlesa Lanyona, w stylu Tudorów. U dołu: pawilon Palm House w ogrodzie botanicznym, będący jednym z pierwszych przykładów wdzięcznej i lekkiej architektury ze szkła i żeliwa.*

Queen's University

Od **Great Victoria Street** po **Malone Road** ciągnie się cały długi szereg restauracji i pubów, nazwany „**Golden Mile**", co znaczy Złota Mila. U samego końca Złotej Mili, nieco na tyłach ulicy, wznosi się **Queen's University** projektu sir Charlesa Lanyona, autora wielu innych budynków użyteczności publicznej oraz firm handlowych w Belfaście. Gmach uniwersytetu, wzniesiony w 1849 r., wzorowany jest na Magdalen College w Oxfordzie: posiada fasadę w stylu Tudorów, z cegły w ciepłych barwach jasnej ochry.

Ogród botaniczny

Parę kroków dalej leży **ogród botaniczny** z jego zacisznymi alejkami i gajami różanymi. Powstał w 1827 r. Wspaniałą **Palm House**, o ścianach ze szkła i żeliwa, zaprojektował ten sam sir Charles Lanyon, a jej elementy konstrukcyjne wykonano w hucie Richarda Turnera. W cieplarni można obejrzeć okazy rzadkich roślin tropikalnych, niektórych mających ponad sto lat. Budowla ta była wzorem dla Palm House w ogrodach londyńskich Kew. Na wprost ogrodu botanicznego stoi **Ulster Museum**.

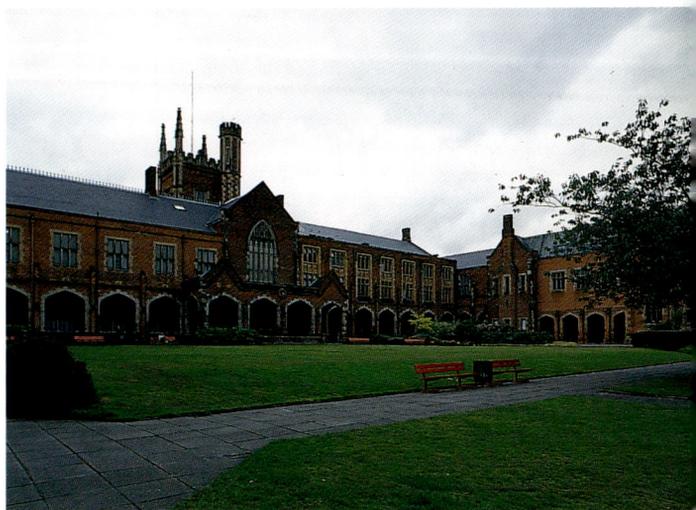

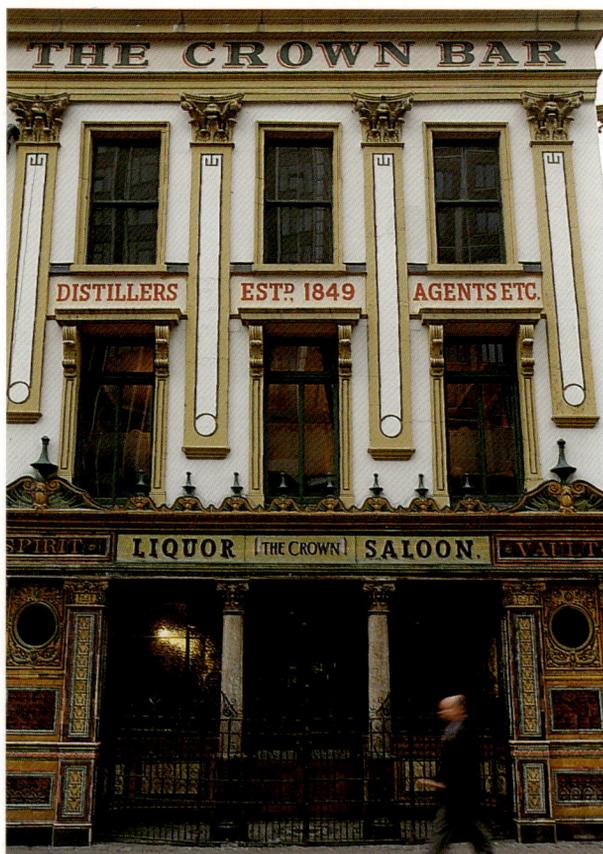

Crown Liquor Saloon

Belfast słynie ze swych wspaniałych pubów wiktoriańskich i edwardiańskich, jak na przykład **Morning Star** przy Pottinger's Entry bądź **Elephant Bar** przy Upper North Street. Najbardziej jednakże zadziwiającym jest **Crown Liquor Saloon**, przy Great Victora Street, zbudowany w 1885 r. przez Patricka Flanagana.

Z pewnością właściciel tego lokalu był pod wrażeniem swoich podróży po Hiszpanii i Włoszech. Pub zdobią witraże w oknach, wykwintne wiktoriańskie w stylu profilowania, urocze salki oddzielone panelami i podświetlone lampami na gaz, i wyposażone w dzwonek do przywoływania kelnera. Niestety lokal był częstokroć niszczony przez wybuchy ładunków dynamitowych, jakie miały miejsce w stojącym na wprost Hotelu Europa. Crown Liquor Saloon jest własnością National Trust (Brytyjski Instytut Konserwacji Zabytków architektonicznych) i to z funduszy tejże instytucji został poddany gruntownej restauracji w 1981 r. Lokal na nowo działa i można tutaj delektować się pintą guinnessa zajadając ostrygi ze Strangford Lough.

Pottinger's Entry

Wąskie pasaże prowadzące na zewnątrz z **High Street** oraz z **Ann Street** zwane są „entry". Wiodą często pod słynne puby: **Morning Star** przy **Pottinger's Entry**, **Globe** przy **Joy's Entry**, bądź najstarszy pub w Belfaście **White Tavern** przy **Wine Cellar Entry**.

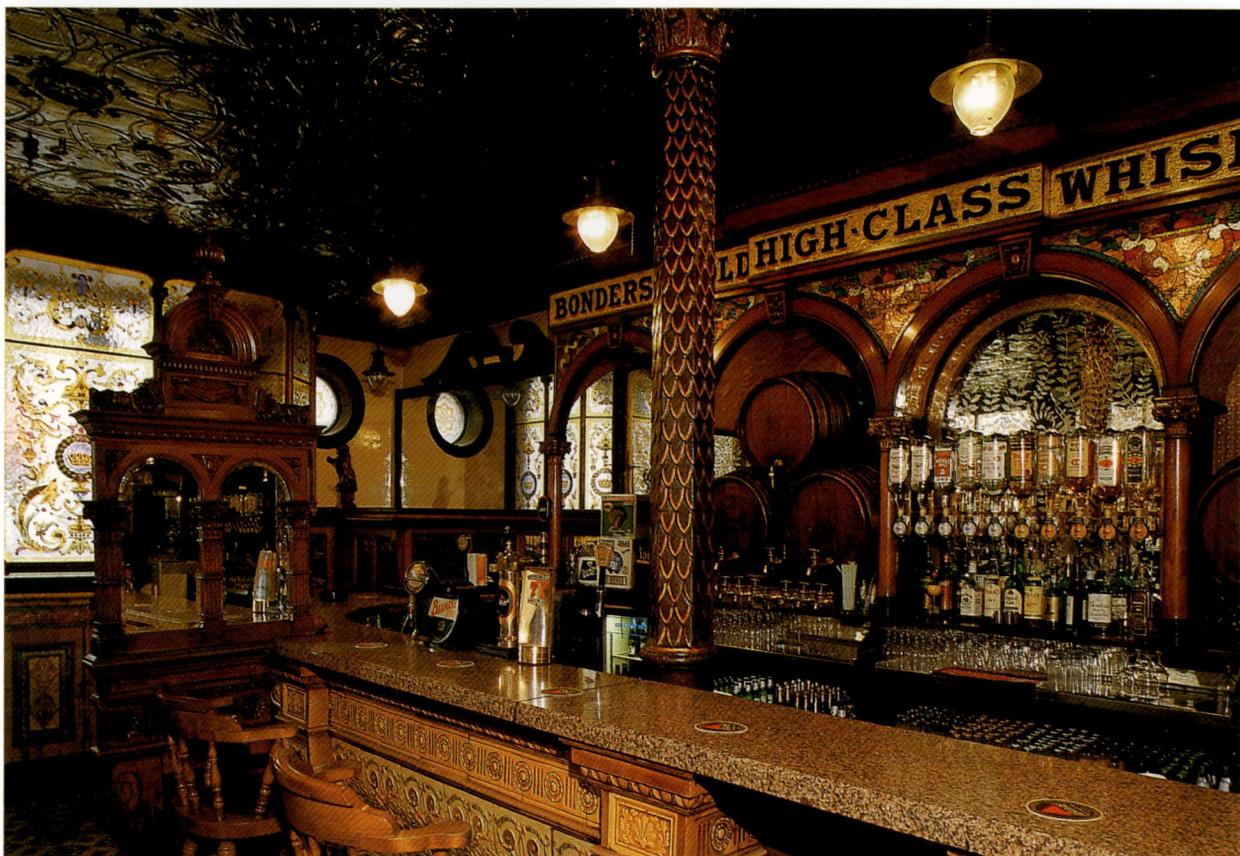

Hotel Europa

Hotel **Europa** ma niestety nienajlepszą reputację, gdyż jest pierwszym w Europie pod względem ilości zamachów bombowych, jakie miały w nim miejsce. Po raz ostatni odremontowany w 1994 r., jest obecnie najbardziej uczęszczanym miejscem spotkań i tutaj niezmiennie zatrzymują się wszyscy słynni goście Belfastu.

Stormont

Elegancki, neoklasyczny w stylu **Stormont** był ongiś siedzibą parlamentu Irlandii Północnej. Inauguracji gmachu dokonał książę Walii w 1932 r. Budowlę zaprojektował sir Arnold Thornley wybrawszy ten sam kamień portlandzki, z którego wzniesiono ratusz w Belfaście. Część fundamentową zbudowano z granitu. Pod gmach wiedzie aleja długości niemalże 2 km prowadząca przez park. Stormont leży w odległości około 10 km od Belfastu.

Na stronie sąsiedniej, z lewej: *Crown Liquor Saloon, wzniesiony w 1885 r., oraz osobliwe elementy dekoracyjne w jego wnętrzu* (poniżej).

Z prawej: *Pottinger's Entry to po prostu jeden z wąskich zaułków odchodzących od High Street, a w których często można natrafić na wyborne puby. Poniżej, z lewej: Hotel Europa o smutnej sławie hotelu europejskiego najczęściej wybieranego na zamachy bombowe. U dołu, z prawej: aleja długości niemalże 2 km wiodąca pod wytworny, lśniący bielą portyk gmachu Parlamentu, w Stormont, na wschód od Belfastu.*

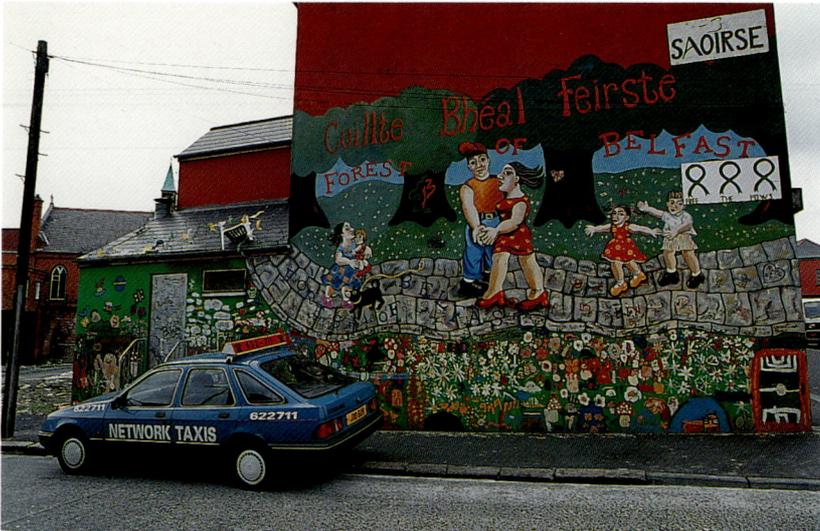

Polityczne graffiti

Podobnie jak w Derry, również w Belfaście na murach widnieją malowidła o wymowie politycznej. W **Belfaście zachodnim** można obejrzeć murales (inaczej graffiti) katolickie przy **Falls Road**, **Shaw's Road** i **Beechmont Avenue**. Ich temat to sceny wielkiego głodu lat 1845-48, personifikacje *„Saoirse"*, czyli Wolności, oraz inne symbole ideałów republikańskich. Tradycyjne murales protestanckie mają zgoła odmienny charakter, o wiele prostszą symbolikę, na którą składają się flagi, hasła Red Hand of Ulster, a czasem pojawia się King Billy (zwany tak Wilhelm Orański) na białym koniu w bitwie przy rzece Boyne. Graffiti unionistów znajdują się w **Shankill**, przy **Crumlin Road** i wzdłuż **Sandy Row**.

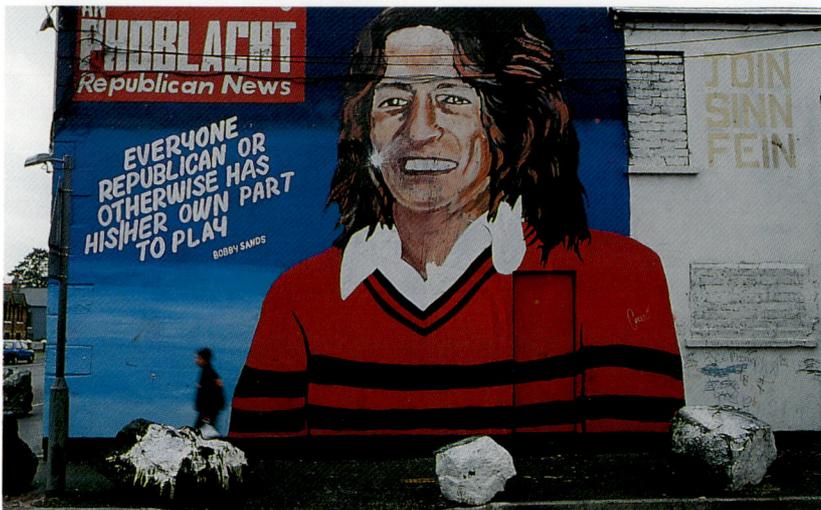

Na stronie sąsiedniej: *Mount Stewart House, siedziba osławionego wicehrabiego Castlereaghu. Zdjęcie w środku: „Hambletonian" wg Geroge Stubbsa. U dołu: jadalnia w Mount Stewart, a w niej krzesła w stylu empire, pamiętające posiedzenia Kongresu Wiedeńskiego 1815 r.*

Na niniejszej stronie: *murales katolickie wykonane na ślepych ścianach (u góry i w środku) i murales lojalistów (poniżej).*

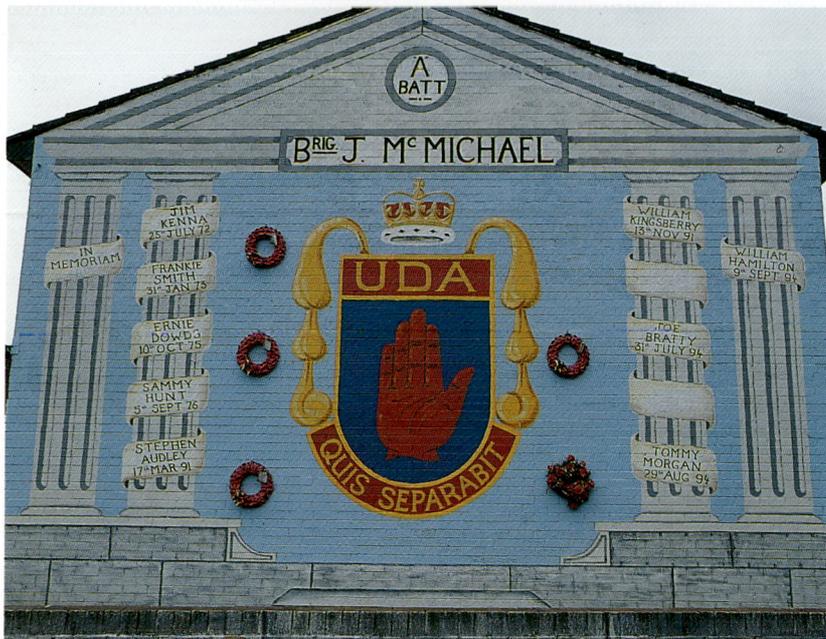

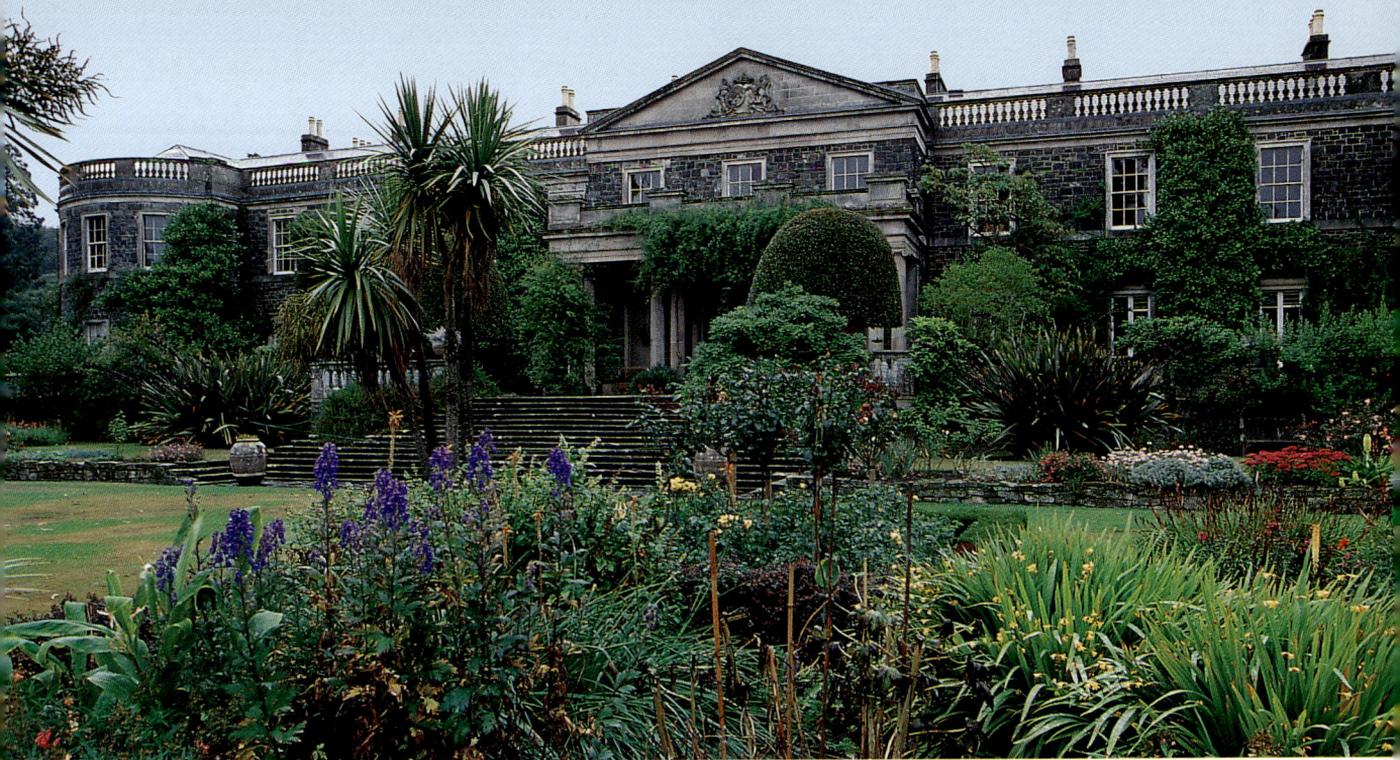

DOWN

Zielone, równinne pola na **półwyspie Ards**, w obrębie **hrabstwa Down**, obejmują ogromne **Strangford Lough**. To do brzegów tegoż dużego jeziora przybił św. Patryk w swej podróży do Irlandii. W tymże rejonie nie brakuje pozostałości z epok prehistorycznych oraz stanowisk z okresu wczesnego chrześcijaństwa, jak **opactwo w Inch** lub **Grey**. Ale są tu również dostojne pałacyki wiejskie w stylu **Castle Ward House** lub **Rowallane**. Dalej na południe, gołe zbocza **gór Mourne** znaczą granicę z Republiką Irlandii.

Mount Stewart House

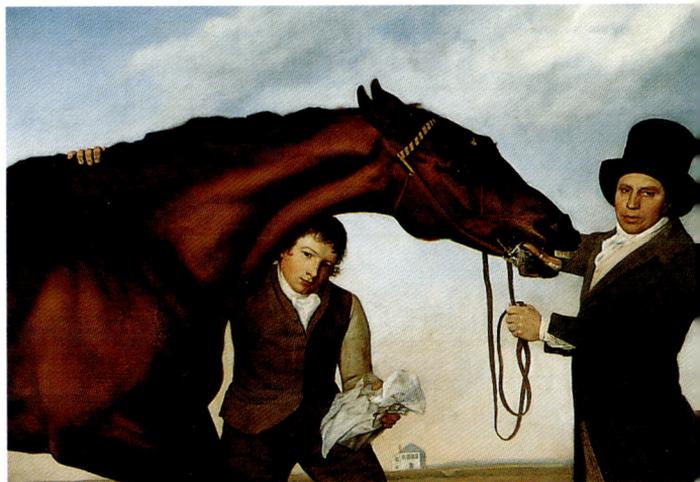

Mount Stewart House to słynna willa, ponieważ należała do wicehrabiego Castlereaghu, głównego odpowiedzialnego za spisanie Aktu Unii w 1800 r., na mocy którego połączone zostały oba parlamenty, to znaczy Parlament Irlandii z Westminsterem. Rezydencję zbudowano około 1740 r. na wzniesieniu górującym nad Strangford Lough. Na początku XIX w. willa została rozbudowana. W Mount Stewart można obejrzeć jedno z najsłynniejszych malowideł w Irlandii, czyli „*Hambletonian*" pędzla Georga Stubbsa, przedstawiające konia czystej krwi gładzonego przez stajennego tuż po zwycięstwie odniesionym w biegach w Newmarket w 1799 r. W jadalni ustawiono 22 krzesła w stylu empire, na których siedzieli delegaci uczestniczący w Kongresie Wiedeńskim w 1815 r. Na oparciu i blacie każdego z nich widnieje emblemat danego delegata oraz kraju, który reprezentował. Niemniej najciekawszym w całym kompleksie jest leżący przy willi ogród. Oprócz zachwycającej **Świątyni Wiatrów**, zdobi go sala bankietowa na wodzie, zbudowana około 1780 r., oraz ogród w stylu włoskim, urządzony w latach 20. XX w. Dzięki wilgotnemu, wyjątkowemu mikroklimatowi rzadkie rośliny upiększające tenże ogród rosną tutaj nadzwyczaj szybko.

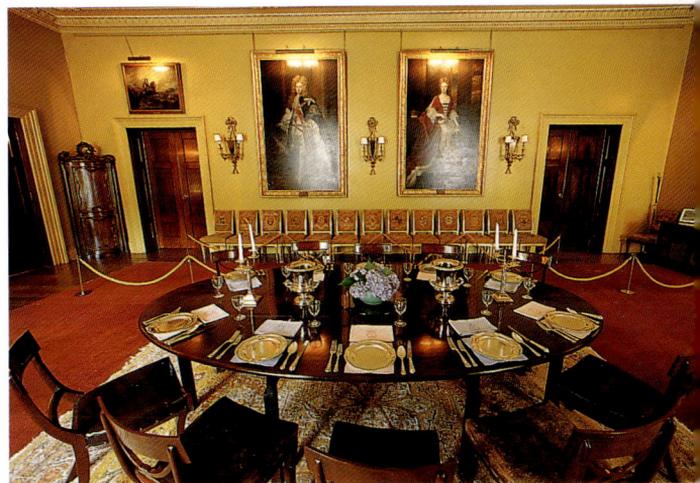

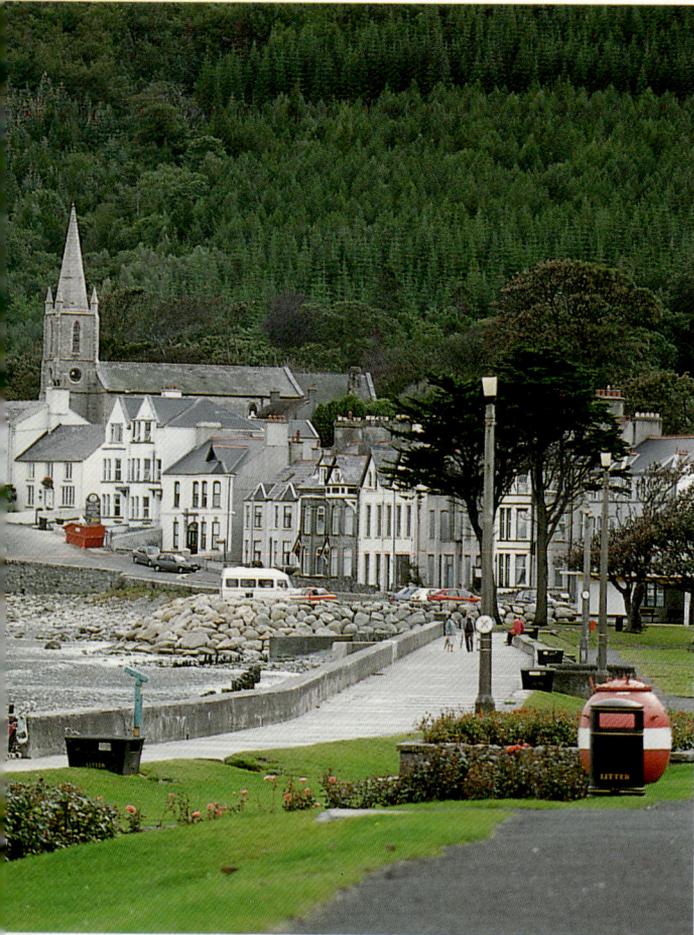

Newcastle

Letniskowa, nadmorska miejscowość **Newcastle** leży u podnóży **Slieve Donard**, czyli najwyższego szczytu w łańcuchu gór Mourne, nieco schowana pomiędzy wzniesieniami pogórza. Newcastle przeżywa aktualnie swój rozkwit, gdyż jest wspaniałą bazą wypadową na wycieczki górskie oraz spacery po okolicznych parkach narodowych. To również raj dla dzieci: piaszczysta plaża, baseny, place zabaw i słynne lody ściągają tutaj na urlop młode rodziny.

Greencastle

Stojący na północnym brzegu **Carlingford Lough**, zniszczony fort strzeże **Carlingford Castle**, strażnika podobnie jak on, tyle że stojącego na naprzeciwległym brzegu. Oba zamki zbudowano w XIII w., mniej więcej w tym samym czasie. **Greencastle** otrzymali od korony angielskiej książęta Ulsteru, ród de Burghs. Częstokroć zamek był atakowany przez oddziały Irlandczyków. Został rozbudowany przez swego nowego właściciela, ósmego księcia Kildare, który przejął go w nagrodę za stłumienie powstania w 1505 r. Kiedy gwiazda świetności księcia wygasła, w 1552 r. zamek przekazany został, podobnie jak i bliźniaczy Carlingford Castle, sir Nicholasowi Bagnallowi. Tenże przebudował go zamieniając otwory strzelnicze w przestronne okna i dodając kominek. Obecnie jest własnością państwową.

Z lewej: *miejscowość letniskowa Newcastle u podnóży Slieve Donard, najwyższego szczytu w górach Mourne.*
Poniżej: *ruiny twierdzy Greencastle z XIII w., broniącej północnej strony Carlingford Lough.*

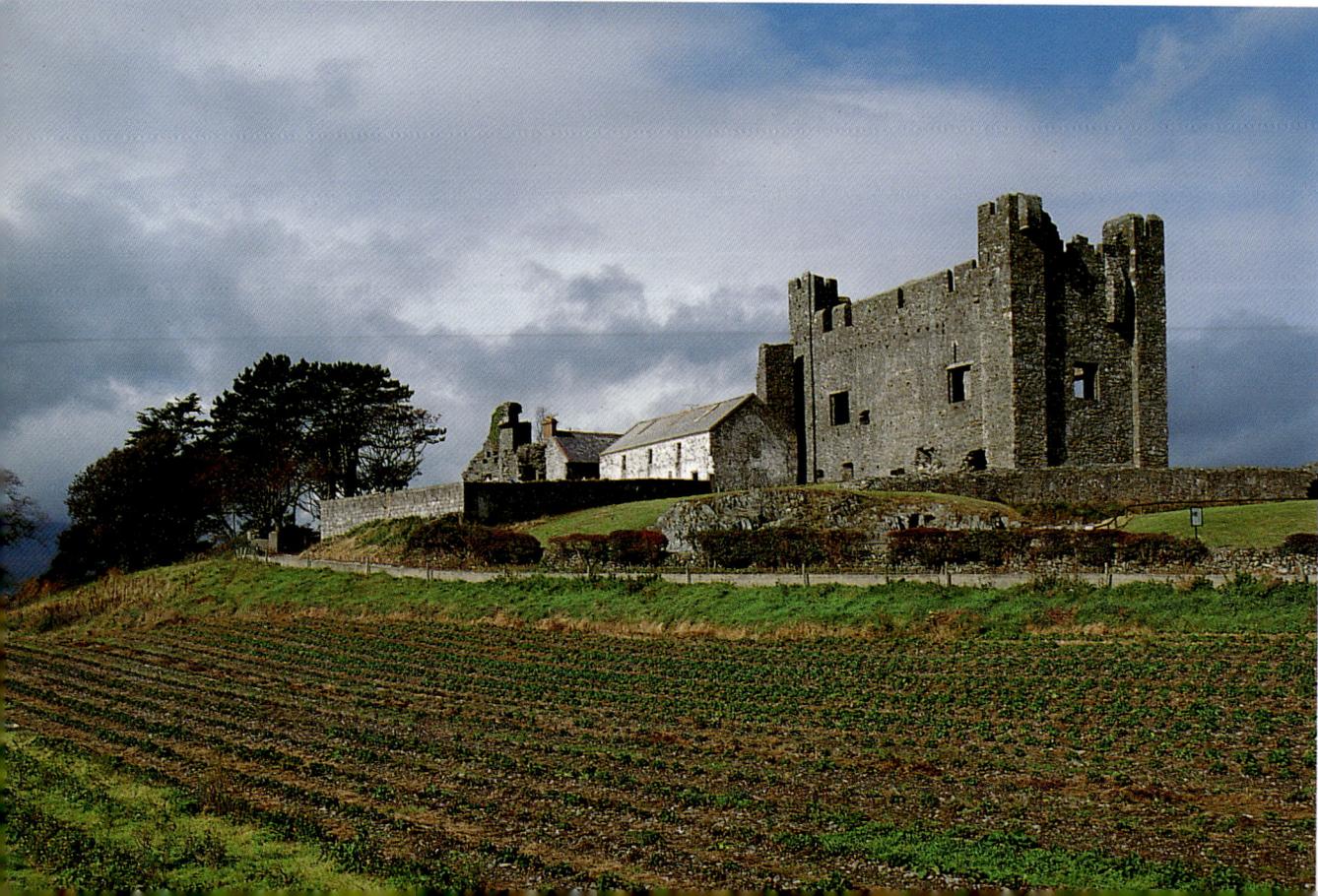

Powyżej: *pojedyncze cottage u podnóży gór Mourne, czyli łańcucha często tonących we mgle, granitowych szczytów osłaniających sztuczne jezioro Silent Valley, będące głównym zbiornikiem wody pitnej Belfastu.* U dołu: *słynna Mourne Wall.*

Góry Mourne

Łańcuch gór Mourne ciągnie sie z południa, od **Newcastle**, na zachód, po **Carlingford Lough**. Dzieje tych dużych wzgórz granitowych rozpoczęły się 65 milionów lat temu, kiedy ogromne, płynne masy skał zostały wypchnięte ku górze, na powierzchnię skorupy ziemskiej. Ich zbocza pokrywają obecnie wrzosowiska, upstrzone barwnymi wrzosami i kolcolistem europejskim, a bardziej na zachód rozległe łąki o szerokiej gamie roślin. Gdzieniegdzie, pomiędzy zboczami rosną stare lasy leszczynowe, brzeziny i ostrokrzewy, a pojawiające się od czasu do czasu lasy iglaste to rezultat państwowego zalesiania. Rzadkie w górach Mourne urwiska i skaliste przepaście są ważnym habitat dla zakładających tutaj swe gniazda ptaków drapieżników, jak sokoły wędrowne, myszołowy zwyczajne czy pustułki.

Jednym z najciekawszych śladów człowieka pośród tej przyrody w czystej postaci jest **Mourne Wall**, kamienny mur ułożony bez zaprawy (na sucho), podobny do murów stawianych na wyspach Aran. Mury te, na pozór mocne, stoją dzięki bardzo delikatnej równowadze, jaką uzyskali doświadczeni kamieniarze

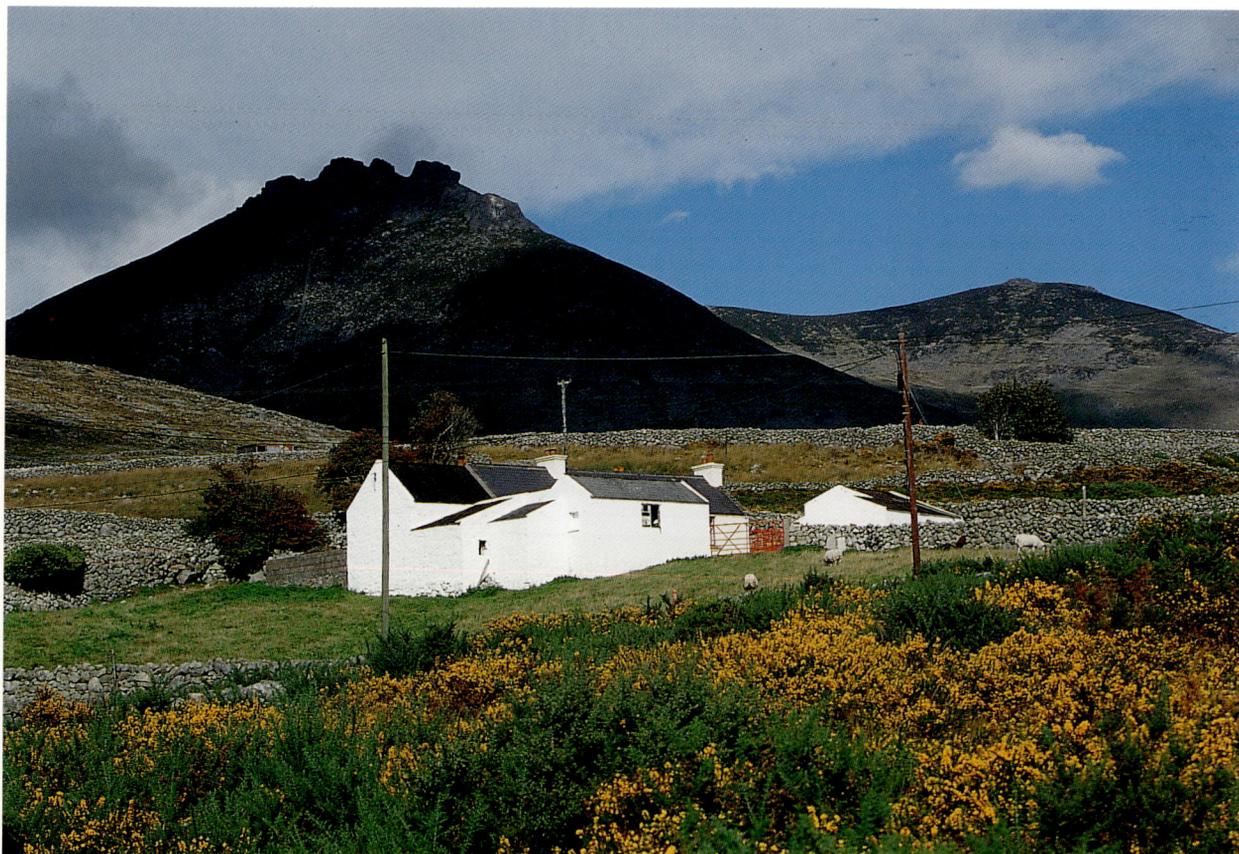

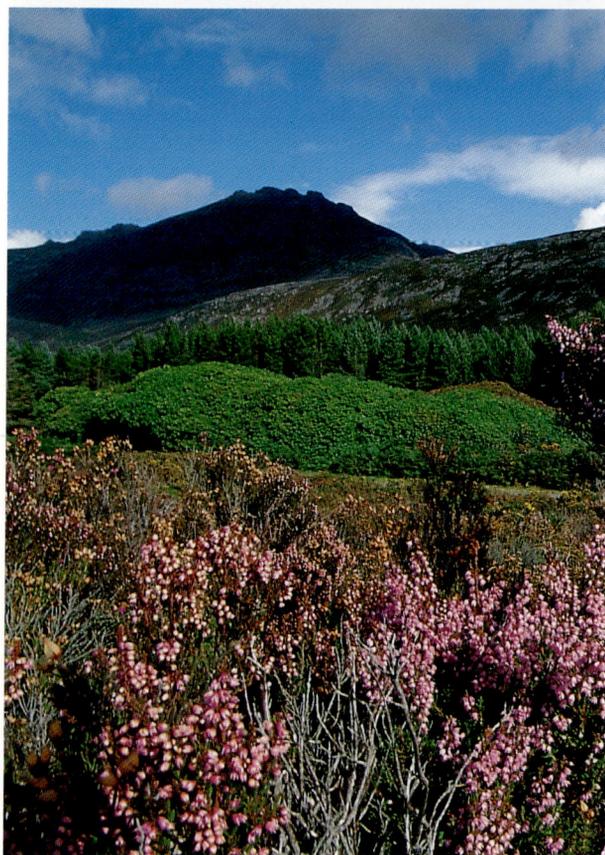

Na niniejszej stronie, powyżej: *mozaika poletek przedzielonych kamiennymi murami wzniesionymi bez zaprawy przypomina pejzaż Irlandii zachodniej. U dołu: wrzos, kolcolist europejski i sorgo swymi barwami ożywiają wrzosowiska usytuowane wysoko w górach Mourne.*

Na stronie sąsiedniej: *zaciszna Silent Valley w cieniu szczytów gór Mourne.*

poprzez odpowiedni dobór kamieni i ich przyciosanie. Mourne Wall ma długość 32,5 km i biegnie wzdłuż wszystkich najwyższych szczytów tychże gór. Jest oczywiście najwspanialszym przykładem irlandzkiego muru stawianego na sucho. Wzniesiony z głazów granitowych, ułożonych do wysokości 2,4 m, był budowany przez 80 lat.

Miejscowa ludność zwie te góry „nieśmiałymi", gdyż często kryją się za gęstymi chmurami, kłębiącymi się wokół ich szczytów. To oczywiście nie zraża miłośników pieszych wędrówek. Alpiniści wspinają się tutaj po skałach wiszących na przepaściami, by podziwiać z ich wysokości wspaniałe widoki, zwłaszcza w dobrą pogodę. Nie ma tu trudnych podejść, skoro najwyższy szczyt **Slieve Donard** osiąga wysokość 852 m. Jedna z najpiękniejszych tras w górach Mourne zaczyna się tuż za nadmorskim miasteczkiem **Annalong** i prowadzi pod tamę **Ben Crom**, piętrzącą się nad **Silent Valley**, dużym zbiornikiem zaopatrującym Belfast w wodę. Z Ben Crom można rozejrzeć się wokół, by objąć wzrokiem okoliczne pejzaże: w głębi lądu aż po wzgórza Armagh, w kierunku na południe daleko za Carlingford Lough, na północ aż po Belfast i dale morskie.

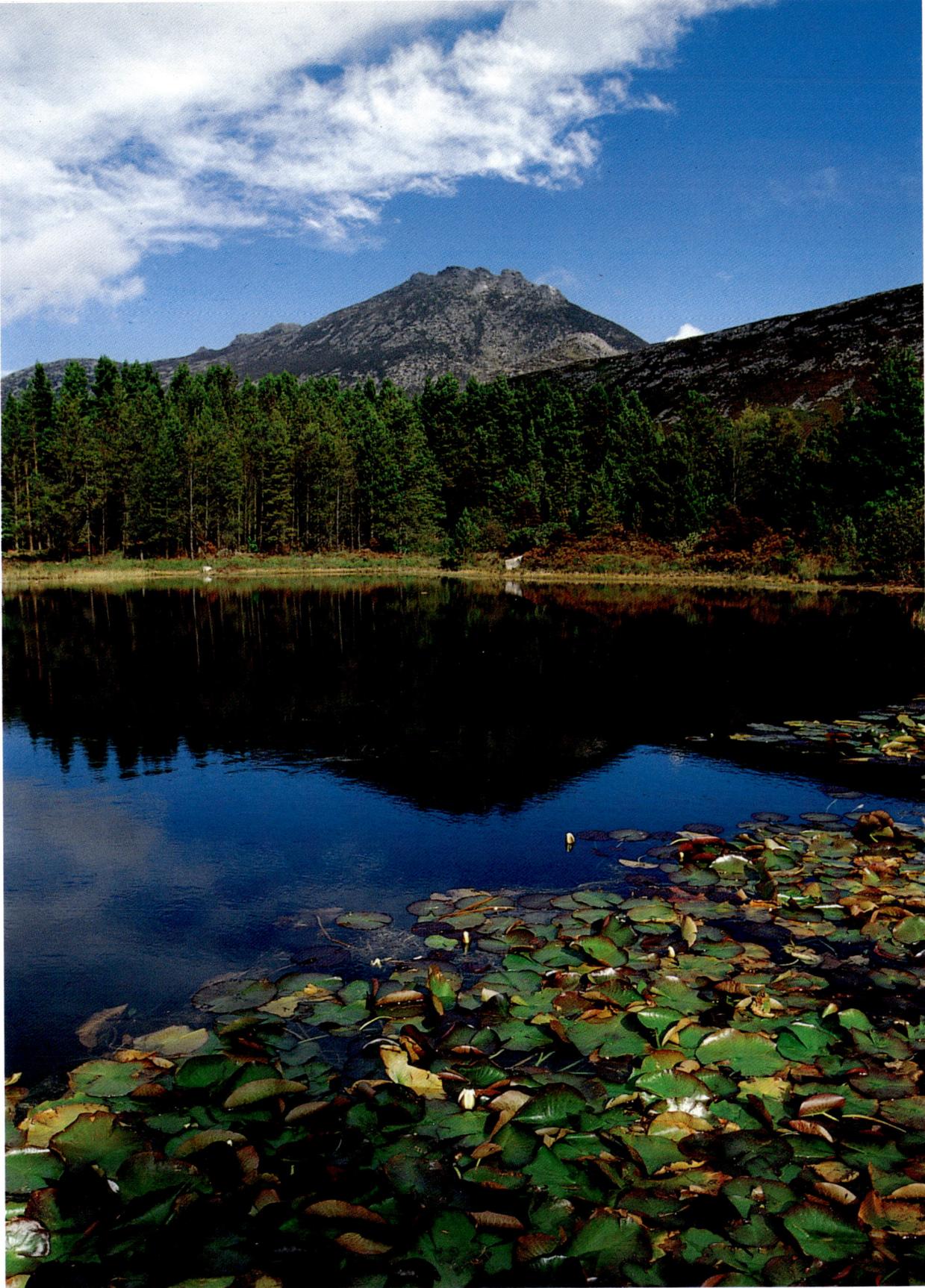

Na niniejszej stronie, z lewej: *Armagh, podobnie jak Rzym, stoi na siedmiu wzgórzach. Z prawej: Navan Fort z 2000 r. p.n.e. to, jak się sądzi, miejsce legendarnej Emain Macha, stolicy Ulsteru i siedziby dworu królewskiego bohaterskich Rycerzy Czerwonej Gałęzi.*

Na stronie sąsiedniej: *katedra katolicka St Patrick w Armagh.*

ARMAGH

Armagh słynie ze swej wyjątkowej rangi, jest bowiem duchową stolicą Irlandii: zarówno kościół anglikański, jak i katolicki mają tutaj swe główne siedziby. Miasto to może poszczycić się bogatą historią i dość zwartą, jednolitą zabudową architektoniczną. Leży na wzgórzu, a pomiędzy jego ulicami wyrastają dwie katedry, planetarium i gmach biblioteki z bogatym zbiorem pierwszych oraz rzadkich druków. W Armagh nie brakuje również spacerowej ulicy georgiańskiej, a w odległości paru kilometrów za miastem znajdują się ruiny legendarnego Navan Fort.

Katolicka katedra St Patrick

Dzieje Armagh splatają się z historią życia św. Patryka, patrona Irlandii. Przypłynął on po wodach Strangford Lough do brzegów Down i pierwszy kościół założył, jak się przypuszcza, właśnie w Armagh w 445 r., na wzgórzu na którym wznosi się obecnie

katedra. Z zewnątrz katedra katolicka odznacza się wyjątkową prostotą, jak wiele innych wzniesionych na wzgórzach, świątyń neogotyckich z XIX w. W dużym i majestatycznym wnętrzu oszałamiające wrażenie wywołują na wchodzących wspaniałe mozaiki.

Navan Fort

Dawnymi czasy trawiasty pagórek **Navan Fort** był, jak niektórzy sądzą, **Emain Macha,** to znaczy legendarną stolicą **Ulsteru**. Tutaj mieli swą siedzibę *Rycerze Czerwonej Gałęzi,* którym dowodził wielki wojownik Cúchulainn. Cúchulainn zginął śmiercią bohatera broniąc Ulsteru.
Przypuszcza się, iż rycerze rządzili aż po 332 r., kiedy to Navan Fort został doszczętnie zniszczony, a oni rozpierzchli się po dzikich krainach hrabstwa Down i po ziemiach leżącego na północ Antrim. Bohaterskie czyny mieszkańców Ulsteru przetrwały dzięki gawędom, a następnie spisane zostały w tzw. *Cyklu Ulsterskim.*

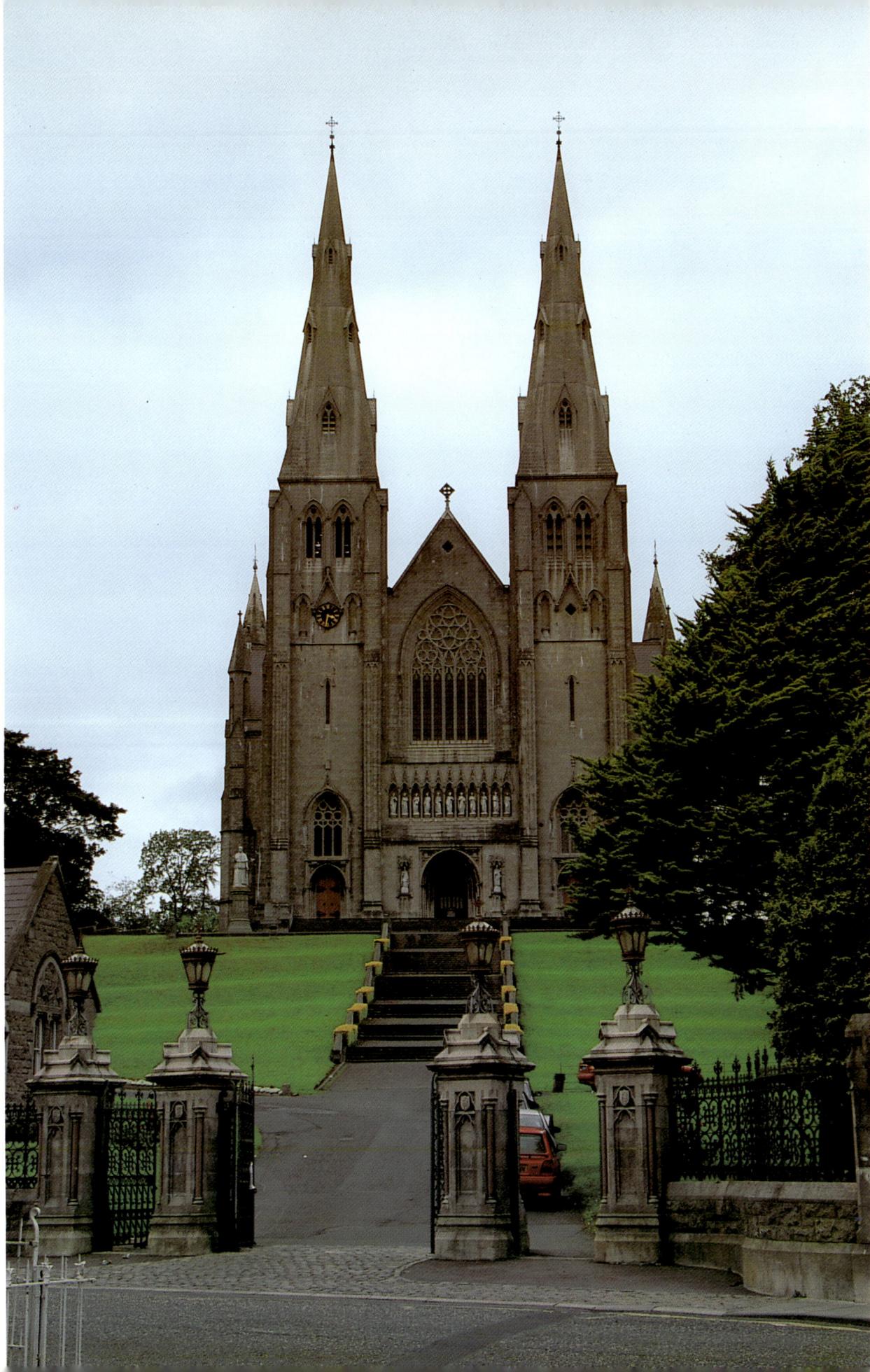

SPIS TREŚCI

Projekt i opracowanie wydawnicze: Casa Editrice Bonechi
Dyrektor wydawniczy: Monica Bonechi
Okładka, materiał ikonograficzny i wideografika: Sonia Gottardo. *Skład:* Anna Baldini.
Wykonanie mapy: Studio Grafico Daniela Mariani, Pistoia. *Teksty autorstwa:* Frances Power *Tłumaczenie:* Loretta Micek
© Copyright by Casa Editrice Bonechi, Via Cairoli 18/b, 50131 Firenze, Italia
E-mail: bonechi @bonechi.it - Internet: www.bonechi.com
ISBN 978-88-476-2096-4